Jules Huret

248

Loges et coulisses

(Conserver cette couverture qui sert de titre.)

Paris
Éditions de la Revue Blanche

LOGES ET COULISSES

RÉJANE RACONTÉE PAR ELLE-MÊME [1]

Gabrielle Réju est née dans l'un des quartiers les plus purement parisiens de la capitale, 14, rue de la Douane, quartier de commerce et d'industrie, qui n'est pas encore le faubourg et qui n'est pas le boulevard. Son enfance s'est donc passée entre la porte Saint-Martin et la place du Château-d'Eau, là où défilent tous les cortèges populaires, là où se groupent toutes les émeutes, malgré la caserne d'en face.

Quand elle vint au monde, sa mère tenait le buffet du foyer de l'Ambigu, et son père était

. En collaboration avec Paul Porel, directeur du Vaudeville.

contrôleur du théâtre. Ce père avait même autrefois joué un peu la comédie et le drame et dirigé le théâtre d'Arras. Sitôt qu'elle sut marcher, l'enfant passa donc les soirées près de sa mère, à l'Ambigu. Quand elle avait sommeil, on la couchait dans un coin sur des couvertures, et on venait la voir dormir là, son petit museau pâle encadré de l'auréole ébouriffée de ses cheveux noirs. Si elle se réveillait, elle allait dans la salle, s'asseyait au balcon, et buvait avec délices la terreur des mélodrames.

Qui pourrait dire l'influence qu'eurent sur sa vie et sur sa carrière, ces premières années d'enfance ? Pour elle, ce temps est présent à sa mémoire comme s'il était d'hier. Quand elle ne joue pas elle-même au Vaudeville, elle aime à aller revoir ce foyer Empire avec ses colonnes plates collées au mur, ces colonnes rondes de faux marbre rouge, ce petit balcon de fer pour trois personnes, qui communique avec les troisièmes galeries, ce lustre dont on baissait les lumières pendant chaque acte, et qui devenait alors triste, si triste ! ce buffet d'acajou à la tablette de marbre gris, avec sa corbeille d'oranges, quelques boîtes de sucres d'orge, des pastilles au citron, cinq ou six madeleines et ces deux ou trois éternelles bouteilles et demi-

bouteilles de champagne auxquelles on ne touchait jamais... Elle revoit, comme sur une plaque photographique bien conservée, ce qu'elle regardait par les vitres poisseuses du foyer : tout près, la marquise de verre, puis le terre-plein de l'Ambigu, les arbres, le boulevard, les becs de gaz, les petites lanternes allumées sur les voitures à bras des marchandes d'oranges, et, au fond, la place du Château-d'Eau.

Et la salle ! le velours rouge des fauteuils, le grand lustre imposant, le rideau surtout, le rideau avec le mystère de ce qui va être tout à l'heure, de ce qui va l'épouvanter, la charmer ou l'attendrir. Et, devant sa mémoire fidèle, passent les silhouettes qui lui paraissaient épiques des comédiens d'alors : les troisièmes rôles sinistres, Castellano, Omer et son regard d'aigle ; les jeunes premières touchantes, et toujours en larmes : Jane Essler, Adèle Page, Dica Petit ; les beaux jeunes premiers : Paul Clèves, Bondois, Paul Deshayes ; les grands premiers rôles : Frédérick Lemaître, Mélingue, Lacressonnière, Marie-Laurent ! Et c'était : *la Bouquetière des Innocents, la Poissarde, la Tour de Londres, Marie de Mancini, le Juif errant,* etc., etc.

Le jour d'une nouvelle pièce, pendant les

entr'actes, elle racontait l'action à sa mère, et elle s'essayait à imiter les artistes qu'elle venait de voir haleter et sangloter sur la scène. Ce qui la frappait le plus, c'était la mimique essoufflée des jeunes premières dans les instants dramatiques, et, tout en faisant bouffer son corsage d'enfant, elle demandait en imitant les halètements de la poitrine de Jane Essler soulevée comme une vague :

« Mère, est-ce que je respire comme elle ? »

Elle se faisait des traînes avec des serviettes dont elle balayait majestueusement les planches du foyer, et, de son mouchoir, elle s'épongeait précipitamment les yeux en se détournant un peu, comme les artistes de drame qui ne doivent avoir l'air de pleurer que pour la salle.

Le plus ancien souvenir qui soit resté dans sa mémoire d'enfant, c'est celui de la loge d'Adèle Page, où sa mère l'avait conduite un soir... Mais elle n'y vit qu'une chose : la psyché ! Ses yeux ne pouvaient s'en détacher, ce fut longtemps dans son imagination puérile, le comble du luxe et de l'élégance, et, plus tard, à travers la vie, la vision de la psyché ne la quitta jamais ; son rêve se réalisa un jour, et ce fut une fête ! Elle se souvient aussi que ce soir-là, l'artiste mit son manteau de cour tout de

velours et de pierreries sur ses petites épaules, et sur sa tête, son diadème royal !

Avant qu'elle n'eût tout à fait cinq ans, son père mourut. Voilà donc la mère et l'enfant réduites à leurs propres forces. On la mit à l'école. Trois ou quatre années se passent ainsi. M︠me︡ Réju obtint un service de bureau à l'Hippodrome, et Gabrielle fut confiée à une amie. Chaque jour avant de partir, sa mère lui remet un franc pour son dîner du soir, qu'elle va prendre à un bouillon voisin, faubourg Saint-Martin, où la gérante a soin d'elle. On lui avait bien recommandé : « Surtout prends garde aux voitures ! pour traverser, n'accepte jamais que l'aide d'un monsieur décoré. » Or, en ce temps-là, les messieurs décorés étaient plus rares qu'aujourd'hui, et souvent elle se voyait forcée de se contenter d'un monsieur qui « avait des gants ». Elle était très fière de sortir ainsi, seule, et d'aller au restaurant comme une grande personne. Là, elle désobéissait à sa mère. Celle-ci lui recommandait bien de ne pas manger de salade ; mais les autres plats étaient servis tout prêts, et ne laissaient aucune place à l'initiative. La salade, au contraire, on la préparait soi-même. « C'était plus âgé ! » Et, comme à cet âge on n'a que l'envie de vieillir

bien vite, elle commandait une salade pour affirmer son indépendance et prouver ses capacités. Sur ses vingt sous, elle en conservait un qui lui servait à acheter une orange. Non pas une orange d'un sou qui lui eût donné l'air trop petite fille, mais une grosse orange, un peu gâtée, qu'on lui donnait pour le même prix, et qu'elle allait ensuite étaler sur le rebord du balcon de l'Ambigu, où elle assistait, avant de rentrer, à un acte de *la Bouquetière des Innocents* ou du *Crime de Faverne.*

On demeurait alors rue de Lancry. En revenant de dîner, elle devait passer devant la terrasse du café de l'Ambigu. Elle se préparait de loin à ce passage. Elle connaissait naturellement tous les artistes, et elle savait qu'on la regardait. Aussi, toute fière d'un châle rouge à carreaux de sept francs cinquante qu'elle trouvait plus beau que tous les manteaux de fourrure, elle prenait sa tournure la plus désinvolte, se cambrait la taille aux approches de la terrasse, et adressait à la galerie le plus gracieux et à la fois le plus cérémonieux de ses sourires !

La nature précoce et complexe de la petite Gabrielle faisait l'admiration de tous les amis de sa famille. Sa mère raconte un fait qui montre d'une façon saisissante la vivacité de

son intelligence et sa sensibilité. La famille était liée avec le propriétaire du café de l'Ambigu. L'homme dominateur, tyrannique, brutal, battait outrageusement sa femme. Et Gabrielle quand elle voyait le mari froncer le sourcil, faire un signe de tête à son épouse, celle-ci monter l'escalier qui conduisait à l'entresol, et l'homme la suivre, savait qu'une scène terrible allait se passer. Elle restait là, tremblant de tous ses membres. Un jour qu'elle avait assisté à ces préliminaires et que des cris et des bruits de meubles brisés arrivaient de l'entresol dans le café, un client, étonné d'un tel vacarme demanda à l'enfant ce qui se passait là-haut... Et elle aussitôt de répondre : « Monsieur, on répète, on répète ! » cachant ainsi de son mensonge improvisé la honte de ces brutalités et donnant de la vraisemblance au tapage infernal et aux cris qui bouleversaient la maison.

Entre les heures de classe, et le jeudi toute la journée, l'enfant aidait sa mère à fabriquer des éventails pour la maison Meyer, rue Meslay, des éventails à palmes où elle se montrait très habile. La façon de ces éventails se payait 2 fr. 25 ou 2 fr. 50 la douzaine. Mais les deux femmes étaient fières : elles ne voulaient pas

qu'on sût qu'elles travaillaient de leurs mains Et elles donnaient cinq sous par douzaine à une voisine qui les portait pour elles chez ce fabricant!

« C'étaient nous les femmes du monde dignes et fières qui travaillent en cachette! » dit plaisamment Réjane en racontant ces détails.

On changea de quartier et on alla habiter la rue Notre-Dame-de-Lorette au n° 17. Ce simple déménagement aura, comme on va le voir, une importance énorme pour l'avenir de l'enfant. Restant dans le voisinage de l'Ambigu où les artistes la connaissaient et l'aimaient déjà, et l'âge arrivant, avec la vocation qui se dessinait, elle débuterait à coup sûr un beau jour dans ce théâtre de drame populaire, et, vraisemblablement, y demeurerait. Au lieu de cela, elle entrera dans la carrière par le Conservatoire, elle y étudiera les traditions — pour ne pas les suivre — y deviendra l'élève préférée de Regnier et l'écoutera toujours avec obéissance et vénération, — comme le montrera la suite de cette histoire.

Dans la maison qu'habitaient Madame Réju et sa fille et sur le même palier, se trouvait une dame avec qui, peu à peu, elles se lièrent.

Quand arriva la guerre, la dame quitta Paris en priant Madame Réju de vouloir bien, en son absence, surveiller son appartement qui donnait sur la rue. Et c'est de sa fenêtre qu'un beau matin l'enfant assista à la fusillade entre Versaillais et Communards. Les Versaillais avaient tourné la barricade de Notre-Dame-de-Lorette, envahi la rue Saint-Georges et, par le derrière des maisons, étaient arrivés à la rue Notre-Dame-de-Lorette d'où ils pouvaient à l'aise canarder les insurgés. L'enfant conserva de cette journée une vision terrible. Curieuse, elle alla jusqu'aux fenêtres matelassées derrière lesquelles tiraient les Versaillais, et elle entendit siffler sous son nez les balles des Communards répondant à celles de la troupe. Et elle vit, le soir, passer devant ses yeux les corps d'un capitaine et d'un jeune sergent, que, le matin, elle avait aperçus luttant dans l'ardeur de la bataille. Première vision de la mort pour ses yeux d'enfant, premier souvenir historique de sa vie.

La guerre terminée et la Commune vaincue, Gabrielle Réju retourna en classe à la pension Boulet, rue Pigalle. Ayant grandi, elle se rendit compte qu'elle n'avait jusque-là rien appris, et se mit à étudier avec conscience. Naturelle-

ment, elle avait conquis la maîtresse de pension, qui, voulant lui donner une preuve d'intérêt, la poussa à obtenir ses brevets. Elle lui faisait entrevoir que, son premier diplôme conquis, et en attendant le brevet supérieur, elle la prendrait comme sous-maîtresse à 40 francs par mois d'appointements, plus « le déjeuner ». Mme Réju s'enthousiasma de cette idée, et résolut de l'accepter pour sa fille. Mais celle-ci avait déjà son rêve qu'elle dorlotait avec amour au fond de sa cervelle enfantine. Provisoirement, elle accepta de faire la classe aux toutes petites, car elle adorait les enfants. Malheureusement, si elle apprenait bien ses leçons, elle négligeait la couture et la broderie. Et, un jour, qu'une petite vint lui demander de lui enseigner « le point de marque » elle fut bien embarrassée, mais pas longtemps : « Comment ! tu ne sais pas encore faire le point de marque, à ton âge ? » s'indigna-t-elle. Et la petiote de répondre en zézayant : « Non, mademoiselle. » Alors, avisant une enfant plus grande qui marquait avec entrain, elle lui dit négligemment : « Allons, toi, montre à la petite paresseuse comment on fait le point de marque ! Moi, je n'ai pas le temps ! »

Quelquefois, le dimanche, on allait en soirée chez une amie de sa mère, où se réunissaient des artistes comme Félicien David, Joseph Kelm, l'auteur de *Fallait pas qu'il y aille*, l'architecte Frantz-Jourdain, et d'autres encore qui constituaient une sorte de cercle artiste, quelque chose comme un *Chat Noir* mondain, où étaient fort goûtées ses qualités de spontanéité, d'esprit, de naturel et de gaieté. Elle chantait des chansonnettes du temps, pleines de sous-entendus croustillants, qu'elle soulignait, sans y rien comprendre, d'œillades et de sourires à mourir de rire !

Son goût pour le théâtre s'augmentait de ses succès d'enfant. Elle roulait ses projets dans sa tête ! Elle voulait décidément être « actrice ». Elle voulait, comme celles qu'elle avait vues, faire pleurer des salles entières et acclamer son héroïsme de mère ou de fiancée persécutée.

La querelle commença entre la mère et la fille, éternelle et vaine querelle qui finit toujours par la victoire de celle qui veut. En attendant, c'était la lutte journalière. Mᵐᵉ Réju poussait aux diplômes :

« Quand une carrière honorable s'offre à vous, répétait-elle (pense donc ! 40 francs et le

déjeuner!), on n'a pas le droit de faire de sa mère, une mère d'actrice!... »

Oh! ce mot dédaigneux de « mère d'actrice », Réjane après vingt-cinq ans passés, l'a encore sur le cœur. Et, de temps en temps, sa seule vengeance c'est de le répéter à son auteur à présent subjuguée par les triomphes de la petite rebelle.

Un soir, en revenant de la rive gauche avec sa mère, Gabrielle Réju aperçoit à la porte des artistes du Théâtre-Français, un rassemblement. Les deux femmes s'approchent et s'informent : c'était la représentation d'adieux de Regnier ; des admirateurs l'attendaient à la sortie pour lui faire une ovation. La petite veut demeurer « pour voir M. Regnier ! » Elle ne l'avait jamais entendu jouer, mais son nom était venu jusqu'à elle comme celui d'un grand artiste, probe et honnête, celui du maître rêvé. Elle vit bientôt s'avancer entre les deux rangs de curieux accompagné d'une dame à cheveux blancs, un petit vieillard rasé et vénérable, qui monta en voiture, l'air modeste et confus. Puis la vision disparut, mais jamais ne s'effaça de sa mémoire...

Une année se passa encore en luttes continuelles. Une amie de M@me@ Réju, Angelo, artiste

charmante et bonne, qui continua plus tard à
s'intéresser à l'enfant, apprend que celle-ci
veut devenir artiste, et l'opposition de sa mère.
Elle cherche un moyen d'apaiser le conflit.
Elle dit qu'il faudra la marier jeune, et s'offre
à lui constituer une dot de 10.000 francs. Mais
Réjane refuse de penser à ces choses lointaines.
Et elle continue à lutter.

Finalement, la résistance maternelle fut
vaincue.

Mais comment procéderait-on ?

La dame du palier était revenue à Paris, après
la guerre. Mise au courant de la volonté irré-
sistible de l'enfant, elle donne le conseil de la
faire entrer au Conservatoire. Elle connaît jus-
tement le fils de Jules Simon, alors ministre
de l'Instruction publique et des Beaux-Arts.
Par cet intermédiaire inattendu, voilà la jeune
Gabrielle en rapports avec ce même Charles
Simon, qui, vingt-huit ans après, écrira pour
elle avec son ami Pierre Berton, la *Zaza*, dont
elle fait un triomphe. Charles Simon est inti-
mement lié avec la famille Regnier. La petite
ira donc voir le vieux maître. Regnier la reçoit
avec affabilité, mais tente de la dissuader. En
vain ! L'enfant résiste avec tant de fermeté,
montre une résolution si ardente qu'il consent

à la prendre, comme auditrice, pendant deux mois.

« Mais si, ce temps écoulé, je m'aperçois que vos efforts sont inutiles et que vous n'avez pas d'avenir, promettez-moi de me croire et de m'obéir ?... Me donnez-vous votre parole ? »

La petite hésita... Donner sa parole, pour elle, était déjà chose grave. Elle se fait préciser les conditions du contrat :

« Alors, insiste-t-elle, si dans deux mois vous me dites de ne pas continuer, je ne devrai jamais, jamais, faire de théâtre ?

— Jamais ! » affirma le vieux comédien.

Mais elle, sûre d'avance, convaincue de la réussite, promit.

Et, comme elle grasseyait horriblement, elle se mit, en attendant, sur le conseil de Regnier, à faire durant des heures les *te de, te de, rrre, rrre*, de la méthode. Si bien qu'au bout de trois mois Regnier put lui dire, en l'entendant parler :

« C'est parfait. Vous grasseyez beaucoup plus qu'avant !... »

N'importe, elle entra. Regnier écrivit à Charles Simon cette lettre que Réjane conserve comme la prunelle de ses yeux :

<div style="text-align:center">
Château de Sol-Juif,

Canton de Saint-Pierre-lès-Nemours

(Seine-et-Marne)
</div>

Je ne puis, mon cher Charles, que vous répéter ce que j'ai déjà dit à M^{lle} Réju : que je la prendrai comme élève à la rentrée des classes, à moins qu'il ne s'élève entre cette époque et ma promesse un de ces obstacles dont tout le bon vouloir du monde ne peut triompher, et que rien, absolument rien ne me fait prévoir.

Est-ce assez net, et êtes-vous content ?

Vous me le direz la semaine prochaine. Je serai de retour à Paris dimanche soir.

A vous,

<div style="text-align:right">REGNIER.</div>

A la rentrée, elle passe l'examen d'admission dans le rôle d'Henriette, des *Femmes savantes,* et on l'admet.

La voilà donc embarquée et pour toujours, sur sa galère glorieuse.

Elle suit assidûment le cours de Regnier. Au Conservatoire, elle se trouve avec Jeanne Samary, Maria Legault, Marie Kolb, MM. Achard, Truffier, Marais, Dermez, Villain, Davrigny, Kéraval, Albert Carré ! Comme elle entend travailler sérieusement elle ne se contente pas des leçons de l'école, et le pauvre ménage se

saigne aux quatre veines pour prendre une dizaine de cachets à 10 francs pour des leçons particulières que donnait Regnier dans son appartement de la rue d'Aumale. Quand elle eut épuisé ses dix premiers cachets, elle en prit dix autres. Mais, un jour Regnier lui dit :

« Tu as tes cachets ?

— Oui.

— Donne-les-moi. »

Et il les déchira, en ajoutant :

« Quand on a affaire à un tempérament d'artiste tel que le tien, on ne fait pas payer ses leçons. »

Ce fut là la sanction du vieux maître à la convention conclue entre lui et son élève lors de leur première entrevue : au lieu de l'empêcher de continuer, il entendait la mener lui-même gratuitement jusqu'au bout de ses études. Au mois de janvier 1873 (il y avait donc deux mois qu'elle suivait les cours du Conservatoire), on fit passer à tous les nouveaux élèves un examen d'élimination. Comme on était forcé d'en recevoir beaucoup en octobre grâce aux innombrables recommandations qui assaillaient les professeurs et le jury, on employait ce système d'épuration à la rentrée de

janvier. Gabrielle Réju subit l'examen comme tout le monde. C'est dans le rôle d'Agnès qu'on la jugea, un de ces rôles d'ingénue pas du tout faits pour elle. Elle portait une petite robe courte serrée à la taille par une ceinture à boucle de nacre. Elle n'était pas d'une beauté frappante. Et même sa grâce et le charme malicieux de la physionomie n'étaient encore qu'en formation : elle se trouvait à l'âge ingrat des fillettes. A côté d'elle, au contraire, concourait une superbe fille, Julia Rochefort, qui conquit le jury, et dont la figure, n'ayant rien de scénique, devint — chose curieuse — impossible à la scène quelques années après. Toujours est-il qu'Édouard Thierry, alors directeur de la Comédie-Française, et qui faisait partie du jury, se pencha à l'oreille de Regnier et lui dit sur un ton un peu dégoûté :

« Est-ce que nous la gardons, celle-là ?

— Oui, répondit Regnier, elle est de ma classe, et j'y tiens. »

L'année scolaire s'écoule. Arrive la période des concours. Mais il fallait passer l'examen préalable. Regnier avait choisi pour elle : *l'Intrigue épistolaire*. Édouard Thierry ne la reconnut pas, et il dit à Regnier :

« Elle est charmante, cette enfant ! C'est l'espoir du concours ! »

Alors le professeur se penchant à son tour à l'oreille du directeur de la Comédie-Française comme celui-ci avait fait huit mois auparavant, lui dit sur le même ton, sans enthousiasme :

« Alors, nous la gardons, celle-là ? »

C'est dans cette même scène de *l'Intrigue épistolaire* qu'elle obtint sa première récompense, un premier accessit, en août 1873.

Il faut entendre raconter à Réjane l'histoire de la toilette de son premier concours !

Regnier s'y intéressait beaucoup. Il lui avait demandé :

« Comment seras-tu habillée ?

— Très bien. C'est ma mère qui se charge de tout faire elle-même.

— A-t-elle du goût, ta mère ?

— Beaucoup. »

« Seulement, je ne lui disais pas que nous avions dépensé dix francs juste en tout ! Je revois ma petite robe courte, en tarlatane blanche, avec des bretelles en tarlatane aussi. L'étoffe coûtait neuf sous le mètre. On l'avait mouillée pour l'assouplir. Quelles chaussures portais-je ? Je ne sais plus. Sans doute d'an-

ciennes bottines en lasting recouvertes à neuf. Quant à mes gants, c'est M^me Regnier qui me les avait offerts. Regnier me dit : « Je veux tout de même voir, avant, comment tu seras habillée. J'irai chez toi à neuf heures. Mais comme je désire recevoir une impression d'ensemble, tu ouvriras la porte d'un seul coup, en disant : « Me voilà ! » En effet, Regnier arriva à neuf heures. Il s'assit seul dans notre petit salon, et de derrière la porte je lui demandai s'il était prêt : « J'y suis, ma Minette, tu peux entrer. » J'entrai en coup de vent, radieuse dans ma tarlatane. Le brave homme eut bien garde de rien critiquer, et se contenta de me dire : « Tu es charmante, ma Minette, charmante ! » On débattit la question de savoir si je mettrais ou non un médaillon autour du cou. J'en avais un en fer forgé, mon seul bijou. Finalement on se résolut à me le mettre parce que cela m'engraissait ! Je plantai naturellement du jasmin dans mes cheveux, car ma mère adorait cette fleur qui remplaçait pour elle tous les piquets de plumes et tous les rubans du monde ! »

Cette année-là, M^lle Legault avait obtenu son premier prix de comédie, et était engagée à la Comédie-Française. Son départ du Conserva-

toire laissait vacante une bourse de douze cents francs. Les économies du petit ménage Réju à la fin absorbées, et le dur problème de la vie se posant devant l'année d'études qui restait à accomplir, Regnier promit de tenter d'obtenir la bourse pour son élève préférée. Et comme il devait s'écouler deux mois jusqu'à la rentrée des classes, il s'agissait de l'obtenir tout de suite pour profiter de ces deux mois de subvention. Deux cents francs, une fortune ! Les professeurs n'ont pas le droit de faire connaître eux-mêmes à leurs élèves les faveurs dont elles sont l'objet : c'est l'administration qui se réserve ce soin. Mais la jeune Gabrielle insista tant pour « savoir » le jour même, que Regnier le lui promit : « Seulement, je ne pourrai pas te parler ! lui dit-il. Tu te tiendras sous la porte cochère, après le concours. Si c'est oui, je me gratterai le nez. » Elle attendit donc accompagnée de sa mère, avec quelle impatience ! la sortie des membres du jury. Soudain, ils apparurent. Ce fut d'abord Legouvé, qui se pressa le nez avec insistance, ce fut ensuite Beauplan qui fit le même jeu de scène, puis Ambroise Thomas qui se frottait éperdument les narines... Elle ne comprenait rien à cette procession de nez en démangeai-

son, ne pouvant pas croire que toutes ces démonstrations étaient pour elle et sa bourse ! Enfin Regnier parut à son tour, et, en souriant, se gratta légèrement le nez du bout de son index ! La joie de Gabrielle fut sans bornes. A son âge et pour les natures ardentes comme la sienne, toutes les réussites sont d'immenses bonheurs.

Dans son feuilleton qui suivit le concours, M. Sarcey écrivait :

Le soir même du concours, je dînais avec un des auteurs dramatiques les plus en vogue de ce temps.

« Je vous attendais, me dit-il. Il me faut pour une pièce qu'on va bientôt jouer une petite fille qui ait de l'esprit et du mordant ; me l'apportez-vous du Conservatoire ?

— Dame ! tout de même. C'est une enfant de quinze ans ; elle a une de ces petites frimousses spirituelles qui sentent leur Parisienne d'une lieue. Elle se nomme d'un bien vilain nom qu'elle changera pour entrer au théâtre : Réju, élève de Regnier, et le diable au corps. Si celle-là ne fait pas son chemin je serai bien attrapé. Si j'étais directeur, je l'engagerais tout de suite. Mais comme je suis critique, je l'engagerai tout simplement à achever ses études. A son âge on doit avoir de hautes ambitions ; le meilleur moyen

de primer dans un théâtre de genre, c'est d'avoir visé la Comédie-Française.

— Vous parlez comme un livre ! « me répondit Meilhac.

Tiens ? son nom vient de m'échapper. Mais je ne m'en dédis pas : tout ce qu'il y a d'ingénues-comiques en disponibilité va tomber chez lui pour demander son rôle ; et je rirais bien dans ma vieille barbe. Elle est charmante, cette jolie et piquante jeune fille, et je suis bien aise qu'on lui ait, malgré sa grande jeunesse, donné un premier accessit.

En ce temps-là, Réjane donnait des leçons à son tour ! Pour l'aider à vivre, on lui avait trouvé deux sœurs, jeunes filles bordelaises douées d'un fort accent gascon. Il s'agissait de rectifier cet accent pour leur apprendre le *Passant*. Elles disaient « le Passaing » et « Voulez-vous un peu de brioche, té ? » A neuf heures, tous les jours, et par tous les temps, elle se rendait au domicile des deux sœurs et faisait de son mieux... Un matin, en passant devant une église, elle vit un rassemblement, des quantités de fleurs, tout un apparat. Les gens de l'omnibus s'enquirent, et un homme qui venait de lire le journal dit : « C'est une actrice qu'on enterre, c'est Desclée... » Réjane se leva, comme pour descendre de la voiture,

mais elle réfléchit qu'on l'attendait pour sa leçon, qu'elle en avait besoin, et elle se rassit en faisant un long signe de croix... C'est ainsi qu'elle adressa son dernier adieu à la grande artiste de qui elle devait par la suite procéder. A cette époque, Réjane avait vu Desclée trois ou quatre fois, dans *Froufou*, dans *la Princesse Georges*, dans *le Demi-Monde*, dans la *Femme de Claude*. Et elle s'était dit, en la voyant : « C'est ça, le théâtre ! »

Au cours de cette dernière année de Conservatoire, Réjane connut une des plus grandes joies de sa vie. Un matin Regnier lui fait dire, pendant une leçon à la classe, *la Fille d'Honneur*, une poésie qu'elle avait entendue rabâcher cent fois à Mlle Baretta, et qu'elle savait ainsi par cœur. Réjane tremblait, car ses deux élèves bordelaises assistaient au cours comme auditrices, et le professeur, très sévère, arrêtait les élèves à chaque seconde et les faisait répéter jusqu'à l'inflexion juste. Mais il la laissa aller jusqu'au bout, sans l'interrompre une seule fois. Elle, ne comprenant rien à cette bienveillance inaccoutumée, se demandait : « Mon Dieu ! que va-t-il dire à la fin ?... » Lui, tranquillement, sur le ton qu'on emploie pour annoncer une chose fatale, contre

laquelle il n'y a pas à lutter, prononça ces simples mots : « C'est très bien, ma petite, descends, tu seras une grande artiste... » Ah ! l'artiste, depuis lors, eut l'occasion de signer bien des engagements splendides, elle goûta la joie de bien des triomphes, reçut les félicitations des souverains dans leurs palais, mais jamais les émotions ressenties depuis n'eurent la qualité et l'intensité de celle-là !

Talbot était encore directeur du petit théâtre de la Tour-d'Auvergne. Il attirait là, le dimanche, les jeunes élèves du Conservatoire pour un cachet de cinq francs. Naturellement Réjane y accompagnait ses camarades dès sa première année d'études. Elle avait même joué *les Deux Timides* avec Albert Carré, dont l'accent lourd et un peu pâteux faisait la joie des autres, et qui jouait vraiment très mal. Il tenait dans cette pièce le rôle du père de Réjane. « Au beau milieu de l'action — c'est Réjane qui raconte, — je le vois encore, assis devant une table, il cherche son mouchoir, le porte à son nez, et s'arrête d'écrire la lettre qu'il venait de commencer. Il saignait du nez ! Il n'hésite pas, il se lève, quitte la scène et me plante là, tranquillement. Notez que c'était la première fois que je me trouvais devant un public.

Qu'est-ce que je vais devenir, seule, là, sur ce plancher, sans réplique ? Faut-il que je m'en aille ? Faut-il que je reste ? Va-t-il revenir ? M^me Doche se trouvait justement dans l'avant-scène. Éperdue, je la regarde, comme la femme qui a créé *la Dame aux Camélias*, et mes yeux suppliants lui demandent un miracle. Elle me fait signe comme elle peut, et voyez si c'est commode quand on est assis dans une loge — me fait signe de m'asseoir ! Par miracle, en effet, je comprends. Je comprends et je m'assieds... Mais une fois là, que vais-je faire ? Les mêmes problèmes s'agitent dans ma cervelle. J'entends du vacarme dans la coulisse. Des gens me crient : « Mais sortez donc ! » Comme c'est facile de sortir quand on n'a pas de mot de sortie ! D'ailleurs d'autres voix m'arrivent : « Il ne saigne plus. Il va rentrer. » J'attends toujours.

» Décidément que vais-je faire devant cette table ? J'aperçois la plume et le papier. J'ai une inspiration du ciel. Je saisis la plume de l'air le plus naturel du monde, et je me mets à achever la lettre commencée par Carré, au milieu des applaudissements de la salle qui a tout compris. Le « saigneur » revient enfin et la pièce peut finir. »

On allait aussi quelquefois le dimanche jouer dans la banlieue de Paris. On poussait jusqu'à Versailles, Mantes ou Chartres. Et c'est un jour, à Chartres, qu'on jouait *les Paysans Lorrains*, que le nom de « Réjane » parut pour la première fois sur une affiche. Jusque-là elle s'appelait Réju. Et tout le monde se mit d'accord pour lui conseiller de changer de nom, depuis Alexandre Dumas jusqu'à ses camarades. On avait cherché à conserver quelque chose du nom, et on hésitait entre Régille, Réjalle, Réjolle, quand un matin, à la classe, elle trouva soudain : « Tiens, Réjane, pourquoi pas Réjane ? »

Ballande donnait en ce temps-là à la Porte-Saint-Martin, des matinées-conférences. Comme Talbot, il recourait aux jeunes élèves du Conservatoire, mais, au lieu de cinq francs, il les payait dix francs. Aussi ces représentations étaient-elles recherchées. Réjane y joua un jour dans *le Dépit amoureux*, qu'on donnait en cinq actes, le rôle travesti d'Ascanio, rôle obscur et même incompréhensible qu'on supprime d'ordinaire. Mais elle y fut mal notée : Ballande lui avait fait répéter les saluts, avec un chapeau melon qu'elle mettait sous son bras après les grands gestes à plumeau en usage

au XVII° siècle. Ce chapeau melon était très bombé ; aussi la jour de la représentation quand elle eut à faire les mêmes gestes et qu'elle essaya de serrer son chapeau plat sous son bras, il était déjà loin derrière elle.

Une deuxième tentative faite par Ballande fut moins heureuse encore, Réjane tenait un rôle dans *les Ménechmes*. Elle attendait dans le foyer. Tout à coup on lui crie : « C'est à vous ! » Elle se met à courir, enfile un escalier, le descend, et se trouve sur... le trottoir de la rue de Bondy ! Elle s'était trompée de chemin ! Quand elle remonta, après cinq minutes de recherches, vous devinez comment elle fut reçue.

Le concours de 1874 arriva.

Ses camarades, son professeur, se disaient sûrs de son premier prix. Elle avait choisi, ou plutôt Regnier avait choisi pour elle une scène de Roxelane, des *Trois Sultanes*. Mme Angelo, toujours prête à lui rendre service, s'était chargée de l'habiller. « Tu n'auras pas une robe de mille francs, lui dit-elle, car on te sait pauvre, et il ne faut pas qu'on te prenne pour ce que tu n'es pas ! » Néanmoins elle lui commanda sa toilette chez Laferrière. C'était encore une robe de tarlatane blanche, comme l'année précédente. Mais de quelle façon ! Elle mit natu-

rellement du jasmin dans ses cheveux et constata qu'elle en avait créé la mode, car presque toutes ses camarades s'étaient fleuries de jasmin, comme elle avait fait à son premier concours.

La scène des *Trois Sultanes* n'avait pas beaucoup réussi, et elle se sentait grand'peur. Par bonheur, elle devait donner la réplique à son camarade Davrigny dans *la Jeunesse*, d'Emile Augier. Dans la pièce, les deux jeunes gens se rencontrent à la fontaine. Le jeune homme dit : « Cyprienne ! » Elle répond simplement : « Ah ! mon Dieu ! » Mais ses yeux s'emplissent de larmes, sa gorge se serre, et l'accent qu'elle met dans cette exclamation est tel, que la salle entière éclate en applaudissements. Ce début la remonta, et, rassurée, elle joua la scène avec un succès d'émotion considérable. De sorte que, poussée jusqu'à présent vers les soubrettes et les coquettes gaies, elle eut ce jour-là, et par hasard, la révélation de son don dramatique.

On ne lui décerna pourtant qu'un second prix, qu'elle partagea avec Jeanne Samary.

Son professeur Regnier n'avait pas eu la patience d'attendre la fin du concours. Il l'entendit jouer sa scène et s'en alla en disant : « C'est

le premier prix, sûr ! Et tu viendras me l'annoncer chez moi, tout à l'heure. » Regnier l'attendait, en effet, en haut de son escalier. Aussitôt qu'il l'aperçut, il lui cria :

« Eh bien ?

— Je ne l'ai pas, monsieur ! Le second seulement. »

Et le vieux maître, tout pâle, frémissant de colère, lâcha :

« Ah ! les malfaiteurs !... »

La Presse du lendemain est encore bien instructive à consulter.

Sarcey a suivi Réjane. Il la retrouve avec son second prix et il dit :

J'avoue que, pour ma part, j'aurais volontiers attribué à M^{lle} Réjane un premier prix. Il me semble qu'elle l'avait mérité. Mais le jury se décide souvent par des motifs extrinsèques et secrets, où il ne nous est pas permis de pénétrer. Un premier prix donne droit d'entrée à la Comédie-Française, et le jury ne croyait point que M^{lle} Réjane avec sa petite figure éveillée, convînt au vaste cadre de la maison de Molière. Voilà qui est bien ; mais le second prix, qu'on lui a décerné, autorise le directeur de l'Odéon à la prendre dans sa troupe, et cette perspective seule aurait dû suffire pour détourner le jury de son idée... Que fera M^{lle} Réjane à l'Odéon ? Elle mon-

trera ses jambes dans *la Jeunesse de Louis XIV* que l'on va reprendre au début de la saison. Voilà un beau venez-y voir! Il faut qu'elle aille ou au Vaudeville ou au Gymnase. C'est là qu'elle se formera, c'est là qu'elle apprendra son métier, qu'on jugera de ce qu'elle est capable de faire, qu'elle se préparera à la Comédie-Française si elle y doit jamais entrer...

... Qu'elle a d'esprit dans le regard et dans le sourire avec ses petits yeux perçants et malins, avec sa petite mine en avant, elle vous a un air si futé qu'on se sent égayé rien qu'à la voir.

Sa bienvenue au jour, lui rit dans tous les yeux.

Et il répète encore :

Je serai bien surpris si elle ne fait pas son chemin.

Voilà Réjane hors de l'école. Sa vraie carrière va commencer.

Où ira-t-elle ?

Avant la fin du Conservatoire, M. Duquesnel, alors directeur de l'Odéon, lui avait proposé d'y aller jouer *la Jeunesse de Louis XIV*, et le regretté M. Carvalho lui ouvrait le Vaudeville. Mais elle refusa, désireuse de finir ses études régulières. Le Gymnase la guettait également. Elle se décida pour le Vaudeville et signa, avec

les nouveaux directeurs, un engagement conditionnel. Si l'Odéon, comme c'était son droit, ne la réclamait pas, elle débuterait au boulevard. A l'Odéon, on lui offrait 150 francs par mois, au Vaudeville c'était 4.000 francs par an et les costumes. Elle souhaitait donc ardemment que l'Odéon l'oubliât. Il paraissait l'oublier, en effet. L'ouverture d'octobre arriva. Sa situation n'était toujours pas réglée. Elle alla au Ministère des Beaux-Arts. Elle retrouva là le secrétaire du Ministre, qui l'avait vivement complimentée lors du concours. Elle lui exposa son cas et ses angoisses, et obtint une lettre du Ministre qui la dégageait de l'Odéon. Il ne restait d'ailleurs plus que deux jours de délai pour qu'elle fût légalement libérée. Mais, prévenu sans doute, M. Duquesnel, avant l'expiration de ce délai, envoya à Réjane un bulletin de répétition pour *la Jeunesse de Louis XIV*. La débutante, qui aimait déjà les choses bien faites, se rendit à l'Odéon et fut reçue par le directeur qui lui dit :

« Eh bien ! nous répétons demain à une heure.

— Il n'y a qu'un obstacle à cela, répondit Réjane, c'est que j'ai demain à la même heure, une répétition au Vaudeville... » Ce n'était pas

vrai, mais, nous venons de le dire, elle aimait les choses bien faites... Explication. M. Duquesnel avait entre les mains une lettre du directeur des Beaux-Arts, l'autorisant à réclamer le second prix pour l'Odéon. « C'est que j'ai aussi une lettre qui me dégage, objecta-t-elle tranquillement; elle n'est pas du directeur des Beaux-Arts, c'est vrai, mais elle est du Ministre... Voyez plutôt... » Et elle sortit sa lettre, qu'elle lui montra de loin, sans lui permettre de la toucher...

Ce fut toute une affaire. M. Duquesnel se plaignit, et on lui accorda des compensations pour le dédommager.

« De sorte que, dit Réjane lorsqu'elle raconte cette anecdote, si l'Odéon aujourd'hui a des fauteuils en velours, c'est à moi qu'il le doit ! »

.·.

Ici se place un chapitre charmant de la jeunesse de Réjane: ce sont ses rapports avec son grand professeur Regnier. Elle a conservé soigneusement les lettres qu'il lui a écrites, et nous avons pu retrouver, grâce à l'obligeance de M^{me} Alexandre Dumas, quelques-unes des lettres de Réjane. On verra, d'un côté, quelle

confiance, quelle naïveté et quelle reconnaissance; de l'autre, quelle sagesse, quelle intelligence, quelle bonté, quelle noblesse d'âme.

L'anniversaire de Regnier tombait le 1ᵉʳ avril. Tous les ans, sans jamais l'oublier, Réjane écrivait le 31 mars à son professeur, et lui envoyait son petit souvenir. Regnier répondait :

<div style="text-align:right">1ᵉʳ avril 1875.</div>

Est-ce que tu dois me faire des cadeaux, mon enfant ! En ai-je besoin pour être assuré de ton affection ? Suis donc mieux mes conseils, chère fillette, garde ton argent, et ne songe à me donner jamais que ton amitié. C'est le seul présent que je veuille de toi et le seul aussi, je t'en préviens, que j'accepterai à l'avenir.

Tu désires pouvoir encore fêter longtemps l'anniversaire de ma naissance, je le désire aussi pour toi, tu n'aurais jamais de meilleur ami, de meilleur conseiller, et personne, sauf ta mère, qui s'intéresse davantage à ton bonheur.

Je te remercie néanmoins, et t'embrasse de tout mon cœur.

<div style="text-align:right">Ton vieux ami,
REGNIER.</div>

Réjane était allée en voyage, l'été. A son retour, elle écrivait :

Lundi, 23 août 1875.

Mon bon Maître,

Je suis de retour de la mer depuis quelques jours, j'espère avoir retrouvé à Scheveningen la santé qui depuis quelques mois semblait me faire défaut. J'ai suivi vos conseils et suis allée visiter La Haye, Rotterdam, Amsterdam, et enfin Anvers; que de chefs-d'œuvre, et comme j'aurais été heureuse de vous voir à ce moment-là, pour vous communiquer mes impressions; jamais je n'oublierai tout ce que j'ai vu, et il me tarde d'être près de vous pour causer de toutes ces merveilles.

M. Coquelin est venu nous lire *Madame Lili* avec sa verve et son esprit habituels; mais je suis bien embarrassée sans vous, mon bon Maître, et pourtant je vous sais si fatigué que je n'ose pas vous demander de me sacrifier quelques heures d'un repos dont vous avez tant besoin.

Nous répétons tous les jours environ de une heure à trois heures; si vous avez un instant, je compte sur votre bonté habituelle pour ne pas oublier votre bien dévouée et bien reconnaissante élève.

Merci à l'avance et pardon, mon bon Maître, pour tout mon bavardage.

GABRIELLE RÉJANE.

Regnier lui répondait le lendemain:

24 août 1875.

Je suis heureux, ma bien chère petite, des bonnes

nouvelles que tu me donnes de ta santé. Soigne-la bien, combats ta nature anémique par un exercice quoditien et sans fatigue, par de la viande rôtie un peu saignante et par un peu de bon vin.

Ton voyage t'a donc plu? — J'étais sûr de tes impressions ; recherches-en toujours de pareilles, ton esprit, tes idées, ton goût, ton talent s'en trouveront bien. Fréquente nos musées, émoustille ton cerveau, lis beaucoup, écris même ; c'est le régime intellectuel que je te conseille et qui sera aussi profitable à ton âme que l'autre peut être à ta gentille argile.

Pourquoi n'a-t-on pu retarder la mise à l'étude de ta pièce nouvelle? A partir du 15 du mois prochain, je me serai ressaisi, je serai libre, et j'aurais eu plaisir à te faire étudier ton rôle. En ce moment on m'accable de travail en raison de mon prochain départ, et j'ai peu de moments à moi. N'importe, j'en trouverai pour toi, mais il faut que tu m'aides un peu.

Veux-tu samedi, à 10 h. 1/2, venir au Théâtre-Français? — Est-ce une heure possible pour toi?

Réponds-moi. En tout cas, je te consacrerai ma matinée de dimanche prochain. Tu viendras à Saint-Cloud ; vous y déjeunerez si ta mère le veut, et nous travaillerons à fond.

Adieu, ma chère enfant, je t'embrasse et t'aime bien.

<div style="text-align:right">
Ton ami,

REGNIER.
</div>

Dans un *post-scriptum*, il ajoutait :

Retiens qu'il n'y a jamais eu d'accent sur mon nom.

Engagée pour deux années au théâtre du Vaudeville, elle y débute, le 25 mars 1875 (si on peut appeler cela un début), dans *la Revue des Deux-Mondes,* où elle jouait le rôle du Prologue, et où elle passa naturellement inaperçue.

Son nom se trouve ensuite dans la distribution de la reprise de *Fanny Lear* (24 avril 1875), de Meilhac et Halévy, et dans *Vaudeville's Hotel,* pochade-revue en un acte, du 5 juin 1875 ; les journaux se taisent encore.

Sa première création date du 4 septembre 1875, dans *Madame Lili*, un acte en vers de Marc Monnier, qu'elle joua avec Dieudonné, Boisselot et M*me* Alexis. Ce fut aussi son premier succès. Sarcey, dans *le Temps*, écrit d'elle :

Mademoiselle Réjane est charmante de malice, d'ingénuité et de tendresse. Cette jolie et piquante fille a de l'esprit jusqu'au bout des ongles. Quel bonheur qu'elle ne chante pas ! Si elle avait de la voix, l'opérette nous la dévorerait.

Son nom paraît successivement sur presque toutes les affiches de l'année : le 16 novembre

1875, dans *Midi à quatorze heures,* un acte de M. Théodore Barrière ; le 25 décembre, dans *Renaudin de Caen,* vaudeville de Duvert et Lauzanne ; le 26 décembre, dans *la Corde sensible*, un acte de Clairville et Thiboust, où Albert Carré, si mauvais comédien, jouait Califourchon ; le 10 avril 1876, dans *le Verglas*, un acte du peintre Vibert ; le 10 avril 1876, dans *le Premier Tapis,* un acte de Decourcelle et Busnach ; le 17 avril, dans *les Dominos Roses,* trois actes de Delacour et Hennequin ; le 21 novembre 1876, dans *Perfide comme l'Onde,* un acte d'Octave Gastineau ; le 13 décembre, dans *le Passé,* un acte de M^me Pauline Thys, et *Nos Alliées,* trois actes de Pol Moreau.

C'est le lendemain du *Verglas* que son maître lui écrivait cette lettre si jolie et si probe :

137, rue de Rome, 11 avril 1876.

Tu as lieu d'être contente de la soirée d'hier, ma chère enfant, et tes succès vont croissants. Le rôle que tu joues dans *le Verglas* aurait peut-être demandé une actrice plus mûre que toi, mais il n'est pas mauvais d'avoir à s'essayer de bonne heure dans des caractères qui dépassent nos années, et de s'habituer à la tenue et au style qu'ils réclament. Sous ce point de vue-là, tu feras bien,

sans exagération, de viser aux grandes manières, sois *dame* et non pas *petite fille*, que ton maintien ait bon air, surveille ta tenue et parle sans négligence aucune.

Ton rôle étant meilleur, ton succès a été plus vif dans la seconde pièce, et j'ai été véritablement étonné de ton chant. Tu feras bien de cultiver ce côté de talent que je ne te connaissais pas, il peut être pour toi d'un grand avantage. Ne néglige rien, il passe vite le temps où l'on peut acquérir, et crois-moi, crois-moi, crois-moi. Tiens-toi par l'étude et le travail, en dehors du *chic* et de *la ficelle*, et laisse-moi te répéter encore que c'est par le simple et le vrai qu'on arrive à l'effet véritable. Bref, j'ai été très content de toi hier. Continue, cela va bien... *Mais* surveille ta tenue, ne te déhanche pas tantôt sur une jambe, tantôt sur une autre, n'avale pas tes syllabes et tes mots. Articule tout sans affectation, mais aussi sans négligence.

Je t'embrasse.

Ton ami,

REGNIER.

Dans *le Premier Tapis*, Offenbach l'avait entendue chanter un petit air de Lecocq intercalé ; sa voix était claire et charmante, et elle phrasait à ravir, comme Regnier le lui dit. Le lendemain, le maëstro la fait venir et lui offre 20,000 francs par an si elle veut signer un

engagement aux Variétés pour un rôle qu'il écrira pour elle. Comme elle était engagée au Vaudeville, elle ne se laissa pas tenter, mais il a tenu à un fil peut-être que Réjane ne devînt divette !

Son maître l'a vue aussi dans *Perfide comme l'Onde*, un acte de M. Octave Gastineau, qu'elle créait ; et il lui écrit :

<center>137, rue de Rome, 26 novembre 1876.</center>

Il m'a semblé, mon enfant, que tes yeux, hier, me cherchaient dans l'avant-scène que tu m'avais envoyée ; j'étais à l'orchestre, où j'étais descendu pour te mieux voir, — et je t'ai bien vue. *Perfide comme l'Onde* n'est pas une pièce d'une grande force, néanmoins elle renferme une idée suffisante pour un petit acte, et elle est bien conduite. Tu es très gentille, très amusante dans ton rôle, et je pense qu'il t'en vaudra d'autres dans un emploi où la faveur du public semble te porter.

Tu es comédienne et tu viens de le bien prouver. Mais quelle que soit l'excentricité des rôles que l'on te confiera, tiens toujours à y être *distinguée*. J'ai été un peu effrayé du ton des jeunes filles que j'ai vues hier, — ceci bien entre nous deux, — ne te laisse pas gagner par le laisser-aller de la tenue et de la prononciation. Parle bien à ton interlocuteur, et quand tes yeux regardent la salle, qu'ils voient

dans le vide et ne s'adressent jamais à personne. Tu sais encore éviter ce défaut, que l'exemple ne t'y entraîne pas : reste vraie. Bref, tu as bien joué, on t'a applaudie, et tu méritais de l'être. Reçois donc tous mes compliments et l'embrassade de

Ton ami,

REGNIER.

Désormais, sa correspondance avec Regnier suivra les événements de sa carrière.

Elle avait signé un nouvel engagement à 9,000 francs par an au Vaudeville, malgré sa mère, qui ne voulait pas démordre de 9,600 francs. Les pourparlers eussent même été rompus si Réjane, à l'insu de sa mère, n'avait promis aux directeurs de leur rembourser, sur ses appointements, les 600 francs du litige.

« J'économisai sur le cresson, raconte-t-elle drôlement, au lieu de deux bottes à trois sous, j'en prenais deux pour cinq sous! Je fourrais de temps en temps cinquante centimes dans mes bottines. Et un beau jour j'apportai aux directeurs 150 francs péniblement amassés. Il faut dire, à leur honneur, qu'ils les refusèrent. Mais ma mère n'en a jamais rien su. Et, quelquefois voulant m'écraser de sa supériorité de femme

forte, elle me dit encore : « Hein, sans moi, tu ne les aurais pas eus, tes 600 francs ! »

Pendant l'été de 1877, elle apprend *Pierre*, quatre actes de Cormon et Beauplan, qu'elle doit jouer à côté de M^me Doche. Elle a peur. D'Abbeville, où elle est en tournée, elle écrit, le 3 août, à Regnier : « ... Si vous pouviez me donner une heure pour le troisième acte de *Pierre* ; plus le moment approche, plus je redoute cet acte, qui est tout sentiment. Si je ne me sens pas soutenue par vos bons conseils, mon cher Maître, je ne réponds plus de rien... »

Regnier lui répond en se mettant à sa disposition et lui lance cette boutade à propos de ses lettres, qu'elle parfumait trop au gré du vieux comédien :

Mon désir le plus vif est de t'aider dans ton travail...

Est-il donc si nécessaire que tu ailles à la Bourboule, alors que tu n'y resteras que quinze jours à peine ? ce temps me paraît bien court pour un traitement sérieux. Ne pourrais-tu recourir tout simplement aux eaux d'Enghien ?

Consulte un peu là-dessus ton médecin. Demande-lui donc aussi, par occasion, si c'est une bonne chose pour tes nerfs que cette abominable odeur

musquée ou ambrée qui parfume tes lettres dont s'imprègne toute ton organisation. Les odeurs sont sans doute agréables, mais encore faut-il du choix.

Adieu, je t'embrasse et t'aime bien.

REGNIER.

Le soir de la première arriva (5 septembre 1877). Ce fut un gros succès pour la débutante. Aussitôt après la représentation, ne se tenant pas de joie débordante, elle écrit à son maître cette lettre enthousiaste :

Mercredi soir, minuit et demi.

Mon bon Maître,

Je viens de remporter un *grand succès*, et je ne veux pas m'endormir avant de vous remercier, vous à qui je le dois ; je n'ai jamais été heureuse comme ce soir, et je crois que mon affection pour vous augmenterait encore si cela était possible. Une seule chose troublait ma joie, c'était de ne pas vous savoir là pour vous récompenser de toutes vos peines. A chaque applaudissement, je pensais à vous, mon cher Maître, qui m'avez donné votre temps, qui m'avez assuré mon avenir. Jamais affection n'a été plus profonde, jamais reconnaissance n'a été plus sincère, croyez-le bien, mon bon Maître. Sans vous je ne serais rien, et depuis deux heures

on me dit que je suis une artiste. Avec vous je laisse parler mon cœur. Vous ne pouvez vous figurer tout ce que renferme ce mot : artiste, pour une petite fille qui, hier encore, doutait de l'avenir, et qui avait besoin de relire vos lettres pour se donner du courage. Mon plus grand succès a été au troisième acte, dans la partie dramatique du rôle. J'en suis doublement heureuse.

N'allez pas prendre pour de la vanité ce qui n'est que l'effet de la joie que je ressens depuis une heure.

Comme je vais travailler, mon bon Maître, pour vous faire honneur et compter dans ma carrière beaucoup de soirées comme celle-ci !

A bientôt, mon cher Maître, et encore merci du plus profond de mon cœur.

J'irai vous voir dès que je vous saurai de retour.

Je vous embrasse bien affectueusement.

Votre reconnaissante et bienheureuse élève,

G. Réjane.

Réjane joua le 19 septembre 1877 le rôle de Lucie dans *les Vivacités du capitaine Tic*, puis se mit à répéter *le Club*, trois actes de Gondinet et Félix Cohen.

Le 9 octobre 1877 elle écrit : « Mon cher Maître, on vient de nous lire une comédie en

trois actes de M. Gondinet ; j'ai un rôle charmant, mais difficile. Je viens vous demander quelques-uns de vos bons conseils, si vous avez un peu de votre temps à me consacrer. Je répète tous les jours à midi, etc. »

Le Club fut joué le 22 novembre. Le lendemain, Regnier lui écrivait :

<p style="text-align:right">23 novembre 1877.</p>

M. Miro, ma chère enfant, m'a dit hier soir que tu n'étais pas contente de toi, et que la peur t'avait empêchée de faire mieux que tu n'as fait. La peur cependant ne t'a pas empêchée de plaire beaucoup et de jouer ton rôle avec une très grande sûreté. Ta voix était bonne, tes intentions bien arrêtées, et tu n'as pas assurément à te plaindre de l'accueil qui t'a été fait. Ton rôle est bien établi et tu n'as rien à y changer. Je ne suis pas compétent pour parler toilettes, mais, si brillantes que soient les tiennes, je les désirerais moins compliquées. Tu n'as pas une taille à te perdre ainsi dans ce flot d'étoffe qui gêne un peu tes mouvements et qui t'enlève de la tenue. — Tu n'auras pas peur ce soir, entre en scène avec moins de timidité ; que l'on sente *la dame ;* que tes gestes soient plus aisés et plus libres. Marche posément, voilà la seule observation que j'aie à te faire, si mince qu'elle soit, elle a de l'importance. Après cela je n'ai que des com-

pliments à te faire sur ton succès qui en présage bien d'autres encore.

Je t'embrasse, ma chère enfant de tout mon cœur.

<div style="text-align: right">REGNIER.</div>

Réjane joue la pièce cent fois. Mais nous voici à la fin de l'année 1877. Et, en somme, il lui a fallu attendre trois ans, depuis septembre 1874, pour qu'on lui confie un vrai rôle, malgré ses petits succès constants et répétés. En ce temps-là, c'était M^{me} Bartet qui jouait tout au Vaudeville. Tous les auteurs allaient à elle. Personne, à part son maître, n'encourageait Réjane. Elle végétait donc, et avait grande envie de s'en aller. Elle demeura encore un an sans rien jouer. Pourtant elle prit patience. Et le 9 septembre 1878, elle créait *le mari d'Ida*, trois actes de Delacour et Mancel, avec un grand succès. Elle n'a pas encore trouvé cependant le secret de ses futures toilettes, et la critique la lui fait entendre sans ménagement. M. Sarcey dit d'elle :

Mademoiselle Réjane est tout à fait jolie et amusante dans le rôle d'Ida. Elle a toujours un peu plus l'air d'une gentille femme de chambre que d'une aimable femme du monde, mais elle dit avec

tant d'intelligence, elle a un esprit si parisien, elle exerce sur tous ceux qui l'écoutent une séduction irrésistible.

On donna en matinée le 2 février 1879, *les Mémoires du Diable*, et elle eut le rôle de Marie ; *les Faux Bonshommes* furent repris le 22 février, et elle y joua le rôle d'Eugénie. Et, à ce propos, Regnier lui écrit :

Dimanche, 23 février 1879.

Que je te dise d'abord, ma chère enfant, que tu as été charmante hier, que tu as joué tout ton rôle avec sincérité, gaieté, vérité et esprit, et que tu n'as qu'à persévérer dans cette voie de probité artistique qui fait seule les vrais comédiens. En outre, ta figure n'était nullement gâtée par cet abominable maquillage qui rend les yeux féroces en les cerclant de noir, qui déplace la fraîcheur de la joue pour la monter aux yeux, ce qui donne à croire que celle qui se défigure ainsi est atteinte d'ophtalmie. Tu n'étais point plâtrée, et quand tu avais à rougir tu rougissais. Persévère, reste ce que tu es et ne demande à la parfumerie que le nécessaire. Autrement dis-toi bien que les vieilles ne se rajeunissent pas et que les jeunes s'avarient avant l'heure marquée par le temps.

.

Une observation : — Tu te bouches les oreilles quand Edgard te parle, dans une scène du deuxième acte. Réponds-lui donc en tenant encore tes deux doigts sur tes oreilles et en tournant *un peu* la tête vers lui. — Ce sera, je crois, infiniment plus drôle. Tu ne quitteras ce mouvement que lorsque Edgard te dira : « Vous m'avez donc entendu ! » Si tu veux essayer ce que je te conseille, préviens-en Dieudonné.

La première des *Tapageurs*, de Gondinet, est du 19 avril 1879. M^{lle} Bartet joue le rôle de Clarisse, elle joue celui de Geneviève, un petit bout de rôle sans importance. On l'y trouve touchante et gracieuse. Mais au bout de quelques jours M^{lle} Bartet tombe subitement malade, et il faudra rendre la recette si quelqu'un ne se sacrifie pas en jouant le rôle *le soir même !* Deslandes s'adresse à Réjane. Elle fait la folie de consentir après de longues prières. Le reste de la troupe voit pourtant d'un œil jaloux la jeune artiste prendre la première place. On veut lui faire peur. On lui annonce que la salle est furieuse, qu'on casse tout ! N'ayant pas le temps d'apprendre le rôle par cœur, Réjane avait préféré, pour être moins troublée, jouer sur scénario, c'est-à-dire improviser le rôle de Clarisse sur le thème de l'auteur. On fait un

succès à sa hardiesse, à sa crânerie, à sa présence d'esprit. La direction pour la remercier, lui envoie une petite flèche en diamants et perles. Le lendemain, elle réclame un raccord. Deux camarades seulement viennent répéter avec elle. Elle se sentait devenir malade d'émotion, d'énervement et de colère. Le troisième jour, M^lle Bartet, rétablie soudain, reprend son rôle. Réjane avait demandé à son directeur, après cet effort prodigieux, de ne pas rejouer aussitôt son rôle de Geneviève, qui avait été lu et appris par une autre. Elle va tranquillement dîner en ville, et, à dix heures, elle va se coucher. Mais il y avait eu malentendu. La doublure n'était pas allée au théâtre. On avait fait une annonce au public. Cris. Potin! Dans la coulisse, triomphe des bonnes petites camarades qui crient : « Rendez la flèche! »

Pendant les quinze jours qui suivirent Réjane souffrit d'un tremblement dans les jambes.

Elle n'a pas oublié son professeur. Elle suit le concours du Conservatoire, et elle lui écrit le 1^er août 1879 : « Si vous saviez combien je suis heureuse du grand succès que vous venez de remporter et qui n'a pas été récompensé

comme il devait l'être; car M. Brémont a été au-dessus des plus grands éloges; il a de la chaleur et de la passion, on sent le souffle du maître. »

Dans la reprise des *Lionnes pauvres* d'Augier, 22 novembre 1879, elle est discutée. Le public lui fait fête et l'auteur l'approuve, mais la critique, y compris M. Sarcey, n'admet pas son interprétation du rôle de Séraphine.

M. Alphonse Defère lui conseille de changer de couturière, et il félicite au contraire M^{lle} de Cléry sur son élégance.

Et Barbey d'Aurevilly de s'écrier prophétiquement :

Avec son corps délié et serpentin, avec cette poitrine dans laquelle il semble qu'il n'y ait pas de place pour le cœur, avec cet air de couleuvre qui marche sur sa queue debout, mais qui deviendra une guivre un jour, M^{lle} Réjane avait admirablement le physique de son rôle, mais elle y en a ajouté l'intelligence. Cette jeune fille, qui rappelle Rachel par le délié des formes et par la gracilité de toute sa personne, pourrait bien avoir quelque jour, comme Rachel, une grande destinée dramatique. J'en augure beaucoup après l'avoir vue l'autre soir... On l'a rappelée deux fois. La seconde fois, elle était tuée d'émotion, brisée, toute en lar-

mes : on craignait de la voir se casser en deux en saluant. Ah ! l'émotion des vrais artistes ! Avant d'entrer en scène, Mlle Mars pâlissait sous son rouge et Mme Malibran aussi, quand on l'applaudissait, pleurait...

Emile Augier lui-même la soutient et la défend. Il approuve l'interprétation qu'elle a donnée au rôle de Séraphine Pommeau que Mlle Blanche Pierson avait refusé comme antipathique. Et finalement c'est un très grand succès. On la discute, c'est vrai, mais la flamme est sortie, désormais elle compte. Voici d'ailleurs la précieuse lettre que lui écrivait Regnier à ce propos :

<p style="text-align:right">2 décembre 1879.</p>

Si je ne vais presque plus au spectacle, ma chère enfant, rassasié comme je le suis de tout ce que je fais dans la journée, je ne m'en intéresse pas moins à tout ce qui te touche et j'ai été très heureux du grand succès que tu viens d'obtenir. Mon fils, mon gendre, qui assistaient à la première représentation des *Lionnes pauvres*, m'en avaient d'abord rendu compte, Mlle Baretta, écho de ce qui se dit au Théâtre-Français, m'assurait que l'interprétation de ton nouveau rôle te classait au premier rang, et enfin, mon ami Legouvé t'a trouvée tout simplement admirable. Je te laisse à penser si tous

ces éloges m'allaient au cœur, et si j'y voyais la réalisation de ce que j'ai toujours auguré de toi comme artiste. Les leçons que je t'ai données ont eu pour but de t'apprendre à consulter toujours le bon sens dans la conception d'un rôle, de t'enseigner les procédés au moyen desquels on parle toujours avec vérité, d'acquérir la souplesse d'entendement et d'oreille qui met la comédienne à même de rendre avec sûreté les intentions que le poète ou l'auteur lui demandent, alors même que ces intentions ne sont pas celles qu'elle a elle-même d'abord comprises. Un bon comédien doit pouvoir toujours jongler avec les intentions et les inflexions qu'on lui demande, et si différentes qu'elles soient les unes des autres, il faut toujours que la conviction se laisse voir au fond de sa phrase. En connais-tu beaucoup qui soient capables de ce genre d'exercice? Le *métier*, l'affreux métier, ce que les peintres appellent *le chic*, s'empare trop du théâtre, et ce qui m'étonne, c'est que, y réussissant si peu, il ait tant d'adhérents. Garde-toi de ce défaut, tâche de rester vraie. En dehors du Théâtre-Français où il y a des modèles, regarde Geoffroy, regarde Saint-Germain et, si tu l'as connue, rappelle-toi Alphonsine, voilà de vivants enseignements... mais me voilà loin de toi, et je me reprends à te donner des conseils alors que je ne te dois que des compliments. Le plus grand, le plus élevé que tu aies reçu est l'approbation que M. Au-

gier a donnée à la façon dont tu as joué son rôle, son goût est des plus sûrs, mais il est aussi des plus difficiles, et si tu l'as contenté, tu dois être aussi très contente.

Je ne manquerai pas de t'aller voir, mais je suis forcé de choisir mon heure, et par cet horrible froid je ne puis me résoudre à quitter le soir le coin de mon feu. Je suis vieux, mon cœur seul n'est pas atteint par l'âge, et il reste toujours jeune pour mes amis; reste de ceux-là, ma chère enfant, et compte en tout temps sur l'affection, sur l'affection véritable, de ton vieux maître.

<div style="text-align:right">REGNIER.</div>

A présent, c'est *la Vie de Bohème* qui la hante. On lui a distribué le rôle de Mimi. Elle est inquiète :

<div style="text-align:right">1ᵉʳ avril 1880.</div>

Mon bon Maître,

Si vous saviez quel plaisir c'est pour moi qui vous vois si rarement de vous prouver que je n'oublie rien de tout ce que vous avez fait pour moi, et de venir fidèlement à votre anniversaire vous apporter mes vœux de bonheur et de santé.

J'aurais voulu aller vous dire tout cela de vive voix, mon cher Maître; mais je suis prise toute la journée par les répétitions de *Bohème*. A cinq heu-

res et demie, lorsque je sors du théâtre, j'ai besoin de rentrer chez moi me reposer, puis travailler encore. Ce rôle de Mimi m'inquiète beaucoup, mon bon Maître : il faut le jouer, je crois, avec une grande simplicité, et être simple c'est si difficile au théâtre.

Je repasse dans ma tête toutes vos bonnes leçons du Conservatoire, et, depuis, tous vos bons conseils dont je me suis toujours si bien trouvée. C'est en suivant la méthode que vous m'avez donnée que je travaille tous mes rôles, et si j'ai du succès dans celui-ci, c'est encore à vous qu'il reviendra.

Merci encore pour tout ce que vous avez fait pour moi, mon bon Maître, je vous en serai toujours reconnaissante.

Votre élève,
G. Réjane.

Son vieux maître lui répond :

3 avril 1880.

Ma bonne chère petite, sois heureuse, marche d'un pied léger, mais sûr, dans la carrière où tu as rencontré déjà le succès, ne te glorifie pas de tes triomphes, et dis-toi qu'un artiste, si haut qu'il soit placé, a toujours quelque chose à apprendre.

Ton rôle de *Mimi* t'inquiète ; penses-tu que je puisse t'y être utile ? Si tu le crois, je m'arrangerai

pour t'en donner mon avis. Le Vaudeville est près de l'Opéra, viens me voir à mon cabinet dans un après-midi, et si quelque chose t'embarrasse, nous en causerons. Seulement, préviens-moi du jour où tu voudrais me voir.

<div style="text-align: right;">Ton bien affectionné,

REGNIER.</div>

Elle joue donc Mimi le 15 avril 1880. Et ici il faut admirer une fois de plus la touchante incohérence de la critique :

M. Vitu, dans *Le Figaro*, écrit :

Elle n'est pas la fille insouciante et passionnée telle que l'avaient comprise Mlle Thuillier et Mme Broisat, instruites et stimulées par les indications personnelles de Théodore Barrière ; elle lui donne une physionomie ingénue qui n'est pas précisément dans la vérité du personnage ; mais elle a joué la longue et difficile scène de l'agonie avec une mesure très délicate qui en atténue l'horreur, et avec un accent de sincérité candide qui lui a valu des applaudissements mérités.

M. Defère, dans *Le Soir*, dit que « ce qui manque surtout à Mlle Réjane, c'est la physionomie de l'emploi... Elle ne nous a pas tiré une larme », ajoute-t-il.

M. Paul Perret, dans *Paris-Journal*, dit :

La pièce est mal jouée, sauf par Mlle Réjane et par Dieudonné. Ce dernier est un joyeux et solide Schaunard, et Murger, s'il était encore de ce monde, aurait trouvé dans Mlle Réjane la seule Mimi digne du rôle depuis Mlle Thuillier.

Je parle de longtemps...

Cette comédienne a une nervosité très rare ; une qualité particulièrement attrayante sous cette figure touchante et simple de Mimi.

Scapin, dans *Le Voltaire*, écrit :

Mimi, c'est Mademoiselle Réjane, une petite comédienne joliment douée, mais qui manqua visiblement d'études.

Puis, c'est *le Père Prodigue*, de Dumas fils (19 novembre 1880) où elle joue le rôle effacé d'Hélène.

Pourtant Barbey d'Aurevilly écrit d'elle :

Ce n'est plus la profonde vipère des *Lionnes pauvres*, mais c'est le visage et la taille le plus faits que je sache pour le drame, quand on en fera de vivants. Dans ce fourreau si fin et si flexible, il y a de l'acier dramatique, pour plus tard, et l'acier sortira !

M. Sarcey : « Elle échoue à rendre sympa-

thique cette figure sèche et ce parlage métaphysique. »

Clément Caraguel lui accorde de la « grâce ».

M. Henri de Pène la trouve en progrès.

Passons rapidement sur *La Petite Sœur*, un acte de M^me Marie Barbier (4 mai 1881), *Odette*, de Sardou, où elle joue le rôle de la baronne Cornaro, femme de quarante ans qui, dans la pièce, doit donner des conseils à Odette, que jouait M^me Pierson ! *L'Auréole,* (20 mars 1882), un acte de M. Normand, où elle réussit complètement ; *Un mariage de Paris,* trois actes d'About et de Najac (5 mai 1882), qui lui vaut son premier travesti.

Ainsi, du 15 mars 1875 au 31 mai 1882, en huit années d'engagement, elle avait repris ou créé sur la scène du Vaudeville vingt rôles différents, qui tous avaient été remarqués, et dont deux ou trois furent de grands succès, et elle n'avait, dans la maison, aucune situation définie digne de son talent, digne surtout des promesses que ce talent varié indiquait. Ni Sardou, roi du Théâtre, ni les divers directeurs qui s'étaient succédé à la Chaussée-d'Antin, le grand artiste Carvalho, l'intelligent et brave père Cormon, ni Roger, ni Bertrand, ni Raymond Deslandes n'avaient soupçonné qu'ils

avaient une comédienne de premier ordre à leur disposition. Les avis ne leur manquaient point cependant ; Réjane, inoccupée ou mal employée chez eux, grandissait tout de même en réputation et en succès dans les seuls théâtres d'à côté qu'elle eût alors à sa disposition ; elle était la vie, l'âme, si ce mot peut être employé ici, de tous les spectacles du Cercle de la rue Royale, de toutes les revues de l'Épatant, de toutes ces pièces faites entre causeries d'auteurs célèbres et d'auteurs mondains, satires sans profondeur et sans fiel, essais dramatiques superficiels et sans prétention, articles de Paris, du boulevard de Paris plutôt, servant à l'exhibition des comédiennes célèbres en disponibilité, des chanteurs et comédiens amateurs, aux débuts des belles filles qui commencent à tâter sérieusement du théâtre. Réjane trouvait moyen de faire des choses artistiques avec tout cela. Elle répétait sérieusement, comme pour une œuvre sérieuse ; elle écoutait, pour les costumes, les avis des peintres qui collaborent d'ordinaire à ces brillantes machines, les conseils des auteurs, qui redressent ces couplets à pointes, pour en tirer un parti charmant. Avec une scène de parodie, un rondeau, des cou-

plets, un arrangement de coiffure ou de costume, elle obtenait des succès étourdissants ; toujours prête à rendre service, à apprendre la chanson nouvelle, le monologue improvisé, à remplacer la comédienne malade ou en retard, à chanter, à danser, enfin à faire en camarade ce que voulaient ces spectacles de camarades, elle était la coqueluche de ce public particulier à qui les auteurs du Vaudeville faisaient alors toutes les avances possibles avec leurs comédies dites parisiennes.

L'écho des succès de Réjane arrivait jusqu'au bon Deslandes, homme de club aussi à ses heures, il souriait, disait comme je ne sais plus quel sociétaire de la Comédie-Française : « Bon » ou « c'est une actrice mondaine », et continuait à donner ses spectacles moyens, dans lesquels Réjane n'avait qu'une part sans intérêt. « On ne te comprend pas, tu n'as rien à faire avec ces gens-là, lui dit son camarade Pierre Berton, tu es une étoile ! Fiche ton camp d'ici ! » Une étoile, c'est ce que cherchait alors M. E. Bertrand, directeur des Variétés, pour remplacer au besoin celle qu'il avait et qui commençait à vieillir. Plus avisé que les directeurs de Vaudeville, il l'engagea pour trois années, malgré une apparition insi-

gnifiante faite dans *Les Demoiselles Clochart,* pièce incomplète de Henri Meilhac. Ainsi toutes choses marchent à un total inévitable. Le succès des revues mondaines, des spectacles à couplets, aboutit à l'idéal du genre, à un traité avec les Variétés, et par conséquent aux pièces de Raoul Toché, Blum, Wolf et Clairville ; si c'était mieux que ce qu'elle faisait au Vaudeville, ce n'était pas exactement ce qu'elle rêvait. Heureusement, elle allait être prêtée de tous côtés pour créer des rôles importants et dignes d'elle.

Elle parut, boulevard Montmartre, d'abord le 22 octobre 1882, à côté de Judic, dans *La Princesse,* comédie-opérette de Raoul Toché ; le 4 décembre, elle débute officiellement dans *Les Variétés de Paris,* revue de MM. Blum, Wolf et Raoul Toché. Elle joua cent fois avec Christian *La Nuit de Noces de P. L. M.*, un acte amusant de Fabrice Carré. Sarah Bernhardt, alors directrice de l'Ambigu avec son fils, eut besoin d'elle pour créer *la Glu,* drame en cinq actes de Jean Richepin, où elle parut aux côtés d'Agar et de Lacressonnière. Après cette apparition sur le théâtre de sa jeunesse, où elle retrouvait, heureuse, l'acclamation à la sortie des artistes, l'injure dans la scène antipathi-

que, le succès populaire, elle fut envoyée au Palais-Royal pour créer, le 9 octobre 1883, *Ma Camarade,* comédie en cinq actes de Henri Meilhac et Philippe Gille, une des comédies les plus fines et les plus amusantes du répertoire de ce gai théâtre.

Le succès dramatique de *La Glu* et celui de *Ma Camarade* ouvrirent les yeux des directeurs du Vaudeville. Au nom du trio, Deslandes offrit un nouvel engagement à Réjane. « Elle allait être l'étoile de la maison, on savait le parti qu'on pouvait tirer d'elle. Il y avait dans les cartons une *Madame Bovary* dans laquelle elle décrocherait certainement le gros succès. Dumas travaillait, en collaboration, à une pièce où elle aurait le principal rôle ; elle n'avait plus, désormais, qu'à ne pas perdre confiance et à se laisser conduire. » Ravie, elle signa et attendit. Ces promesses aboutirent à la reprise des *Femmes terribles,* une vieille comédie de Dumanoir, qu'elle consentit, pour rendre service, à jouer avant l'époque où commençait son engagement (1ᵉʳ décembre 1884), et qui fit une série piteuse de représentations, et au mauvais, à l'exécrable rôle de Clara Soleil dans la comédie de MM. Edmond Gondinet et Pierre Civrac (lisez Madame Théodore Barrière).

C'est vraiment, parfois un jeu curieux que le sort d'une entreprise théâtrale. A ce moment, le Vaudeville allait mal, deux directeurs sur trois filaient déjà à l'anglaise. Albert Carré devient l'associé de Deslandes pour la première de *Clara Soleil*, la fortune de la maison est rétablie : la pièce a cent cinquante représentations. Or, lisez cette naïve comédie et trouvez les raisons de ce succès démesuré, vous aurez de bons yeux. L'entrée de son camarade dans la maison ne rend pas meilleure la place de la comédienne. En 1886, 1887, elle reprend *Le Club*, elle crée *Allo ! Allo !* comédie charmante, mais en un acte, de Pierre Valdagne, et *Monsieur de Morat*, et c'est tout. On répète *Le Conseil judiciaire*, et, pour le rôle principal, qui lui va comme un gant, on engage Mlle Jane May ; explique qui pourra. Dumas travaillait bien, comme on le lui avait annoncé, à une pièce tirée, par A. Dartois, de *l'Affaire Clemenceau*, mais le rôle sur lequel elle avait quelque droit de compter devait servir de début à Mlle de Cerny, qui venait alors de l'Odéon, et qui y fut, du reste, complètement insuffisante. Disons, pour être équitable, qu'on offrit à Réjane un rôle dans la pièce, celui de la Mère de Mme Clemenceau. C'é-

tait trop tôt et trop. Voyant que, décidément, il est impossible d'être prophète en son pays, elle quitta une seconde fois le théâtre qui l'avait si mal servie. La jolie lettre qu'elle écrivit alors, du bout de la plume, à ses deux directeurs ! elle voulut se donner la joie de partir sur une épître bien appliquée ; puis, elle resta chez elle, attendant l'occasion. Elle s'offrit rapidement. Meilhac venait de terminer *Décoré* pour Judic. Judic, c'était alors la collaboration A. Millaud presque imposée, et Meilhac voulait absolument, cette fois, travailler sans collaborateur, pour enlever sa nomination à l'Académie, où l'on entrait peut-être moins facilement qu'aujourd'hui. On était en pleine affaire Limousin-Caffarel, c'était le moment des incidents Wilson et de la Légion d'honneur ; on disait la pièce faite sur ce sujet, on en parlait d'avance avec des craintes, des pudeurs, des réticences ; Judic faisait la petite bouche, hésitait. Baron, alors associé à E. Bertrand, et qui était pour que Réjane jouât le rôle, surveillait ses hésitations. Bref, elle fut engagée à trois cents francs par représentation, et eut la joie de créer, le 27 janvier 1888, à côté de ses deux camarades Dupuis et Baron, une des plus jolies comédies du répertoire des

Variétés. Ce succès de *Décoré*, c'était l'Académie pour l'auteur, c'était quelque chose du même ordre pour la comédienne. Meilhac, bien décidément Meilhac, sans collaborateur ; Réjane était aussi décidément Réjane. La presse déclarait que sa carrière était fixée dans cette littérature fantaisiste et délicate. On lui disait : « Tu pourras aller désormais du Vaudeville au Gymnase, du Palais-Royal et des Nouveautés aux Variétés. Ce coin du boulevard sera ton domaine, tu prendras place aux côtés des Judic, des Chaumont et tu n'iras pas plus loin. » On se trompait, elle devait aller plus loin et plus haut.

Le 21 janvier 1888, dit Porel, qui parle désormais lui-même, Edmond de Goncourt me lisait, en présence d'Alphonse Daudet, la pièce qu'il venait de tirer, sur ma demande, de sa *Germinie Lacerteux,* un de ses plus beaux livres. Daudet était venu pour relayer au besoin son ami dans cette longue et fatigante lecture. Je vois encore ce petit salon-bibliothèque d'Auteuil où nous étions, avec ses Moreau le Jeune, ses Fragonard, sur les murs, ses livres rares à la reliure écarlate dans tous les coins. J'entends comme si c'était hier, la voix grave et tremblante d'Edmond de Goncourt. Quand le

dernier feuillet fut tourné, au milieu du silence plein de réflexions qui suit d'ordinaire ces auditions-là, Daudet demanda quelle femme pourra jouer ce rôle écrasant, je répondis : Réjane, et j'allai immédiatement aux Variétés où la comédienne répétait *Décoré*, pour m'entendre avec elle. Elle me reçut entre deux scènes, nous prîmes un rendez-vous et je rentrai à l'Odéon n'ayant pas perdu ma journée.

Quand je lui lus l'énorme manuscrit d'Edmond de Goncourt, — la pièce avait alors deux tableaux de plus, — elle fut effrayée, elle demanda à consulter, à réfléchir. Le théâtre est une maison de verre : les amis de l'auteur bavardaient de la distribution rêvée par moi ; le monde et le demi-monde du théâtre s'agitaient ; on écrivait à Réjane des lettres suppliantes pour lui épargner une bêtise (*sic*). Sarcey dépense toute son éloquence et Raymond Deslandes, directeur du Vaudeville, m'aborde avec un air navré. « Vous allez faire jouer à Réjane *Germinie Lacerteux*. — Certainement, si vous ne parvenez pas tous à l'effrayer. — Mais qu'est-ce que vous comptez faire avec cette machine-là ? — Pour mon théâtre je ne sais pas, mais pour Réjane certainement un des plus grands succès de sa carrière. » Le

geste qui fut toute la réponse de Deslandes disait clairement : cet homme est fou !

Dès les premières répétitions j'eus la joie délicieuse de l'artiste qui a enfin en face de lui une interprétation admirable, exacte, appliquée, infatigable, traduisant la pensée du metteur en scène sans la moindre hésitation, comprenant tout, analysant tout, disant à merveille, mimant avec justesse, avec délicatesse, avec esprit, railleuse, attendrie, variée, elle donnait immédiatement l'idée exacte du personnage.

Elle fut extraordinaire à la répétition générale. Nous avions décidé, l'auteur et moi, que cette répétition aurait lieu à huis clos, et pour la censure seulement. Deux spectateurs dans la salle, Pierre Loti qui partait pour l'Extrême-Orient, et Larroumet envoyé par le ministre des Beaux-Arts. Au tableau du déjeuner des petites filles chez Mlle de Varendeuil, celui qui le lendemain eut toutes les peines du monde à finir, ces messieurs avaient les yeux pleins de larmes. « C'est beau ce que fait là Réjane, me dit Larroumet. Puis plus bas : la pièce ne passera pas sans de sérieuses protestations, vous savez ! » J'avais confiance. — Germinie, mais c'est la Dame aux Camélias du peuple avec un

sentiment respectable en plus ! répondis-je, le public aimera cette œuvre sincère. »

Oh ! cette première. Salle élégante des grands soirs, bondée jusqu'au bonnet d'évêque. Public houleux, mal disposé. Des journalistes furieux de la suppression de la répétition générale, des femmes de théâtre intriguées par avance du sujet, qu'elles ne connaissaient pas, quelques potinières littéraires déclarant tout haut leur intention de manifester ; le Dr Charcot et sa famille avaient emporté des sifflets à roulettes pour bien donner leur opinion. Les cafetiers du quartier mécontents de la suppression des cinq entr'actes habituels, — l'affiche en annonçait deux seulement, — protestaient à la claque, avec un personnel à eux, contre ce changement des traditions courantes qui gênait la vente des cinq bocks accoutumés. Ce public, plutôt mêlé, déclarait d'avance, dans les couloirs la pièce impossible. Oh, ces couloirs de premières, quelle collection d'âneries haineuses on peut ramasser là !

Le rideau se lève, Réjane fait son entrée : avec ses bras rouges de laveuse de vaisselle, dans sa toilette de bal de vraie bonne, elle est étonnante de vérité ; elle tourne sous les yeux de sa maîtresse ravie, rougissante ; ce jeu de

scène plaisant et juste est applaudi. Au tableau des fortifications, quelques siffleurs scandent la scène de la grande Adèle ; puis Réjane, si joliment chaste, joue son idylle, son triste et pudique abandon si bien que la salle ravie éclate en bravos et que la toile se relève deux fois. Les siffleurs et les applaudisseurs (parmi lesquels on remarque des ministres et leurs femmes) se tâtent au tableau de la Boule Noire, s'attaquent dans celui de la ganterie, sont aux mains au dîner des petites filles. On ne veut pas entendre le récit de Mme Crosnier, elle s'embrouille, perd la tête, recommence, on crie tout haut : Au dodo les enfants! on rit, on siffle. Sans Réjane, la pièce, là, sombrait à pic ; un geste, un cri poignant, sincère, la salle est retournée. On l'applaudit, on la rappelle encore. Entr'acte. Dans la salle, le vent souffle en tempête. Antoine, indigné des ricanements de ses voisins, lance cette apostrophe : « Gueux imbéciles ! » On se montre le poing, on échange des provocations, on siffle, on applaudit. C'est dans cette atmosphère que commence le tableau de la crémerie. Quand Réjane, triste, dans son pauvre châle sombre, entre apporter à Jupillon l'argent du rachat de sa conscription, le silence devient tout à coup

profond dans la salle. D'une voix faible, remuant les entrailles, elle dit en s'éloignant : « Tu me rendras cet argent... pas plus que l'autre, mon pauvre ami, pas plus que l'autre », c'est une transformation du public. Elle est rappelée, acclamée par toute la salle. Acclamée encore à la chute du rideau de la rue du Rocher. La jolie trouvaille qu'elle a faite, dans la scène de l'hôpital, de cette toux qu'elle a seulement quand elle parle des choses d'amour, bouleverse les femmes, elles pleurent, elles battent des mains. Les deux derniers tableaux, sans elle, peuvent s'achever maintenant dans le bruit mêlé des applaudissements et des huées, qu'importe ! La pièce d'Edmond de Goncourt vivra désormais plus d'un soir, Réjane est désormais aussi une grande comédienne.

Sardou, qui assistait à la première représentation de *Germinie Lacerteux*, écrivit une lettre charmante à Réjane pour la féliciter et pour lui dire qu'il venait de terminer sa comédie *Marquise*, pour elle, qu'elle n'avait plus qu'à fixer ses conditions au directeur du Vaudeville. Deslandes avait eu raison de ne pas aimer *Germinie*, elle allait lui coûter cher. Réjane était partie du Vaudeville avec 18.000 francs

d'appointements, deux ans auparavant, elle y rentrait, de par la loi du succès, à 300 francs par représentation. « C'est cher, les grisettes, » disait le bon Deslandes avec un sourire. *Marquise* avait un premier acte délicieux. Réjane y fut charmante, gaie, et spirituelle, habillée à ravir ; c'est encore une partie de son talent, le soin, la patience qu'elle met à chercher, à essayer jusqu'au dernier moment, la robe, le chapeau, les bijoux, jusqu'à la chaussure et au linge du personnage qu'elle doit représenter. La pièce de Sardou n'eut qu'un demi-succès. Une reprise de *la Famille Benoîton*, où elle joue cent fois le rôle créé par Fargueil, fut plus heureuse à l'Odéon. Elle aborda alors le vieux répertoire par Suzanne du *Mariage de Figaro* et le répertoire immortel de Shakespeare avec la Portia du *Marchand de Venise,* dans *Shylock,* l'adaptation délicate et supérieure du poète Ed. Haraucourt. L'influenza qui sévissait sur Paris atteignit Réjane et la pièce qui disparut de l'affiche après soixante représentations. Elle rentra à l'Odéon, dans *la Vie à Deux,* comédie-vaudeville en trois actes de M. Henry Bocage et M. de Courcy, qui réussit comme réussissent toujours ces aimables pièces.

Nous avions arrangé avec E. Bertrand, alors

directeur des Variétés, que Réjane partagerait ses représentations en deux parties égales. Elle clôtura la première à l'Odéon, le 31 mai; elle reparut pour la seconde en octobre, boulevard Montmartre. Meilhac avait promis le manuscrit de sa pièce nouvelle pour ce moment-là, mais Meilhac n'était pas prêt. Elle accepta en l'attendant de créer *Monsieur Betsy,* comédie en quatre actes de MM. Paul Alexis et Oscar Méténier. Dupuis, Baron et Réjane donnèrent à cette pièce originale et cruelle une puissance de comique tout à fait supérieure. Elle, en écuyère du cirque, robe de chambre hongroise en drap rouge, chamarrée de brandebourgs noirs, bottée, la raie de côté, les cheveux collés à l'eau sucrée, la cigarette aux lèvres, les bras chargés d'innombrables bracelets porte-bonheur, donnait l'agrément délicieux de la vérité pittoresque.

Le 27 octobre 1890 première représentation de *Ma Cousine*, comédie en trois actes de Henri Meilhac. Ce fut le jour de la répétition générale de cette jolie œuvre que Paris s'aperçut des progrès extraordinaires que Réjane avait faits en quelques mois. En jouant dans une vaste salle, un rôle ample et dramatique, son jeu s'était élargi, ses nervosités s'étaient calmées,

sa voix s'était posée, son articulation était devenue d'une netteté rare. Elle qui mourait d'inquiétude à chaque nouvelle création, était calme maintenant, sûre d'elle, presque indifférente. Elle sentait l'autorité qu'elle avait conquise; elle tenait le public au bout de ses doigts. Dans *Décoré,* dans *Monsieur Betsy,* elle formait avec ses partenaires un trio remarquable. Dans *Ma Cousine,* elle fut supérieure en tous points à ses camarades. L'auteur lui avait donné à vaincre cette difficulté : jouer un acte de trois quarts d'heure sans quitter sa chaise longue, elle sut en tirer un succès et faire, de ce petit meuble, une sorte de théâtre-minuscule, elle amenuisa ses inflexions, ses gestes, ses mines, elle fut pétillante d'intelligence et d'esprit. Le deuxième acte, avec la pantomime du milieu, obtint un succès éclatant. En répétant cet intermède, elle sentait bien que la pièce était un peu mince pour le cadre fantaisiste et bruyant des Variétés. La musique, composée par Massenet, était délicieuse mais ne s'enlevait pas en gaieté, il fallait le piment, l'éclat d'Offenbach au milieu, un peu d'Offenbach aussi dans la verve des acteurs; elle s'ingénia, chercha, elle fut inquiète et nerveuse jusqu'à ce qu'elle eût trouvé le point brillant qui man-

quait là. Rochefort avait baptisé une danseuse du Moulin rouge du nom harmonieux de *Grille d'Égout*. C'est avec cette jeune personne que Réjane étudia, quinze jours durant, la danse canaille et spirituelle qu'elle allait aborder dans la comédie. Quand, à la répétition, elle essaya pour la première fois le « chahut » devant Meilhac, il voulut le supprimer de la pantomime, Réjane tint bon. Elle travailla encore à le mettre au point comme pour une danse noble et compliquée. Elle avait vu juste, ce clou donna au deuxième acte un éclat particulier ; par trois fois, sous les rires et les bravos de la salle, elle dut recommencer cette parodie de Grille d'Égout.

Ma Cousine remplit la salle des Variétés pendant six mois, d'octobre 1890 à avril 1891. Pendant qu'elle donnait sur le boulevard la sensation d'une comédienne arrivée au plus haut point de sa réputation, elle travaillait encore, à l'Odéon, à accroître son talent en répétant *Amoureuse*, de M. G. de Porto-Riche. Ce que Desclée avait fait dans les pièces de A. Dumas, ce que Sarah avait montré dans celles de Sardou, ce que la Duse présenta aux Parisiens dans son répertoire, enfin ce qu'on vit de rare et de supérieur en ces vingt dernières

années, Réjane l'égala dans cette création incomparable. Amoureuse, tendrement amoureuse, depuis la pointe de ses petits pieds jusqu'à la courbe de ses épaules, les regards doucement troublés, la voix qui frémit, qui caresse, qui soupire, toutes les nuances dont est composé ce personnage délicieux furent rendues par elle avec une largeur, une justesse, une variété, une vérité dont je n'ai jamais vu l'équivalent.

Amoureuse n'obtint pas tout de suite le succès qu'elle méritait, la presse chicana son plaisir, fonça sur le troisième acte moins brillant. Heureusement les œuvres fortes peuvent attendre : à chaque reprise qu'en fit Réjane, en 1892, au Vaudeville, en 1896 et en 1899, elle eut la joie de voir les critiques tomber, disparaître comme nuées d'orage, pour faire place à la louange sans réserve, à l'accueil unanimement admiratif.

En l'année théâtrale 1891-1892, elle fit encore la navette entre les Variétés et l'Odéon. Sur la rive gauche, en plus d'*Amoureuse*, reprise pour les débuts de Guitry, elle mit à son répertoire *Fantasio*, d'Alfred de Musset; sur la rive droite, elle commença la saison par une reprise de *la Cigale*, elle la termina avec *Brevet supérieur*, la

dernière comédie donnée par Henri Meilhac au théâtre de ses nombreux succès. Pauvre Meilhac! il avait eu toutes les peines du monde à finir sa pièce, la donnée était un peu triste pour les Variétés ; il le sentait, il perdait confiance, il voulut même, aux dernières répétitions, reprendre son manuscrit; il était troublé, énervé, inquiet. Réjane, désolée, offrit d'abandonner ses représentations ; lui voulait payer son dédit, donner 30.000 francs d'indemnité à Samuel, enfin il était dans un état d'esprit lamentable. « Vous êtes fou, cher patron, dirent affectueusement le directeur et la comédienne, vous aurez du succès, nous en répondons. » Ils ne se trompaient heureusement pas. *Brevet supérieur* fit deux mois de bonnes recettes. Meilhac fit encore pour Réjane deux petits actes charmants : *Villégiature,* qui fut donné aux spectacles d'abonnement du Vaudeville, et *Miguel*. Il travaillait à *La Normande*, une comédie en trois actes, dont le premier était seul achevé quand il lui écrivit cette dernière lettre :

Ce qui est incontestable, ma chère Réjane, c'est que vous êtes la première comédienne de ce temps. Et cela me donne une furieuse envie d'écrire pour vous la plus jolie comédie du mois dans lequel elle sera jouée, — une comédie sans patois ni déguise-

ment. — En attendant, comme j'en ai commencé pour vous une avec patois et déguisement, je vais tâcher de la finir et j'irai vous voir lundi 22 novembre, à deux heures.

Je vous embrasse.

H. MEILHAC.

La mort anéantit tous ces beaux projets.

Les rôles que Meilhac ne pouvait plus faire à Réjane, un autre allait les écrire ; un esprit original et délicat, un écrivain brillant, railleur et souple, achevait pour elle *Lysistrata*.

J'avais quitté l'Odéon, mon cher et honnête Odéon, pour créer, à côté de l'Opéra, un « grand théâtre » de comédie et de drame à spectacle, avec Réjane pour étoile. L'idée était excellente, les recettes l'ont bien prouvé, mais, pour qu'elle réussît, il fallait une salle confortable, élégante, digne de ce coin vivant de Paris, il me fallait la salle que l'on m'avait louée sur les plans que j'avais approuvés ; combien fut différente celle qu'on me livra ! Un Sioux à l'Exposition universelle, dans la Galerie des Machines, un dimanche, donnerait assez l'idée de ma stupéfaction devant le théâtre qu'on m'abandonnait inachevée, disproportionné, manqué en toutes ses parties. J'étais dans le désespoir.

Le 23 novembre, le « Grand Théâtre » ouvrit

ses portes avec *Sapho,* d'A. Daudet et A. Belot. Un théâtre nouveau à Paris, c'est toujours un grand événement ; le public élégant accourut en foule. Nous avions demandé aux spectatrices de venir en toilette d'opéra, elles avaient gentiment consenti. Par une brise glaciale, sifflante, dans cette salle impossible à chauffer, les hommes, le collet du pardessus relevé, les femmes les épaules nues, frissonnantes, tenant bon pour montrer leurs toilettes claires et fleuries, formaient une réunion plutôt mal disposée. Le talent de Réjane arrangea toutes choses. Elle retint l'attention, calma la mauvaise humeur, provoqua l'applaudissement, arracha le succès. Si la comédie de *Sapho* reparaît un soir avec elle sur une affiche, je recommande aux amateurs de belles interprétations dramatiques : son entrée au premier acte, la grande scène de dispute qui finit le troisième acte, son quatrième acte, qu'elle n'acheva jamais sans une crise de nerfs, enfin le cinquième acte, où toutes les lassitudes, les duplicités de la femme sont rendues avec des regards, des silences, une mimique d'une extraordinaire intelligence. Ce fut un concert d'éloges dans toutes les presses. Daudet, enthousiasmé, lui dédia la brochure de la pièce dont elle venait de prendre possession d'une façon si triomphante.

Gaie, infatigable, Réjane fut alors une collaboratrice admirable ; tous les soirs elle jouait de toutes ses forces le rôle écrasant de Sapho ; tous les jours, elle répétait *Lolotte*, la cérémonie du *Malade imaginaire*, dont, avec l'aide de Saint-Saëns, je venais de reconstituer le curieux spectacle, étudiait et apprenait *Lysistrata*.

Ce début de Maurice Donnay, cette comédie de *Lysistrata* fut vraiment un spectacle rare et délicieux. Le jeu des acteurs, la musique, la danse, les décors et les costumes furent dignes de l'œuvre et du poète. Le deuxième acte, par Réjane et Guitry, quelle merveille de grâce, d'esprit, d'ironie railleuse et tendre ! quand, à la dernière scène, la belle voix d'Agathos rythme ces jolis vers amoureux, accompagnés par les harpes et les flûtes :

> Viens, l'inflexible Eros, tendant son arc flexible,
> Vise le cœur des amantes et des amants,
> Et dans cette éternelle et pantelante cible
> Plante ses flèches aux pointes de diamants.
> La nature n'est plus qu'un immense hyménée.
> La fleur de la forêt et la fleur du tombeau
> Aimeront cette nuit : la caresse ajournée
> Est sacrilège ; oh ! Vois là-haut c'est le flambeau
> D'hymen ; ne tremble plus, ô ma Lysis... Je t'aime.

Lorsque, à la dernière scène, Lysistrata, pâmée, dans le bleu rayon de la lune, gravit les marches du temple de Vénus, une acclamation

de la salle entière salua longuement l'œuvre nouvelle et son interprétation supérieure.

A la comédie de Maurice Donnay, qui remplit la salle de la rue Boudreau pendant cent représentations, devait succéder certaine *Madame Sans-Gêne*, qui fit et fera parler d'elle dans le monde longtemps encore. Pour ne pas déflorer la pièce, les auteurs lurent d'abord le prologue aux comédiens, puis on la répéta dans son décor. Sardou, reposé depuis *Thermidor*, depuis l'injuste interdiction de *Thermidor*, tint, le premier jour, quatre heures, des acteurs à l'avant-scène. Réjane, admirant, ne sentit la fatigue que chez elle. Une création dont on commençait, depuis quelques semaines, à soupçonner l'importance sous l'habile draperie de *Lysistrata*, la força de s'aliter.

Elle cessa les répétitions de *Madame Sans-Gêne* et ne les reprit que six mois après, en septembre, au Théâtre du Vaudeville, où, après la fermeture du « Grand Théâtre », la pièce passa avec le directeur qui l'avait reçue et préparée. Associé avec M. Carré, j'eus la joie, un peu amère, d'apporter au théâtre de la Chaussée d'Antin et à ses actionnaires le galion que j'avais monté et équipé. »

Le succès des Mémoires du général Marbot,

avait fait éclore une génération spontanée d'ouvrages sur l'Empereur et l'Empire. Ce mouvement littéraire tout anecdotique donna à l'industrie de la curiosité parisienne une mine qu'elle exploita avec ardeur.

Les compacts meubles d'acajou relevés de bronzes solides et éclatants, les lourdes étoffes de soie à ramages vers et rouges, les armes de toutes sortes, fusils damasquinés, sabres d'honneur, pistolets argentés, ciselés, les uniformes, les plumets, les casques gigantesques sortirent des greniers, des armoires, des fonds de boutiques, pour reparaître triomphalement au grand jour des devantures, ce fut comme une nouvelle invasion militaire. Très illustre collectionneur, Sardou sentit l'occasion de donner sa note personnelle dans ce mouvement napoléonien, et, en collaboration avec E. Moreau, il fit *Madame Sans-Gêne*.

Il m'avait dit souvent : « Je voudrais trouver, pour Réjane, un rôle dans une aventure du XVIIIe siècle. » C'est avec cette idée-là dans l'esprit que, certainement, il écrivit le joli prologue de sa comédie, ce tableau souriant d'une tragique révolution. Le nez au vent, le front bombé égayé par les sourcils arqués si particuliers des petites paysannes de Greuze ou du

père Boilly, habillée d'une robe ancienne, coiffée d'un bonnet de deux sous trouvé chez un antiquaire, la fleur pourpre au corsage, le rire clair sonnant sur tout cela, Réjane, dans ce tableau de la Blanchisserie, fut, de la tête aux pieds, la petite femme de Paris qu'ont si bien rendue les croquis de Saint-Aubin, de Debucourt et de Duplessis-Bertaut. Elle enleva le succès sans hésitation, à la baïonnette. A Compiègne, à l'acte suivant, dans le salon de réception de Catherine, devenue maréchale de France et duchesse de Dantzig, elle sut, avec un art spirituel et délicat, donner l'impression de la paysanne parvenue en restant la femme désirable du prologue. Cette nuance était importante à bien indiquer pour la durée du succès. Le public n'aime pas, en général, vivre toute une soirée avec une mère noble. Après la grande scène du troisième acte, héroïque et gaie comme une fanfare militaire, entre Napoléon et Catherine ; après l'ingénieux quatrième acte, l'impression de tous fut que la comédienne et la pièce étaient liées pour d'innombrables représentations. *Madame Sans-Gêne* rétablit la fortune du théâtre, fit pénétrer plus avant le nom de Réjane dans la masse profonde du public, consacra définitivement sa popularité.

En Belgique, en Angleterre, en Amérique, en Allemagne, en Hollande, en Russie, en Autriche, en Roumanie, en Italie, en Espagne, en Portugal, partout où elle joua cette heureuse pièce, elle obtint le même éclatant succès. *Madame Sans-Gêne* fut traduite dans toutes les langues, jouée sur tous les théâtres d'Europe ; à Berlin, on la donnait le même soir dans trois théâtres à la fois ; à Londres, le plus grand artiste de l'Angleterre, Sir Irving, la joua lui-même sur son beau théâtre, et la chose ne manquait pas de piquant, d'entendre Napoléon gronder en anglais. On fait des meubles, des étoffes, des bijoux, des bonbons, du papier, jusqu'à de la vaisselle, à la *Madame Sans-Gêne*.

En jouant tous les soirs, pendant des années, le même personnage, le talent du comédien risque de prendre des habitudes, un pli, de perdre son originalité ; son art devient un métier brillant, contre lequel il est utile qu'il réagisse. Réjane sentit et évita cet écueil par un travail incessant. L'année 1894, qui fut l'année la plus heureuse du théâtre du Vaudeville, fut certainement pour elle l'année où elle étudia le plus. Pour les spectacles d'abonnement des lundis et des vendredis, importés de l'Odéon, elle mit au point : une reprise de *La Parisienne*,

de Becque ; *Villégiature*, un acte charmant de Henri Meilhac ; elle joua *Les Lionnes pauvres*, d'Emile Augier, et composa avec une variété, une vérité, une puissance dramatique admirables la Norah, d'Ibsen (*Maison de Poupée*, traduction du comte Prozor), et cela, en jouant, sans une défaillance, tous les autres soirs et deux fois les dimanches, *Madame Sans-Gêne*.

La Parisienne, créée avec succès au théâtre de la Renaissance, sous l'intelligente direction Samuel, venait d'échouer misérablement à la Comédie-Française. Réjane, qui aimait passionnément cette belle pièce, qui l'avait présentée inutilement à Raymond Deslandes, qui l'avait jouée, dans le salon de Mme Aubernon, pour la joie des artistes, était exaspérée de cet insuccès, elle n'y tenait plus, c'était comme une affaire personnelle, elle voulait, pour l'auteur, une revanche ; elle l'obtint, éclatante, le 18 décembre 1893.

Maison de Poupée, annoncée sur mon programme de l'Odéon dès 1890, parut sur l'affiche du Vaudeville le 20 avril 1894. Comme pour les œuvres étrangères, et les pièces françaises, du reste, la presse fut partagée en deux camps, ceux qui ne veulent pas toujours comprendre et ceux qui comprennent trop vite.

Toute la colonie scandinave fut là, le célèbre
Thaulow passa la nuit pour peindre des
tableaux au décor ; le grand compositeur
Grieg apporta, pendant un entr'acte, une cou-
ronne à la Norah française. Enfin, la pièce,
qui ne devait se donner qu'en abonnement, fut
reprise et se joua tous les soirs, avant le dé-
part de Réjane pour le Nouveau Monde. Car il
arriva alors ce qui arrive toujours aux actrices
hors pair. Grau, le grand impresario américain
lui offrit un traité de deux cent mille francs
pour cent représentations. Elle refusa long-
temps, elle craignait l'éloignement, étant de
Paris et l'aimant jusque dans ses verrues ; mais
elle avait deux enfants ; avec sa vie de grande
artiste, la main ouverte et le goût curieux, elle
dépensait sans compter, elle se dit que trois
mois passent vite, en somme, et que, étoile
maintenant, il lui fallait élargir son horizon. A
New-York, devant ce public, parisien comme
celui de la Chaussée-d'Antin, elle obtint le plus
éclatant succès. Elle fut rappelée, comme il
convient, quinze ou vingt fois par soirée. Elle
dit « je reviendrai » en anglais, le jour de la
dernière, avec, autour d'elle, des gerbes de
fleurs amoncelées. A Washington, à Philadel-
phie, elle fit ce qu'ont fait presque toutes les

tournées dans ces deux villes, beaucoup d'effet et peu d'argent. Elle eut des salles magnifiques à la Nouvelle-Orléans, de moins belles à Saint-Louis et à Chicago. A Montréal, on lui fit l'accueil le plus touchant, le plus français. A Boston, pendant deux semaines, elle goûta la joie vive d'avoir un public nombreux, délicat, comprenant à ravir toutes les finesses de notre littérature théâtrale, applaudissant aux bons endroits. Elle revint par Londres, où, avec *Madame Sans-Gêne*, elle remplit la salle de Garrick-Theatre, pendant de longs soirs encore, puis rentra dans sa petite maison fleurie d'Hennequeville, goûter la joie d'un repos bien gagné.

⁂

Comme les planètes, les « étoiles » dramatiques ont leurs mouvements réglés, leurs déplacements prévus. Notons, de 1895 à 1899, ceux de Réjane, et donnons la nomenclature de ses diverses créations ; il nous a semblé inutile d'entrer, à ce sujet, dans le détail de ces représentations, estimant qu'elles sont encore présentes à l'esprit des lecteurs.

SAISON THÉATRALE 1895-1896

20 novembre 1895 : *Viveurs*, comédie en quatre actes, de Henri Lavedan ; rôle de M^me Blandain, 31 janvier 1896, pour les spectacles d'abonnement : *Lolotte*, comédie en un acte, de Henri Meilhac et Ludovic Halévy et *La Bonne Hélène*, comédie en deux actes, en vers, de Jules Lemaître ; rôle de Vénus. Le 24 mars, reprise d'*Amoureuse* ; le 6 mai, reprise de *Lysistrata*.

SAISON THÉATRALE 1896-1897

28 octobre : *Le Partage*, comédie en trois actes, de M. Albert Guinon (Réjane avait créé déjà, du même auteur, en mai 1894, dans un bénéfice organisé par elle au théâtre des Variétés, une comédie en un acte : *A qui la faute?* qu'elle joua avec Coquelin et Baron). 19 décembre, le Vaudeville met à son répertoire la comédie célèbre de Sardou et Najac : *Divorçons !* où elle joue le rôle de Cyprienne. Le 12 février 1897, elle crée le rôle d'Hélène dans *la Douloureuse*, la délicieuse comédie de Maurice Donnay, qui resta sur l'affiche jusqu'à la fermeture annuelle du théâtre.

SAISON THÉATRALE 1897-1898

Après une série de représentations à Londres, Réjane quitte Paris le 22 septembre, sous la direction de l'impresario Dorval, et parcourt, en octobre et novembre, le nord et l'est de l'Europe. A Copenhague, elle est acclamée, dans *Maison de Poupée*, devant son auteur, le vieil Ibsen. A Berlin, où elle ramène le goût des spectacles français, ce qui lui valut des injures d'une presse disons... exagérée et les félicitations des gens... plus calmes, elle obtint un succès considérable et eut la joie de faire réussir *La Douloureuse*, qui avait eu toutes les peines du monde à finir en allemand, quelques jours avant son arrivée. A Saint-Pétersbourg, l'Empereur se souvenant des fêtes franco-russes, où elle avait joué devant lui, à Versailles, lui daignait envoyer un rubis incomparable, après avoir mis généreusement son beau théâtre à sa disposition. A Moscou, à Odessa, à Bucharest, à Budapest, à Vienne, à Munich, à Dresde, même accueil enthousiaste. Le 14 décembre, elle finissait sa tournée par Strasbourg, et, le 16 décembre, elle assistait, au Vaudeville, à la lecture de *Paméla, marchande de frivolités*, pièce en quatre actes et sept tableaux, que

Sardou venait de terminer à son intention. Une pièce à spectacle et à costumes exige des répétitions nombreuses ; en attendant la première, qui eut lieu le 11 février 1898, elle reparut, le 21 décembre, dans *Sapho*. Daudet n'eut pas la joie de la revoir dans ce rôle, la mort le foudroya le jour de la répétition générale. 30 mars, reprise de *Décoré* ; 20 avril, bénéfice d'Alice Lavigne, dans laquelle elle fit une conférence et joua, entourée des plus grands artistes parisiens, *Le Roi Candaule*, de Henri Meilhac et Ludovic Halévy. Aidée du généreux *Figaro*, elle fit réussir, au delà des proportions accoutumées, cette représentation qui, en matinée, produisit plus de cent mille francs. Le grand succès de *Zaza*, pièce en cinq actes, de MM. Pierre Berton et Charles Simon, le 12 mai, finit heureusement cette saison laborieuse.

ANNÉES THÉATRALES 1898-1899 et 1900

19 novembre : elle joue Simone, dans *Le Calice*, comédie en trois actes, de F. Vandérem. Le 15 décembre, Georgette Lemeunier, dans la comédie en quatre actes de Maurice Donnay. Le 25 février, Thérèse, dans *Le Lys rouge*, d'Anatole France, et le 30 mars 1899, M^{me} de Lavalette, dans la pièce en cinq actes

d'Émile Moreau ; puis, reprend, en septembre, le chemin parcouru dans la précédente tournée, visite en plus, cette fois, l'Italie, l'Espagne et le Portugal, est reçue par un empereur, un roi et trois reines.

Le 30 décembre 1899, sans tapage, doucement, simplement, comme quelqu'un de spirituel et d'avisé qui rentre dans une maison amie, elle reparaît, souriante, dans *Ma Cousine*, où elle n'a jamais été plus amusante, plus variée et plus jeune ; puis en attendant qu'elle présente aux spectateurs variés de l'Exposition divers spectacles préparés pour elle, qu'elle reprenne *Zaza*, un de ses plus beaux rôles, et, naturellement, l'universelle *Madame Sans-Gêne*, elle crée *Le Béguin*, comédie en trois actes, de Pierre Wolff, et *La Robe rouge,* de Brieux, deux œuvres d'un genre tout à fait différent, tout à fait opposé, l'une continuant la jolie route parcourue depuis *Ma Camarade* jusqu'à *Viveurs, La Douloureuse* et *Le Lys rouge*, l'autre suivant le chemin tracé par *la Glu, Germinie Lacerteux* et *Sapho,* un peu plus avant dans la nature et dans la douleur.

*
* *

On s'étonnera peut-être que, dans cette

étude de la vie d'une comédienne illustre, on n'a point donné une part plus grande à la partie anecdotique, comme avaient coutume de faire les biographes du siècle dernier et les petits journaux à cancans de la fin du second empire. Les auteurs ont pensé que ce qu'il y avait de plus intéressant à dire d'une grande artiste, c'était ce qui touchait à son art, et que si l'on voulait bien compter le nombre des soirées occupées par ses représentations, des journées prises par ses répétitions, du temps employé à l'étude de ses rôles, à l'essayage de ses costumes, cet essayage qui suffit souvent à occuper toute la vie d'une femme du monde, on verrait qu'il lui reste bien peu de temps pour les bavardages et les inutilités. Ils ne voient cependant aucune difficulté à dire à ceux qui veulent tout savoir, que Réjane est mariée avec un des deux auteurs de cet ouvrage considérable, qu'elle a deux beaux enfants, une fillette : Germaine, intelligente et fine comme elle ; un petit garçon : Jacques, bon et tendre comme sa sœur, que, lorsqu'elle n'est pas avec ses petits, ce qui est rare, au théâtre, ce qui n'arrive presque jamais, on est sûr de la rencontrer chez les fleuristes à la mode, les marchands d'étoffes, de tableaux, de bibelots anciens, cher-

chant un éventail curieux, une dentelle unique, une fleur ou un bijou rare, avec l'ardeur joyeuse qu'elle met en toutes choses, et dépensant la prodigieuse activité de sa vie à conquérir là, comme dans son art, l'exquis et le raffiné, enfin, ce qui fait la joie de travailler et de vivre.

CHEZ SARAH BERNHARDT

AVANT LE DÉPART

17 janvier 1891.

Dans huit jours juste, M^{me} Sarah Bernhardt s'embarquera au Havre pour New-York et dira adieu à la France.

J'ai sonné plusieurs fois, ces jours-ci, à l'adorable sanctuaire du boulevard Péreire: la grande artiste souffrait du larynx, à peine pouvait-elle parler, et j'allais prendre de ses nouvelles. En attendant que ses couturières, ses médecins, ses hommes d'affaires fussent partis, je me promenais à travers ce fameux hall du rez-de-chaussée qui ne ressemble à rien de ce qu'on peut voir ailleurs... Dans mes incursions

de reporter parmi les logis célèbres de Paris, je me suis vite habitué au faux et froid apparat des salons officiels, à l'austère ameublement de noyer de M. Renan, à la profusion un peu criarde de chez Zola, aux richesses d'art du maître d'Auteuil, au confortable gourmé des milieux académiques ; j'ai vu, sans trop broncher, les imposants et somptueux lambris de l'hôtel d'Uzès, le faste épais de financiers archimillionnaires, la coquetterie vaguement étriquée des intérieurs de comédiennes en vue, les falbalas et les tape-à-l'œil de nos peintres célèbres..., mais chaque fois que je suis entré dans cet *atelier* du boulevard Péreire, j'ai été troublé, dès les premiers pas, d'une obscure impression que je ne trouve que là et dont l'agrément est infini... C'est autant physique que cérébral, sans doute ; ce doit être en même temps, l'hypnotisme des objets et les parfums de l'air qu'on y respire, l'art idéal de l'arrangement et la diversité inattendue, inouïe des choses, le mystère des tapis sourds, les chants discrets d'oiseaux cachés dans des frondaisons rares, la griserie des chatoiements d'étoffes aussi bien que la caresse silencieuse des bêtes familières, — et, par-dessus tout, quand on l'entend et qu'elle se montre, la voix

et l'être tout entier de la maîtresse de ces lieux...

Mais elle n'est pas encore là, et je recommence à regarder... Que voit-on ? Rien, d'abord : chaos délicieux de couleurs et de lumière, harmonieuse et bizarre orgie d'orientalisme et de modernité. Puis, l'œil s'apprivoisant, les objets se détachent. Sur les murs, tapissés d'andrinople piqué de panaches gracieux, des armes étranges, des chapeaux mexicains, des ombrelles de plumes, des trophées de lances, de poignards, de sabres, de casse-têtes, de carquois et de flèches surmontés de masques de guerre, horribles comme des visions de cauchemar ; puis des faïences anciennes, des glaces de Venise aux larges cadres d'or pâli, des tableaux de Clairin : Sarah allongée, ondulante sur un divan, perdue parmi les brocarts et les fourrures, son fils Maurice et son grand lévrier blanc. Sur des selles, des chevalets épars, sur les rebords de meubles bas pullulent des boudhas et des monstres japonais, des chinoiseries rares, des terres cuites, des émaux, des laques, des ivoires, des miniatures, des bronzes anciens et modernes ; dans une châsse, une collection de souvenirs de valeur : des vases d'or, des hanaps, des

buires, des ciboires, des couronnes d'or, admirablement ciselées, des filigranes d'or, et d'argent d'un art accompli. Et puis, partout, des fleurs, des fleurs, des touffes de lilas blanc et de muguets d'Espagne, des hottes de mimosas, des bouquets de roses et de chrysanthèmes, entre des palmiers dont le sommet touche au plafond de verre. A l'extrémité de la salle, se dresse la grande cage construite d'abord pour *Tigrette,* un chat-tigre rapporté de tournée, habitée ensuite par deux lionceaux, *Scarpia* et *Justinien,* élevés en liberté, et reconduits chez Bidel le jour où ils manifestèrent l'intention de se nourrir eux-mêmes. A présent, la haute cage aux barreaux serrés où bondirent les fauves est devenue volière ; des oiseaux dont le plumage chatoie volètent en chantant sur les branches d'un arbre artificiel. Dans l'angle faisant face à la cage, du côté droit de la cheminée aux landiers de fer forgé, s'étale le plus magnifique, le plus sauvage, le plus troublant des lits de repos ; c'est un immense divan fait d'un amas de peaux de bêtes, de peaux d'ours blanc, de castor, d'élan, de tigre, de jaguar, de buffle, de crocodile ; le mur de cette alcôve farouche est fait aussi de fourrures épaisses, qui viennent mourir en des ondula-

tions lascives au pied du lit, et des coussins, une pile de coussins de soie aux tons pâles épars, sur les fourrures ; au-dessus, un dais de soie éteinte, brochée de fleurs fanées, soutenu par deux hampes d'où s'échappent des têtes de dragons, fait la lumière plus douce à celle qui repose... Et par terre, d'un bout à l'autre du hall, des tapis d'Orient couverts, toujours, de peaux de bêtes ; on se heurte, à chaque pas, à des têtes de chacal et de hyène et à des griffes de panthère.

Un domestique vint me tirer de mes réflexions.

« Monsieur ! Madame vous attend. »

Je montai au cabinet de travail.

Elle sortait de son bain. Elle me le dit en s'excusant de m'avoir fait attendre. Vêtue d'un ample peignoir de cachemire crème, elle me tendit la main le sourire aux lèvres. Je l'interrogeais sur son départ et son voyage.

— Tenez, voici le papier où vous trouverez tout cela noté. Moi, je serais incapable de vous le dire. Il m'arrive souvent, dans ces tournées, de prendre le train ou le bateau sans même m'informer où nous allons... Qu'est-ce que cela peut me faire?

Je lus:

« Départ de Paris le 23 janvier : du Havre, le lendemain 24 janvier. Arrivée à New-York 1ᵉʳ février. New-York du 1ᵉʳ février au 14 mars. Washington du 16 mars au 21 mars ; Philadelphie, du 23 mars au 28 mars ; Boston, du 30 mars au 4 avril ; Montréal, du 6 au 11 avril ; Détroit, Indianopolis et Saint-Louis, du 13 au 18 avril ; Denver du 20 au 22 avril ; San Francisco du 24 avril au 1ᵉʳ mai. Départ de San Francisco pour l'Australie le 2 mai. Séjour environ trois mois. Début : Melbourne, 1ᵉʳ juin ; puis Sydney, Adélaïde, Brisbane, jusqu'à fin août. Retour à San Francisco à partir du 28 septembre. Ensuite principales villes des États-Unis ; puis le Mexique et la Havane. Retour à New-York vers le 1ᵉʳ mars 1892. Si, à cette époque, la situation financière de l'Amérique du Sud s'est améliorée, on fera la République Argentine, l'Uruguay et le Brésil en juin, juillet, août, septembre, octobre 1892. En janvier 1893, Londres. Enfin, la Russie et les capitales de l'Europe ».

« Deux ans ! dis-je. Vous partez pour deux ans ! Cela ne vous attriste-t-il pas un peu ?

— Pas du tout ! me répondit cette bohème de génie. Au contraire. Je vais là comme j'irais au Bois de Boulogne ou à l'Odéon ! J'a-

dore voyager; le départ m'enchante et le retour me remplit de joie. Il y a dans ce mouvement, dans ces allées et venues, dans ces espaces dévorés, une source d'émotions de très pure qualité, et très naturelles. D'abord, il ne m'est jamais arrivé de m'ennuyer; et puis, je n'aurais pas le temps! Songez que le plus longtemps que je séjourne dans une ville, c'est quinze jours! Et que, durant ces deux ans, j'aurai fait la moitié du tour du monde! Je connais déjà l'Amérique du Nord, c'est vrai, puisque c'est la troisième tournée que j'y fais; mais nous allons en Australie, que je n'ai jamais vue! Nous passons aux îles Sandwich, et nous jouons à Honolulu, devant la reine Pomaré! C'est assez nouveau, cela!

— Mais... vos habitudes, vos aises, cet hôtel, ce hall, vos amis?...

— Je les retrouve tous en revenant! Et mon plaisir est doublé d'en avoir été si longtemps privée! D'ailleurs, pour ne parler que du confortable matériel, nous voyageons comme des princes; très souvent, on frète un train rien que pour nous et nos bagages. Il y a là-bas tout un énorme « car » qui s'appelle le « wagon-Sarah-Bernhardt ». J'y ai une chambre à coucher superbe, avec un lit à colonnes; une salle de

bain, une cuisine et un salon; il y a, en outre, une trentaine de lits, comme dans les sleepings, pour le reste de la troupe. Vous voyez comme c'est commode : le train étant à nous, nous le faisons arrêter quand nous voulons; nous descendons quand le paysage nous plaît; on joue à la balle dans la prairie, on tire au pistolet, on s'amuse. Et comme le compartiment est immense (ce sont trois longs wagons reliés entre eux), si l'on ne veut pas descendre, on relève les lits sur les parois et on danse au piano. Vous voyez qu'on ne s'ennuie pas !

— Vous-même, comment passez-vous votre temps durant ces interminables trajets de huit jours?

— Je joue aux échecs, aux dames, au nain jaune ! Je n'aime pas beaucoup les cartes, mais quelquefois je joue au bézigue chinois, parce que c'est très long et que ça fait passer le temps. Je suis une très mauvaise joueuse, je n'aime pas à perdre. Cela me met dans des rages folles; c'est d'un amour-propre ridicule, c'est bête, mais c'est comme ça, je ne peux pas souffrir qu'on me gagne!

— Les paysages américains, quelles impressions en avez-vous?

— Je ne les aime pas. C'est grand, c'est trop grand : des montagnes dont on ne voit pas la cime, des steppes qui se perdent dans des horizons infinis, une végétation monstrueuse, des ciels dix fois plus hauts que les nôtres, tout cela vous a des airs pas naturels, ultra-naturels. De sorte que quand je reviens, Paris me fait l'effet d'un petit bijou joli, mignon, mignon, dans un écrin de poupée...

— Et le public?

— Le public ne peut me paraître que charmant : il m'adore. Dans les grandes villes d'Amérique tous les gens d'une certaine classe comprennent le français, et comme le prix des places est naturellement fort élevé, il y a beaucoup de ceux-là qui viennent m'entendre. A certains endroits, même, j'ai de véritables salles de « première » où on souligne des effets de mots, des intentions très fines de langue.

— Mais ceux qui ne comprennent pas le français ?

— Il y a les livrets qu'on se procure avant la représentation et qui renferment le texte français avec la traduction en regard. Cela produit même un effet assez curieux : quand on arrive au bas d'une page, mille feuillets

se tournent ensemble; on dirait, dans la salle, le bruit d'une averse qui durerait une seconde.

Je m'amusais infiniment à ces détails, et à la façon dont mon interlocutrice me les racontait. Je l'aurais bien interrogée jusqu'à demain; mais il était tard, et je devenais indiscret. Je posai vite ces quelques dernières questions:

— Quels sont les artistes qui vous accompagnent?

— Ils sont vingt-deux: les principaux sont, pour les hommes: Rebel, Darmon, Duquesnes, Fleury, Piron, Angelo, et un autre artiste dont l'engagement se discute encore; pour les femmes: M^{mes} Méa, Gilbert, Seylor, Semonson, Fournier.

— Votre répertoire?

— C'est mon répertoire courant: *Théodora*, la *Tosca, Cléopâtre,* etc., etc.

— Vos bagages?

— Quatre-vingts caisses environ.

— Quatre-vingts?... »

Elle rit de mon ahurissement.

« Bien sûr! J'ai au moins quarante-cinq malles de costumes de théâtre; j'en ai une pour les souliers qui en contient près de deux

cent cinquante paires; j'en ai une pour le linge, une autre pour les fleurs, une autre pour la parfumerie; restent les costumes de ville, les chapeaux, les accessoires, que sais-je! Vraiment, je ne sais pas comment ma femme de chambre peut s'y reconnaître...

— Je suis indiscret peut-être en vous demandant quels sont vos intérêts?

— Pas du tout; ce n'est pas un mystère. J'ai trois mille francs par représentation, plus un tiers sur la recette, ce qui me fait une moyenne de 6.000 francs par représentation. Ah! j'oubliais 1.000 francs par semaine pour frais d'hôtel, etc... »

Je me levai pour partir. Un grand danois tacheté blanc et noir vint s'allonger près de sa maîtresse.

Je demandai :

« Vous l'emportez avec vous?

Elle caressait le chien, qui s'étirait : »

— Oh! oui, ma Myrta! et avec elle Chouette et Tosco. Je les aime tant! et elles me le rendent si bien, ces excellentes bêtes...

— Vous devriez bien, — insinuai-je, — m'emmener avec elles... »

Elle releva sa taille de princesse chimérique, et, fixant sur moi ses yeux d'un bleu changeant,

6.

ses yeux qui charmeraient les bêtes de l'*Apocalypse,* elle répondit:

« Pourquoi pas? Si vous voulez. Qu'est-ce que vous serez?

— Porte-bouquets. N'en aurai-je pas ma charge? »

L'INTERDICTION DE « THERMIDOR »

28 janvier 1891.

Comme on ne parlait, hier, à Paris, que de sifflets à roulette, de clefs forées et de pommes cuites dont les provisions faites dans la journée devaient être dirigées, le soir, vers le Théâtre-Français, j'ai voulu, dans l'après-midi, aller prendre un peu l'air de ce côté-là...

En montant les premières marches de l'escalier de l'administration, j'entends une voix de cuivre qui sonne et je hume une forte odeur de poudre. Je continue à monter. Arrivé sur le palier du premier étage, je reconnais dans un groupe assez nombreux : Coquelin aîné, Jean Coquelin, Laugier, Villain, Mesdames Fayolle, Bartet, Reichenberg, etc. et, adossé à la rampe

du palier, M. Georges Laguerre, député. Je demande à un huissier à voir M. Claretie ; j'apprends que M. l'administrateur-général est, depuis midi, en grande conférence fermée avec M. Victorien Sardou et avec M. Larroumet. directeur des Beaux-Arts.

Je prends le parti d'attendre, d'autant plus volontiers que, sur ce palier, où je fais les cinq pas, la conversation du groupe continue, et que les voix montent, et que, sans indiscrétion, presque malgré moi, j'entends toutes les choses que je voulais savoir. Pourquoi ne les répéterais-je pas ?

M. Laguerre. — Vous savez qu'il y a cent cinquante siffleurs loués pour ce soir?

M. Coquelin, boutonné jusqu'au col, ainsi qu'un pasteur protestant, répond, en haussant les épaules :

— Ah bah ! alors c'est la bonne cabale ! C'est indigne et c'est idiot ! Mais que voulez-vous? C'est la lutte, mes enfants, la lutte ! Après tout, tant mieux ! nous lutterons...

M^{me} Fayolle blaguant. — C'est égal, mon vieux, pour tes débuts c'est dommage... C'est peut-être ta carrière brisée... Un jeune homme de si grand avenir !

Coquelin. — Hélas !

Coquelin fils. — Ça, une pièce réactionnaire ?

Coquelin. — Ils sont fous, ma parole d'honneur ! Mais c'est, au contraire, une pièce républicaine, mais républicaine honnête, mais républicaine modérée. D'un bout à l'autre de mon rôle est-ce que je n'exalte pas la République de 89, la fête de la Fédération célébrant la fin du despotisme, du privilège et du bon plaisir, l'avènement du droit, le triomphe des théories de liberté et de fraternité ? C'est superbe, au contraire, et le plus farouche égalitaire de bonne foi n'en retrancherait pas un mot !

M. Laguerre. — C'est évident... *(Doucement :)* Est-ce qu'on ne s'en prend pas à vous aussi un peu ? Ne dit-on pas que vous êtes enchanté de jouer enfin un rôle politique pour dire son fait à la canaille ?...

Un temps.

M. Coquelin, croisant les bras, fronçant les sourcils, a l'air d'apostropher M. Laguerre :

— Bien sûr ! à la canaille ! *(Pompeux)* : Ce que j'aime dans une démocratie c'est le *peuple !* le *peuple,* entendez-vous ! J'en suis, moi, du peuple, je ne le nie pas, on le sait bien, — et je ne l'ai jamais caché, — et je m'en fais gloire !

Je suis un républicain de la première heure...
(Sur un ton de récitatif) : Je me souviens encore du temps où, avec Gambetta, nous allions dans les faubourgs, lui, faisant des conférences, moi, récitant des poésies populaires... ça signifie quelque chose, ça ! *(La voix monte)* : Oui, je connais le peuple ! et je l'aime ! Mais la canaille, voyez-vous, la canaille, je m'en fous !

M. Laguerre. — C'est évident.

M^{lle} Bartet, délicieusement pâle, assise sur le grand canapé de velours du palier, sourit.

M. Laguerre *(doucement)*. — Ils sont capables de faire interdire la pièce.

Coquelin *(clamant)*. — Ah ! ah ! s'ils font cela, je leur fous ma démission ! C'est bien simple, je leur fous ma démission ! Qu'est-ce que ce serait qu'un théâtre comme ça ! un théâtre où on a interdit *Mahomet* parce qu'on a eu peur d'un *Teur* !... (M. Coquelin rêve un moment et il ajoute) : D'ailleurs, ça n'est pas possible ; demain, s'il y a interpellation, comme on le dit, le gouvernement ramassera une grosse majorité. Le gouvernement... il l'a lue, la pièce, tous les ministres l'ont lue, ils seront donc obligés de démissionner en corps, si on leur fait échec... Alors, moi, je les engage, tous, pour une tournée...

Mme FAYOLLE. — Il paraît que M. Constans n'est pas content de la pièce...

COQUELIN. — Ça n'est pas possible... J'ai dîné l'autre jour avec lui, et il m'a dit à moi-même : « J'ai lu la pièce, et elle m'a paru très bien. »

M. Laguerre serre les mains et s'en va. Les autres s'en vont aussi. Mlle Reichenberg, en descendant l'escalier, lance à M. Coquelin, affalé sur le canapé :

— Je ne te dis pas : Bon courage ! à toi, vieux lutteur !

CHEZ M. CLARETIE

A ce moment, un huissier m'appelle et me conduit dans le cabinet de M. Claretie. Aimable et accueillant comme toujours, il me dit, en me tendant la main :

« Je devine ce qui vous amène !

— La tempête ! » lui dis-je.

Et, souriant de son sourire doux et pâle, il rectifie :

« Oh ! la bourrasque...

— Si vous voulez. Mais encore, comment l'expliquez-vous ?

— Ne me le demandez pas.

— Alors, comment la recevez-vous ?

— Voici. J'ai fait rentrer, avec une pièce qui allait être jouée à la Porte-Saint-Martin, un artiste éminent pour interpréter l'œuvre d'un maître de la scène. Ce que je pense de cette œuvre ? L'ayant reçue avec le comité qui a voté à l'unanimité et dont la majorité est notoirement républicaine — je n'ai pas à la juger, mais je puis vous dire qu'elle contient, entre autres beautés, une scène, celle des *Dossiers*, que j'appelais aux répétitions « des *Pattes de Mouche* devenues cornéliennes ». La critique en a dit autant.

» Quant à la pièce, c'est un tableau, le tableau d'une *journée* particulière, et quand je disais à Sardou, dont les deux héros sont républicains et se déclarent même dantonistes, qu'il pouvait mettre de la lumière à ses ombres, il me répondait :

— « C'est une autre pièce, c'est la prise de la Bastille, c'est Valmy, c'est Jemmapes, c'est la frontière délivrée, c'est ce que je dis : les aigles impériales fuyant devant le drapeau tricolore. Mais ce n'est pas un drame où j'essaie de faire parler les gens qui veulent renverser Robespierre, comme ils on pu en parler, comme ils en ont parlé ! »

« Du reste, ajoute M. Claretie, encore une

fois je ne veux pas discuter sur ce point. Je tiens seulement à vous dire que, libéral avant tout et républicain d'avant 70, républicain de toujours (puisque en entrant aux Tuileries j'ai vu mon nom sur des listes de proscription datant de 1859) je ne crois pas qu'on puisse dénier à un homme de lettres le droit de produire une œuvre d'art sur un théâtre...

— ... Un théâtre subventionné ? objectai-je.

— ... Sur un théâtre où Louis-Philippe a laissé crier : *Vive la République !* en pleine royauté, et où j'ai, sous l'avant-scène de Napoléon III acclamé la tirade du conventionnel Humbert et demandé *bis* avec une partie de la salle qui regardait, tour à tour, Bressant hésitant et l'Empereur très pâle mais impassible.

« En fin de compte, la République peut-elle être moins libérale que Louis XIV qui fit jouer *Tartuffe*, et Louis XVI qui laissa jouer le *Mariage de Figaro* ?

« Je ne suis pas un *profiteur de révolution*, comme a dit Camille Desmoulins. J'ai demandé la liberté à la fois pour moi, et pour les autres. Et j'étais de ceux qui ont conspué les siffleurs d'*Henriette Maréchal*... »

Dans la soirée, me promenant, curieux, par les couloirs du foyer des artistes de la Comédie-

Française, je rencontrai M. Claretie, qui me dit :

« On vient de siffler une tirade de Camille Desmoulins. »

Avant de finir, un mot d'ouvreuse, au moment où la salle tremblait sous les trépignements et les sifflets :

« Ma chère, j'en tremble toute... Je n'ai pas vu ça depuis *Daniel Rochat.* »

UN PROJET DE RÉVOLUTION AU THÉATRE-FRANÇAIS

CHEZ M. EDMOND DE GONCOURT
CHEZ M. BECQUE

12 février 1891.

Un écho aux allures mystérieuses annonçait ces jours-ci qu'une pétition circulait à huis clos dans le monde des lettres, et tendait à l'annulation ou à la revision du légendaire *Décret de Moscou* qui régit l'administration de la Comédie-Française depuis 1812. Notre confrère ajoutait, tout aussi mystérieusement, que le promoteur de cette pétition était un député influent qui, dernièrement, avait lui-même attaché le grelot à la Chambre.

Une enquête était tout indiquée ; je l'ai faite, et en voici le résultat.

Le « grelot » a été agité au Palais-Bourbon lors de la discussion sur l'interdiction de *Thermidor*, et le député influent qui l'a mis en branle est M. Clémenceau. Le cheval de bataille des pétitionnaires est l'abolition du fameux comité de lecture du Théâtre-Français ; les questions subsidiaires sont les relations de l'art et de l'État, le principe des subventions, etc., etc.

J'avais appris que deux des signataires de la pétition étaient M. de Goncourt et M. Henry Becque. Pourquoi avaient-ils signé ?

CHEZ M. EDMOND DE GONCOURT

Il me dit :

« Oui, j'ai signé, et j'ai signé les yeux fermés, c'est le cas de le dire, puisque je n'ai seulement pas lu le papier. De même, Daudet, qui est arrivé chez moi quand on me présentait la pétition, y a mis son nom sans plus regarder. On nous a dit qu'il s'agissait de la suppression du décret de Moscou... Comment hésiter ? En effet, théoriquement, y a-t-il rien de plus illogique que de voir un écrivain jugé par ses interprètes ! C'est l'ouvrier critiqué par son outil, le violon qui fait des remontrances au

virtuose ! Et, en pratique, rien est-il plus insupportable pour un homme de lettres que de voir son œuvre épluchée, discutée, censurée par des comédiens ? Notez que je ne mets pas la moindre acrimonie dans ces considérations ; je sais qu'il y a au Théâtre-Français des artistes d'un grand talent, dont je suis le premier à reconnaître la valeur, parmi lesquels il en est sans doute d'intelligents ; mais on me concèdera qu'un écrivain, lorsqu'il s'agit de la destinée d'une pièce qu'il a mis des mois à concevoir, à faire et à parfaire, a le droit de récuser comme juges ceux qui doivent l'interpréter ? C'est là une question de dignité très naturelle et très respectable, il me semble.

» Voici pour la thèse générale. Les cas particuliers ne sont pas, j'en suis sûr, pour en atténuer la rigueur. Pour ma part, je n'oublierai jamais ce qui nous est arrivé, à mon frère et à moi, lors de la lecture au Comité du Théâtre-Français de notre pièce la *Patrie en danger*. Mon frère tenait beaucoup à cette pièce ; nous y avions mis tout ce que nous pouvions y mettre de conscience et de talent. C'était mon frère qui lisait ; moi, pendant ce temps-là, j'étais assis, j'écoutais et je regardais. L'un des sociétaires présents, et non le moins considérable,

— je ne le nommerai pas — s'amusa durant toute la séance, à dessiner à la plume des caricatures (de qui ? je n'en sais rien) qu'il passait ensuite en riant et en chuchotant à ses voisins... Je vis le manège, et je dus le supporter jusqu'au bout. Mais il m'a fallu, je vous l'assure, une patience d'ange pour ne pas me lever, prendre mon frère par le bras et emporter notre manuscrit.

— Par quoi, maître, demandai-je, remplacerait-on le Comité ?

— Par un directeur tout seul ! Car, même s'il est incompétent, il l'est toujours six ou sept fois moins que les six ou sept membres du comité de lecture. Ou bien, ce qui pourrait valoir mieux, par un comité de gens de lettres : cela apparaîtrait au moins plus normal et promettrait plus de garanties.

— Et, pour passer à un autre ordre d'idées, maître, toujours pas de Censure ?

— Moins que jamais ! me répondit l'illustre écrivain en souriant. La *Fille Élisa* et *Thermidor* sont loin, n'est-ce pas, d'être des arguments en sa faveur... On est venu m'interroger à ce propos, et on m'a fait dire que la *Patrie en danger* était bien plus réactionnaire que *Thermidor*. Je n'ai pas dit cela. J'ai dit que ma chanoinesse

était plus royaliste que n'importe quel personnage de la pièce de Sardou, et c'est vrai ; mais j'ai ajouté que j'avais fait de mon bourreau un fou humanitaire dont le type a évidemment dû exister sous la Terreur. Maintenant, qu'on ait interdit *Thermidor* par mesure d'ordre, c'est possible et c'est soutenable ; mais ce que je demanderais, si on consentait à m'écouter, c'est que la Censure une fois supprimée et le théâtre devenu enfin libre, les interdictions de pièces par mesure d'ordre ne soient que provisoires. Au bout de huit jours, par exemple, quand les passions se seraient un peu calmées, que la presse aurait eu le temps d'éclairer le public sur le pour et le contre de l'œuvre en discussion, le théâtre rouvrirait et la pièce reparaîtrait. Alors si, décidément, elle suscite des bagarres, qu'on l'interdise définitivement. Mais pas avant.

« Voyez-vous, conclut M. de Goncourt, en me reconduisant, la Censure, l'Art officiel, le décret de Moscou, tout cela est bien malade... Encore un petit coup d'épaule, et je crois bien que nous assisterons à un très significatif écroulement.....

CHEZ M. HENRY BECQUE

L'auteur des *Corbeaux* a quitté l'avenue de Villiers ; il habite, à présent, rue de l'Université, à deux pas de la *Revue des Deux-Mondes*, non loin de l'Institut. Toujours la même simplicité spartiate. Là-bas, la concierge vous disait : « Au troisième, à gauche ; il n'y a pas de paillasson, vous verrez! » Ici, le concierge vous dit : « Au troisième ; cherchez bien, il y a un bout de ficelle pour tirer la sonnette. » M. Becque est le premier à plaisanter de son dédain pour les commodités de l'ameublement ; ses amis y voient même une vertu, et ils doivent avoir raison.

« Mais non ! — me dit M. Becque, — je n'ai rien signé du tout. Mes amis, les jeunes d'avant-garde, chaque fois qu'ils mijotent des projets révolutionnaires, me comptent, de parti-pris, parmi les leurs. Et ils ont raison. J'ai toujours été un peu batailleur, n'est-ce pas ? Et ce que je suis le moins, c'est un bénisseur et un routinier. Ils le savent, et vous n'avez pas besoin de le répéter. C'est ce qui me mettra, d'ailleurs, très à mon aise pour dire ma façon de penser. Je n'ai pas vu la pétition, et je n'en ai entendu

parler que par l'écho qui vous amène. Mais puisque vous me demandez, dès maintenant, mon avis sur la plus importante des réformes projetées par les pétitionnaires, c'est-à-dire sur la suppression du Comité de lecture du Théâtre-Français, je vais vous le dire, en deux mots.

» J'estime qu'il y a plus de garantie à être lu et apprécié par un Comité de six personnes, six artistes, en somme intelligents, et un directeur, que par un directeur tout seul, la plupart du temps tout à fait incompétent; un Comité, c'est déjà un petit public, où chacun apporte son impression, où les avis peuvent se combattre, se discuter, se contre-balancer. Un directeur, au contraire, une fois buté à un préjugé, à un parti-pris, n'a rien qui puisse l'en dégager. Et puis, un directeur ne lit pas de pièces! Il ne joue que celles qu'il a commandées, c'est depuis longtemps prouvé. Combien de fois Perrin ne me l'a-t-il pas dit: « Deux auteurs, deux pièces par an, une d'Augier, une de Dumas, je n'en demande pas plus pour le Théâtre-Français! De temps en temps, oui, un acte à un ami, à Meilhac, à Pailleron, — et c'est tout! » Et tous les directeurs sont pareils à Perrin. Avouez que je suis payé pour le savoir! Aux Français, au contraire, combien de pièces Got n'a-t-il pas fait recevoir en les

apportant lui-même, Got et les autres ! Ce n'est pas à moi à défendre la Comédie-Française, et je ne veux pas me poser en champion du décret de Moscou ; ce rôle-là ne m'irait pas du tout. Mais, vraiment, je ne vois pas la révolution bienfaisante que viendrait apporter, dans le monde des auteurs dramatiques, la suppression du Comité de lecture. Ah ! qu'on supprime ou plutôt qu'on remplace les deux vieux brisquards chargés de déchiffrer les manuscrits en première analyse ! Ça, je ne demande pas mieux. Ils ont soixante-dix ans, sont farcis d'Augier et de Dumas, et tout ce qui n'est pas Augier et Dumas ne vaut pas la peine d'être lu par eux. On fend l'oreille aux officiers de soixante-cinq ans, ne pourrait-on pas en faire autant aux critiques surannés qui tiennent la place de plus jeunes et de plus compétents ?

— Un Comité formé de gens de lettres ne vous paraît point préférable à un Comité d'artistes ?

— Oh ! les Comités de gens de lettres, je les connais ! Comme il ne pourrait être composé que de gens de lettres de deuxième ordre, ils seraient tous dans la main du directeur, et cela ne changerait absolument rien. La Rounat en avait institué un à l'Odéon, il le rendait res-

ponsable des mauvaises pièces qui rataient, que souvent lui-même avait imposées, et jamais le Comité n'a fait accepter un acte qui avait déplu à La Rounat !

— Admettez-vous, en principe, l'immixtion de l'État dans les théâtres ?

— Il ne peut pas y avoir de principe raisonnable à cet égard-là. J'admets l'intervention de l'État, quand le baron Taylor, commissaire du gouvernement, fait représenter *Hernani ;* je l'admets quand le représentant officiel s'appelle Édouard Thierry, qu'il est éclairé, compétent et hardi et qu'il ouvre les portes du théâtre à des œuvres de valeur ; et, enfin, je l'aime de toutes mes forces quand un ministre, qui s'appelle M. Bourgeois, fait jouer la *Parisienne* malgré un directeur qui n'en veut pas ! »

CONVERSATION AVEC
M. MAURICE MAETERLINCK

17 mai 1893.

Depuis qu'Octave Mirbeau présenta, dans l'éclatante et enthousiaste monographie que l'on se rappelle, M. Maurice Maeterlinck aux lecteurs du *Figaro,* la réputation de l'auteur de la *Princesse Maleine* n'a fait que grandir. A l'heure actuelle, aux yeux de presque toute la jeune génération littéraire, il représente, à tort ou à raison, celui qui doit vaincre en son nom ; à tort, peut-être, car le poète des *Aveugles* n'a rien du chef d'école, ni le dogme inébranlable, ni la combativité, ni la vanité ambitieuse ; à raison, peut-être aussi, car la lutte peut avoir lieu sans lui et son esthétique est assez large

et assez élevée pour grouper indistinctement toutes les forces idéalistes qui s'apprêtent à la bataille.

Or, aujourd'hui, au théâtre des Bouffes-Parisiens, à une heure et demie, par les soins du poète Camille Mauclair et de M. Lugné-Poë, doit être représentée la dernière œuvre de Maeterlink : *Pelléas et Mélisande.*

Beaucoup de curiosité entoure cette représentation ; le nouveau drame trouvera-t-il le succès que l'*Intruse* et les *Aveugles* reçurent d'un public d'élite ? Dans tous les cas, les vieilles querelles sur l'art ancien et l'art nouveau vont renaître.

J'en profite pour présenter aujourd'hui, à mon tour, M. Maurice Maeterlinck *vivant*. Car, chose au moins singulière, il n'y pas vingt personnes à Paris qui connaissent le poète gantois ! Depuis trois ans qu'on le lit, qu'on le discute, personne ne l'a vu ici jusqu'à ces jours derniers ; son nom a rempli les feuilles littéraires et boulevardières et Octave Mirbeau, qui mit si courageusement son nom à côté de celui de Shakespeare, Mirbeau qui lui créa, du jour au lendemain, sa réputation, n'a pas réussi à attirer ce jeune homme modeste et timide à Paris, et il ne l'a jamais vu...

Mais dernièrement il céda aux objurgations des organisateurs de *Pelléas et Mélisande* et consentit à grand'peine à venir surveiller les répétitions. Je l'ai rencontré hier. C'est un grand garçon de trente ans, blond, aux épaules carrées, dont la figure très jeune — une moustache d'adolescent et le teint rose — sérieuse et facilement souriante, est toute de franchise et de sensibilité ; seul le front est creusé de rides : quand il parle, les lèvres ont des tressaillements nerveux et, à la moindre animation, les tempes battent et on voit les artères se gonfler. Il parle d'une voix douce et comme voilée (la voix des grands fumeurs de pipe), en phrases très courtes, avec une hésitation qu'on dirait maladive, comme s'il a vraiment peur des mots ou qu'ils lui font mal.

« Je voudrais vous parler, ou plutôt vous faire parler un peu de votre pièce, » lui dis-je.

Il rit aimablement et répondit par petits morceaux, laborieusement sortis :

« Mon Dieu... je n'ai rien à en dire, c'est une pièce quelconque, ni meilleure ni plus mauvaise, je suppose, que les autres... Vous savez, un livre, une pièce, des vers, une fois écrits, cela n'intéresse plus... Je ne comprends pas, je l'avoue, l'émotion vécue pas les auteurs,

dit-on, à la première représentation de leurs œuvres. Pour moi, je vous assure que je verrais jouer *Pelléas et Mélisande* comme si cette pièce était de quelqu'un de ma connaissance, d'un ami, d'un frère, — même pas, car pour un autre, je pourrais ressentir des craintes ou des joies qui me resteront sûrement inconnues tant qu'il s'agira de moi. »

C'est sur ce ton de simplicité charmante et de sincère détachement que se continua longtemps la conversation de M. Maeterlinck. J'aurais tant voulu répéter ici les opinions et les jugements du poète-philosophe sur les choses et sur les hommes du présent et du passé ! Quelle saveur profonde, quel pittoresque inattendu dans ses moindres propos !... Mais le cadre de cet article hâtif ne se prête pas à de tels développements.

Et puisque j'ai enfin réussi à tirer de l'auteur de l'*Intruse,* dans une heure d'expansion, ce qu'il s'est toujours refusé jusqu'à présent à livrer au public, c'est-à-dire des théories sur l'art dramatique — et presque une préface de son théâtre — je m'empresse de les noter ici.

Donc, après s'être longuement fait tirer l'oreille, il dit :

« Il me semble que la pièce de théâtre doit

être avant tout un *poème ;* mais comme des circonstances, fâcheuses en somme, le rattachent plus étroitement que tout autre poème à ce que des conventions reçues pour simplifier un peu la vie nous font accepter comme des réalités, il faut bien que le poète *ruse* par moments pour nous donner l'illusion que ces conventions ont été respectées, et rappelle, çà et là, par quelque signe connu, l'existence de cette vie ordinaire et accessoire, *la seule que nous ayons l'habitude de voir.* Par exemple, ce qu'on appelle *l'étude des caractères,* est-ce autre chose qu'une de ces concessions du poète ?

» A strictement parler, le caractère est une marque inférieure d'humanité ; souvent un signe simplement extérieur ; plus il est tranché, plus l'humanité est spéciale et restreinte. Souvent même ce n'est qu'une situation, une attitude, un décor accidentel. Ainsi, enlevez, par exemple, à Ophélie son nom, sa mort et ses chansons, comment la distinguerai-je de la multitude des autres vierges ? Donc, plus l'humanité est vue de haut, plus s'efface le caractère. Tout homme, dans la situation d'Œdipe roi, qu'il soit avare, prodigue, amoureux, jaloux, envieux, etc., etc., agirait-il autrement qu'Œdipe ?

» Ibsen, par endroits, ruse admirablement ainsi. Il construit des personnages d'une vie très minutieuse, très nette et très particulière, et *il a l'air* d'attacher une grande importance à ces petits signes d'humanité. Mais comme on voit qu'il s'en moque au fond! et qu'il n'emploie ces minimes expédients que pour nous faire accepter et pour faire profiter de la prétendue et conventionnelle réalité des êtres accessoires le *troisième* personnage qui se glisse toujours dans son dialogue, le troisième personnage, l'*Inconnu*, qui vit seul d'une vie inépuisablement profonde, et que tous les autres servent simplement à retenir quelque temps dans un endroit déterminé. Et c'est ainsi qu'il nous donne presque toujours l'impression de gens qui parleraient de la pluie et du beau temps dans la chambre d'un mort. »

J'interrogeai :

« Comment jugez-vous, à ce point de vue, le théâtre antique ?

— Les Grecs, eux, y allaient plus franchement, parce qu'ils avaient moins que nous d'habitudes mauvaises. Ils s'attardaient peu au choc des hommes entre eux et s'attachaient presque uniquement à étudier le choc de l'homme contre l'angle de l'inconnu qui préoc-

cupait spécialement l'âme humaine en ce temps-là : le *destin*. Pourquoi ne pourrait-on pas faire ce qu'ils ont fait, simplifier un peu le conflit des passions entre elles et considérer surtout le choc étrange de l'âme contre les innombrables angles d'inconnu qui nous inquiètent aujourd'hui? Car il n'y a plus seulement le Destin : nous avons fait, depuis, de terribles découvertes dans l'inconnu et le mystère, et ne pourrait-on pas dire que le progrès de l'humanité c'est, en somme, l'augmentation de ce *qu'on ne sait pas*?

» N'est-ce pas ce que fait Ibsen ? On pourrait lui reprocher seulement de n'avoir pas été assez sévère dans le choix de ces chocs ; les Grecs voulaient avant tout le choc de la *beauté pure* (l'héroïsme, beauté morale et physique) contre le Destin. Mais la beauté pure exige de grands sacrifices et de grandes simplifications que nous n'osons pas encore tenter. Nous sommes tellement imprégnés de la laideur de la vie que la beauté ne nous semble plus ou pas encore la vie ; et cependant, même dans un drame en prose, il ne faudrait pas admettre une seule phrase qui serait un prosaïsme dans un drame en vers, parce que le prosaïsme, en soi, n'est pas une chose soi-disant basse, mais une dérogation aux lois mêmes de la vie.

— Votre idéal de réalisation, à vous, comment l'expliqueriez-vous? demandai-je.

— En somme, répondit-il, de sa voix peureuse toujours égale, en attendant mieux, voici ce que je voudrais faire : mettre des gens en scène dans des circonstances ordinaires et humainement possibles (puisque l'on sera longtemps encore obligé de ruser), mais les y mettre de façon que, par un imperceptible déplacement de l'angle de vision habituel, apparaissent clairement leurs relations avec l'Inconnu.

» Tenez, un exemple pour préciser ceci :

» Je suppose que je veuille mettre à la scène cette petite légende flamande que je vais vous raconter (ce serait, d'ailleurs, impossible parce qu'elle nous paraît encore trop fabuleuse et que l'intervention de Dieu y est trop visible, et nous avons de si mauvaises habitudes que nous ne voulons admettre l'intervention du mystère que lorsqu'il nous reste un moyen de la nier). Mais je prends cet exemple, parce qu'il est simple et clair et me vient à l'esprit en ce moment.

» Un paysan et sa femme sont attablés un dimanche devant leur maisonnette, prêts à manger un poulet rôti. Au loin, sur la route, le paysan voit venir son vieux père, caché

précipitamment le poulet derrière lui, pour n'être pas obligé de le partager avec ce convive inattendu. Le vieux s'assoit, cause quelque temps et puis s'éloigne sans se douter de rien. Alors le paysan veut reprendre le poulet ; mais voilà que le poulet s'est changé en un crapaud énorme qui lui saute au visage, et qu'on ne peut jamais plus arracher et qu'il est obligé de nourrir toute sa vie pour qu'il ne lui dévore pas la figure.

» Voilà. L'anecdote est symbolique, comme, d'ailleurs, toutes les anecdotes et tous les événements de la vie. Seulement, ici, et c'est bien le cas de le dire, le symbole saute aux yeux. Qu'en peut-on faire ! Irai-je étudier l'avarice du fils, l'horreur de son acte, la complicité de sa femme et la résignation du vieillard? Non ! Ce qui m'intéressera avant tout, c'est le rôle terrible que ce vieillard joue à son insu : il a été, là, un moment, l'*instrument* de Dieu ; Dieu l'employait, comme il nous emploie ainsi, à chaque instant ; il ne le savait pas, et les autres *croyaient* ne pas le savoir ; et, cependant, il doit y avoir un moyen de montrer et de faire sentir qu'en ce moment le mystère était sur le point d'intervenir... »

SIBYL SANDERSON

16 mars 1894.

J'ai causé hier une demi-heure avec M^{lle} Sibyl Sanderson.

Elle était vêtue d'une toilette noire, aux manches de dentelle amples et légères ; une longue chaîne d'or semée de perles faisait deux fois le tour de son buste élégant, et dans ses lourds cheveux fauves, savamment ondulés, plongeait un large peigne d'or ; à ses doigts, chargés de diamants, de perles roses et de rubis, des éclairs dansaient. Elle était nonchalamment assise dans un fauteuil ; à côté d'elle, sur un vaste canapé, un grand monsieur américain assistait à la conversation, avec un immense bouquet de bleuets à la boutonnière.

Sans presque plus d'accent anglais, elle me raconte brièvement son histoire déjà connue : sa naissance à Sacramento (Californie), de parents américains; six mois passés au Conservatoire de Paris, où elle fut admise au milieu de l'année, exception qui la flatta beaucoup ; ses professeurs : d'abord M^{me} Sbriglia, qui enseigna également aux frères de Reszké ; puis M^{me} Marquési, dont elle est restée l'élève. Puis ses débuts à La Haye, en 1888, dans *Manon*, sous un nom d'emprunt, par prudence. Paris, en 1889, cent représentations d'*Esclarmonde* « que M. Massenet avait écrite pour moi ». Bruxelles (*Manon, Roméo et Juliette, Faust*, etc.). Ensuite Covent-Garden (*Manon*); retour à l'Opéra-Comique où elle joue *Phryné*, « que M. Massenet avait écrite pour moi » ; *Lackmé*, saison à Saint-Pétersbourg ; « enfin, conclut-elle, entrée à l'Opéra avec *Thaïs*, que M. Massenet a écrite pour moi. Voilà ! »

Mais je voulais, pour cet événement si parisien qu'est un début de M^{lle} Sanderson à l'Opéra, dans une première de M. Massenet, obtenir d'elle quelques confidences inédites sur ses goûts, ses préférences artistiques, ses idées sur la nouvelle musique, sur les jeunes auteurs — et sur les vieux.

Elle me dit avec un très gracieux sourire :

« Demandez-moi tout ce qu'il vous plaira, questionnez-moi ; je vous dirai tout ce que vous voudrez ! »

Sur cette bonne promesse, j'interrogeai :

« Eh bien donc ! mademoiselle, quel musicien préférez-vous ? »

Elle sourit, ses yeux gris se plissèrent railleusement et elle me répondit :

« Ah ! vous voudriez bien savoir cela ! Eh bien ! non, *ça*, je ne peux pas vous le dire...

— Alors, dites-moi la partition qui a vos préférences ? »

Elle éclata de rire, puis :

« Mais c'est la même chose ! Non, vraiment, je ne peux pas...

— Alors, répétai-je, dites-moi quel est le rôle que vous avez eu le plus de plaisir à jouer ? »

Elle rit encore :

« Mais tous ! tous ! C'est toujours celui que je joue que je préfère ! »

Ainsi fixé, il me restait à m'informer de différents détails que la jolie cantatrice ne me refuserait pas, sans doute. C'est ainsi que j'appris successivement qu'elle gante 5 3/4, qu'elle mesure cinquante-deux centimètres de tour de taille, que sa fleur d'élection est la violette,

mais qu'elle ne déteste pas le copieux bifteck saignant et les larges rôtis, qu'elle se lève ordinairement entre neuf heures et dix heures, mais que les jours où elle doit chanter elle reste au lit jusqu'à trois heures après-midi et dîne à quatre heures ; de plus, elle n'a jamais songé ni à la mort, ni au suicide, — car pourquoi ? — ce sont là des choses qui ne la préoccupent pas ; ce corps admirable se refuse à choisir entre l'enterrement et la crémation ; elle m'a dit aussi qu'elle aime la peinture, mais qu'elle n'y connaît rien ; elle lit, certes ! un peu de tout, elle m'a cité Musset et Maupassant, et aussi le *Disciple*, de Bourget, qu'elle vient justement de terminer, et qu'elle trouve exquis ; je sais aussi qu'elle n'aime pas le monde, mais qu'en revanche elle raffole du théâtre, des petits théâtres gais, où elle va très souvent ; abonnée du Théâtre-Libre, d'ailleurs ; sa main, que j'ai regardée un instant, en chiromancien, est chaude et la peau en est sèche, les doigts sont courts mais assez effilés ; pourtant c'est la main d'une femme calme et sûre d'elle-même, sans emportement de passion, très avisée, logique et raisonneuse. J'ai vu aussi son pied ; comme je lui demandais sa pointure, elle étendit prestement la jambe, et

je vis apparaître, sur le bas de soie noire, un étroit petit pied chaussé d'un fin soulier de chevreau à boucle d'argent.

« Je ne sais pas la mesure ! » s'écria-t-elle en riant.

Le visiteur aux bleuets riait, lui aussi, bien plus fort, à toutes les questions et à toutes les réponses de cette confession, et, de temps en temps, lançait, au milieu de ses éclats de rire, quelques mots d'anglais que je ne comprenais pas.

Un parfum pénétrant flottait dans l'air. Je demandai à Thaïs :

« Quel est le nom de ce parfum ?

— Oh non ! oh non ! protesta-t-elle, je ne peux pas vous le dire, impossible ! Je ne veux pas que tout le monde ait le pareil, et je ne le dis à personne, absolument ! »

Je m'inclinai une fois de plus, et, pour me rattraper :

« Au moins, dites-moi quel est le peuple que vous préférez ? »

Elle eut cette franchise :

« Pour le moment, ce sont les Français ! Je les adore, ils sont si gentils, si charmants ! C'est que je suis très Parisienne de cœur, moi, savez-vous ? Bien plus que beaucoup de vraies Parisiennes !

— Alors quelle est la campagne que vous aimez ?

— Oh ! c'est bien simple, celle où il n'y a pas de vaches, ni de cochons, ni de veaux, ni de fumier ! »

Je m'en allais. Elle me dit encore d'un ton ravissant :

« Je n'aime pas qu'on soit méchant avec moi, j'aime qu'on m'aime ! »

Telle est et ainsi pense la *Thaïs* de M. Anatole France et de M. Massenet.

LE CAPITAINE FRACASSE

DEUX VERSIONS D'UNE MÊME LÉGENDE

12 octobre 1895.

Tout le monde connaît, au moins par ouï-dire, la querelle tenace faite par l'auteur du *Capitaine Fracasse* à M. Porel, alors directeur de l'Odéon.

Il nous a paru piquant, au lendemain de la représentation de ce drame, célèbre avant la lettre, de demander à M. Porel, qui s'était peu défendu jusqu'à présent, de résumer pour nous les éléments de ce litige qui dura dix années, comme au moyen âge les querelles des preux.

M. Porel a bien voulu se prêter à notre curio-

sité, et on lira ci-dessous sa version. Mais quand nous avons eu les explications de M. Porel, l'idée nous est venue de demander à M. Bergerat de revenir une fois encore sur ses griefs, et, comme il y a consenti, on lira ci-dessous, en regard l'une de l'autre, les deux versions — quelquefois contradictoires.

VERSION DE M. POREL

« J'avais monté *le Nom* de Bergerat et même joué personnellement un rôle d'abbé qui avait eu du succès. J'étais en des termes incertains avec l'auteur. Sa pièce n'ayant pas fait d'argent, La Rounat et moi ayant été forcés de la retirer de l'affiche, il avait dû m'en conserver une rancune que je ne méritais pas. Un jour, Paul Mounet me dit : « J'ai vu Bergerat, il veut » faire pour moi un *Capitaine* » *Fracasse*. Avez-vous quel- » que chose contre lui ? — Du » tout, lui répondis-je, le ro- » man est célèbre, l'auteur a » du talent, la pièce se passe » à l'époque Louis XIII, épo- » que intéressante et jolie, il » n'y a justement pas un seul » costume Louis XIII à l'O- » déon, c'est une occasion de » s'en munir pour le réper- » toire. Allons-y du *Capitaine* » *Fracasse*! » Mounet en parle immédiatement à Bergerat, qui vient me voir et me dit qu'il va commencer la pièce... C'est ici le point initial de la légende connue.

» Bergerat, sans me com-

VERSION DE M. EMILE BERGERAT

« J'étais, depuis *le Nom*, très mal avec Porel. Nous nous étions fâchés parce qu'on l'avait arrêté à la vingtième représentation, malgré un succès assuré si on l'avait maintenu.

» Or, en avril 1887, je reçois, un matin, la visite de Paul Mounet, qui était, à ce moment l'étoile de l'Odéon et l'ami de Porel.

» Il avait vu, sous les galeries de l'Odéon l'illustration du *Capitaine Fracasse*, par Gustave Doré, et l'idée lui était venue de proposer à Porel de faire un Fracasse pour le théâtre. Porel lui dit qu'il trouvait l'idée excellente et que c'est moi qu'il fallait charger de l'exécuter. Il vient donc me demander de la part de Porel. Je m'étonne beaucoup... « Encore faut-il, lui » dis-je, que je consulte des » amis et que tout soit en rè- » gle. Il me faut des papiers » et une commande ferme. »

» Je reçois le lendemain, la visite de Dumas qui m'aimait beaucoup. Je lui raconte l'a-

muniquer aucun scénario, commença sa pièce. Il m'écrivit de la campagne où il était : « J'ai fini mon premier acte, voulez-vous venir l'entendre ? » J'allai donc à Saint-Lunaire, spécialement. Je reconnais que Bergerat me fit une hospitalité tout à fait écossaise, et qu'il me lut le premier acte de sa comédie. A mon premier étonnement — car nous étions convenus d'une pièce en prose — il me lut un acte en vers, le premier, un très joli acte, ma foi! Je lui dis, comme Mac-Mahon : « Vous êtes le nègre, continuez ! » De retour à Paris, un jour que je dinais chez Vacquerie, je lui dis : « Bergerat fait un *Capitaine Fracasse* en vers. » Vacquerie me dit : « Mais il est fou! Pourquoi diable mettre en vers un roman en prose ? »

» A l'ouverture de la saison, Bergerat vint un jour chez moi, un fort rouleau sous le bras. C'était le manuscrit du *Capitaine Fracasse* : « Eh bien ! donnez-moi la pièce, lui dis-je, quoique en vers — puisqu'elle devait être en prose — si elle me va, comme je l'espère, nous la jouerons cet hiver. » Bergerat me répond : « Ah ! non ! je ne laisse pas mon manuscrit sans savoir exactement quand je serai joué. » Je lui fis remarquer qu'il était dans toutes les habitudes des directeurs de lire d'abord les pièces qu'ils ont à recevoir. Il insista, j'insistai ; et, comme deux Normands, nous nous entêtâmes tellement, ma foi ! que, fâché un peu plus que de raison, je crois, je lui fis communiquer venture et il me dit gentiment : « Mon petit, voulez-vous que je m'en charge ? Je vois Porel ce soir même, à une première de Paul Meurice. J'arrangerai l'affaire. » En effet, le lendemain, vers les midi, il revient : « J'ai vu Porel, me dit-il, l'affaire est conclue. Il vous demande seulement de lui faire un scénario. S'il lui convient, comme il est sûr de votre forme, vous passerez en octobre 1888. »

» Sur la foi de Dumas, je viens à l'Odéon, je rencontre Porel qui descendait les marches de l'Odéon. Il court vers moi, la main tendue : « Mon cher, nous aurions toujours dû nous aimer... Je ne sais pas pourquoi... » etc., etc.

» Bref, quinze jours après, je lui apporte le scénario, il le trouve à son gré, il me fait la commande instantanément.

» Il ajoute même : « Pour ne pas perdre de temps, emportez les deux premiers tableaux à la campagne, et travaillez ! Je vais en Bretagne cette année, je vous reporterai les autres tableaux avec la mise en scène toute préparée. »

» Avant de partir, je lui fais cette observation : « Je viens de lire le roman de Gautier, il me paraît impossible de mettre dans la bouche des acteurs ces grandes phrases à la Chateaubriand. Il n'y a qu'une façon : c'est de transformer cela en vers pour ne pas trahir l'admirable couleur du style du roman. » Il accepta et me dit : « Ça m'est égal, la question

8.

prendre que la question pouvant s'éterniser ainsi, il fallait nous en tenir là, et qu'il eût désormais à rester chez lui.

» Le lendemain, au lieu d'une lettre de Bergerat, que j'attendais, pouvant me demander même des explications sur ce mouvement d'humeur compréhensible, mais exagéré, je reçus une lettre de M. Castagnary, alors directeur des beaux-arts. Dans cette lettre, il y avait cette phrase : « Monsieur le direc-
» teur, je n'admettrai jamais
» que quelqu'un de mon ad-
» ministration manque d'é-
» gards au gendre de Théo-
» phile Gautier. » Je répondis immédiatement à M. Castagnary que ceci ne regardait nullement l'administration, que si M. Bergerat avait à se plaindre de moi, il savait où me trouver. J'étais déjà, dès ma deuxième année, peu disposé à voir l'administration s'immiscer sans raison dans les affaires d'un théâtre aussi difficile que l'Odéon... Deuxième missive du directeur des beaux-arts répondant, cette fois, d'une façon courtoise : « Monsieur le direc-
» teur, puisque vous voulez
» bien me donner des expli-
» cations au sujet de votre
» entrevue avec M. Bergerat,
« je vous attendrai à telle
» heure, à mon cabinet. »
Nouvelle réponse de ma part :
« Monsieur le directeur, je
» n'ai rien à vous dire de plus
» que ce que je vous ai dit
» dans ma première lettre. Je
» regrette que, sans m'avoir
» écouté, vous m'avez déjà
» infligé une sorte de blâme

» de forme, ça ne me regarde
» pas, marchez ! »

» Je pars donc pour la campagne, et je fais mes deux actes. Sans m'avoir prévenu, je le vois arriver un soir à Saint-Lunaire, au bout du jardin, avec un paysan qui traînait sa malle et une lanterne. Il s'installe, je le reçois de mon mieux et je le garde pendant deux jours. Le lendemain, je lui lis les deux premiers actes. Enchanté de la machine, il me dit : « Parfait ! marchez ! » (C'est son
» mot.) Soyez prêt pour no-
» vembre. » Il nageait dans un enthousiasme profond. Avant de repartir, il envoie son acceptation des cinq actes, en vers, du *Capitaine Fracasse* à la Société des auteurs ; acceptation qui n'était que la confirmation de sa commande sur scénario.

» Vers le milieu d'octobre, j'écris à Porel que je n'avais plus qu'un acte à terminer et que cela va être prêt tout de suite. Porel ne me répond pas. Je sens le piège, je termine rapidement ma pièce et, le 1ᵉʳ novembre, je lui écris que ma pièce est parachevée. Pas de réponse ! Après ces deux lettres, je lui envoie une dépêche. Toujours pas de réponse. Je lui écris donc une troisième lettre, l'avisant que ma *commande* est prête. Je reçois enfin une dépêche de M. Porel, ainsi conçue :
« Mon cher Bergerat, vous
» m'annoncez une pièce de
» vous. Quelle est cette pièce ?
» *Signé* : POREL. — *N.-B.* —
» Vous savez que je ne les
» veux que complètement
» achevées. »

» que je ne puis accepter.
» J'aurai donc le regret de ne
» pas me rendre à votre rendez-vous... »

» Mais je me demandais pourquoi M. Bergerat n'avait pas voulu me laisser le manuscrit du *Capitaine Fracasse*, puisque je lui avais commandé la pièce. J'en eus, deux jours après, l'explication dans le *Figaro*, où je lus, au Courrier des théâtres :
« M. Bergerat lit aujourd'hui,
» au Comité de lecture de la
» Comédie-Française, *le Capi-*
» *taine Fracasse*, comédie en
» cinq actes et en vers. »
L'incident me paraissait dès lors terminé, pour ma part, lorsque la pièce fut refusée à la Comédie-Française ! Bergerat eut alors une idée qu'après dix ans passés je trouve encore charmante ! Il m'écrivit : « Vous m'avez com-
» mandé *le Capitaine Fra-*
» *casse*, je tiens la pièce à
» votre disposition... » ! ! Je lui répondis sur-le-champ qu'après le refus de la Comédie je me trouvais dégagé vis-à-vis de lui et que je ne voulais plus lire sa pièce !

» Bergerat m'attaqua alors devant la Société des auteurs pour me demander l'indemnité prévue dans les traités. Je fis aisément comprendre à ces messieurs que je ne devais rien à M. Bergerat, puisqu'il avait porté sa pièce autre part !

» Et je ne connaissais toujours pas *le Capitaine Fracasse !*

» A ce sujet même, Bergerat fit une série d'articles contre la Société des auteurs, articles charmants du reste,

» C'était le 8 novembre.

» Le lendemain 9, enterrement de Mᵐᵉ Boucicaut, à neuf heures du matin — je précise. Ayant traversé une foule opaque, je débarque avec mon fiacre, 10, rue de Babylone, mon rouleau sous le bras. Je suis reçu par M. Porel, stupéfait de me voir et ne croyant pas que j'eusse, en honnête homme, tenu mon engagement.

» Ici cela commence à devenir excessivement drôle.

» Il me reçoit debout dans son cabinet : « Laissez votre
» pièce, me dit-il. Je la lirai.
» Si elle me plaît, je la joue-
» rai quand je croirai devoir
» le faire. S'il y a des modifi-
» cations à y apporter, vous
» ferez ces modifications, et
» si elle ne me convient pas,
» je vous payerai l'indemnité. »

» Furieux moi-même de ce manque de parole, puisqu'il y avait commande formelle, je reprends mon rouleau, et je m'en vais tranquillement. C'est alors que je publiai au *Figaro* cette lettre célèbre sur le *tripatouillage*, qui depuis fit fortune.

» Cette lettre parue, M. Castagnary, directeur des beaux-arts, m'appelle, me fait raconter la chose, et envoie un poil à M. Porel, lequel refuse de se justifier. Lockroy devient ministre de l'instruction publique ; il me fait appeler à son tour, prend connaissance des faits, et me dit : « Je suis
» désarmé devant les théâtres
» subventionnés, je ne peux
» faire qu'une chose : c'est
» de vous décorer au 1ᵉʳ jan-
» vier !... » Ce qu'il fit, en
» effet, deux mois après.

mais qui ne prouvaient pas davantage contre elle que contre moi lorsqu'il avait inventé à mon usage le mot *tripatouillage* pour une pièce que j'ignorais !

» Depuis, à chaque nouveau ministère — et vous savez combien ils sont éphémères, — chaque ministre des beaux-arts me faisait appeler et me demandait toujours de jouer la pièce de Bergerat ; et je répondais toujours au ministre que je ne voulais pas la jouer !

» Arriva M. Lockroy au ministère des beaux-arts. Il renouvela mon privilège pour quatre ans ; j'étais avec lui en de meilleurs termes qu'avec ses prédécesseurs, j'étais même son obligé. Naturellement, il me parla du *Capitaine Fracasse!* Il me demanda : « Vous » ne trouvez donc pas la pièce » bonne ? » Je lui répondis : « Mais je ne connais que le » premier acte que j'ai tou-» jours trouvé charmant ! — » Voulez-vous connaitre le » reste ? — Si vous le dési-» rez... »

» Armand Gouzien, alors commissaire du gouvernement, m'apporta donc le manuscrit, et c'est ici que le « tripatouillage » commence ! Je pris enfin connaissance de la pièce. A ma grande stupeur, l'auteur avait supprimé tout l'élément du quatrième acte, c'est-à-dire la reconnaissance du frère et de la sœur !

» Mes rapports avec Bergerat étaient à ce moment poussés à l'état aigu, il m'attaquait tous les jours dans tous les journaux de Paris. J'écrivis donc à Lockroy — et

» Des années se passent. Les ministres se succèdent. Le laps nécessaire pour que l'indemnité me fût due s'écoule. Je fais venir M. Porel devant la Société des auteurs. M. Camille Doucet, alors président me demande de ne pas proférer un mot. « Laissez M. Porel s'expliquer ! » Je m'assieds dans un coin, les mains sur les genoux, et j'écoute M. Porel qui se met à mêler les faits, à confondre ma pièce avec d'autres, à « bafouiller » à ce point que M. Doucet l'interrompt : « Vous ne voulez pas jouer la » pièce, voulez-vous payer » l'indemnité ? » M. Porel refuse sous prétexte que le temps avait périmé son obligation ! A quoi M. Doucet lui répond, en propres termes : « Alors, monsieur, allez-vous-en ! »

» Quand il fut parti, je quittai mon canapé et rompis mon silence. Le Comité me déclara qu'il était désarmé devant de pareils cas et qu'il n'y avait désormais pour moi d'autre juridiction que le Tribunal de commerce avec un procès à très gros frais. Donc, pas de gouvernement, pas de Société des auteurs, rien pour défendre les commandes ! M. Abraham Dreyfus, qui assistait à cette séance, se lève, prend son portefeuille, en tire un bon de pain de deux sous, et, en s'adressant à moi, me dit : « Mon cher » confrère, je sais que vous » êtes chargé de famille, que » vous gagnez votre vie avec » votre plume, permettez-» moi, au nom de mes con-» frères de la littérature, de

non à lui — que j'avais lu le manuscrit qu'il m'avait fait remettre et qu'à mon grand étonnement l'auteur avait négligé de traiter le point culminant du roman, que la pièce était, par conséquent, incomplète et injouable. Un mois après, je reçois une lettre de Bergerat à laquelle je ne m'attendais vraiment pas ! Il m'y disait :

« J'ai fait les changements » que vous m'avez demandés, » voilà le manuscrit. Quand » entrons-nous en répéti- » tions ? » Je lui envoyai son manuscrit, simplement.

» Mais ce n'est pas encore tout !

» Nouveau ministre, nouvelle recommandation pour *le Capitaine Fracasse*. C'était, cette fois, M. Bourgeois. Il me fit appeler, me dit que la subvention de l'Odéon ne tenait plus qu'à un fil, qu'on voulait faire des économies, que Bergerat avait des amis dans le Parlement, que je devais jouer *le Capitaine Fracasse*. Je lui répondis qu'on ferait ce qu'on voudrait de la subvention de l'Odéon, mais que je ne dépenserais jamais 50,000 francs pour monter la pièce d'un homme avec qui j'étais dans des termes pareils !

» Cette fois la question était close.

» Depuis ce temps-là, je n'en ai plus jamais entendu parler. Si Bergerat a repris son vieux refrain, il l'a varié quelquefois, à des moments sérieux de ma vie ; il a dit aussi dans un article des paroles cordiales qui m'ont fait plaisir. Voilà où nous en » vous offrir ce bon de pain » de deux sous qui vous ai- » dera à recommencer un » drame en cinq actes et en » vers ! »

« Un an ou deux encore se passent. La direction de l'Opéra devient vacante. M. Porel désirait en être nommé le directeur. Pour arriver à ses fins, il courtisait les gens de la presse, entre autres Victor Wilder, critique influent, lequel concourait pour la même place. Wilder, écrit à Porel que non seulement il s'effacera devant lui, mais encore qu'il l'aidera à réussir, s'il veut jouer le *Fracasse*. Porel demande communication du manuscrit !... Et Wilder l'exige de moi. Je remets donc le manuscrit à Wilder qui le porte à Porel. Celui-ci lui répond quelques jours après : « Je jouerai la pièce, si » M. Bergerat consent à réta- » blir un tableau du scénario » que j'avais coupé et qui lui » paraissait indispensable au » succès de l'ouvrage. » (Ce tableau se trouve être le sixième dans la pièce qui se joue en ce moment. C'est la reconnaissance du frère et de la sœur.) J'accepte et je refais l'acte en huit jours. Wilder remet cette nouvelle version à Porel, qui la lui rapporte en disant que décidément il ne veut pas monter l'ouvrage.

» Renfoncement dans les ténèbres.

» Cela fait déjà trois ou quatre ans de torture !

» Jamais plus je ne me suis occupé de Porel, sauf lorsqu'il a été très malheureux. Au moment de l'Eden-Théâtre, je lui ai donné un coup de main

sommes. Je ne sais pas ce que pensera le public de sa pièce. Il a été avec moi un collaborateur insupportable. Je sais que c'est un vaillant et un travailleur et un homme qui a des qualités de famille inestimables, et je souhaite de tout mon cœur que l'Odéon fasse avec *le Capitaine Fracasse* cent belles représentations, dût-on dire : « Porel a » été un imbécile en ne le » jouant pas ! »

dans la presse, sans avoir jamais reçu même une carte de lui. »

Et c'est ainsi qu'on écrit l'histoire.

LA MISE EN SCÈNE
DU
CAPITAINE FRACASSE
A L'ODÉON

3 novembre 1896.

CONVERSATION AVEC M. POREL

Tout le monde a parlé, depuis huit jours, sur cette question de l'Odéon, sauf l'homme de Paris le plus désigné peut-être pour le faire. M. Porel a été durant trente ans le pensionnaire de ce théâtre ; il y a vu passer trois longues directions avec des fortunes diverses ; il en est devenu finalement le directeur et en a exercé, avec une intelligence et une activité remarquables, la fonction ; c'est, de plus, l'un des rares fermiers de l'Odéon qui se soient retirés avec quelques centaines de mille francs bien gagnés. Si l'on ajoute que le directeur

actuel du Vaudeville et du Gymnase est, de l'avis général, l'un des premiers metteurs en scène de Paris, et qu'il est l'auteur de deux forts volumes sur l'Histoire administrative et littéraire de l'Odéon, on ne discute plus que sa parole ne doive être attentivement écoutée sur cette matière.

Je voulais élucider avec M. Porel deux points importants de la question pendante : les causes du gâchis odéonien, les moyens d'y remédier durablement.

M. Porel dit :

« Dans une association comme celle qui les avait liés, Ginisty devait être la tête et Antoine le bras. Or, il paraît que, si la tête consentait à s'en tenir à ses attributions administratives et littéraires, le bras voulait devenir cerveau à son tour : Antoine engageait, dit-on, l'association à fond sans consulter Ginisty, dépensait l'argent de la commandite comme un enfant qui a, pour la première fois, un peu d'argent dans les mains ! Passe encore s'il avait bien fait les choses !... Mais là je m'arrête, je ne sais plus... Je n'ai pas mis les pieds à l'Odéon depuis mon départ, c'est-à-dire depuis quatre ans, et j'ignore tout du génie d'Antoine canalisé sur l'Odéon. »

Une idée me traverse la cervelle.

« Ecoutez, dis-je à M. Porel, en l'occurrence une consultation théorique ne suffit pas ; puisqu'il s'agit d'un metteur en scène, il me faut une consultation pratique. Venez-vous avec moi à l'Odéon ? »

M. Porel se mit à rire :

« Vous le désirez ?... Ce serait drôle, en effet... *Le Capitaine Fracasse*, c'est vrai, je ne l'ai pas vu. C'est une idée, allons-y ce soir. »

Le soir même donc, comme nous roulions vers l'Odéon, sur des roues de caoutchouc, je pouvais entendre M. Porel me dire :

« J'ai vu quelques-unes des pièces que le directeur dégommé a montées autrefois au Théâtre libre, et je me suis dit : « Voilà un homme qui a *le don*. » Je faisais pourtant des réserves, me rendant compte, en homme du métier, de la part de surprise qu'il y avait dans l'impression générale de la critique : on arrivait dans des salles misérables et petites, prévenu que les gens qui montaient le spectacle n'avaient pas le sou, que c'étaient des amateurs sans école. Alors — comprenez-vous ? — tout ce qui était mauvais passait inaperçu, tout ce qui était médiocre paraissait bon, et ce qui était effectivement bien devenait merveilleux !

Ajoutez à cela la collaboration souvent intelligente des anteurs, l'imprévu des pièces souvent brutales qu'on y jouait, et vous avez l'explication qu'Antoine ait eu des amis qui aient conservé si longtemps des illusions sur son compte.

» Quant à moi, qui l'avais signalé à Jules Lemaître pour créer un rôle dans *l'Age difficile,* au Gymnase, je ne le connaissais pas personnellement, et je l'attendais avec un peu de curiosité. Que ferait-il ? Que dirait-il au moment de la mise en scène ? Et j'ai été stupéfait de voir que, pas un seul jour, il n'ait apporté ni une idée, ni un mouvement original. Il a été tout simplement comme les autres comédiens, plus tâtonnant, plus inexpérimenté, voilà tout ! C'est ce jour-là que j'ai compris ce qu'on m'avait dit de lui, qu'il faisait ses mises en scène « à la flan », qu'il lui fallait se démener et jurer pour s'exciter au travail. Comme ce personnage de Daudet qui ne pensait qu'en parlant, Antoine ne pouvait diriger qu'en sacrant. »

Nous arrivons à l'Odéon, et nous montons dans une loge, exactement face à la scène, pour ne rien perdre du *Capitaine Fracasse* qu'on venait juste de commencer. A peine

étions-nous assis que ces mots arrivaient à nos oreilles : « Voilà le directeur qui s'éclipse !... » C'était Hérode, le directeur du Chariot de Thespis qui s'écroulait, ivre mort, sous la table... « Voilà ce que c'est que de trop aller au café, » me dit M. Porel.

La représentation suit son cours. M. Porel écoute et regarde avec une grande attention la pièce devenue, par lui, célèbre avant sa représentation. De temps en temps, il me fait une remarque que j'enregistre soigneusement : « Asseyons-nous sur ce banc, » dit un des personnages. Il n'y a pas de banc! A un moment donné, Mlle Depoix et M. Amaury se trouvent contre une porte-fenêtre qui doit être vitrée, et ils passent, l'un le coude, l'autre la main à travers les vitres ! « Voyez cette salle où doit se jouer la grande scène de séduction de la pièce, où doit se commettre peut-être un viol : pour tout mobilier quelques fauteuils du *Malade imaginaire !* » Et ces costumes ! Ces costumes que Gautier s'est donné la peine de décrire avec tant de précision et de couleur. Des loques informes! De vieux costumes du répertoire ! Le costume de Scapin, c'est celui de Gros-René qu'on voit tous les soirs, à 7 heures, au lever de rideau. C'est lamentable, c'est

triste à pleurer ! Ils doivent être habillés d'oripeaux, soit ! Des oripeaux, ça n'est pas forcément noir ou gris. Le Chariot de Thespis est un bouquet fané, mais un bouquet ! Le soleil doit chanter là-dessus au moindre rayon ! D'ailleurs, sommes-nous dans la vérité, ici, ou dans le pittoresque charmant, souriant, séduisant qu'a voulu Gautier ? Tous ces costumes sont gris, ou marrons, ou noirs. Ce Léandre, l'amoureux alangui de toutes les belles, qui devrait avoir les doigts chargés de bagues, un costume rose et argent fané, de quelle couleur est-il ? Allons ! allons ! ni délicatesse, ni goût, c'est pauvre et c'est minable...

« Si encore c'était l'argent qui avait manqué ! Mais on a fait venir des décors d'Angleterre et on a acheté un rideau wagnérien de 5.000 francs ! C'est d'une incurie et d'une niaiserie qui désarment. »

La représentation allait finir.

« Partons, me dit M. Porel, nous en avons vu assez. »

En route, M. Porel réfléchit en silence. Puis il me dit :

« Est-ce une opinion sérieuse, tout à fait sérieuse que vous voulez de moi ? Donc, pas de polémique et pas de plaisanterie trop facile.

— Allez-y, dis-je à M. Porel.

— » Quand un metteur en scène a à présenter au public une œuvre comme *le Capitaine Fracasse,* quel est son devoir? Rechercher et observer avec attention ce qui constitue l'âme et la trame de la pièce, débrouiller peu à peu cette âme, pour la mettre en relief, la rendre saisissante et claire aux yeux des spectateurs, ce qui n'est pas toujours chose commode, car les poètes noient souvent l'action sous la phrase, et je vois que dans les trois quarts des pièces annoncées par l'Odéon, répertoire étranger, répertoire grec, la partie lyrique couvre justement l'action, et le fil dramatique est obscur. Lorsque le metteur en scène s'est rendu compte de la composition dramatique de l'œuvre, *il tient son premier plan ;* il ne lui reste qu'à le bien disposer, à le bien éclairer, à le bien habiller, à le bien faire jouer!

» Or, c'est exactement le contraire que je viens de voir dans la pièce de ce pauvre Bergerat, qui, décidément, n'a pas de veine. Au premier acte, la pièce part sur un duo d'amour — d'ailleurs très joli — mais qui est incompréhensible, et, je suis sûr, incompris — par la faute de la mise en scène et de l'interprétation. Ce malheureux Antoine a même désappris

son premier métier d'employé gazier et il ne s'est seulement pas rendu compte que sa scène n'est pas éclairée ! Il n'a pas descendu ses herses ! Il a laissé toute la hauteur du cadre aux décors, ce qui fait que les acteurs sont tout le temps presque dans le noir, et que, même aux décors les plus éclairés, aucun jeu de physionomie n'est visible !

» Ce n'est pas tout : il ne se sert pas du proscénium ! Jamais les artistes ne descendent à l'avant-scène ! Or, qu'on le veuille ou non, c'est la loi de l'acoustique de l'Odéon : les acteurs ne sont entendus que lorsqu'ils sortent du cadre. Et la plupart du temps, excepté les voix d'hommes, lorsqu'ils crient, on n'entend qu'un bredouillis confus. D'où cet ennui noir jeté sur la pièce ; d'où cette inattention, cette sorte de désintéressement du public que vous avez pu constater avec moi. Or, ce *ba be bi bo bu* du métier : faire voir ses personnages et les faire entendre, M. Antoine ne le connaît pas. Non seulement il ne s'est pas donné la peine de l'apprendre avant de commencer, mais encore il ne s'en est pas aperçu quand la faute a été commise, puisque, tous les jours, elle se renouvelle !

» Au deuxième tableau, son fameux décor

anglais produit exactement l'effet contraire qu'il doit produire : les hommes ont l'air d'être des géants alors qu'on s'attend à être frappé par l'immensité du paysage. N'importe ! Il pourrait passer tel quel, si le metteur en scène l'avait complété. Avec cinquante francs d'ouate, il eût admirablement imité la neige, et, au lieu de faire mourir le Matamore derrière un tas de neige qu'on dirait fait par un cantonnier, il eût obtenu un effet de réalité saisissant. C'est un détail. Passons. Suivons la pièce. Au troisième tableau, une place à Poitiers, où l'action s'engage : la mise en scène est faite comme par un enfant. Cette place, devrait paraître une place étroite, une sorte de carrefour. Au lieu de prendre l'une des cent toiles de fond qui eussent mieux fait l'affaire, on s'en va chercher ce fond immense de la *Madame de Maintenon,* de Coppée. Ici encore la façon d'habiller les personnages, cette entrée soudaine de la figuration en bloc, au lieu de l'avoir peu à peu préparée, cette place qui devrait grouiller, cet arbre du second plan coupé à ras des feuilles, sans même avoir été raccordé, tout cela c'est le comble de la maladresse et de l'enfantillage. De plus, ni le désir du duc de Vallombreuse, ni la chevalerie héroïque de Sigognac, ni les explications

d'Hérode, sur les origines de la petite, rien de toutes ces choses importantes ne se détache du cadre et n'arrive à l'oreille du public ennuyé.

» De sorte, que lorsqu'on entre dans le quatrième acte, le public n'a rien compris à toute cette histoire, et cela par la faute, l'unique faute du metteur en scène. Que va être ce quatrième acte où se dénoue l'action? Si jamais il fallait faire des décors, en faire venir de Londres, avec des trucs, ou en trouver soi-même d'ingénieux ou seulement d'exacts, c'était là, et c'était facile !

» Mais ici l'épreuve est radicale. L'intérieur d'un château-fort où l'on a emmené Isabelle, le portrait de son père, l'entrée de Chiquita, la délivrance des comédiens, le combat de la fin, ne sont ni arrangés, ni composés, ni mis dans le décor, ni même étudiés. Cela a l'air d'une bande de comédiens en société, jouant sans direction. C'est tout à fait incroyable. Et vraiment l'auteur a été trahi, je le dis pour Bergerat, qui méritait tout de même mieux que cela.

LA NOUVELLE « LYSISTRATA »

6 mai 1896.

La reprise de *Lysistrata* au Vaudeville aura l'importance d'une première représentation. En effet, M. Maurice Donnay a complètement récrit la pièce qui fut jouée en 1892 au Grand-Théâtre, sous la direction Porel; il n'a gardé presque intacts que le premier et le deuxième acte, lequel deuxième acte, dans la nouvelle version, est devenu le troisième.

La partie poétique et lyrique a été augmentée, pour laquelle M. Amédée Dutacq a écrit des musiques nouvelles, certaines scènes ont été supprimées, d'autres ajoutées. Enfin, la *Lysistrata* d'aujourd'hui ne ressemble plus à l'ancienne.

Ayant l'autre jour l'occasion de causer de tout cela avec l'auteur d'*Amants !* il nous a semblé qu'il y aurait quelque intérêt à l'écouter parler du jugement un peu sévère de la critique d'alors, jugement que cassa le public en allant l'applaudir plus de cent fois de suite.

Et comme je demandais à Maurice Donnay si c'était de lui-même ou d'après les critiques alors faites qu'il avait refait sa pièce, il me répondit :

« C'est plutôt de moi-même. *Lysistrata* était ma première œuvre dramatique et j'ai reconnu qu'elle était pleine de défauts. Le principal, c'est que j'avais voulu *faire une pièce*. Ce qui est ridicule. Pour cela, j'avais imaginé une rivalité entre la courtisane et la femme mariée, j'avais imaginé un mari trompé et dont on se moquait, toutes choses qui donnaient à la pièce un caractère de bas vaudeville qui m'a déplu en la relisant. D'ailleurs à ce point de vue-là, je suis entièrement d'accord avec la critique. Je me suis dit que vouloir absolument *faire une pièce* était une considération puérile à laquelle on ne devait pas s'arrêter, et j'ai fait tout simplement une série de scènes, *qui auraient pu* — tout est là ! — *se passer* en Grèce.

» Mais je ne suis pas fâché de profiter de l'occasion que vous m'offrez de mettre le public en garde contre une erreur où tombèrent quelques critiques, lorsque cette comédie fut représentée pour la première fois à Paris. Trompés évidemment par la similitude des titres et même par leur parfaite analogie, des gens crurent que j'avais voulu adapter la comédie d'Aristophane et me jugèrent sévèrement sur ce que j'avais retranché ou ajouté au comique grec. De tels reproches faits à un auteur ne valent qu'autant que ce dernier émet des prétentions : or je n'ai jamais prétendu être le fils adoptif d'Aristophane ; il suffit d'avoir lu ce poète pour se rendre compte qu'on ne peut pas adapter Aristophane. On peut le traduire, en prose comme l'a fait excellemment et avec une subtile érudition et une ingénieuse fidélité M. Poyard, que j'ai consulté plus d'une fois ; en vers, comme l'a fait plus récemment encore, avec une rare souplesse et une grande conscience, M. Robert de La Villehervé, mais quant à adapter Aristophane, il n'y fallait pas songer.

» J'ai emprunté au poète grec l'idée originale qui fait le fond même de sa pièce, c'est-à-dire les femmes s'engageant par serment à

priver leurs maris des plaisirs conjugaux, afin d'obtenir d'eux, par les tortures de cette continence forcée, qu'ils fassent la paix avec les Lacédémoniens. Je suis parti de cette idée et je ne me suis nullement astreint à suivre Aristophane.

» D'ailleurs, nous sommes tous les deux arrivés au même but, l'obtention de la paix, par des voies différentes ; tandis qu'Aristophane imagine que les femmes âgées s'emparent de la citadelle de Cranaüs, j'ai imaginé que Lysistrata prenait un amant, et n'est-il pas plus logique, pour une femme, de prendre un amant qu'une citadelle ?

» Or on m'a reproché vivement d'avoir donné un amant à Lysistrata, et l'on a prétendu que je portais une atteinte grave au caractère de l'héroïne ; mais le fond de la pièce d'Aristophane ce n'est pas le caractère de Lysistrata, mais l'idée ingénieuse qu'elle émet et le serment qu'elle fait prêter à ses concitoyennes. Aristophane nous a montré l'oratrice, la femme jouant un rôle public ; il m'était bien permis d'imaginer la vie privée de Lysistrata, et que la femme intime fût une amoureuse dont les actes seraient en parfait désaccord avec les paroles qu'elle prononce à la tribune. Quoi de

plus humain ? Nous sommes témoins chaque jour de contradictions de ce genre, et c'est aussi athénien que parisien. Et puis Lysistrata n'a jamais existé, c'est un être de pure fantaisie, son personnage ne reste pas enfermé dans la limite de la légende ou de l'histoire, ce n'est pas Phèdre ni Clytemnestre : on peut donc, sans commettre un crime littéraire, imaginer qu'elle ait eu un amant.

» On objecte alors que les mœurs en Grèce, vers l'an 412 avant Jésus-Christ, n'étaient pas les mêmes que les mœurs de Paris en 1896 et que les femmes athéniennes n'étaient pas des « Chères Madames », que l'adultère était une exception. Pourtant dans Aristophane il est question à chaque instant des Athéniennes et de leurs amants. Dans *l'Assemblée des femmes*, lorsque Blepyrus aborde Praxagora et qu'il lui demande d'où elle vient, elle lui dit : « *Tu ne crois pas que je vienne de chez un amant* » et Blepyrus répond : « *Non, pas de chez un seul, peut-être.* » Et dans *les Fêtes de Cérès et de Proserpine*, il suffit de lire le monologue de Mnésiloque :

» ... *Pour moi je verse de l'eau sur le gond de la porte, et je vais retrouver mon amant, puis je me livre à lui à demi couchée sur l'autel d'A-*

pollon et me retenant de la main aux lauriers sacrés.

» On pourrait multiplier les exemples.

— Tout cela paraît très juste, en effet. Mais étiez-vous documenté de la sorte quand vous avez écrit la pièce?

— En aucune façon! Je vous donne toutes ces raisons parce que vous m'interrogez. Mais il est évident qu'elles étaient en dissolution dans ma façon de concevoir ma comédie, et que ce sont vos objections qui viennent de les précipiter. Et d'ailleurs, peu importe si, selon la belle expression de Barrès, vous pouvez exprimer en formules contagieuses ce qui, chez moi, n'était qu'un bouillonnement confus.

— En somme, en 1892, la critique ne fut pas très favorable à *Lysistrata*?

— Ma foi non; pour une première pièce elle aurait pu être indulgente, elle ne le fut pas. L'un s'indignait que l'on touchât à la Grèce, l'autre allait jusqu'à me traiter de rapin. D'une façon générale on trouva que l'esprit de ma comédie était chatnoiresque. Car en effet j'ai débuté au Chat-Noir; je ne l'oublie pas et je m'en vante. J'y étais en fort bonne compagnie. Quel plus bel éloge pouvait-on me faire? Et puis si l'esprit du Chat-Noir consiste essentiel-

lement à tout dire, à tout oser, à ne respecter rien, ni les gens au pouvoir, ni les préjugés, ni les hypocrisies, à mêler la farce au lyrisme, n'est-ce pas là l'esprit qui caractérise aussi le comique grec ? Et dire que mon esprit était chatnoiresque, cela ne revenait-il pas à dire qu'il était aristophanesque ? Il fallait aux critiques un terme de comparaison, et en prenant le plus rapproché d'eux ils ne s'étaient pas aperçus que c'était le même. »

COMMENT M. SARDOU DEVINT SPIRITE

8 février 1897.

En feuilletant les annales du spiritisme, on trouve à chaque page des récits de phénomènes spirites, apparitions de fantômes, de vivants et de morts, écriture automatique, télépathie et téléplastie ; aussi ce n'est pas cela que nous demanderons à M. Sardou de nous raconter. Le jour où il met publiquement en œuvre ses théories [1] il nous a paru intéressant de demander au célèbre Stanley des ténèbres de l'occultisme, l'histoire de son initiation à la foi spirite. Et voilà le récit qu'il a bien voulu nous faire samedi, sur la scène même de la Renais-

1. On répétait chez Sarah Bernhardt, sa pièce : *Spiritisme*.

sance, au bord de la rampe, au milieu de l'équipement des décors.

« C'était en 1851. On parlait beaucoup à Paris des phénomènes spirites que le fameux docteur Fox venait de produire en Amérique. C'était la première manifestation spirite vraiment bruyante depuis de longues années. J'avais un ami qui s'appelait Goujon, astronome adjoint à l'Observatoire et secrétaire d'Arago.

» Nous étions très liés, et souvent j'allais le soir fumer ma pipe avec lui, faire une partie d'échecs et causer. C'était mon aîné, mais son esprit très sérieux m'intéressait et il aimait en moi mon attention et ma compréhension assez vive des choses. Un soir, en nous promenant sur l'avenue de l'Observatoire, il me dit soudain :

— Je te confierais bien quelque chose, mais je te connais, tu vas te ficher de moi...

» Et comme je protestais, il confessa :

— Eh bien ! écoute. Tu as entendu parler des histoires fantastiques qui viennent de se passer en Amérique : les déplacements d'objets, les tables parlantes et marchantes et le reste ? Or, avant-hier, le consul d'Amérique à Paris est venu demander à Arago d'assister à

une expérience qu'il organisait; il avait, disait-il, un médium extraordinaire qui produisait des phénomènes incroyables; mais il tenait à ce que cette expérience eût lieu devant un savant considérable comme lui, qui pût prendre les précautions nécessaires pour empêcher toute supercherie. Arago, malade du diabète et couché, nous délégua, moi et son neveu Mathieu, pour le suppléer. Nous sommes donc allés hier soir chez le consul. On nous a d'abord mis en face de la table sur laquelle le sujet devait opérer. C'était une table de salle à manger pour dix personnes, excessivement lourde; on nous pria de vérifier qu'elle n'était pas machinée. Nous avons regardé, en effet, de tous les côtés, en dessous, autour, sur le parquet, partout : c'était une table naturelle! Eh bien! mon cher, le médium est arrivé, la table s'est dressée sur ses deux pieds de droite, nous avons appuyé de toutes nos forces pour l'empêcher de se soulever davantage, et nous nous sommes sentis enlever de terre avec elle, irrésistiblement... Que veux-tu dire à cela? Nous n'y avons rien compris, et, un peu honteux, nous sommes partis. Ce matin, nous n'osions pas en parler à Arago, par peur qu'il ne se moquât de nous, et nous espérions qu'il avait oublié...

Mais, de lui-même, il nous demanda des nouvelles de l'expérience de la veille ; nous la lui racontâmes telle quelle...

— Eh bien ! quoi ? dit le Maître devant nos figures un peu penaudes. Vous avez vu cela, n'est-ce pas ? Mes enfants, un fait est un fait. Quand nous ne pouvons pas l'expliquer, contentons-nous de l'enregistrer ; c'est là tout notre devoir... »

M. Sardou continue :

« Moi, quand mon ami Goujon eut fini de raconter son histoire, je me tordais de rire !

— Tu vois ! tu vois ! que tu te fiches de moi, » me dit-il.

Et plus jamais il ne m'ouvrit la bouche sur ce sujet.

« Voilà l'histoire de mon premier contact avec le spiritisme. Vous voyez que ce n'est ni d'un emballé, ni d'un gobeur !

» A quelque temps de là, je déjeunais chez des amis qui racontaient encore de ces histoires extraordinaires. Ils connaissaient M^{lle} Beuc, qui écrivait dans la *Revue de la Démocratie pacifique*. C'était une disciple de Fourier, femme excessivement intelligente qui s'intéressait à toutes les hautes questions de philosophie so-

ciale, d'art et de littérature, une femme vraiment remarquable.

» — Venez chez elle, me proposa-t·on. Elle vous montrera des choses qui vous surprendront.

» M^lle Beuc demeurait, 2 ou 4, rue de Beaune, juste en face la maison de Voltaire. Il y a de ces rencontres ! Au-dessus de son appartement demeurait Hennequin, fouriériste devenu fou, et qui se croyait en communication avec l'Ame de la Terre ; au-dessous d'elle, Eugène Nus, spirite aussi, se livrait, d'ailleurs, à de très belles expériences — je l'ai su depuis. J'étais donc là au centre même des esprits, comme en un sandwich !

» Chez M^lle Beuc, je trouvai M^me Blackwell, fouriériste également et d'une rare intelligence. On me présenta, naturellement, comme un incrédule, et les expériences commencèrent. Le guéridon resta muet. On insista : rien ! On supplia : rien ! Je partis.

» — Revenez après-demain, me dit-on. Nous essayerons de nouveau.

» Je revins rue de Beaune au jour dit. Et l'on m'apprit qu'aussitôt après mon départ le guéridon s'était animé. On recommença avec moi les tentatives de l'avant-veille : Rien ! On s'efforça : rien, rien, rien !

» — Il n'y a plus de doute, votre présence empêche, me dit la maîtresse de maison.

» Je m'excusai d'être un trouble-fête et je quittai la place.

» Au lieu de m'avoir découragé, ces échecs m'avaient excité. Je m'étais fait ce raisonnement : « Si ces gens sont des charlatans, pourquoi hésitent-ils à opérer devant moi ? Les prestidigitateurs n'ont pas de ces scrupules-là ! S'ils sont sincères, que signifie donc cet arrêt que produit ma présence dans la réalisation de ces phénomènes ?

» Alors, je me mis à visiter, aux quatre coins de Paris, tous les endroits où j'avais chance de trouver des tables éloquentes ou des apparitions de fantômes. Un soir, je tombe rue Tiquetonne, chez une dame Japhet, au milieu d'une société de somnambules, de gobeurs, de prestidigitateurs, de roublards, de cocottes, et en même temps d'honnêtes gens comme moi que la curiosité amenait, entre autres le futur curé de Saint-Augustin. Heureusement que j'y rencontrai aussi Rivaille, qui venait de se faire baptiser Allan-Kardec. Grâce à lui et à quelques autres qui étaient là, je pus enfin entrer dans des milieux plus sérieux où vraiment se passaient des faits extraordinaires. Et j'allai

ainsi, de fait en fait, d'abord sceptique, peu à peu ébranlé par l'évidence, jusqu'au jour où je me rencontrai avec Home, le premier médium de cette époque, qui fut appelé par l'Empereur aux Tuileries, et que moi-même j'ai vu marcher dans l'air, flotter, oui, flotter, à un mètre du plancher de sa chambre. Ce jour-là, devant l'impossibilité d'une supercherie, c'en fut fait de mes doutes : j'avais *vu* Home contredisant toutes les lois de la pesanteur ; j'avais entendu des musiques dans les coins de la chambre, vu des lueurs voltiger dans l'air, etc., etc.

» Et je voulus devenir médium à mon tour.

» J'essayai d'écrire sans faire de mouvement volontaire, mais le crayon demeurait immobile. Je connus le baron du Potet qui me conseilla de continuer, d'insister. Je continuai donc ; et une nuit, en revenant de Chatou, je m'en souviens comme d'hier, ma main se mit à tracer des lignes bizarres qui me paraissaient sans aucun sens. Quand ma main se fut arrêtée, je me levai pour aller dans une pièce voisine, et en revenant devant la table où j'avais écrit, mais du côté opposé où j'étais placé en écrivant, je m'aperçus que j'avais dessiné une tête de diable à l'envers !

» Satan ! oui, c'est Satan qui a été le point de départ de mon initiation !

» J'étais donc médium, moi aussi ! Mes facultés de médium ont duré exactement dix-huit mois ; elles ont cessé net, comme elles étaient venues. »

Je veux savoir jusqu'où va la croyance de M. Sardou. Et je lui demande s'il croit, non seulement à l'existence d'une force naturelle encore inexpliquée, mais encore à la vie psychique des désincarnés, aux *manifestations d'âmes?*

« Je crois, me répond-il, à l'existence de phénomènes qui ont un caractère d'intelligence indépendante de la nôtre.

— Mais ne puis-je savoir comment vous les expliquez ? En un mot, quelle est votre doctrine ?

— Non, je ne veux, ni ne peux, d'ailleurs, entrer dans les explications des faits. Je ne peux que les *affirmer*, en tant que *réels*. Qui sait le nombre d'années qu'il faudra à la science avant qu'elle ait pu, en observant, en classant, en sériant une quantité innombrable de faits suffisants, arriver à une généralisation sérieuse ?

— Encore un mot, dis-je à M. Sardou. Votre

pièce est-elle, de votre part, un acte de prosélytisme spirite, une phase de la bataille que se livrent les croyants et les incrédules, ou une tentative de vulgarisation?

— Non, c'est plus simple que cela. Je me suis dit : « Un de ces jours, il va se trouver un monsieur qui va faire une pièce là-dessus sans connaître le sujet, ou du moins en le connaissant moins bien que moi. » Et je me suis donné le plaisir d'aller au-devant de cette possibilité et de traiter moi-même le sujet spiritisme comme il mérite de l'être, c'est-à-dire sérieusement. Voilà tout. »

— Mais ne craignez-vous pas qu'on rie un peu ?...

— Les gens qui me blagueront, je m'en fiche ! Et j'ai mon sac plein de railleries pour les railleurs. Je m'attends à tout, mais qu'est-ce que vous voulez que ça me fasse ? Ma pièce peut n'être jouée que trois fois : je suis sûr que, dans vingt-cinq ans, on dira : « Ce sacré Sardou, il avait tout de même raison ! »

LA LOI DE L'HOMME

QUELQUES PROPOS DE M. PAUL HERVIEU

15 février 1897.

Le jour de la première représentation de la comédie de M. Paul Hervieu, à la Comédie-Française, j'ai eu avec lui une conversation que je tiens à noter.

Après *Les Tenailles*, cette deuxième comédie à tendances revendicatrices des droits de la femme, classe M. Hervieu parmi les auteurs à thèse. Même, on dirait, parmi les féministes.

J'ai voulu causer de cette position qu'il semble prendre dans la dramaturgie moderne avec l'auteur de l'*Armature*. Je lui ai dit :

« Entendez-vous faire du prosélytisme ?

Vous passez déjà pour le champion, bientôt académique, des droits de la femme... »

Mais finement, comme il sait, M. Hervieu m'a répondu :

« Je ne me donnerai pas ce grotesque de m'affubler en champion de quoi que ce soit... Je ne fais ni politique, ni socialisme : je fais du roman et du théâtre, il est naturel que ce soit plutôt dans le sens de mes préférences intellectuelles qu'à leur encontre. Or, je considère qu'un pas important de la civilisation c'est de corriger la situation sociale qu'ont faite à la femme les premiers établissements de la barbarie.

» Tout le monde sait, à présent, que la seule raison que la femme ait encore aujourd'hui d'être classée comme inférieure à l'homme, c'est tout bonnement parce que, étant physiquement la plus faible à l'origine des sociétés, elle a dû subir, de toute éternité, la loi de plus fort qu'elle, c'est-à-dire « la loi de l'homme ». Graduellement, elle s'est élevée dans les pays chrétiens, mais elle garde, malgré tout, un peu de sa tare originelle.

» Mais, en l'état actuel des choses, il y a une anomalie cruelle : puisqu'on déclare la femme inférieure à l'homme et que tout le code social

consacre cette infériorité, fait-on une différence dans les pénalités appliquées à l'homme et à la femme ? Dit-on : la femme aura trois mois de prison là où l'homme en aura six? Non. On les fait égaux dans toutes les responsabilités pénales, civiles, financières.

» Or, pour en revenir à votre question et à mon cas, j'ai été choqué de cette situation et j'ai trouvé intéressant d'en porter le problème au théâtre. Mais les droits de la femme à l'atelier sont du ressort des discussions politiques. *Madame la Doctoresse* et *Madame l'Avocat* ont été déflorées par le vaudeville, et j'ai trouvé que les infériorités de la femme se dramatisent surtout dans son rôle d'épouse et de mère. De là, mes deux comédies : *Les Tenailles* et *La Loi de l'Homme*. »

Voici donc expliquée — au moins provisoirement — la vocation dramatique de M. Paul Hervieu.

Pour le cas particulier de *La Loi de l'Homme*, quelques explications sont peut-être utiles. M. Hervieu a trouvé que l'inégalité des droits sur les enfants est absolument choquante. Il estime, et avec raison, semble-t-il, que l'enfant appartient aussi bien à la mère qu'au père ; et même qu'il appartient plus sûrement à la

mère..., car, si l'identité du père est parfois problématique, celle de la mère est toujours indubitable... Au point de vue des intérêts pécuniaires, il lui a paru stupéfiant de voir qu'une femme mineure ne peut s'engager valablement dans aucune obligation financière, mais que la jeune fille a le droit de se marier à partir de quinze ans et qu'à ce moment sa simple signature est susceptible de consacrer l'aliénation de tous ses biens présents ou futurs. On dira qu'il y a les précautions du contrat de mariage? Mais qui est-ce qui conseille et écrit le contrat? Deux notaires. C'est-à-dire deux indifférents, deux hommes, toujours partiaux par conséquent et forcément partisans des stipulations qu'ils ont vues leur réussir *personnellement* ou qui, même, leur ont parfois manqué dans leurs contrats personnels!

M. Hervieu s'est avisé, d'autre part, de ce qu'il pouvait y avoir de particulièrement inique, dans certaines circonstances données, à ce que le mari fût seul autorisé à se prononcer en dernier ressort sur le mariage des enfants.

Et c'est de là que sortent les principaux épisodes de *La Loi de l'Homme*.

Cette nouvelle œuvre du jeune dramaturge affirme encore le procédé des *Tenailles*, d'une

action rapide, sans monstre ni héros, avec les revendications successives, par chacun des personnages, de ses droits individuels. C'est ainsi qu'on verra, dans *La Loi de l'Homme*, une femme réclamant ses droits d'épouse, un mari prétendant à la liberté d'aimer à sa guise, une fillette refusant de renoncer à ses droits de fiançailles, une mère revendiquant le droit maternel de se prononcer sur le mariage de son enfant, l'époux trompé dictant sa loi à tous par le droit de sa douleur et de sa conscience.

Comme me le disait l'auteur de *La Loi de l'Homme*, les répliques de ses personnages pourraient se résumer ainsi :

« — Et moi? — Et moi? — Et moi? — Et moi ? »

Cette façon d'envisager les caractères humains ne sera guère contestée sans doute que par ceux qui passent leur vie à se sacrifier pour les autres...

On prétendait, à la répétition générale, que certaines inexactitudes juridiques s'étaient glissées dans les propos du commissaire de police, au premier acte.

M. Hervieu, à qui j'avais communiqué ces réflexions, m'a dit qu'il priait ses contradicteurs de vouloir bien se renseigner à nouveau

et plus complètement auprès des personnes ayant qualité pour trancher le débat.

J'ai fait ces démarches moi-même, et me suis rendu compte que M. Hervieu avait très strictement résumé le fonctionnement de la justice sur ce point.

Une erreur assez répandue, en effet, est de croire qu'en cas d'adultère une femme peut, aussi bien qu'un mari, requérir l'assistance du commissaire de police. Or, le commissaire de police n'intervient en cette matière que lorsqu'il y a délit, et l'adultère du mari n'est délictueux que lorsqu'il est consommé au domicile conjugal. Ce n'est pas le cas du personnage de la pièce de M. Hervieu qui donne ses rendez-vous dans une chambre d'ami.

Voici même, pour l'édification des intéressés, quelques chinoiseries de la loi sur le point de préciser ce qu'est le domicile conjugal : la Cour de cassation a décidé, en effet, qu'il n'y a pas délit si le mari a installé sa concubine dans un logement tenu secret et loué sous un faux nom ; qu'on ne peut considérer comme maison conjugale les résidences momentanées du mari dans les villes où il va pour ses affaires ; mais qu'il y a délit dans le fait du mari qui installe une concubine dans un appartement

contigu à celui qu'il habite avec sa femme, alors qu'une porte de communication a été ouverte entre les deux appartements !

Muni de ces théories et de ces documents, le lecteur peut aller voir se dérouler les trois beaux actes de *La Loi de l'Homme*. Il comprendra ce qu'a voulu l'énergique auteur, et, que l'œuvre lui plaise ou non, il ne pourra s'empêcher de se replier longuement sur sa propre conscience, en rentrant chez lui.

On n'a pas tous les jours cette occasion-là.

ALFRED BRUNEAU

19 février 1897.

Sans préjuger de la future destinée de *Messidor*, la soirée d'aujourd'hui marquera une date importante dans l'histoire du drame lyrique en France.

C'est là, du moins, l'avis sincère des maîtres musiciens que j'ai consultés, l'autre soir, à la répétition générale de l'œuvre nouvelle.

Cette entrée hardie du jeune musicien à l'Académie nationale de musique rend nécessaires quelques détails sur son passé et sur l'histoire de sa vocation artistique.

Bruneau est né à Paris en mars 1857. Il va donc avoir tout à l'heure quarante ans. Au contraire de ce qui se passe ordinairement dans

les familles, Bruneau n'a pas vu sa carrière entravée par ses parents ; ceux-ci l'ont même toujours encouragé dans la voie où, de lui-même, il était entré. Et peut-être trouvera-t-on là un argument de plus contre cette théorie arbitraire que c'est de la lutte, des obstacles et même des misères de la vie que sortent les tempéraments artistiques les plus originaux et les plus puissants...

Le père de Bruneau jouait du violon, en amateur, et sa mère du piano. Quand il fut en âge d'apprendre à jouer d'un instrument, il se décida pour le violoncelle, afin de compléter un trio de musique de chambre familiale. Il entra au Conservatoire où il décrocha son premier prix de violoncelle en 1874. Détail touchant : lorsque le jeune homme se présenta au concours pour faire partie de l'orchestre des Italiens, son père, qui s'était remis plus sérieusement au violon depuis quelque temps et qui ne voulait pas le quitter, concourut en même temps que lui et fut reçu le même jour !

Bruneau, dans sa jeunesse, fut donc nourri de la vieille musique italienne ; il joua aux Italiens à la première d'*Aïda*, puis *Lucrèce Borgia*, *Lucie*, *Rigoletto*, *La Traviata*, et tout l'ancien répertoire. Mais il fit aussi partie des orches-

tres de Pasdeloup et de Colonne. Il a par conséquent assisté aux premières luttes wagnériennes, vers 1875-1876. Il se rappelle encore la fameuse journée du *Crépuscule des Dieux!*

Il était entré dans les classes de composition du Conservatoire, et l'on sait qu'il est un des meilleurs élèves de Massenet à qui, en somme, malgré un tempérament différent de son maître, il doit tout ce qu'il sait. Il concourut donc en 1881 pour le prix de Rome ; le sujet de sa cantate était *Sainte Geneviève de Paris*. Bruneau avait voulu faire là une sorte de petit drame lyrique, selon la formule wagnérienne. Le jury fut un peu stupéfait de la hardiesse de cette jeune œuvre, et Gounod, tout en faisant à Bruneau de grands compliments et tout en reconnaissant qu'il fallait le classer premier, obtint du jury qu'il n'y eût pas de premier grand prix et qu'on décernât seulement cette année un second grand prix de Rome.

« Il faut le laisser s'assagir, disait Gounod. On lui a trop laissé la bride sur le cou... Dans un an, cette belle ardeur sera calmée... »

Mais le résultat de cette rigueur fut tout autre que celui qu'on avait prévu. Si Bruneau était allé à Rome, peut-être qu'en effet — car

à vingt-quatre ans on est encore malléable, — en suivant les cours, en subissant fatalement l'influence des maîtres, il eût pu changer de formule. A partir de ce moment, il cessa de concourir, se mit à composer librement et à vivre de ses propres idées.

Détail à retenir : Perrin, qui faisait partie du jury, s'était montré très favorable à Bruneau. Il avait fait valoir que la cantate du candidat donnait de grandes espérances pour le théâtre. Et il lui dit :

« Puisque Gounod a voulu que vous restiez à Paris, je vous donne vos entrées à la Comédie-Française. »

(On n'accordait généralement cette faveur qu'aux premiers grands prix.)

Voilà donc Bruneau jeté dans la révolte !

Il donne successivement l'*Ouverture héroïque* au concert Pasdeloup, *Léda* (sur un poème d'Henri Lavedan) au concert Godard, *Penthésilée* chez Colonne, et enfin aborde le théâtre avec *Kérim*, drame lyrique en trois actes, paroles de P. Milliet et de Lavedan, qui fut joué au Théâtre lyrique le 9 juin 1887. C'était une de ces tentatives mort-nées du Théâtre lyrique, comme il y en a eu tant ! On y jouait en plein été les œuvres les plus diverses, depuis *Le*

Voyage en Chine jusqu'à *Lucie de Lammermoor*. Bruneau fut joué dans les vieux décors du *Voyage en Chine*, deux jours avant la faillite, et il lui avait fallu aller chercher chez eux chaque musicien et chaque artiste qui refusaient de se rendre au théâtre, où on ne les payait pas !

Son véritable début au théâtre doit donc être reporté au 18 juin 1891 (encore l'été, pourtant!), où fut donné, avec le succès qu'on se rappelle, *Le Rêve* à l'Opéra-Comique, sur un livret de M. Émile Zola avec qui il avait été mis en rapport par un ami commun, l'architecte connu Frantz Jourdain, qui est en même temps un lettré subtil et un dilettante de haut goût. Depuis ce jour, la collaboration Zola-Bruneau a continué. Elle a fourni un autre drame lyrique à l'Opéra-Comique : *L'Attaque du moulin*, le 23 novembre 1893, qui eut un très grand retentissement en France et à l'étranger.

Il faut généralement de deux à trois ans à Bruneau pour écrire la musique et l'orchestration d'un drame. Sa méthode de travail ressemble un peu à celle de Zola, pour sa rigueur et sa logique. Il bâtit d'abord dans sa tête toutes les parties de l'œuvre qu'il écrira, les mouvements, les thèmes, les idées, les scènes princi-

pales et même les mélodies ; c'est un travail de réflexion qui demande un assez long temps. Et quand ce travail est fait, il se met aussitôt à l'ouvrage et il l'écrit sans tâtonnement. Jamais il ne laisse une scène inachevée pour passer à une autre plus tentante ; rien ne peut le distraire de la marche qu'il s'est tracée.

Bruneau est chevalier de la Légion d'honneur depuis 1895.

Voilà donc qu'elle a été jusqu'à aujourd'hui la carrière du novateur qu'on va jouer ce soir à l'Opéra. D'autres diront ce qu'ils pensent de son œuvre nouvelle, et à quelle hauteur de l'échelle artistique il faut classer l'auteur de *Messidor*. Mais ce qu'on peut dire à présent, c'est qu'Alfred Bruneau est un des plus conscienceux artistes de ce temps. Et tous ses camarades de l'École, et tous ses maîtres, et tous ses émules, et tous ses amis m'approuveront si je souligne ici sa réputation de haute probité artistique et la grande honnêteté de son esprit critique.

SARAH BERNHARDT EN GUENILLES.

LES MAUVAIS BERGERS[1]

11 décembre 1897.

Le début de M. Octave Mirbeau au théâtre s'annonce comme un gros événement artistique. La première des *Mauvais Bergers* ne doit avoir lieu que dans une semaine, et déjà M. Ullmann, l'actif administrateur de la Renaissance, est assailli de demandes de places.

Rien ou presque rien n'a transpiré jusqu'ici de la pièce de M. Mirbeau. On sait seulement qu'il s'agit d'un drame humain très intense où se mêle un drame social d'une très haute envolée. On sait aussi, et ce ne sera pas la moin-

[1]. Un volume chez Fasquelle.

dre curiosité de cette première sensationnelle, que, pour la première fois de sa vie, M^me Sarah Bernhardt incarnera une femme du peuple, *une véritable ouvrière,* Madeleine Thieux, pauvre fille anémique au cœur brûlant de charité et de mysticisme d'où sortira le mot prophétique qui apaisera et consolera les pauvres et les malheureux.

Mais on entend déjà dire : Un drame social est-il donc possible au théâtre ? L'échec mérité de récentes tentatives de cet ordre n'a-t-il pas découragé les auteurs de thèses sociales ?... C'est que les *Mauvais Bergers* ne sont pas une thèse ; c'est qu'ils sont justement le contraire d'une thèse... Mais laissons parler là-dessus M^me Sarah Bernhardt elle-même :

« Vous me voyez ravie, me disait-elle l'autre soir, d'avoir eu la bonne inspiration de recevoir la pièce d'Octave Mirbeau ! Tout s'annonce bien, la pièce et la curiosité publique. Le vibrant auteur du *Calvaire* et de *l'Abbé Jules* doit naturellement bénéficier de la curiosité qu'éveille son nom au bas d'une œuvre importante. Ses amis le poussaient depuis longtemps à exploiter artistiquement, dans une œuvre théâtrale, outre ses dons puissants de satire, ses étonnantes qualités de « dialoguiste » qu'il

répand chaque semaine, depuis des années, dans la presse quotidienne.

» C'est Guitry qui, un jour, est venu me parler d'une très belle chose que Mirbeau venait de finir. Je lui dis que je voulais l'entendre.

» — Quand ?
» — Demain !
» Mirbeau arrive, lit, j'accepte.
» — Quand jouez-vous ? interroge-t-il.
» — Tout de suite ! On répétera dès demain...

» Et en effet on commença aussitôt les répétitions. Le succès de la lecture avait été considérable; elle m'avait souvent arraché des larmes. Quant aux artistes, ils étaient là, le cou tendu vers Mirbeau qui lisait lui-même, leurs yeux grands ouverts, entièrement pris par l'émotion et la violence de l'action. Mais au fur et à mesure des répétitions, ce fut bien autre chose ! Je ne veux pas déflorer la pièce par des indiscrétions prématurées, mais retenez bien ceci : Mirbeau sera un auteur dramatique de *premier ordre*. Il a fait là, du premier coup, quelque chose d'admirable. Et je ne suis pas encore revenue de mon étonnement. Car non seulement l'œuvre est belle, non seulement la pensée est d'une envolée superbe, mais

les péripéties sont poignantes, habilement et naturellement amenées, et le dialogue se trouve d'une variété inouïe, tour à tour ému, violent, humoristique, réel, outrancier, éloquent, comique !

» Ah ! C'est du théâtre, cela, et du vrai ! Et puis, il dit des choses si sincères, si justes ! On pouvait s'imaginer, n'est-ce pas, que, venant de ce passionné de Mirbeau, ce serait une œuvre de violence pure et de haine ? Pas du tout. C'est une œuvre de grande pitié, poignante et douloureuse.

— Vous ne craignez donc pas la censure ?

— Non, car il lui faudrait tout couper. Et la pièce est inattaquable puisqu'elle ne conclut à rien qu'à l'inutilité des efforts... Ce n'est pas une œuvre *technique*, il ne s'y trouve ni l'indication de l'industrie, ni celle de l'époque exacte, l'œuvre n'est même pas située, on ne sait où l'action se passe.

» C'est tout simplement la répercussion dans les âmes d'un événement tombé tout à coup dans un centre ouvrier. Le patron n'est pas un monstre, comme dans les thèses sociales ; c'est même une belle figure d'honnête homme, autoritaire, travailleur, mais troublé... Les ouvriers ne sont pas des héros, ni des victimes :

c'est la foule, indécise et capricieuse, se laissant conduire, avec des revirements et des incohérences d'enfant. Et c'est par là que l'œuvre est belle et grande ; c'est ce point de vue à la fois impartial et généreux qui en fera le succès auprès du public; sans compter, comme je vous l'ai dit, le rare mérite de la forme, les efforts de l'interprétation et les recherches de la mise en scène.

— Et vous jouez une ouvrière ?

— Oui, pour la première fois de ma vie ! J'avais déjà bien joué dans *Jean-Marie* et *François le Champi* deux rôles de paysanne, mais c'était encore du costume, bonnet à ailes, etc. ! Cette fois, plus de brocart, plus de soie, ni de fleurs, ni de dorure, ni de lis, ni même de maquillage ! Une robe de cotonnade noire, un tablier, achetés à des gens qui les ont portés ! Plus de frisures ni de bandeaux ! mes cheveux relevés à la Chinoise et pris dans un gros filet, le front découvert, et toutes les femmes ainsi, excepté, naturellement, Geneviève, la fille de l'industriel millionnaire. Aussi les répétitions sont-elles très amusantes. Après avoir un peu résisté et même pleuré, les femmes ont compris, et à présent c'est de l'émulation ! Chaque jour on apporte quelque nippe nouvelle ache-

tée sur le carreau du Temple. On fait tout désinfecter, cela va de soi, chaque objet est passé aux étuves.

» On a eu assez de mal à trouver les deux cents costumes (car au quatrième acte on sera *deux cents* en scène, et pour la scène de la Renaissance ce ne sera pas une petite affaire !) Il a fallu acheter des ballots de costumes neufs à la Belle Jardinière, et les envoyer dans des villes ouvrières du Nord où ils ont été échangés contre des vieux, avec quel plaisir, vous le pensez bien !

— Et finalement, vous croyez au succès ?

— A un très grand succès, je l'espère. Je l'ai dit un jour à Mirbeau : Il n'y a que deux théâtres à Paris qui pouvaient jouer les *Mauvais Bergers*, la Comédie-Française et la Renaissance. Je n'ai pas voulu laisser cette aubaine à la Comédie-Française. »

LA
SENSIBILITÉ DES COMÉDIENS

1ᵉʳ mai 1897.

M. Binet, qui est directeur du Laboratoire psychologique de la Sorbonne, et qui a la réputation d'un savant, vient de s'attaquer à une enquête qui n'ajoutera rien à sa gloire. Il a repris le *Paradoxe sur le Comédien* de Diderot, et a conclu qu'il ne reposait sur aucune observation sérieuse. Puis il s'est proposé de confesser quelques notoires artistes contemporains et d'apporter, en regard de la thèse si admirablement développée par Diderot, leurs affirmations hasardeuses.

C'est le résultat de ces confidences un peu vagues et contradictoires que M. Binet publie

aujourd'hui dans la *Revue des revues*. Disons tout de suite, et pour ne pas avoir à discuter par le détail son enquête, ce qui ne serait que de la polémique vaine, que le savant directeur du Laboratoire psychologique de la Sorbonne, dans ce travail comme dans celui qu'il a déjà publié sur la psychologie des auteurs dramatiques, commet l'erreur fondamentale de *croire* sur parole ses interlocuteurs. Un psychologue penserait peut-être qu'autant il est intéressant — à des points de vue multiples — de faire parler sur certains sujets des écrivains ou des acteurs, pour savoir ce qu'ils veulent avoir l'air de penser, ou même ce qu'ils pensent réellement, autant il est dangereux, pour un « savant », de s'en rapporter à leur sincérité ou même à leur capacité d'analyse, lorsqu'il s'agit de généraliser leurs dires et d'en tirer des conclusions scientifiques.

J'affirme, pour ma part, et *a priori*, m'être instruit cent fois plus aux développements psychologiques sortis du grand cerveau de Diderot sur la sensibilité des comédiens qu'aux balbutiements des comédiens eux-mêmes sur leur propre émotivité. Je connais d'ailleurs des acteurs, et non des moindres, qui partagent cette manière de voir. Mais, ces réserves

faites quant au résultat *scientifique* de l'enquête de M. Binet, il n'en reste pas moins curieux, à un point de vue beaucoup plus fragmentaire, d'écouter parler M^me Bartet, MM. Got, Mounet-Sully, Paul Mounet, Le Bargy, Worms, Coquelin, Truffier, de Féraudy, et M. Binet lui-même, sur la question.

Rappelons la thèse, — dit M. Binet :

Diderot soutient qu'un grand acteur ne doit pas être sensible ; il ne doit pas, en d'autres termes, éprouver les émotions qu'il exprime : « C'est l'extrême sensibilité qui fait les acteurs médiocres ; c'est le manque absolu de sensibilité qui prépare les acteurs sublimes. »

Or, il paraît que les neuf comédiens interrogés par M. Binet ont été unanimes à répondre que la thèse de Diderot est insoutenable, et que l'acteur en scène éprouve toujours, au moins à quelque degré, les émotions du personnage. On lui a dit, pourtant, que d'autres comédiens sont d'un avis contraire ; il paraîtrait que Coquelin aîné fait profession de ne rien sentir... Ainsi présentée, l'affirmation est tout au moins contestable, Coquelin ne souscrirait certainement pas à cette formule.

M^me Bartet a répondu :

« Oui, certes, j'éprouve les émotions des per-

sonnages que je représente, mais par *sympathie* et non pour mon propre compte. Je ne suis, à vrai dire, que la première émue parmi les spectateurs, mais mon émotion est du même ordre que la leur, elle la précède seulement... La quantité d'émotion mise dans un rôle varie selon les jours, cela tient beaucoup à mon état moral ou physique. Rien n'est plus intolérable que de ne rien ressentir, cela m'est arrivé très rarement pourtant ; mais chaque fois j'en ai souffert comme d'une chose humiliante, diminuante, comme d'une dégradation personnelle.

M⁻ᵉ Bartet se sent incapable d'exprimer et de rendre toutes sortes d'émotions :

« Il y a, écrit-elle, des catégories d'émotions que j'éprouve plus facilement que d'autres, par exemple celles qui sont conformes à mon tempérament et à mon caractère intime. »

Elle dit encore :

« Je partage les idées et le caractère des personnages que je représente. D'ailleurs, je ne me borne pas à comprendre les actes et les sentiments de ces personnages, mais mon imagination leur en suppose d'autres, en dehors de l'action dans laquelle s'est enfermé l'auteur. Je les vois alors tout naturellement agir, penser

et se mouvoir, conformément à la logique de leur caractère. Tout cela reste un peu confus d'abord ; mais, dès que je possède mon rôle, dès que je suis devenue maîtresse de toutes les difficultés de métier qu'il comporte, j'ajoute mille petits détails, insignifiants en apparence, et peut-être inappréciables pour le public, qui viennent relier entre eux tous les traits du caractère de mon personnage et lui donnent de l'homogénéité et de la souplesse. »

M. Mounet-Sully est d'avis que l'émotion est éprouvée et vécue comme si elle était réelle.

« J'ai connu, dit-il, les fureurs du parricide, j'ai eu parfois en scène l'hallucination du poignard enfoncé dans la plaie. On arrive à cet état une fois sur cent ; le mérite est d'y tendre, mais on se rend bien compte, souvent, qu'on est loin du but. L'odieux applaudissement du public à la fin d'une tirade, la figure d'un partenaire qui n'exprime pas l'émotion qu'il devrait exprimer, qui, au contraire, rit sous cape ou fait des signes au public, une foule d'autres incidents vous arrachent à votre rêve. » M. Mounet-Sully dit que l'on voudrait tuer le comédien qui par son visage vous enlève à l'illusion. Il est arrivé quelquefois à oublier qu'il

jouait devant le public. Il n'a jamais regardé le public (du reste, il a mauvaise vue), et il ne cache pas son mépris pour les acteurs qui ont cette mauvaise habitude.

M. Paul Mounet dit qu'on ne possède bien un rôle que lorsqu'on possède ses actions réflexes, ce qui veut dire que non seulement on prononce de la manière voulue les paroles du texte, mais encore que les moindres actes, les mouvements inconscients, la manière de marcher, de tenir la tête, etc., sont dans le caractère du personnage. Il y a là toute une adaptation inconsciente, qui se fait progressivement sans qu'on y songe ; on fait d'autres mouvements de bras sous la toge, dans un habit Louis XV, et dans le costume moderne.

Semblablement, M. Got, qui a poussé si loin l'art de rendre plastiquement les caractères de ses rôles, nous dit que le plus grand plaisir du comédien est le plaisir de la métamorphose. Ce qui lui plaît dans son art, ce n'est pas de faire tous les soirs la même grimace, c'est de devenir autre, de vivre pendant quelque temps en notaire, en curé de campagne, en avocat, avec d'autres idées que celles qui lui sont familières.

M. Truffier dit aussi : « Notre métier serait

inférieur et grossier s'il ne contenait pas en lui le don de métamorphoses. » S'oublier soi-même, oublier ses habitudes, son nom, sa personnalité, voilà ce qu'il aime au théâtre.

M. Worms a observé que, lorsqu'il joue des scènes de passion ou de tendresse, à un certain moment les yeux de sa camarade se mouillent toujours. « Certains acteurs, ajoute-t-il, soutiennent qu'on doit jouer sans rien sentir ; mais j'ai remarqué que les partisans de cette thèse sont en général de nature très sèche, incapables de sentir pour leur propre compte. »

M. Binet rapporte que M^{me} Sarah Bernhardt a le talent de se maîtriser complètement ; elle pleure à volonté, c'est devenu une fonction naturelle. Je doute que la grande tragédienne accepte, elle aussi, une telle formule.

M. Le Bargy pense qu'il en est des émotions du théâtre à peu près comme de celles de la vie réelle : quand on est ému sincèrement, pour son propre compte, on n'en reste pas moins son critique et son juge, et il faut des circonstances bien exceptionnelles, des passions bien fortes et bien absorbantes pour qu'on perde le sens critique.

Ce n'est là qu'une analyse très incomplète

de l'Enquête de M. Binet. Mais l'important, c'est la conclusion qu'il en tire : « L'émotion artistique de l'acteur existe, dit-il, ce n'est pas une invention ; elle manque chez les uns, tandis qu'elle arrive chez les autres au paroxysme. Or, l'émotion n'est-elle pas un élément essentiel de la sincérité ? »

Cette conclusion paraîtra un peu bien hâtive et téméraire à ceux qui se seront donné l'agrément de lire son Enquête et de relire les admirables pages de Diderot. On s'apercevra peut-être que les artistes consultés ont confondu les termes... N'ont-ils pas pris pour l'émotion artistique et la sensibilité morale, que Diderot dénie aux comédiens, le simple ébranlement nerveux qu'ils s'infligent facticement pour donner l'illusion de l'émotion morale qu'ils doivent communiquer au spectateur ?

Quant à M. Binet, directeur du Laboratoire de psychologie à la Sorbonne, ne s'est-il pas un peu aventuré en s'en rapportant pour conclure en un sujet aussi délicat — la sincérité de l'émotion des comédiens ! — aux acteurs eux-mêmes, c'est-à-dire à des gens deux fois comédiens, par conséquent deux fois incon-

scients, quand il doit savoir quel mal nous avons tous à analyser la qualité de nos larmes même devant la mort de ceux qui nous sont chers ?

LA DUSE

24 mai 1897.

Je viens de passer deux heures avec celle qu'un impresario maladroit a quelquefois appelée, sur ses affiches, « la rivale de Sarah Bernhardt ». La Duse n'a pas du tout les allures d'une « rivale ». Rien ne ressemble moins à de la combativité que cette angoisse qu'elle montre de ses débuts à Paris ; sa simplicité et son orgueilleuse modestie doivent, au contraire, à la fois souffrir des éloges ampoulés dont on l'encense et de cette position de combat qu'on lui fait prendre malgré elle.

Elle est si simple dans ses manières et dans sa tenue ! Rien dans ses toilettes et dans ses façons ne révèlerait la comédienne. Vêtue

d'étoffes sombres et légères, elle aurait plutôt l'air d'une bourgeoise de goût, si les cheveux noirs, à peine ondulés, relevés sur le front, un peu en désordre, ne faisaient penser en même temps, à « l'intellectuelle » moderne. Aucun bijou sur ses mains fines. Elle n'est pas belle. Si on peut le dire sans banalité, elle est mieux que belle. Au premier regard, sa physionomie paraît faite seulement de douceur et de sensibilité. En regardant mieux, la proéminence des maxillaires y ajoute de la volonté, la vivacité de l'œil brun, ombré d'épais sourcils noirs, la mobilité inouïe des traits compliquent l'expression d'inquiétude et d'imprévu.

La distance entre le nez et la bouche est assez grande, et c'est surtout là que se découvre la caractéristique de cette figure complexe : au repos la bouche est douloureuse ; deux esquisses de rides descendent du nez pour rejoindre la commissure des lèvres et en accentuent le caractère dramatique. Vient-elle à sourire, ces plis disparaissent, et les dents blanches transforment en gaîté juvénile, presque enfantine, l'expression du visage qui rayonne aussitôt du charme ardent de la joie de vivre.

Nous étions partis tous deux du *Figaro*, où elle avait assisté à notre concert de cinq heures.

Et pendant que le coupé nous entraînait vers son hôtel, elle me faisait part de son horreur de ce qu'on appelle « la représentation ».

« Pourquoi, disait-elle, pourquoi les comédiens et les comédiennes forment-ils une classe à part? Pourquoi les reconnaîtrait-on quand ils passent? Pourquoi mèneraient-ils une vie différente des autres gens? Pourquoi seraient-ils plus bêtes ou plus grossiers que les autres catégories d'artistes? Pourquoi leur échapperait-il quelque chose de la vie générale? »

Elle saute avec agilité d'un sujet à un autre. Elle se plaint à présent de l'état d'infériorité de la femme en général. Elle espère que tout cela changera rapidement :

« En Italie, où la femme, jusqu'à ces dernières années, est restée presque sans culture, on observe déjà un mouvement de progrès. Les jeunes filles, qui se contentaient jusqu'à présent d'être des sentimentales, commencent à être honteuses du vide de leur éducation intellectuelle. Et en France, voyez combien de femmes supérieures, renseignées, au courant de tout, avec des idées personnelles sur les choses! »

Nous passions devant la Madeleine. Un grand rayon de soleil, venu du couchant, frappait obliquement le parvis de l'église.

« Tenez, me dit soudain la Duse, en me montrant d'un geste vivace cette illumination, est-ce beau, cela? C'est de la joie, c'est de la vie ! Je suis aussi heureuse de voir cela et d'en jouir que de n'importe quel triomphe... Et dire, continua-t-elle en soupirant gentiment, que tout de même c'est fini pour moi ces heures de jouissance tranquille, dans ce grand et admirable Paris ! Autrefois, j'y venais en dilettante, pour voir... A présent... brrr... il me fait peur... »

Nous arrivons chez elle.

« Il fait froid, ici. Vite, du feu ! C'est vrai, on gèle ! »

Une forte odeur de goudron emplit l'appartement. L'artiste va vers un guéridon où se trouve une goudronnière qu'elle moud comme une boîte à musique, en plaçant au-dessus sa bouche ouverte; elle a mal à la gorge et, diable ! il faut se soigner.

Un grand feu de bois flambe bientôt dans les cheminées des deux chambres. Elle a l'air de ne pouvoir tenir en place. Nous allons de l'une à l'autre pièce, en échangeant, sans ordre, des propos brefs.

Sur le rideau de son lit, un papier est épinglé, où est écrit :

M^me Duse a besoin d'un repos absolu. Il lui est défendu de recevoir des visites.

<div style="text-align:right">D^r Pozzi.</div>

23 mai 1897.

Je me fais la réflexion que c'est plutôt à la porte de l'appartement qu'il eût fallu accrocher cet avis : Quand on est là il est trop tard.

« De quoi parlerons-nous ? »

Je sens bien que nous nous connaissons depuis trop peu de minutes pour qu'elle s'ouvre à moi des secrets de son âme ! Je voudrais pourtant ne pas la quitter sans avoir un peu sondé le mystère de son admirable front découvert, et tiré de sa bouche énigmatique et triste quelques confidences sincères... Sa nature loyale et spontanée s'y prêterait sans doute. Mais la fièvre où elle vit, depuis son arrivée, l'angoisse qui l'étreint à l'approche du grave événement de ses débuts à Paris, et surtout la légitime méfiance qu'elle a de mes oreilles ouvertes et de ma mémoire fidèle, s'opposent évidemment à l'expansion que j'attends.

« De quoi parlerons-nous ? » dit-elle encore.

Sur une table pêle-mêle, les tragédies d'Eschyle, de Sophocle ; les sonnets de Pétrarque,

la Vita nuova, les *Héros,* de Carlyle. Carlyle qui a fait l'éloge du Silence ! Elle adore Maeterlinck, et n'est-ce pas Maeterlinck qui a dit : « Il ne faut pas croire que la parole serve jamais aux communications véritables entre les êtres. » Elle sait par cœur des phrases entières du jeune poète de Gand : « Si nous avons vraiment *quelque chose à nous dire*, nous sommes *obligés* de nous taire. »

Bien. Mais l'interview ne peut, hélas ! se contenter de télépathie...

La Duse fait apporter du thé. Elle s'assied enfin, moi en face d'elle.

« Racontez-moi tout de même, dis-je alors, pourquoi vous avez attendu si longtemps avant de venir à Paris ?

— Oui, n'est-ce pas, on se demande pourquoi j'ai fait le tour du monde, comme la femme à barbe, sans m'arrêter à Paris. C'est que j'avais peur, j'avais si peur ! Dumas fils, qui me traitait comme une jeune sœur, m'en avait longtemps dissuadée : « Apprenez le français, me disait-il, et venez hardiment ! » Mais j'avais alors de grandes idées sur la patrie, sur l'orgueil national, et je me refusais à changer de langue !

— Et alors ? »

Elle s'anime un peu :

« Alors, il a fallu que j'y fusse en quelque sorte encouragée par M^me Sarah Bernhardt, il a fallu qu'elle me prêtât l'asile de son propre théâtre, et en même temps son répertoire, pour m'y décider. Et je puis bien le dire, c'est cette sorte d'appui moral de la grande artiste française qui aujourd'hui me soutient... Pourtant, à des moments, la peur me reprend. Quand j'étais encore là-bas, en Italie et que l'échéance était encore lointaine, cela me paraissait agréable et charmant comme tout!... J'arrivais de ma campagne à Rome, je venais de traverser des fleurs, je voyais tout sous des couleurs de soleil ! On me télégraphic : « Signez-vous ? C'est prêt ! » Le comte Primoli, d'Annunzio étaient alors près de moi. Ils m'engagent fortement à accepter, me poussent, me poussent.

« Allons, soit ! »... Et à présent, je le répète toujours, c'est trop près, j'ai peur!... Je me demande : « Ai-je bien fait ? » Je me dis, pour me rassurer, que j'ai eu le bonheur partout, en Europe, en Amérique, d'être admirablement accueillie et fêtée — je dirais triomphalement si ce mot de triomphe ne me paraissait bête — et que des êtres si différents de ceux

de notre race, sans comprendre les mots que je disais, ont pu s'intéresser aux drames que j'interprète... Alors, en France, dans un pays de race latine, qui parle une langue ayant tant de rapport avec la mienne, d'un goût si sûr, d'une sensibilité artistique si grande, pourquoi le public me serait-il plus inaccessible ? Oui, oui, je me dis tout cela, et je reprends confiance... Je serais si heureuse de plaire à ce public parisien et de réussir à l'émouvoir ! C'est vrai qu'aucun de mes succès passés ne me serait plus doux que celui-là.

— Vous connaissiez donc M^{me} Sarah Bernhardt ? »

Je sens alors que le Silence est vaincu.

« Oh ! oui, répond mon interlocutrice. Combien de fois je me suis rencontrée avec elle, dans nos tournées transatlantiques surtout ! Je lui ai souvent parlé, mais jamais il ne s'était trouvé un ami sûr nous connaissant assez l'une et l'autre pour créer entre nous un lien sérieux qui eût été de l'amitié. Moi, j'ai pour elle une très grande admiration, je n'ai pas besoin de vous le dire ! Je trouve que c'est une artiste de génie qui a le sens inné, le don de la beauté tragique ; j'admire, aussi, sa haute intelligence, et je suis sûre de son esprit large et

droit, et de son cœur d'artiste. Et j'estime davantage encore, si possible, son énergie extraordinaire, sa *personnalité d'âme.*

— Quand l'avez-vous vue pour la première fois ?

— Oh ! c'est déjà loin. Je crois que c'est à son premier voyage en Europe, il y a quatorze ans. J'étais à Turin, engagée avec mon mari à ce vieux théâtre où tout dormait dans la poussière et la tradition. Le directeur n'en faisait qu'à sa guise, réglait tout, empêchait toute innovation, étouffait toute initiative de la part des artistes. Les femmes, surtout, il les méprisait comme des êtres inférieurs, et vous concevez que c'est de cela que je souffrais le plus. Or, voici qu'un jour on annonce la prochaine venue de Sarah Bernhardt ! Elle arrivait avec sa grande auréole, sa réputation déjà universelle. Comme par magie, voilà le théâtre mort qui se met en mouvement, qui se déblaye, qui reluit. J'avais la sensation de voir s'évanouir une à une, à son approche, les vieilles ombres fanées de la tradition et de l'esclavage artistique !

» C'était comme une délivrance ! La voilà qui arrive. Elle joue, elle triomphe, elle s'impose, et elle s'en va... Comme un grand navire

laisse derrière lui — comment dites-vous ? un remous ? — oui, un remous — pendant longtemps l'atmosphère du vieux théâtre resta celle qu'elle y avait apportée. On ne parlait que d'elle dans la ville, dans les salons, au théâtre. Une femme avait fait cela ! Et, par contre-coup, je me sentais libérée, je sentais que j'avais le droit de faire ce qui me plaisait, c'est-à-dire autre chose que ce qu'on m'imposait. Et, en effet, à partir de ce moment, on me laissa libre. Elle avait joué la *Dame aux camélias*, si admirablement ! et j'étais allée chaque soir l'entendre et pleurer...

» A présent, je l'attends, elle va revenir vendredi. J'ai hâte de la voir. Il me semble que j'ai des tas, des tas de choses à lui dire ! »

La conversation ne s'arrêtera plus désormais. La glace a fondu. Le sang paraît courir vite sous la peau fine et chaude de l'artiste. Ses longs doigts mystiques relèvent à chaque instant les boucles ondulées de sa chevelure. Elle prononce certains mots avec passion, en appuyant : « Bonté », « âme », « vie ».

Je l'interroge à présent sur tous les artistes français qu'elle connaît ou qu'elle a vus jouer, sur ses goûts littéraires, sur la vérité au théâtre, sur Ibsen, que sais-je encore ? Et elle

répond par petites phrases courtes. Elle parle très bien le français, mais quelquefois le mot nuancé qu'elle cherche ne vient pas, ce qui coupe le fil de sa pensée.

... Elle ne saurait pas jouer la tragédie de Corneille ou de Racine. Elle ne peut dire des vers que dans des situations excessivement dramatiques. Elle comprend très bien, par exemple, la mort lyrique d'Adrienne Lecouvreur. Elle se figure qu'elle mourra ainsi elle-même, en déclamant des vers.

... Elle a vu Réjane à Vienne dans *Ma Cousine* et à Paris dans le *Partage*. Elle l'a trouvée très belle. On lui a dit qu'elle avait des points communs avec elle, mais elle n'en sait rien ; quand elle est spectatrice, au théâtre, elle n'est que cela, elle se sent incapable de juger et de comparer, elle oublie qu'elle est elle-même artiste et pleure comme tout le monde.

... Elle a vu Jeanne Granier jouer *Amants*. Elle estime beaucoup le talent de Maurice Donnay et trouve que Granier a joué son rôle d'un bout à l'autre dans une harmonie, dans une *ligne* parfaites : c'était la perfection même.

— Ainsi, une chose très difficile qu'a faite Granier, au cinquième acte, quand les amants se revoient dans cette fête... Son ton léger, la

dose minutieusement exacte d'émotion qu'elle a mise dans son retour vers le passé avec Georges Vétheuil, il me semble que je ne l'aurais pas conservée! Je n'aurais pas pu! J'aurais dramatisé plus qu'il n'eût fallu quand elle fait allusion à ses cheveux blanchissants, à l'âge qui s'avance et qui assagit... Oh! c'est que j'ai tellement peur de vieillir! Cette idée est ma plus grande souffrance et, malgré moi, je l'eusse montrée!

... Elle n'a eu que des rapports très courtois avec la Comédie-Française. Elle s'est trouvée à Vienne et à Londres, différentes fois, avec les sociétaires ; toujours ils se sont montrés pour elle de la plus grande bienveillance. Mme Bartet est allée la voir ces jours-ci.

« Quelle jolie voix elle a! Quelle charmante femme! »

Je lui demande quels sont les rôles qu'elle préfère jouer, ou plutôt quels caractères de personnages elle préfère ?

« Peut-on dire réellement qu'on *préfère?* L'artiste aime successivement tous les personnages qu'il incarne. Il n'y a que comme cela qu'il peut s'intéresser à son art et y intéresser les autres.

— Il doit y avoir pourtant des natures qui

vous attirent, d'autres qui vous repoussent ? Vous m'avez déjà dit que vous ne vous sentiez pas faite pour la tragédie. Par contre, incarneriez-vous avec plaisir des êtres de *réalisme pur ?* »

Elle réfléchit deux secondes, et répond :

« Le *vérisme ?* Non. La vie m'apparaît aussi intense, aussi *vraie* dans le rêve que dans la réalité. Et d'ailleurs, où est la vérité ? Les héros de Shakespeare ne sont-ils pas vivants ? Et ceux d'Ibsen ? C'est vrai, j'ai un faible pour une réalité émue et comme enveloppée de rêve... J'ai failli jouer *La Princesse Maleine*, de Maeterlinck ; j'ai une adoration folle pour ses dernières « marionnettes », *Aglavaine et Sélizette*. Laquelle de ces deux délicieuses femmes eussé-je préféré incarner ? Je ne sais.

— Vous lisez donc beaucoup ?

— Comment faire pour ne pas devenir bête ? La vie de théâtre est la moins intellectuelle de toutes. Une fois qu'on sait son rôle, le cerveau ne travaille plus. Les nerfs seuls, la sensibilité, les recherches d'émotion, voilà ce qui travaille et ce qui occupe. C'est pourquoi, en général, il y a tant d'acteurs et d'actrices bêtes. Et qui dit bêtes, dit souvent aussi immoral et grossier. Aussi je n'ai jamais, jusqu'à présent,

trouvé de véritable ami dans le milieu théâtral. Et quel dommage ! Ce serait si bien de mettre de côté les calculs étroits, les petites compétitions, le cabotinage, en un mot, pour devenir des gens comme les autres ! Et c'est ce qui fait qu'aussitôt mes représentations finies, vite, je me sauve, loin, bien loin, que je change de vêtements, que je change même de femme de chambre ! »

La Duse s'est peu à peu animée. Elle frappe à présent, avec violence, de ses doigts secs, le bois du guéridon.

Mais, presque aussitôt, elle se met à rire d'elle-même, d'un rire frais et jeune. On apporte une carte : c'est un importun qu'il faut recevoir. Je me lève.

« N'est-ce pas, dit-elle, il faut surtout aimer la vie ? La mer, la verdure, le soleil,

Et le reste est littérature !

« C'est un vers admirable que je me répète chaque fois qu'une tuile me tombe sur la tête ! »

NOTES BIOGRAPHIQUES SUR LA DUSE

1ᵉʳ juillet 1897.

J'ai fait parler plus haut la célèbre comédienne italienne sur ses goûts, ses impressions et les angoisses de ses débuts à Paris. Il n'est pas inutile de donner, de plus, quelques courtes notes sur son état civil et sa carrière artistique.

Elle est née entre Padoue et Venise — en chemin de fer. Sa naissance a été enregistrée dans le petit village de Vigevano, le 3 octobre 1859.

Son atavisme est remarquable. Un Duse jouait la comédie du temps de Goldoni, au dix-huitième siècle. Son grand-père fonda à Padoue le théâtre Garibaldi et son père, Alessandro Duse, jouait la comédie avec un certain mérite.

Il était à la tête d'une troupe ambulante qui parcourait le Piémont et la Lombardie. Mais les femmes de sa famille ne montèrent jamais sur les planches. C'est elle la première. Elle tient à ce détail : c'est ainsi sans doute qu'elle explique que, produit d'ancêtres mâles de talent médiocre et de sensibilité artificielle, elle a bénéficié du côté féminin d'une hérédité de sensibilité vraie et de spontanéité naturelle. La complexité étonnante de ce caractère d'artiste pourrait peut-être trouver sa cause dans cette opposition héréditaire.

Elle a débuté à *trois* ans au théâtre ! Elle ne se laissait conduire sur les planches qu'en rechignant. Longtemps elle conserva une sorte d'éloignement pour la scène. A douze ans, elle jouait, en tournée, le rôle de Francesca de Rimini ! Malgré son jeune âge, elle fut acceptée sans encombre par le public. Elle obtint son premier succès à quatorze ans, dans *Roméo et Juliette* qu'elle joua sur une scène en plein air, l'aréna de Vérone. Elle y déploya une telle passion que la représentation tourna pour elle en véritable « triomphe ». Néanmoins elle dut continuer sa vie nomade. Elle interprétait les drames français, *Kean, La Grâce de Dieu, Les Enfants d'Édouard*, etc., etc.

Au dire de ses biographes, ce n'est seulement qu'en 1879, à Naples, qu'elle promit définitivement de devenir une grande artiste. Une grande tragédienne, Giacinta Pezzana, lui laissa jouer près d'elle le rôle de Thérèse Raquin où elle fut, assure-t-on, admirable.

Elle fit ensuite partie de la troupe de Rossi, qu'elle quitta de plus en plus fréquemment pour essayer de voler de ses propres ailes. Dès lors, sa réputation ne fit que grandir. Il y a juste dix ans (1887) qu'elle commença ses tournées à travers l'Europe avec sa troupe à elle. Elle aborde successivement tous les rôles du répertoire français et quelques-uns du répertoire italien : la Camille d'*Horace*, *Fédora*, *Francillon*, *l'Étrangère* (où elle joue alternativement les deux rôles de femme), *Magda, La Locandiera,* de Goldoni, *Divorçons, La Femme de Claude, L'Abbesse de Jouarre, La Princesse de Bagdad, La Visite de noces*, etc., etc.

La Duse a été mariée. Elle a une fille de quatorze ans qu'elle fait élever dans un lycée d'Allemagne et qu'elle adore.

On sait le grand cas qu'Alexandre Dumas fils faisait de son talent. Elle avait avec lui une correspondance suivie.

Elle ne se trouva avec Dumas qu'une seule

fois. Elle alla à Marly, en compagnie de Gualdo, un poète italien de grand talent, qui est resté un de ses amis fervents. Quand elle vit Dumas, avant même de prononcer un mot, elle se mit à fondre en larmes. L'écrivain fut forcé de la consoler, avec des paroles tendres de grand frère. Elle ne le vit plus jamais.

L'Allemagne, la Russie, l'Autriche, l'Angleterre, l'Amérique l'accueillirent avec enthousiasme. Elle fut fêtée et choyée par la haute société européenne. Elle est très liée avec l'ambassadrice d'Autriche, à Paris, qu'elle vient visiter à chacun de ses voyages en France.

Ses tournées sont fructueuses. En Europe, raconte son impresario, elle fait des salles de 16.000 francs, en Amérique, elle « vaut » 35.000 francs par soirée. Elle dépense l'argent comme elle le gagne. Elle a des villas et des pied-à-terre aux quatre coins de l'Europe et même en Amérique : à Londres, à Rome, à Venise, à New-York.

Détails particuliers : la Duse ne peut pas supporter les parfums, ni les bijoux — ni les importuns. Les journalistes — pas tous, espérons-le — sont ses bêtes noires.

Lors de son dernier séjour à Copenhague, les reporters danois ont dû imaginer des « trucs »

pour épier tous ses mouvements : l'un d'eux, improvisé cocher, a conduit sa voiture de la gare à l'hôtel ; un autre, prenant la place d'un garçon, lui a servi son dîner ; un troisième, déguisé en cordonnier, lui a pris mesure d'une paire de chaussures ; trois autres, l'entrée des coulisses du Folketheâtre étant interdite formellement aux personnes étrangères, ont pu se faire engager comme machinistes et prendre ainsi des notes particulières.

On a vu, pourtant, qu'elle sait, au besoin, faire des exceptions.

C'est ce soir son début ! Aujourd'hui, c'est donc son dernier grand jour de fièvre. Mais M%me% Sarah Bernhardt lui a prédit un grand succès. Il faut l'en croire, car elle s'y connaît.

DU MAQUILLAGE A LA PEINTURE

14 février 1897.

Bientôt s'ouvrira dans les galeries Bernheim jeune, rue Laffitte, l'exposition de peintures, scupltures, miniatures, dessins, etc., uniquement réservée aux artistes de tous les théâtres et aux musiciens de tous les pays, et qui sera faite au profit de l'Œuvre des artistes dramatiques et de l'Orphelinat des Arts.

Un Comité s'était organisé à cet effet, qui a à sa tête Mme Sarah Bernhardt comme présidente, M. Max Bouvet, de l'Opéra-Comique, comme vice-président, et MM. Albert Lambert fils et Gaston Bernheim jeune comme secrétaires.

Cette exposition sera une surprise !

On ignore en effet, généralement, combien sont nombreux les artistes dramatiques et lyriques qui, en pratiquant l'art difficile du maquillage, en vivant au milieu du trompe-l'œil de la scène et des décors, ont pris goût à la peinture et à la scupture et aux autres arts de l'œil et la main.

Ce qu'on verra là sera pour le moins curieux.

Déjà on sait les noms d'un certain nombre d'artistes qui concourent à cette exposition, et qui ne craindront pas de soumettre leurs « œuvres » à MM. Detaille et Bonnat, qu'on espère avoir dans le jury d'admission, lequel jury recevra d'ailleurs tout ce qu'on lui enverra, ou alors c'est qu'il n'y a plus d'égalité.

M^{me} Sarah Bernhardt, élève de J.-P. Laurens et de Clairin pour la peinture, de Falguière pour la sculpture, et qui dès longtemps a fait ses preuves, exposera le buste de Girardin, le masque de Damala mort, et probablement le buste de M. Sardou, s'il est fini.

Le vice-président de l'Œuvre, M. Max Bouvet, l'un des meilleurs artistes de M. Carvalho, est un professionnel de la peinture. Élève de Cormon, il a exposé plusieurs fois aux Champs-Élysées, a même été médaillé en 1893, pour

un paysage que l'État a acheté ensuite. Je causais l'autre jour avec lui de ses deux arts, et il m'a fait d'assez originales confidences :

— Mais je préfère cent fois la peinture au théâtre, et j'ai bien l'intention de me retirer de la scène, aussitôt que je le pourrai, pour me consacrer exclusivement à la peinture. Quand je peins, moi, je n'ai pas de besoins! Des toiles, de la couleur, des pinceaux, une pipe et du tabac, voilà tout ! Aussi, allez, dès que j'aurai cinq sous de côté, je m'en irai! Je m'en irai bien loin, en Bretagne, peindre des crépuscules au bord de la mer. Je reviendrai à Paris, de temps en temps, voir, par comparaison, si je suis en progrès, chercher des critiques, me retremper enfin, et puis, cela fait, je repiquerai des deux vers les plages de l'Armorique, avec une joie!... »

On ne peut pas donner aujourd'hui la liste complète des œuvres qui figureront à cette exposition. D'ailleurs, toutes les adhésions ne sont pas encore arrivées. Mais ne sait-on pas que M. Mounet-Sully fait de la sculpture, que même il s'amuse à sculpter quelquefois les figures qu'il doit porter sur la scène? C'est ainsi qu'il exposera sans doute un *Œdipe*, et, en plus, un médaillon de Pasteur. M. Albert

Lambert fils fait des dessins et des charges ;
M. Le Bargy exposera des illustrations de *Don
Juan;* Mlle Reichenberg dessine au crayon ;
Mme Pierson peint des natures mortes ; la
regrettée petite Thomsen dessinait à ravir et
peignait des aquarelles délicieuses ; M. Delaunay fils est peintre ; Mme Lerou, aquarelliste ; Coquelin cadet a des crayons ;
M. Volny annonce un immense dessin qui sera
une copie de Cabanel : *Adam et Ève*, et un
portrait-aquarelle de M. George Ohnet.

M. Joliet dessine très bien ; M. Albert Lambert père est sculpteur ; M. Saint-Germain
dessine les chats avec une habileté surprenante ; M. Gobin, du Palais-Royal, est un
paysagiste convaincu ; M. Lassouche, dessine
des caricatures ; M. Duquesne, le Napoléon de
Madame Sans-Gêne, fait de la peinture ; M. Eugène Damoye et M. Dorival, de l'Odéon, sont
peintres également ; Mme Jane Hading a, dit-on,
la spécialité des croquis mortuaires ; M. Victor
Maurel fait de la peinture — d'idées et d'impressions mélangées ; M. Fugère, de l'Opéra-Comique, peint des paysages et des natures
mortes ; M. Mondaud, baryton, a été peintre
de fleurs, à Bordeaux ; MM. Laurent, Lubert
et Viola, ténors, sont paysagistes ; M. Gresse

fils, basse, fait de la caricature ; M. Belhomme, basse, dessine ; M⁽ˡˡᵉ⁾ Nina Pack est peintre.

A citer encore : MM. Louis Fourcade, de l'Opéra (peinture) ; Montigny, du Vaudeville (paysages) ; Fontbonne (paysages) ; M⁽ᵐᵉ⁾ Renée de Pontry, sculpteur, qui exposera les bustes de Christine Nilsson, du prince Karageorgewitch (en bronze) et de Brémont (en marbre) ; M⁽ˡˡᵉ⁾ Craponne, du théâtre de Lyon, de la peinture ; M⁽ᵐᵉˢ⁾ Netty, France, Virginie Rolland, Jane Morey (du Vaudeville), MM. Alexandre fils, du Châtelet ; Prosper de Witt, de Bruxelles, etc., etc.

Mais il arrive tous les jours, de tous les coins de la France, des adhésions nouvelles à la galerie de la rue Laffitte, on affiche des placards dans tous les théâtres de la province et de l'étranger. Et, quand s'ouvrira, du 15 au 20 avril, chez Bernheim, l'exposition des Artistes, ce ne sera vraiment pas là un spectacle ordinaire. On pourra s'y rendre de confiance : on en aura pour son argent.

*
* *

4 mai 1897.

Un de ces vieux clichés, comme il s'en fane

tous les jours, prétend que les arts sont frères, Les voici, au contraire, qui se concurrencent! L'exposition des peintures et des sculptures des artistes lyriques et dramatiques s'ouvre demain mercredi dans les galeries Bernheim jeune et fils, 8, rue Laffitte. Elle durera jusqu'au 30 mai. On peut y aller, on doit même y aller. Le produit des entrées est destiné à la caisse de l'Association des artistes.

Nous avons pu, en privilégié, voir donner la dernière couche de vernis à ces produits des comédiens et comédiennes de ce temps. Il serait trop facile d'en rire, il serait exagéré d'en pleurer. On est d'ailleurs prévenu, dès l'entrée, qu'on n'y met pas de prétention. M^{lle} Rachel Boyer, de la Comédie-Française, a dessiné, de ses mains spirituelles l'affiche de l'exposition : c'est un Romain, ou un pompier, déguisé en pantin dont on voit les ficelles. De ses bras articulés il tient, à droite, un pinceau qui pourrait être un sceptre, à gauche une palette qui est un bouclier; un petit cœur percé d'une flèche est dessiné sur le biceps gauche.

L'exposition est au premier étage. On me donne un catalogue; je l'ouvre et — déception!

— je ne retrouve pas les vers qu'avait écrits,

en préface, et sans vouloir les signer, la plus accorte des soubrettes de la Maison de Molière.

N'importe, je les sais par cœur, et les voici qui me montent aux lèvres :

> Les Comédiens et les Chanteurs,
> L'été, forment la ribambelle
> Qu'on voit assiéger les hauteurs
> Où la nature est le plus belle.
>
> Ils font des dessins et des vers,
> Ils veulent tous croquer le site
> Qui, pendant les sombres hivers,
> Gardera le soleil au gite.
>
> Les peintures et les pastels
> Qui sous nos yeux vont apparaître,
> Ruisseaux, chaumes, lilas, castels,
> Sont les doux souvenirs du reitre,
>
> Du marquis ou bien du valet,
> De Turcaret, roi des finances,
> Du baryton, du ténor et
> Du jeune premier en vacances.
>
> Pour un but plein de charité,
> Nous avons fait cet assemblage.
> Voyez combien le Comité
> A réussi son étalage.
>
> Nous avons des tableaux très gais
> Peints par une reine tragique,
> Et tel dramatique sujet
> Est l'œuvre d'un acteur comique.

Nous voici devant l'exposition de M^{me} Sarah Bernhardt, les bustes de Louise Abbema, de

Régina Bernhardt, en marbre, et d'Émile de Girardin, en bronze, et la poétesse dit :

> La sculpture est un art divin :
> Voyez ces bustes mirifiques,
> Voyez M. de Girardin,
> Modelé par des doigts magiques.

Plus loin, c'est l'envoi de M^me Blanche Pierson, un double tableau, qui tient tout un panneau : *Le Noël des pauvres* et *Le Noël des riches*. D'un côté, un gros sabot d'où sortent une poupée en carton, un ballon d'un sou, une toupie, un petit cheval, une trompette, un chapelet et un rond de boudin ; délicieuse imagination ! De l'autre, autour d'une pantoufle fourrée de cygne, un bracelet d'or, un riche collier de perles, un miroir sans reflet, un éventail. Ce n'est rien, mais cela parle au cœur !... Aussi la poétesse en dit éloquemment :

> Voyez ce diptyque réel :
> L'agape du riche suivie
> Du souper pauvre, à la Noël,
> — Sujet amer comme la vie.

Mais nous sommes devant le vrai clou de l'exposition : les paysages et les marines de Bouvet.

> Et ces cailloux, cailloux si bleus
> Qu'ils donnent leur nom à la lande,
> Sont d'un chanteur, peintre amoureux
> Des flots de la plage normande.

En effet, Bouvet a envoyé là dix paysages bretons, quoi qu'en dise la rime, dont quelques-uns sont des merveilles de coloris tendre et de poésie. L'un de ces tableaux a figuré au Salon des Champs-Élysées : c'est *la Lande des cailloux*, à nu devant la marée basse et le crépuscule, indiscutablement impressionniste ; Bouvet aime cette heure changeante et troublante, et il excelle à faire palpiter les rayons de la lune levante sur les flots à peine agités. Il rêve de devenir seulement un peintre, et il faut l'y encourager :

Et la poète conclut :

> Le *planches* sont sœurs du burin !
> Ce sont là nos humbles oboles.
> Nous remplissons notre destin :
> Des *actes* après des paroles !
>
> Enfin, lorgnez et regardez
> Tous les bustes, toutes les toiles.
> Vite, approchez... vite, achetez
> Les bolides de vos Étoiles !

J'ai compté 170 toiles, dessins ou sculptures. Mais je n'ai pas pu les noter tous. Relevons

seulement au hasard : cinq toiles de M^me Brémont, des portraits surtout où la finesse ne manque pas ; quatre toiles de M^me Foyot d'Alvar (la créatrice d'*Aïda* à l'Opéra), entre autres des chysanthèmes et des hortensias pleins de fraîcheur ; une jolie marine et une petite maison d'opéra-comique de Fugère (Opéra-Comique) ; le portrait de sa mère par M. Gailhard, directeur de l'Opéra, qui en vaut bien d'autres ; quatre pastels de M. Joliet, de la Comédie-Française ; des fleurs de M^me Judic et le portrait de sa vache Manette, les pieds dans l'eau, que la grande critique a déjà consacrés ; des dessins de M. Alb. Lambert fils, un Mounet-Sully qui a les jambes un peu courtes, mais qu'importe! de belles pensées de M. Viola ; deux toiles de M^lle Jane Morey, du Vaudeville, dont l'une s'appelle *Douloureuse*, symbolique allusion sans amertume à la pièce de Maurice Donnay dont elle n'est pas ; une caricature de Gobin, du Palais-Royal, par lui-même ; un village de M^lle Diéterle, des Variétés, et deux plats de fleurs et de fruits en relief ; un tableau de M. Paul Blaque, qu'on ira voir exprès : ce sont les ruines du Château-Gaillard, que le peintre a voulues réelles : il y a collé des graviers, très gros au premier plan, plus fins aux

plans suivants, il les a peints et vernis, ce qui donne un aspect criant de sincérité à cette œuvre d'un genre nouveau ; ajoutons que les graviers viennent directement des Andelys, de sorte qu'il n'y a pas à s'y méprendre. On a envie de marcher dessus.

Quoi encore? Une mer de M. Boudouresque, deux toiles de M. Brémont, un bouquet de fleur de M^lle de Craponne, des caricatures de M. Giraud, de l'Opéra: M. Lapissida, débraillé, les mains dans les poches, des verrues sur la face, un œil malin et l'autre naïf, d'après nature; M. Reyer, campé dans une posture de danseur; M. Gailhard, en conquistador, sombre et ennuyé comme à l'ordinaire ; des Volny, des bustes de Renée de Pontry, etc., etc.

En descendant de l'exposition des comédiens et comédiennes, où vous n'aurez pas perdu votre temps, vous pourrez voir des Ziem, des Corot, des Daubigny, qui ne vous paraîtront pas plus mal pour cela.

MADAME DUSE A L'AMBASSADE D'ITALIE

2 juillet 1897.

Ceux qui sont un peu au courant des goûts de la grande artiste italienne n'apprendront pas sans quelque étonnement qu'elle a failli hier à toutes ses habitudes en acceptant l'aimable invitation de l'ambassadrice et de l'ambassadeur de son pays. Il n'a pas fallu moins, en effet, de la bonne grâce simple et charmante de la comtesse Tornielli pour décider la timidité et la réserve presque sauvages de l'originale artiste à surmonter les affres d'un déjeuner donné en son honneur à l'hôtel de la rue de Grenelle.

Dimanche dernier encore, fuyant les impor-

tuns et les soucis de sa situation, elle s'était échappée de son hôtel, et toute seule, à pied, on aurait pu la voir errer le long des quais de la Seine, et finalement s'embarquer à bord d'un bateau-mouche, parmi la foule tumultueuse du dimanche, aller jusqu'à Saint-Cloud, écoutant les conversations puériles et reposantes des gens du peuple, puis se perdre sous les ombrages frais du grand parc, rêveuse et seule toujours.

La voici pourtant, ce matin, en toilette blanche et créme, assise sur un fauteuil, entre M^{me} Louis Ganderax et la comtesse de Wolkenstein, ambassadrice d'Autriche ; sa figure mate, encadrée de cheveux noirs éclairés çà et là de fils d'argent, sourit gaiement grâce à ses admirables dents blanches, et ce sourire est d'une fraîcheur enfantine et virginale, tandis que ses beaux yeux asymétriques ont cet air à la fois étonné et mélancolique qui inscrit sur sa figure au repos un délicat et troublant problème.

Tous les invités sont là : le comte Primoli, MM. Victorien Sardou, Roujon, directeur des beaux-arts ; Édouard Pailleron, Paul Deschanel, l'ambassadeur d'Autriche-Hongrie et la comtesse de Wolkenstein-Trostburg, la com-

tesse Greffulhe, le prince A. de Chimay, comtesse Rostopchine, Jules Lemaître, Bonnat, Brieux, Georges de Porto-Riche, Mounet-Sully, Imbert de Saint-Amand, Luigi Gualdo, le chevalier Polacco, secrétaire d'ambassade ; marquis et marquise Paulucci dei Calboli, vicomte et vicomtesse Melchior de Vogüé, et moi.

La comtesse Tornielli invite M. Paul Deschanel à offrir son bras à Mme Duse, et l'on va se mettre à table. L'ambassadrice a à sa droite le comte de Wolkenstein, à sa gauche M. Paul Deschanel, voisin de Mme Duse. L'ambassadeur a à sa droite la comtesse de Wolkenstein, à sa gauche la comtesse Greffulhe.

Déjeuner charmant dans la pénombre fraîche de la haute salle embaumée par le parfum des roses de France dont le milieu de la longue table est couvert. Les regards discrets et sympathiques vont à l'artiste, à qui tous ceux qui sont là doivent la pure émotion de la douleur et de la passion ou de son irrésistible charme. Éléonora Duse doit sentir peser délicieusement sur elle cette atmosphère de gratitude et de silencieuse admiration, car sa vivante physionomie s'avive encore de gaieté ; elle rit comme une enfant aux propos de ses voisins, et ceux qui ne l'ont vue que dans ses rôles

dramatiques s'étonnent et s'émerveillent de la candeur joyeuse de son rire.

Le repas terminé, on descend un instant au jardin. La comtesse Tornielli se multiplie près de ses invités qui, chacun séparément, se trouvent d'accord pour vanter l'idéale simplicité et le charme naturel de la grande artiste italienne. Au milieu de cette verdure attendrie des arbres et des pelouses, la comtesse Greffulhe, habillée de mousseline vert pâle ou turquoise malade, deux ou trois bijoux d'émeraude au corsage et aux oreilles, une ombrelle verte à manche de verre transparent, a l'air, avec sa svelte taille, d'une gracieuse et poétique émanation des feuilles et des herbes du jardin. Tout le monde remarque cette harmonie inattendue et de haut goût, et chacun lui en fait compliment.

Dans un coin, M^{me} Duse a causé avec M. Sardou ; elle a écouté Jules Lemaître lui demandant, quand elle reviendra, d'ajouter à son répertoire quelques pièces plus modernes ; quelqu'un lui conseille de jouer en français ; on lui demande ses impressions sur le public parisien, et très simplement, en quelques mots sincères, elle dit sa reconnaissance et sa joie de l'accueil si spontanément sympathique

qu'elle en a reçu ; on l'interroge aussi sur ses projets : elle va partir avec bonheur pour la Suisse où elle se reposera, dans la verdure, la fraîcheur et la solitude, de ce terrible mois de travail et de soucis ; M. Mounet-Sully lui dit qu'il n'oubliera jamais sa représentation de la *Dame aux camélias* et qu'il ira samedi l'applaudir encore avec tous les artistes de Paris ; Mᵐᵉ Duse lui demande, en revanche, une loge pour pouvoir l'applaudir le même soir dans *Œdipe*, au Théâtre-Français...

Puis on monte dans un salon du premier étage, où l'ambassadrice prie la comtesse de Guerne de chanter quelques airs en italien. Accompagnée par son frère, le comte Henri de Ségur, la comtesse de Guerne, nièce de la comtesse Tornielli, chante en effet, de sa belle voix souple et sûre, avec un art délicat et accompli, *la Rondinella pellegrina,* de Petrella, l'air de *la Linda di Chamonix*, de Donizetti, et l'*Agnus Dei* de *Mors et Vita*, de Gounod.

Après quoi les hôtes de l'ambassadeur et de l'ambassadrice d'Italie se séparent, en prenant, — comme disait quelqu'un — un dernier rayon à l'Étoile, qui, à son tour, disparaît, modestement, silencieusement, comme elle était venue.

LA DUSE DEVANT
LES COMÉDIENS FRANÇAIS

4 juillet 1897.

J'ai peur en prenant ma plume, oui, peur de ne pas savoir raconter — en quelques instants rapides, — comme je devrais le faire, la puissante, la profonde émotion de ces trois heures de représentation où une salle entière, composée, au hasard de l'arrivée des demandes, de la fleur des comédiens français, d'hommes de lettres connus, de grands peintres, de sculpteurs célèbres, a fait à une artiste étrangère la plus vibrante, la plus enthousiaste, la plus poignante des manifestations qu'il soit possible de voir.

Je ne sais si les annales de l'art dramatique

recèlent un cas pareil à celui-là, mais c'est un fait important pour l'histoire du théâtre en France, et qu'il faut noter simplement, sincèrement, comme en un procès-verbal de l'émotion humaine.

Tant qu'il s'était agi de l'enthousiasme public, on a pu, avec un peu de mauvaise foi et de parti pris, soutenir que le succès spontané qui était allé à la Duse lui était venu de snobs incompétents ou de salles composées d'étrangers ! Mais lorsque, grâce à l'idée brave et hardie de M. Sarcey, l'artiste italienne s'est trouvée devant la foule accourue de toutes les régions de l'art, lorsque la majorité de cette foule a été, statistiques en main, composée de l'élite des comédiens de Paris, l'heure devint alors intéressante pour les admirateurs de l'artiste, de contrôler la source de leur enthousiasme et la qualité de leur émotion...

C'était donc hier.

La vaste salle de la Porte-Saint-Martin était bondée du haut en bas, débordait jusque dans les couloirs. Voici, d'ailleurs, au hasard, quelques noms recueillis :

Prince et princesse de Bulgarie, loge 41, avec leur suite ; prince et princesse Murat,

comtesse de Wolkenstein, ambassadrice d Autriche-Hongrie ; ambassadeur d'Italie et comtesse Tornielli, marquis et marquise Paulucci, comte et comtesse Aimery de La Rochefoucauld, comtesse A. de Chevigné, comtesse Greffulhe, vicomtesse de Courval, marquise de Chaponey, M^me Kinen, comtesse de Guerne, M. et M^me Ridgway, M. et M^me L. Ganderax, comtesse Potocka, comtesse de Béarn, princesse François de Broglie, comte Henri de Ségur, comtesse Lydie Rostopchine, comte et comtesse d'Aunay, M^me Kirewsky, M^lle de Freedericksz, comte Robert de Fitz-James, comte Antoine de Gontaut-Biron, M. et M^me Ferdinand Bischoffsheim, vicomtesse de Croy, marquis de Novallas, baron Edouard Franchetti, M. et M^me Henri Baignières, M. et M^me Strauss, née Halévy, comtesse et M^lle Branicka, comte et comtesse Jacques de Bryas ;

M^me Maxwell Heddle, prince et princesse de Poix, duc et duchesse de Gramont, baron Imbert de Saint-Amand, marquis de Torre Alfina, M. Polacco, prince Giovanni Borghèse, prince Strozzi, M^me Jeanne Raunay, docteur Raïchline et M^me Raïchline, M^me Ouarnier, Fiérens- Gevaert, Aderer, le ministre de l'instruction publique, M. Roujon, directeur des beaux-arts ;

le ministre de la guerre et M^me^ la générale Billot;

Les deux Mounet, Le Bargy, Georges Berr, Worms, Villain, Duflos, Joliet, Laugier, de Féraudy, Prud'hon, Boucher, Baillet, Albert Lambert, Delaunay, Fenoux, Esquier, Veyret; M^mes^ Hadamard, Hamel, Rachel Boyer, Nancy Martel, Bertiny, Lynnès, Moreno, Reichenberg, Dudlay, Pierson, du Minil, Fayolle, Marsy, Ludwig, Kalb, Brandès, Frémaux, Lerou, Lainé-Luguet, Lara, Wanda de Boncza; M. et M^me^ Leitner, M. et M^me^ Silvain, M. et M^me^ Truffier, M. et M^me^ Leloir;

Théodore Dubois, Segond-Weber, Pasca, Théo, Jules Lemaître, Jane Hading, Jeanne Granier, Sarcey, Brisson, Fériel, Marie Samary, les trois Coquelin, Samé, Dumény, Réyé, Natanson, Mary Deval, Emile Simon, Grand, José Dupuis, Baron, Fernand Le Borne, Gémier, Henry Mayer, Antoine, Renot, Danbé, Georges de Porto-Riche, Taillade, Paulin-Ménier, Lavedan, Faguet, Alice Lavigne, Fugère, Cheirel, Got, M^me^ Henriot, M^me^ Malvau, le comte Primoli, Tirman, Paul Deschanel, Gailhard, Carvalho, Lamoureux;

Paul Meurice, Marcelle Lender, Henri Rochefort, Jacques Normand, Larroumet, Pierre Ber-

ton, René Luguet, Emile Zola, Parodi, Marcel Prévost, Léon Bonnat, M^lle Loventz, Claveau, Rodenbach, de Cottens et Paul Gavault, Ernest La Jeunesse, Chevassu, Montcharmon, Gustave Roger, de La Charlotterie, M^me veuve Alex. Dumas, M^me Colette Dumas, M^me d'Hauterive, Galipaux, Dieudonné, Maugé, Gobin, Pellerin, Lamy, Mary Gillet, Rochard, Marx, Mello, Francès, Laborie, marquis de Massa, général Freedericksz, Ludovic Halévy, Rose Caron, Rosa Bruck, Pozzi, Ganderax, Albert Carré, Maury, Samuel, Suzanne Devoyod, du Tillet;

Frédéric Masson, Léa et Dinah Félix, Victor Roger, Paul Alexis, Mévisto, Tagliafico, Vibert, Mérignac, Pinero, Marcella Pregi, Coudert, Ginisty, Geffroy, Gildès, Andrée Mégard, Burkel, Marthe Mellot, Ellen Andrée, Léo Claretie et M^me Claretie, de Joncières, Cléo de Mérode, Y. Lambrecht, Alvarès.

Dans la salle, une attente fiévreuse. Un certain nombre de ceux qui sont là ont déjà vu l'artiste et la qualité des choses dites sur elle a excité la curiosité, l'intérêt, sans doute même éveillé l'idée d'une révolte, d'une réaction contre les opinions faites. Sera-ce un combat? sera-ce une apothéose? Emouvant problème, comme celui qui se dresse dans un cirque,

quand apparaît sur l'arène, pour lutter contre les « Remparts » et les « Terreurs », un amateur inconnu, sans autre défense que sa force confiante et sa loyauté.

Mais voici que le rideau se lève sur la *Cavalleria*. Dès la première scène, pris par la mimique douloureuse, la démarche désespérément lasse de Santuzza, des rangs de fauteuils applaudissent... Et désormais, à chaque minute du bref drame italien, cette salle de spécialistes avertis de tous les moyens du métier, de techniciens perspicaces, d'observateurs lucides, soulignera par des bravos chaque accent juste, chaque mouvement réel, chaque regard éloquent de la grande artiste. De scène en scène, l'enthousiasme grandit, des murmures discrets circulent qui colportent l'admiration collective, et l'atmosphère de la salle est créée, définitive, et c'est fini, je sens que la bataille est déjà gagnée, trop vite pour mes goûts de combat, juste à temps pour que la beauté de cette salle unique fût complète et pure. Car on pouvait noter là un phénomène admirable, miraculeux, de la force et de la noblesse de l'art vrai : ce que cette assemblée d'artistes applaudissait avec cette frénésie unanime, ce n'était pas seulement ce qu'elle percevait si clairement

du génie de la Duse, ces bravos ne signifiaient pas seulement l'éloge compétent de camarades ébranlés par la traduction synthétique d'une vie d'émotion, de douleur, d'amour dont le raccourci palpitait devant eux, ces applaudissements allaient au delà encore ! Ils étaient la traduction inconsciente, impulsive de leur amour pour leur art, c'était l'hommage ému qu'ils envoyaient plus loin qu'à l'artiste passagère, c'était leur idéal qu'ils saluaient, c'était leur art ennobli devant qui ils se sentaient agrandis eux-mêmes, et qui leur donnait de l'orgueil ! Oui, c'est bien ce sentiment de gratitude infinie qu'a dû sentir la Duse quand montait vers elle le tonnerre incessant des ovations !

Que dire du reste de cette représentation inouïe ?

Après chaque acte joué, après la *Cavalleria,* après ce cinquième acte de *La Dame aux Camélias,* que la Duse n'a jamais si bien joué — au dire de ses amis, — parmi la foule des couloirs, il m'a été impossible de recueillir *une seule* note discordante dans l'émotion générale. Je rencontre les meilleurs artistes de la Comédie-Française, et les plus célèbres d'entre les « solitaires », Coquelin, Taillade, Marie Laurent,

que sais-je encore ? Je recueille de leur bouche l'accent sincère d'une admiration sans mélange ; non seulement je vois les yeux des femmes rougis et mouillés, mais les yeux des comiques les plus exaspérés sont aussi trempés de larmes...

Quand le rideau se lève sur le deuxième acte de *La Femme de Claude*, un mouvement se fait dans la salle. Après Santuzza, traînant péniblement les pieds sur le sol raboteux du village sicilien (car on avait eu cette illusion !), après Marguerite Gautier, moribonde et négligée, voici Césarine, triomphante et belle d'une beauté d'empoisonneuse et de damnée ! Cette transformation magique a produit une longue sensation. L'actrice en eut conscience, sans doute, car jamais son sourire n'eut plus de charme pervers et jamais son œil plus d'éclat vénéneux...

Le rideau est tombé, après des interruptions sans nombre, sur le deuxième acte de *La Femme de Claude* qui clôturait ce spectacle, l'orchestre s'est levé, des tonnerres de bravos et de vivats ont retenti par toute la salle, les mouchoirs et les chapeaux s'agitent, les fleurs pleuvent des avant-scènes, on crie : « Au revoir ! au revoir ! au revoir ! » Et dix fois le ri-

deau a dû se relever devant l'artiste émue, qui ne pouvait cacher sa joie idéalement descendue dans l'ivresse de son sourire !

La coulisse a été envahie ensuite par la foule des artistes. Les uns voulaient seulement la revoir, les autres l'embrasser, d'autres lui demandaient l'une des roses qu'elle tenait à la main. Pendant une heure, le défilé n'a pas cessé. J'ai vu là de jeunes comédiennes et de vibrants comédiens d'avenir la regarder de loin, des larmes aux yeux, n'osant s'approcher d'elle... Coquelin veut absolument jouer une fois avec elle et l'engage à jouer en français.

« Cela vous serait si facile ! Essayez ! Vous verrez quel succès ! »

M⁽ᵐᵉ⁾ Marie Laurent vient aussi, et, lentement, avec de graves paroles, lui dit son admiration.

L'ambassadeur et l'ambassadrice d'Italie arrivent à leur tour, la complimentent, l'air heureux.

Et sa troupe, qui repart aujourd'hui pour l'Italie, attend, pour lui faire ses adieux, que le flot des visiteurs se soit écoulé.

« Allez, allez, vous êtes libres ! Merci, merci tous, mille fois. »

Elle les embrasse, très émue. Ils la regardent très affectueusement.

Je lui demande enfin :

« Quand partez-vous ? »

Et, en riant de ses idéales dents blanches :

« Jamais ! jamais ! Je ne quitte plus la France ! »

QUELQUES LETTRES SUR QUELQUES QUESTIONS

14 août 1897.

Généralement, au mois d'août, les gens de lettres se sont déjà assez reposés pour qu'il soit permis de les ennuyer un peu... De plus, les auteurs dramatiques ont réglé depuis longtemps leur bilan, et ils ont dû suffisamment ruminer les événements de la dernière saison pour que leur opinon soit faite sur les questions controversées l'hiver.

Voici les quelques points sur lesquels ont porté mes investigations près d'une quarantaine d'auteurs dramatiques, jeunes et vieux, choisis dans les genres les plus divers.

Aux auteurs de comédies modernes, il fal-

lait poser ces questions que l'actualité impose :

— *Êtes-vous partisan de la pièce à thèse au théâtre ? Pensez-vous que l'art dramatique a pour but la moralisation, ou, au contraire, êtes-vous pour l'impartialité de l'œuvre d'art se justifiant par des raisons de beauté et de vérité seulement ?*

— *Peut-on exécuter une pièce à thèse avec des personnages concrets inspirés de la réalité ! Ou bien est-on condamné à n'y employer que des personnages conventionnels, généraux et abstraits ?*

— *En ce moment, croyez-vous à un mouvement vers la littérature dramatique synthétique, ou plutôt à un mouvement vers la littérature dramatique analytique ?*

— *Croyez-vous à l'efficacité, pour le succès d'une pièce, de l'exactitude et de la minutie de la mise en scène, du luxe des décors, de l'ameublement et des toilettes ?*

— *Va-t-on vers plus ou moins de mise en scène ?*

Aux auteurs comiques, aux humoristes, il fallait demander :

— *A quoi attribuez-vous le développement des cafés-concerts et des « bouisbouis » ?*

— *Pensez-vous qu'ils soient nuisibles aux théâtres et que les directeurs aient raison dans leur croisade contre eux ?*

— *Le succès des pièces en un acte sur les petites scènes non classées n'annonce-t-il pas un retour du goût public vers les spectacles coupés?*

— *Êtes-vous sincèrement convaincu que le drame historique et en vers manque de débouchés?*

— *Que savez-vous du succès de vos pièces en tournée? Quelle comparaison avez-vous faite entre les différents publics qui les ont entendues?*

— *Quel sera, cet hiver, le goût du snobisme des abonnés de l'Œuvre?*

— *Quel moyen d'empêcher les femmes de conserver leur chapeau sur la tête au théâtre?*

Aux poètes des drames en vers, aux auteurs des drames populaires, il fallait demander :

— *Que pensez-vous de l'évolution présente du genre que vous avez exploité « avec tant de succès? »*

— *Le goût public indique-t-il qu'il y a urgence à ouvrir de nouvelles scènes aux drames en vers? S'il s'en créait de nouvelles, trouverait-on des interprètes suffisants?*

— *Croyez-vous à l'introduction du vers libre dans le drame en vers?*

Etc., etc.

Ces questions ont été mêlées, selon les compétences supposées des auteurs.

M. Alphonse Daudet

comme toujours nous apporte la clarté.

Champrosay, 7 août 1897.

Voilà bien des questions, mon cher Huret. Je vais essayer d'y répondre, dans l'ordre où vous me les posez, et aussi sommairement que possible.

1° Le théâtre vous semble aller vers les pièces à thèse. Vous me demandez si je crois à un mouvement durable ?

Je ne le crois pas. Chez nous, pour l'instant, rien ne saurait être de durée. Au théâtre, comme ailleurs, je ne vois qu'inquiétude, agitation, trépidation et des bicyclettes sur toutes les routes.

2° Si l'on peut donner à une pièce à thèse des personnages réels, vivants, concrets ?

Forcément, malgré toute l'habileté de l'auteur, et sa souplesse à imiter la vie, les personnages de ce genre de pièce ont quelque chose de rigide, d'implacable. N'importe où ils vont, ils y vont avec un billet d'aller et retour

en poche. Il leur manque l'imprévu, le délicieux illogisme de la vie.

3° Si je ne trouve pas qu'il y ait excès dans le souci actuel d'exactitude minutieuse de mise en scène, décors, ameublements ?

Certes oui, il y a excès dès lors qu'il y a minutie ; puisqu'au théâtre la minutie se perd, disparaît. Chercher la *dominante* des choses et des êtres, s'y tenir. Tout le reste est inutile. Quant aux réactions exagérées dans le sens de la simplicité, elles font sourire. On vous parle de *reconstitutions shakespeariennes* pour cet hiver... Allons, tant mieux !

Et puis vous voudriez m'interroger aussi sur les causes du succès des bouisbouis, cafés-concerts, la *mort* du drame historique, etc.

Tout cela, mon ami Huret, c'est beaucoup d'affaires.

Il faudrait parler de la cherté et de l'incommodité des places, de la longueur des pièces et de leurs entr'actes ; de la paresse du public français, paresse venant surtout d'une trop rapide compréhension ; du peu d'attention que nous portons à toutes choses, du besoin de se mettre en scène qui dévore tous les spectateurs, les empêche d'écouter, cabotins eux-mêmes... Mais c'est tout un livre que vous me

demandez. Venez me voir un jeudi. Nous le causerons, ce livre !

Votre

Alphonse Daudet.

M. Paul Hervieu.

va peut-être un peu embarrasser M. Jules Lemaître, l'éminent critique de la *Revue des Deux-Mondes* :

Trouville, 26 août 97.

Oui, mon cher Huret, j'étais en vacances, quand votre lettre m'est parvenue ; et, dans le plaisir de vous répondre, c'est encore y rester, quoique vous m'ayez mis en face de bien laborieuses questions.

Vous me demandez « si je suis toujours convaincu que l'on peut faire une pièce à thèse avec des personnages concrets, inspirés de la réalité ? Ou si je n'admets pas que l'on soit condamné dans ce genre de pièces à n'employer

que personnages généraux, conventionnels et abstraits ».

Permettez-moi d'user de ce vieux moyen de répondre qui consiste à interroger.

Qu'entendez-vous par une pièce à thèse? Ou plutôt, quelles sont les comédies de mœurs où il n'y ait point de thèse? Est-ce que l'auteur ne prétend pas toujours faire naître une conclusion quelconque dans l'esprit des spectateurs, soit qu'il présente un conflit des caractères avec les caractères, ou des aspirations humaines avec la fatalité, ou des droits naturels avec les lois écrites, l'auteur a voulu intéresser à la façon propre qu'il a eue d'apercevoir un sujet? Pourquoi, dans certains cas, ce « sujet » se met-il à s'appeler « thèse »? Voilà ce qui me paraît aussi arbitrairement fixé que l'instant où le boulevard des Capucines se met à s'appeler boulevard de la Madeleine?

La Douloureuse, de notre ami Donnay, qui a eu, cet hiver, un succès si brillant et si mérité; *La Douloureuse*, qui veut dire qu'il y a de l'addition à payer, avait-elle en cela une thèse, oui ou non?

L'éminent critique dramatique de la *Revue des Deux-Mondes* écrivait récemment qu'il n'aimait pas les pièces à thèse. « Une pièce à thèse,

disait-il, est un leurre. L'auteur a la prétention de prouver pour tous les cas, et ne prouve tout au plus que pour le cas qu'il a pu choisir et conditionner à sa guise... »

Je crois, en effet, que c'est l'art avec lequel M. Jules Lemaître a choisi et conditionné les personnages du *Pardon* qui nous a fait admettre qu'un mari pardonne à sa femme quand, à son tour, il était devenu coupable envers elle. Mais exposer cela au public, n'est-ce pas soutenir une thèse? Et intituler une pièce : *L'Age difficile,* n'est-ce pas enfermer toute une thèse, déjà, dans son titre ? Ne faut-il pas bien choisir et conditionner le cas, pour me prouver qu'il y a un âge difficile, à moi, par exemple, qui trouve tous les âges malaisés ?

Enfin, mon cher Huret, convenez que s'il y a jamais eu une pièce à thèse, c'est *Le Voyage de M. Perrichon,* où l'auteur vous démontre que l'on préfère ceux que l'on a sauvés à ceux par qui l'on a été sauvé.

Pour peu que vous me faisiez l'amitié d'entrer, un moment, dans les vues que je vous soumets, avec votre érudition du théâtre, vous distinguerez bientôt tant de thèses dans les pièces qui ne sont point dites « à thèse », que vous vous étonnerez, comme moi, de voir certai-

nes pièces de mœurs, seulement, jouir de cette qualification, en vertu d'un simple pléonasme.

A bientôt, cher ami, et cordiale poignée de main.

<div style="text-align:right">Paul Hervieu.</div>

M. Georges de Porto-Riche.

est amer :

 Cher monsieur,

Je n'ai guère réfléchi sur mon art, j'ai toujours écrit instinctivement, en dehors de toute préoccupation d'école, sans m'inspirer d'aucun principe. C'est pourquoi je me trouve embarrassé pour répondre à vos questions.

Quant à mes projets de théâtre, voici ce que je puis vous en apprendre. Je crois qu'on jouera deux pièces de moi l'hiver prochain : la première à l'Odéon [1], la seconde à la Renaissance. Malgré ma réserve absolue, tout a été dit et imprimé pour discréditer l'une et l'autre de ces pièces. L'Ar-

[1]. On a joué en effet le *Passé* à l'Odéon. Mais rien autre jusqu'à 1901.

gus m'a communiqué à leur sujet près de trois cents entrefilets de journaux aussi malveillants qu'inexacts ! Ces notes, généralement suggérées par des cabots, des alphonses, des directeurs tarés, des auteurs méchants et quelques vieilles dames excitées, m'ont causé beaucoup de tourments, mais ne m'ont pas découragé. Et j'espère que le public — qui a aimé l'*Infidèle* et *Amoureuse* — me dédommagera bientôt de ces tribulations. L'essentiel est de donner une bonne œuvre. Si j'ai la chance d'en avoir écrit une, tout sera oublié. « Le chien aboie, la caravane passe, » dit un proverbe oriental.

Mes meilleurs sentiments, cher monsieur, et pardon de mon griffonnage.

G. DE PORTO-RICHE.

21 août 97, Villa des Fontes, Honfleur...

M. Alfred Capus.

comme à son ordinaire, déborde de bon sens:

Blois, 21 août 1897.

Mon cher Huret,

Vous l'avez l'art de poser des questions diffi-

ciles et insidieuses et l'on ne peut s'en tirer avec vous que par la simplicité. En ce qui concerne la première de ces questions : « Les cafés-concerts et les établissements de Montmartre nuisent-ils aux théâtres et les directeurs ont-ils raison de leur faire la guerre? » Je crois qu'en effet les petites scènes de Montmartre font beaucoup de tort aux théâtres ; mais réciproquement les théâtres font un tort considérable aux petites scènes de Montmartre. C'est la concurrence la plus légitime du monde. Et qui sait d'ailleurs si tous ces établissements fantaisistes et irréguliers ne sont pas les débuts de quelque chose d'important, par exemple d'une forme nouvelle de nos plaisirs ? Combien de spectacles interdits d'abord par la police qui sont devenus officiels quelques années plus tard !

Ce qu'on appelait autrefois le « spectacle coupé », demandez-vous en second lieu, est-il définitivement mort, et le succès précisément des petits théâtres d'à côté ne peut-il lui redonner la vogue ?

Cela est très possible, sinon probable. Il est convenu aujourd'hui dans le monde dramatique que le public ne va pas aux spectacles coupés. Mais comme il y va, à Montmartre, je ne vois aucune raison essentielle pour qu'il n'y

retourne pas, sur le boulevard. Et le théâtre qui eût donné le même soir *Le Plaisir de rompre,* de Jules Renard ; *Un Client sérieux,* de Courteline et *Le Fardeau de la liberté,* de Tristan Bernard, n'aurait certainement pas fait une mauvaise spéculation, pour parler simplement à ce point de vue.

Votre question sur la mise en scène, mon cher Huret, est une des plus actuelles de l'art dramatique, mais elle exigerait plus de développement que n'en comportent ces petites réponses « d'été ». On pourrait dire de la mise en scène ce que Brummel disait de l'élégance du costume. Un homme est parfaitement habillé lorsqu'on ne peut faire, sur sa toilette et sur la façon dont il la porte, aucune observation ni en bien, ni en mal. De même, une pièce est bien montée, lorsque la mise en scène ne se remarque pas et qu'elle semble naturelle et nécessaire à l'action. L'idéal serait qu'à la fin du spectacle on ne se rappelât pas si les décors étaient vieux ou neufs.

Vous êtes bien aimable, mon cher ami, de me demander aussi à quoi je travaille. Je suis en train de terminer une comédie en quatre actes.

Poignée de main,

Alfred CAPUS.

M. Brieux.

s'esquive :

21 août 1897.

Émettre publiquement des théories sur l'art dramatique, moi ! Je m'en garderai bien, mon cher Huret, et, d'ailleurs, j'en serais incapable. Je ne veux pas faire tort à des idées que je crois justes en les défendant misérablement. J'ai déjà assez de peine à faire une pièce.

Excusez-moi donc de ne pas répondre sur ce point à votre questionnaire.

Pour le reste, voici :

J'envoie à la copie une comédie en quatre actes *Les Trois Filles de M. Verdier*[1], que je viens enfin de terminer. J'irai la lire à Porel un jour de la semaine prochaine.

De plus, Antoine, après une reprise de *Blanchette*, jouera, cet hiver, sur son théâtre, une pièce en cinq actes : *Résultat des courses*, que j'ai écrite l'année dernière.

Bien cordialement,

BRIEUX.

1. Devenue *Les Trois Filles de M. Dupont*, jouée depuis au Gymnase.

P.-S. — Et certainement non, qu'on ne décore pas assez d'auteurs dramatiques — ni de courriéristes de théâtre !

M. Émile Zola

résume :

Médan, 14 août 97.

Mon cher Huret,

Je suis bien paresseux, et répondre sérieusement à vos questions, ce serait écrire tout un traité de littérature dramatique.

En principe, je n'aime guère les pièces à thèse. Mais, au théâtre comme partout, l'unique point important est d'avoir du génie. Donc, le théâtre d'une époque est ce que le génie veut, et le théâtre d'idée peut triompher aujourd'hui, puis être battu demain par le théâtre de passion, selon les auteurs et les pièces qui se produiront. On peut souhaiter cela, mais le prévoir est difficile.

Personnellement, je crois que tout moraliste dramatique déforme la vérité pour aider au

triomphe de la cause qu'il plaide, et cela me gêne, la vérité vraie seule est honnête. Seulement, je ne suis plus assez sectaire pour condamner en bloc toutes les œuvres qui ne sont pas de mon goût. Je me contente d'admirer quand il y a lieu.

Je suis pour le décor exact, pour la mise en scène exacte. Le théâtre est la représentation de la vie, et cette représentation ne va pas sans la vérité des milieux. Un personnage n'est complet que lorsqu'il apporte avec lui l'air où il baigne, tout ce qui l'enveloppe et le détermine.

Cordialement à vous,

Émile ZOLA.

M. Jules Case

nous promet de dire bientôt à M. Jules Lemaître s'il est ou non féministe :

Août 1897.

Cher monsieur,

Suivant la définition de Littré, ce sont les

personnes aisées qui villégiaturent, pendant la belle saison. Ces personnes sont enviables, elles n'ont rien à faire ou, du moins, elles peuvent suspendre leurs travaux, durant un temps. Ce n'est pas mon cas; et je resterai vraisemblablement à Paris : l'avenue et le bois de Boulogne, les autres bois de l'Ile-de-France, me suffiront, sans compter la ville même, vide de ses Parisiens, un peu déserte, traversée d'étrangers et prenant, par ce fait, des aspects de capitale lointaine, presque inconnue, qui éveillent nos curiosités et raniment nos admirations.

Je reste donc, par crainte des paresses dont vous accablent la mer et la campagne. *La Vassale*, à laquelle vous faites allusion, m'a précisément mis sur les bras un travail inattendu, une réponse générale que je prépare, sous la forme d'une lettre à M. Jules Lemaître, et qui paraîtra, avec la reprise de ma pièce à la Comédie-Française, à la fin de septembre. La discussion de la critique m'a en effet quelque peu déconcerté : pour les uns, je suis féministe ; pour les autres, je ne le suis pas. Il faut pourtant s'entendre, s'expliquer tout au moins. J'essayerai.

Après ? Deux romans, l'un, philosophique ; l'autre, politique, la suite de *Bonnet rouge*, me

solliciteront. Mais, à certaines démangeaisons, je crois bien comprendre que j'ai été piqué par quelque tarentule théâtrale.

La piqûre y est. A voir si elle s'envenimera.
Votre dévoué,

<p align="right">Jules CASE.</p>

M. Lucien Descaves

soutient que toute la crise actuelle vient du prix trop élevé des places :

<p align="center">Saint-Denis-sur-Loire, 10 août 1897.</p>

Mon cher ami,

Voici une réponse à quelques-unes de vos questions.

Je suis partisan de la liberté des théâtres-nains de Montmartre et d'ailleurs. Loin de nuire aux grands théâtres qui les persécutent, ils y ramèneraient la foule, si le prix des places n'était surtout un obstacle à la réalisation de ce vœu des directeurs.

En effet, sans parler des délicieuses pièces de

Courteline, entre autres, ce que les théâtres-nains offrent au public est tout de même supérieur en général aux lamentables produits des cafés-concerts réguliers. Le voilà, le véritable ennemi, sur lequel il s'agit de reconquérir des spectateurs. J'estime que les théâtres-nains s'y emploient et c'est pourquoi je voudrais qu'on leur fût plus clément. Les grands théâtres, à la fin, y trouveraient leur compte.

Ces tentatives, en outre, répondent à votre question touchant un regain possible des spectacles coupés. S'ils réussissent sur les petites scènes de Montmartre, il n'y a, encore un coup, qu'une raison pour qu'ils ne réussissent pas ailleurs : le prix trop élevé des places. Trois pièces en un acte semblent un régal aux spectateurs qui payent un fauteuil six francs. C'est quand il leur en coûte douze que leur mauvaise humeur commence et qu'ils se plaignent de ne pas en avoir pour leur argent. Une mise en scène extravagante leur devient alors assez indifférente. Nous en avons eu la preuve l'hiver dernier.

Quant à savoir si le théâtre historique en vers manque de débouchés, je crois qu'il faudrait retourner la proposition et se demander si les débouchés ne manqueraient pas plutôt de drames historiques en vers.

Ce que je fais sur les bords de la Loire ? De la bicyclette avec Capus, et, tout seul, malheureusement, un acte intitulé : *La Cage*, pour Antoine. Et puis je termine mon roman sur la Commune : *La Colonne*.

Bien à vous, cher ami,

<div style="text-align:right">Lucien DESCAVES.</div>

M. Henri Becque

est télégrammatique :

<div style="text-align:right">17 août 1897.</div>

1° C'est une bien grosse question que *l'Art et la Morale* ; elle ne presse pas, heureusement.

2° J'ai l'horreur des pièces à thèses, qui sont presque toujours de mauvaises pièces et de mauvaises thèses. Je le pensais déjà du temps de Dumas et je n'ai pas changé d'avis, bien loin de là.

3° Une mise en scène exacte et expressive, voilà ce que nous voulons. Mais lorsque la mise en scène n'est qu'un cadre luxueux, indifférent et inutile, elle ne compte que pour le public.

Et les toilettes, cette partie si importante aujourd'hui de la mise en scène. L'intervention des Doucet et des Paquin est devenue scandaleuse.

4° Je pars pour Saint-Gervais. Je suis souffrant depuis quinze mois et j'ai besoin de me soigner.

5° Je vais poser ma candidature au fauteuil de Meilhac. Si je ne suis pas nommé cette fois, je ne me représenterai plus.

<div style="text-align:right">Henri Becque.</div>

M. Marcel Prévost

sous le couvert de théories personnelles, dit quelques vérités à plusieurs de ses contemporains.

<div style="text-align:right">Paris, 10 août 1897.</div>

Mon cher Huret,

Comme il est beaucoup plus facile de faire de belles théories sur l'art dramatique que de bonnes pièces, je ne vois pas pourquoi je ne répondrais pas à votre questionnaire.

Vous me demandez mon avis sur la mise en scène luxueuse et minutieusement exacte. La faut-il telle ou non ? Il me semble que, dans deux cas au moins, le luxe de la mise en scène et son exactitude sont indispensables. D'abord, pour la pièce mondaine contemporaine, la pièce à la mode : nous en avons connu quelques-unes qui ont dû leur succès aux jolis mobiliers et aux jolies toilettes. Puis, pour la pièce historique à prétentions de reconstitution. Et encore, pour celle-ci, faut-il être circonspect. Mounet, dans *Iphigénie*, coiffait un certain casque qui rappelait à tout le monde les carabiniers d'Offenbach. Et, dans *Frédégonde*, nous vîmes défiler, sous des noms mérovingiens, toutes les figures d'un jeu de cartes. Le public riait : rire d'ignorants, à coup sûr ; mais la pièce en souffrait tout de même.

Maintenant, si l'intérêt d'une œuvre dramatique réside surtout dans les caractères ou dans le mouvement des passions, je crois qu'on distrait imprudemment l'attention du spectateur en lui montrant trop de décors, de mobiliers et de costumes. Une vraie belle pièce psychologique doit se contenter du « palais à volonté » des tragédies de Racine.

Mais faut-il faire des pièces psychologiques?

me demandez-vous. Et, précisant votre question, vous ajoutez : « A l'exemple d'Ibsen, va-t-on vers le théâtre d'idées ou vers le drame passionnel? »

Vous savez mieux que moi, mon cher Huret, pour en avoir recueilli naguère un stock divertissant, la vanité des pronostics sur le théâtre, le roman, la poésie de demain. C'est comme le sort des batailles prochaines : il dépend du grand capitaine, encore ignoré, qui les gagnera. Le grand dramaturge que nous attendons sera-t-il sollicité par les causes mystérieusement enchaînées des passions et des actes, ou par l'action et la passion mêmes? De cela dépendra le théâtre de demain. Ce qui me paraît acquis aujourd'hui, c'est qu'on commence à se lasser de la pièce « où il y a une belle scène au second acte ». Et encore que la séparation se fera plus nette, plus profonde, entre le théâtre grave et le théâtre gai, qui se mariaient assez volontiers pendant ces dernières années.

— Et la pièce à thèse? interrogez-vous.

Elle n'est, je crois, qu'un cas particulier de ce que vous nommez le théâtre d'idées. *Nora, Les Revenants*, etc., sont des pièces à thèse. Dès que l'auteur est susceptible de concevoir des idées générales, elles dirigent forcément

son art. Il serait facile de prouver que *M^me Bovary* est un roman-thèse, et l'on démontrerait sans trop de peine qu'*Amants!* de notre brillant Maurice Donnay, est une pièce à thèse...

Ce qui est franchement désagréable, c'est la pièce à thèse apparente, agressive, avec des personnages construits sur mesure, ne parlant, n'agissant que pour prouver quelque chose. De telles pièces, fussent-elles parfaites d'ailleurs, ont le défaut suprême : la vie leur manque. Quant à la moralité qu'elles prétendent illustrer, elles la rendent plutôt odieuse. Tels ces petits *tracts* protestants qui donneraient à un saint des envies de libertinages.

Certes, il est parfaitement légitime de ne rien vouloir démontrer du tout, au théâtre ; de faire une œuvre simplement lyrique, poétique ou pittoresque. Mais, si l'on prétend démontrer quelque chose, il faut le démontrer *par la seule image de la vérité*, — comme un physicien démontre les forces de la nature.

« Enfin, me demandez-vous, va-t-on vers le théâtre analytique ou vers le théâtre synthétique ? »

J'ai peur de ne pas très bien comprendre ce qu'on veut dire par « théâtre analytique » et « théâtre synthétique ». Peut-être le public ap-

pelle-t-il tout simplement ainsi le théâtre à façons lentes et minutieuses, — et le théâtre bref, express. Car le théâtre est nécessairement synthétique, puisqu'il doit traduire toutes les passions, toutes les pensées de la vie humaine *par la seule parole*, laquelle n'en est qu'une expression hâtive et résumée... Par goût, j'aime assez le théâtre « continu ». Les sautes brusques, les trous : c'est vraiment là un procédé trop facile. Et *Le Supplice d'une femme* me paraît une bien mauvaise pièce...

Voilà de belles théories, mon cher Huret, n'est-il pas vrai ? Pour y mettre une conclusion, je noterai simplement cette observation, que je crois indiscutable : « Il n'y a pas d'exemple qu'une pièce de théâtre systématique, je veux dire conçue, construite d'après un système et proposée par son auteur comme le type parfait de ce système, soit une très belle œuvre. »

Cordialement à vous,

<div style="text-align:right">Marcel Prévost.</div>

M. Romain Coolus

est paresseux :

> Vendredi.

Mon cher Huret,

Vous m'excuserez de répondre très brièvement à votre questionnaire. Si je ne prenais ce parti radical, je devrais (mon pauvre ami!) vous adresser tout un volume. Ne m'en veuillez pas de vous l'épargner.

La mise en scène de demain? Elle sera, n'en doutez pas, soignée, méticuleuse, exacte. Le public le désire et il a raison. Il vient au théâtre pour se dépayser et goûter des joies d'illusion. Le metteur en scène et le décorateur doivent donc travailler à cette duperie savante : plus on le trompe, plus le spectateur est ravi ; et pour le bien *mettre dedans*, il ne faut pas lui laisser le temps de la réflexion, ni lui permettre de se reprendre. Donc pas d'*à peu près*.

Le Symbolisme? Je vous en parlerais si je savais ce que c'est. J'attends une définition. Il m'apparaît que tout poète symbolise dès l'ins-

tant qu'il exprime par des images concrètes certaines vérités abstraites d'ordre psychologique et moral, — mais le théâtre, dit *symbolique* ou *symboliste*, connais pas !

Les spectacles coupés, excellente pratique à qui nous devrons la disparition des innombrables productions généralement connues et méprisées sous le nom de *lever de rideau*. Si les spectacles coupés sont en faveur, tant mieux ! Nous aurons peut-être alors des pièces en un acte possibles.

Les chapeaux de femme ? Bien simple ! *Insuppressibles*, à moins que la Commission d'incendie ne veuille s'en mêler et ne daigne reconnaître à quels dangers fabuleux nous exposent ces pailles, failles, fleurs, plumes et rubans. Nous serions alors sauvés, mon Dieu ! à tous points de vue ! Infaillible, mais peu probable !

Votre ami,

Coolus.

M. Georges Ancey

fait un retour sur lui-même et parle avec maîtrise de la mise en scène :

<div style="text-align:center">Kerbonne, en Camaret (Finistère),
7 août 1897.</div>

Cher monsieur,

Je passe l'été au fin fond de la Bretagne, à l'extrémité d'une pointe, dans la lande et devant la mer. C'est là que j'ai échoué, dans mes pérégrinations et que je suis revenu, depuis, chaque année. La solitude y est complète ; quelques amis qui passent, dans ces environs, et voilà tout. Je m'en voudrais cependant d'omettre trois ou quatre paysans et pêcheurs, en bragon-braz et en sabots, dont j'ai fait mes amis et qui parlent comme des personnages d'Ibsen.

Quant à mes occupations, elles varient tous les ans. J'ai fait un peu de tout dans mon désert, même du jardinage. Cette année, c'est la bicyclette, pendant deux heures tous les matins. Le reste du temps je lis, je travaille et je

braconne. Le soir, j'ai envie de dormir, ce qui ne m'arrive qu'ici.

Voilà dans quel coin votre lettre est venue me trouver. Et maintenant que vous êtes édifié sur mes occupations, voici quelles sont mes préoccupations.

J'ai trois pièces en train. Aucune n'est encore terminée, mais j'espère en avoir bientôt fini. Je puis vous en donner les titres, car ils n'ont rien de bien compromettant, et ils appartiennent à tous. L'une a pour titre *Le Mariage*, le second *L'Héritage* et le troisième *La Tutelle*. Les titres mêmes du Code, comme vous voyez. J'ai tâché de rester le plus possible dans les généralités ; je ne sais si j'y aurai réussi.

Vous me demandez, de plus, si je crois à l'efficacité de la mise en scène réelle et luxueuse pour le succès d'une pièce. Je n'y crois pas du tout. La théorie de la mise en scène réelle, avec de la vraie eau, de la vraie soupe, de vrais accessoires, peut se défendre quand on est très jeune. Moi-même, autrefois, je l'ai exigée. C'était un bon terrain de lutte, un bon sujet d'article, il y a six ou sept ans, voilà tout. Le théâtre vit de sentiments, que ces sentiments soient justes et dramatiquement exprimés, le public, quelque peu imaginatif qu'il

soit, aura bientôt fait de s'en créer la mise en scène. Sans aller jusqu'à dire que nous devons en revenir au système de Shakespeare ou même à celui de l'Odéon, avec des fauteuils peints sur les murs dans des bosquets également peints, je crois que pour nous tout au moins, qui travaillons *dans le bourgeois*, une mise en scène honnête est suffisante.

Je ne parle là, bien entendu, que de la mise en scène au point de vue *décor*, de la basse mise en scène extérieure, qui n'est qu'une question de meubles, de la seule mise en scène qui préoccupe, hélas ! la généralité de nos directeurs ; car, à côté de cette besogne subalterne et oiseuse, il y a une mise en scène qui est un art, plein de ressources et de trouvailles : c'est celle qui consiste, pour l'homme du métier, à aider à la compréhension d'une œuvre, à en créer l'atmosphère, et même à y ajouter de la vie et des *effets* avec les mouvements plus ou moins ingénieux des personnages, et leur évolution raisonnée dans les meubles et le décor. La mise en scène qui s'enroule autour du drame, qui s'appuie sur ce texte, qui commente l'action, qui fait lever l'acteur sur telle phrase, qui le fait asseoir sur telle autre, peut doubler la vie d'une œuvre, en sou-

lignant la signification du mot par la signification du geste. Telle réplique dite en remontant le théâtre est décisive ; dite sur place, elle serait sans valeur. Telle scène, qui n'aurait qu'un sort ordinaire jouée autour d'une table, peut s'imposer, devenir capitale, si elle est jouée devant une cheminée. Seulement, cette mise en scène-là est un art ; elle exige de la part du metteur en scène, qui devient alors un véritable collaborateur, une compréhension complète de l'œuvre ; elle veut de l'intelligence littéraire, elle veut des artistes.

Il faut avouer qu'on en est encore loin, même dans certains de nos grands théâtres. Le metteur en scène est généralement un monsieur très pressé qui regarde souvent l'heure. Il se contente bénévolement de faire mettre des coussins, beaucoup de coussins sur les canapés, et, quand le texte l'embarrasse, il fait, à bout de ressources, placer un panier à ouvrage par beaucoup de machinistes. A moins qu'il n'en sorte par la phrase trop souvent entendue : « Mon petit chat, voilà assez longtemps que vous êtes à gauche, veuillez donc passer à droite. »

Mais je m'aperçois, cher monsieur, que cette question de la mise en scène, qui me passionne

par l'abondance de ses moyens, m'a entraîné fort loin. Vous me permettrez donc de passer rapidement sur les deux autres questions que vous me posez.

L'art dramatique a-t-il pour but la moralisation ? Je ne le crois pas. L'œuvre d'art doit être impartiale, elle vit seulement de beauté et de vérité. Il y a, du reste, très peu d'œuvres absolument immorales. Je ne connais guère, pour ma part, que le *Chandelier* qui soit dans ce cas. Peut-être aussi, dans un autre genre, *Severo Torelli*. Réfléchissez-y bien : vous verrez. Mais qu'importe ?

Votre dernière question m'inquiète davantage ; car je crois que toute œuvre de théâtre doit être à la fois synthétique et analytique : synthétique dans le choix des caractères et des passions, analytique dans les détails nécessaires à leur expression. Mais j'ai peur de jouer un peu sur les mots avec vous et peut-être au fond nous entendons-nous fort bien.

Veuillez agréer, cher monsieur, etc.

<div style="text-align: right;">Georges ANCEY.</div>

M. Abel Hermant

se montre réticent :

> Nétreville, par Évreux (Eure),
> 15 août 97.
>
> Mon cher Huret,
>
> Où je passe mes vacances ? A l'adresse ci-dessus, puis en Angleterre.
>
> Quelle pièce en préparation ? Trois actes. Titre : *L'Empreinte*.
>
> Sur quoi ? Le divorce, mais pas du tout au point de vue légal : je ne songe nullement à critiquer la loi ni à soutenir une thèse.
>
> Que m'ont appris mes débuts au théâtre sur le métier et la façon de l'art dramatique ? Mais... je ne sais pas. Vous en jugerez la prochaine fois.
>
> Si je crois *urgent* de créer de nouveaux débouchés au drame historique ou au drame en vers ? Non.
>
> Va-t-on vers plus ou moins de mise en scène ? Est-ce qu'une réaction ne se prépare pas contre le luxe, la minutie de réalité, vers plus de

simplicité et d'à peu près? Je ne sais pas si l'on va vers plus ou moins de mise en scène : je crois seulement qu'il faut bien mettre en scène. Je ne hais pas le luxe mais j'ai horreur de la minutie autant que de l'à peu près. Je suis pour l'exactitude, mais pour l'exactitude en décor. Et quant à la réalité (la vraie eau — n'est-ce pas? — le vrai champagne, les vrais coktails, les vrais accessoires) cela me paraît dénué de tout intérêt.

Si l'accès des théâtres est difficile, presque impossible aux inconnus? Ce que j'en pense? Je pense que oui.

Si l'on va vers le théâtre d'idées à la suite d'Ibsen, ou vers le drame de passion pure selon l'esthétique analytique? Comme ce n'est pas vous qui avez inventé ce jargon, mon cher Huret, je me trouve bien libre pour vous dire qu'il ne m'offre aucun sens précis. D'ailleurs, qui : on? Et puis on va où on peut.

Enfin, si l'on décore assez d'auteurs dramatiques? Jamais assez, cher ami. Je crois avoir répondu sans réticence à toutes vos questions, il ne me reste qu'à vous serrer cordialement la main.

<div style="text-align:right">Abel Hermant.</div>

M. François de Curel

donne un assaut solide au théâtre à thèse :

Les Marmousets, 13 août 1897.

Cher monsieur,

Si par vacances vous entendez le temps passé hors Paris, je suis en vacances depuis plus d'un an, toujours à la campagne ou en voyage. J'ai travaillé à deux pièces, l'une terminée, l'autre qui s'achève. La première, en cinq actes, s'appelle *Le Repas du Lion* et sera jouée au nouveau théâtre d'Antoine, dans le courant de novembre. C'est une pièce sociale comportant pas mal de personnages.

Je réponds maintenant à vos autres questions :

Tout porte à croire que la mise en scène va continuer à être très exacte. L'exactitude est une conquête dont il ne faut pas s'exagérer l'importance, mais conquête tout de même, qui a créé dans le public un goût dont il faut tenir compte. Si j'admets le besoin d'exactitude et de pittoresque, je suis convaincu qu'il

y aura réaction contre la richesse exagérée de la mise en scène. Ce n'est pas une conquête, cela, c'est une épidémie qui, de tout temps, a tué des théâtres. D'ailleurs, je suis peut-être un juge partial quant au peu d'importance de la mise en scène, pour la bonne raison que mon théâtre n'en comporte guère. Je ne vois parmi mes pièces que *Les Fossiles* et le *Repas du Lion* dont je parlais tout à l'heure qui exigent une mise en scène très soignée.

Il me paraît téméraire d'affirmer d'une façon générale qu'il faut ou qu'il ne faut pas faire de pièces à thèse. Ainsi Dumas fils aurait probablement beaucoup perdu à n'en pas faire. Il avait l'instinct de la prédication, et, sans aucun doute, l'idée qu'il convertissait le public servait à grandir et à fortifier son talent. Sur ce sujet, chaque auteur ne peut donc parler qu'à un point de vue personnel qui révèle ses véritables aptitudes. Mon sentiment est qu'au théâtre on perd son temps à vouloir convertir le public. D'abord, parce que l'action seule l'intéresse ; il dort pendant les tirades régénératrices, ou, s'il parvient à les écouter, c'est pour en sourire, car il a le bon sens d'être peu convaincu de la valeur morale des écrivains de la rampe. Si nous l'amusons : — Bravo ! Mais

si nous faisons de la moralité : Holà ! de quoi te mêles-tu ? Ajoutez à cela que, par elle-même, la pièce à thèse n'inspire pas confiance. On sent trop qu'elle est fabriquée pour les besoins d'une cause. Elle donne des conseils peut-être excellents, mais par la bouche de personnages dont la conception est un mensonge, car l'auteur, qui n'est qu'un avocat madré, charge tant qu'il peut la partie adverse et blanchit outre mesure son client. L'ensemble sonne faux.

Du reste, pour peu que l'on cherche dans l'histoire le point de départ des grandes réformes, on constate que les thèses ont presque toujours produit des effets très différents de ceux qu'attendaient leurs inventeurs. Cela n'est pas pour nous encourager à prêcher, aux dépens de la valeur artistique de notre œuvre et aussi de sa durée, puisqu'elle est morte dès que les mœurs, en se modifiant, l'ont rendue sans objet.

Tout en ne prêchant pas, un homme intelligent, qu'il écrive pour le théâtre ou pour le livre, ne peut rester indifférent au bien ou au mal qui résultera de son travail. Si je voyais, dans la société qui m'entoure, une plaie à guérir, un abus à frapper, au lieu d'exposer une

méthode de guérison plus ou moins contestable en un drame qui, au fond, ne serait qu'un monologue coupé en paragraphes récités à tour de rôle par des bonshommes faits sur mesure, je me bornerais plutôt à une peinture aussi vivante que possible de cette société en péril. A mes yeux, c'est le choix du sujet, le milieu où on le place, qui donnent à l'écrivain pénétré de sa responsabilité le moyen de l'exercer. Ce choix fait, il n'y a plus qu'à être sincère. Aider un peuple à se bien connaître, lui faire sentir une douleur à l'endroit de la plaie, cela suffit pour que, de lui-même, il évolue vers le salut. L'écrivain a rempli son devoir lorsqu'il a dit la vérité avec toute l'énergie dont il est capable.

Vous me demandez enfin si le mouvement actuel va vers l'art dramatique synthétique ou vers l'analytique ?

Le théâtre est un art de raccourci. Nous avons, nous auteurs dramatiques, deux ou trois heures pour faire vivre sur les planches ce qu'un romancier raconterait dans un gros livre. Toute pièce suppose donc une condensation extrême de faits et de sentiments. Chaque mot doit éclairer le passé et préparer l'avenir, la moindre intention est à triple détente. Une

pièce ainsi composée est, ou ne peut être, qu'une synthèse. L'expression *théâtre d'analyse* désignant un genre parallèle au roman d'analyse est de nature à donner une idée tout à fait fausse du théâtre dont il s'agit. J'aimerais mieux l'appeler théâtre psychologique, expression sans doute trop ambitieuse, mais qui, du moins, n'écarte pas la notion de synthèse inséparable de celle du théâtre.

Cela dit, j'ajoute : Oui, le mouvement actuel va vers l'art dramatique psychologique. Les auteurs sentent la nécessité de rajeunir les sujets terriblement usés, et la psychologie est une des sources — pas la seule — où l'on peut puiser.

Le public suivra-t-il les auteurs dans cette voie? Ceci est une question que l'avenir décidera.

Croyez, cher monsieur, à mes meilleurs sentiments,

François de Curel.

On ne pourra s'empêcher de remarquer encore une fois ici le refus des auteurs à différencier la formule analytique de la formule synthétique. Tous ou presque tous s'acharnent à vouloir que tout le théâtre confonde et réu-

nisse les deux formules. Il se fût agi, au contraire, de préciser les choses : *L'Assommoir*, de Zola, et *Germinie Lacerteux*, de Goncourt, et *La Pêche*, de M. Céard, tout le théâtre de Jean Jullien et tant d'autres productions dramatiques contemporaines du même ordre peuvent-ils être appelés des œuvres synthétiques ?

M. Henri Lavedan

6 août 1897.

Mon cher Huret,

Je vais donc passer de bonne grâce sous vos Fourches Caudines.

1° Si j'ai des pièces en train ? — Une seule, dont le titre n'est pas encore fixé — une comédie moderne, en cinq actes que je compte présenter dans le courant de l'année prochaine au Théâtre-Français, après que ce même théâtre aura représenté ma *Catherine* qui doit passer cet hiver. J'ai aussi promis à Antoine de lui donner quelque chose.

2° Je crois que la mise en scène, très poussée,

peut aider au succès, y contribuer même dans une assez large part, mais à condition qu'elle soit intelligemment, pittoresquement, spirituellement appropriée au milieu social de la pièce, et au caractère, à la nature des personnages. Malgré tout, je ne pense pas qu'elle suffise, même de premier ordre, à tenir lieu d'une pièce absente ou à en sauver une sans valeur. Je suis persuadé aussi qu'un chef-d'œuvre peut s'en passer. Autant vous dire que moi, il m'en faut, et de la très soignée ! J'imagine que le souci d'exactitude, le luxe des décors, des ameublements, des toilettes, etc., sont loin d'avoir dit leur dernier mot. On fera de plus en plus fort... jusqu'à l'Exposition. Après, tout se calmera.

3° Il n'y a pas de vogue pour tel ou tel genre. Il n'y a de vogue que pour la pièce « réussie ». Elle *portera*, si c'est une pièce à thèse, tout comme une pièce gaie, sentimentale ou dramatique, n'ayant pour objet que l'éternel jeu des passions et la simple observation de la vie. L'action dramatique, à mon avis, doit toujours prendre parti, montrer clairement ce qu'il veut, de quel côté il souhaite faire pencher la balance.

4° Oui, je pense que les spectacles coupés

ont chance de redevenir à la mode et que tous les petits théâtres, Grand Guignol, Roulotte, etc., contribueront à accentuer ce mouvement. La courte pièce en un acte, la saynète, le dialogue vont faire beaucoup de mal à la chanson de café-concert.

5° Comment empêcher les femmes de conserver leurs chapeaux au théâtre ?

— Je me déclare incompétent.

6° Décore-t-on assez d'auteurs dramatiques ?

— Non ! jamais assez ! Le nombre des croix à donner sera toujours inférieur à celui de mes confrères dont le talent mérite récompense !

7° Les auteurs manquent-ils de débouchés ?

— Oui.

8° Les directeurs manquent-ils de bonnes pièces ?

— Je ne sais pas. Je ne suis qu'auteur.

Cordiale poignée de main, mon cher Huret,

Henri LAVEDAN.

M. Alexandre Bisson

est consciencieux. Merci.

Les Surprises, 5 août 1897.

Cher monsieur Huret,

Vous voulez bien me demander mon avis sur un petit tas de questions, aussi diverses qu'intéressantes. Je m'empresse de vous l'envoyer.

Vous me demandez :

Où je passe mes vacances ?

Est-ce pour y venir ? En ce cas, vous auriez joliment raison, car la plage de La Baule (Loire-Inférieure) est bien la plus jolie qu'il y ait au monde : le pays est charmant et le bon beurre n'y coûte que vingt-deux sous !... Il est vrai qu'il est plutôt mauvais ; mais on peut se rattraper sur les œufs, qui sont pour rien...

Si je travaille ?

Hélas ? il le faut bien !

A quoi ?

Voici : le matin, je fais des petits trous dans le sable et, comme c'est très fatigant, je me repose généralement l'après-midi.

Si je m'amuse ?

Jeune indiscret !... Non, moi, je ne m'amuse pas : ce sont les autres qui m'amusent !

Quel est mon avis sur la signification du développement des cafés-concerts ?

A mon sens, le développement de ces établissements doit signifier que le public y va beaucoup.

Si je crois que les cafés-concerts soient nuisibles aux théâtres ?

Je vous crois que je le crois ! Mais je crois aussi que les théâtres font bien du mal aux cafés-concerts.

Si je pense que les directeurs de théâtre ont raison de lutter contre les cafés-concerts ?

En mon âme et conscience, oui, je le pense !... On a toujours raison de lutter contre ce qui vous est préjudiciable.

Si je suis assez renseigné pour deviner ce que jouera le théâtre de l'Œuvre l'année prochaine ?

Oui, justement, je suis très bien renseigné. M. Lugné-Poe, qui, en ce moment, est en Scandinavie, consacrera sa saison prochaine au vaudeville américain. Quelques *minstrels* sont également à prévoir.

Si je suis sincèrement d'avis que le drame historique manque de débouchés ?

Non, sincèrement, je ne suis pas d'avis. On le voit partout, le drame historique : aux Français, à l'Odéon, au Château-d'Eau, à la Porte-Saint-Martin, même au Gymnase, où l'on va donner *La Jeunesse de Louis XIV*. Il n'y en a que pour lui ! Je croirais plutôt que c'est le drame historique qui manque aux débouchés.

Les chapeaux de femmes vont-ils se maintenir cette année à l'orchestre ?

Oui, mais ils ne gêneront plus personne. Chaque dossier de fauteuil sera orné d'une petite fente verticale. Quand on aura devant soi un chapeau-écran, on n'aura qu'à glisser 10 centimes dans la petite fente verticale, et aussitôt, sans secousse, le fauteuil de la dame s'abaissera de 40 centimètres. Il faudra vraiment ne pas avoir 10 centimes dans sa poche...

Si j'ai l'occasion de juger la différence des publics qui voient jouer mes pièces à Paris et dans les tournées ?

Non. Je n'ai pas l'occasion. Comme théâtre, à La Baule, nous avons une fanfare et pas d'ouvreuses.

Ne va-t-on pas revenir aux spectacles coupés ?

Moi, je ne demande pas mieux, ayant quel-

ques pièces en réserve pour ce moment béni!...
En tout cas, on pourrait toujours commencer par couper, dans les grandes pièces, le troisième acte, qui est généralement le plus difficile à faire.

Maintenant que je vous ai répondu avec cette vieille et rude franchise, que l'on ne retrouve plus guère aujourd'hui que dans les classes dirigées, laissez-moi vous poser à mon tour une toute petite question :

Quelle influence aura, selon vous, la restauration du théâtre d'Orange sur le développement progressif des saxo-tubas dans les musiques militaires ?

En attendant votre réponse, que j'espère sincère, croyez-moi, cher monsieur Huret, votre bien cordialement dévoué,

<div style="text-align:right">Alexandre Bisson.</div>

M. Léon Gandillot

se tient, de parti pris, en dehors des questions posées. Impuissant Torquemada de la Société

des auteurs, il pleure l'abolition des bûchers de l'Inquisition. Ecoutons-le :

Mardi, 15 août 1897.

Mon cher Huret,

Pendant que je suis bien sage et bien inoffensif à regarder les petits bateaux qui vont sur l'eau à Etretat, vous avez la cruauté de venir me faire le coup du questionnaire. Et ce sont les problèmes les plus ardus et les plus complexes de la question théâtrale que vous remuez à la fois négligemment du bout de votre plume et dont vous exigez une solution immédiate.

Quant à moi, mon cher Huret, pour tout ce qui touche aux choses de théâtre, je n'ai qu'une opinion : c'est la faute à la Société des auteurs dramatiques. C'est mon idée fixe, je ne vois que ça, je ne connais que ça.

La multiplication des cafés-concerts et le tort que les bouisbouis font aux scènes plus relevées, le krach du vaudeville, les chapeaux de femmes à l'orchestre, la décoration des actrices et les spectacles coupés, voilà, évidemment, de nombreux objets d'étude et de controverse, et encore on pourrait ne pas oublier le

palpitant billet de faveur et le cas de l'invraisemblable monsieur Bérenger, mais personnellement je suis hypnotisé par l'unique question de la Société des auteurs dramatiques.

L'obsédante pensée de cette Société de Nessus, dont il est impossible de rejeter de ses épaules l'implacable tutelle; la constatation de ce fait monstrueux, d'ailleurs universellement ignoré par la magistrature d'abord, que nul en France ne peut exercer la profession d'auteur dramatique s'il n'adhère aux statuts de la corporation, laquelle tient dans les mains de son syndicat par les traités imposés, au mépris du Code civil, tous les théâtres, entendez-vous, tous les théâtres de Paris et de la province, et en interdit de la sorte l'accès à qui refuserait de signer le pacte social; cette servitude inouïe, scandaleuse, immorale et illégale, à laquelle se soumettent tous les auteurs dramatiques, voici le sujet de l'étonnement douloureux dont je ne suis pas revenu depuis que je suis entré dans la carrière (quand mes aînés y étaient encore, hélas!) Et toutes les autres questions, plus ou moins captivantes, intéressant l'avenir du théâtre, me laisseront froid tant qu'on n'aura pas résolu la primordiale, c'est-à-dire celle de l'émancipation de l'auteur dramatique; tant

qu'on n'aura pas proclamé le droit de tout citoyen de faire des pièces et d'en vendre, de s'établir enfin vaudevilliste aussi bien qu'ébéniste ou charcutier.

Excusez-moi donc, mon cher Huret, etc.,

L. GANDILLOT.

M. Georges Feydeau

paraît avoir trouvé le moyen d'empêcher les femmes de conserver leur chapeau à l'orchestre :

Paris, 21 août.

Mon cher ami,

Vous m'avez demandé une lettre à bâtons rompus, à bâtons rompus je vous réponds !

Et, d'abord, tâchons de nous ressouvenir de notre questionnaire car, avec le souci d'ordre qui me caractérise, je l'ai tellement bien rangé que je ne puis plus mettre la main dessus.

Où je suis ?

Depuis huit jours à l'étranger, à Paris ! Mais pas pour longtemps car j'ai peur d'y oublier le

français ; la semaine prochaine je pars pour le Midi ; l'été est vraiment trop dur à Paris ; il n'y a pas, il fait trop froid.

Les directeurs de théâtre ont-ils raison de lutter contre les cafés-concerts ?

Évidemment ! Comme les cafés-concerts auront raison de lutter contre les théâtres.

Les cafés-concerts font-ils vraiment du tort au théâtre ?

C'est indiscutable ! *Champignol malgré lui* a eu 560 représentations, *le Dindon, l'Hôtel du Libre-Echange, Monsieur chasse, le Fil à la patte*, quelque chose comme un millier de représentations : « Ah ! sans ces sacrés cafés-concerts !... »

Quel sera le goût du snobisme au théâtre de « l'Œuvre » cet hiver ?

Il faudrait d'abord admettre que le snobisme ait un goût, et alors il ne serait plus le snobisme. Or, comme il n'obéit pas à un goût mais à un mot d'ordre, posez la question à ceux qui le donnent.

Êtes-vous d'avis que le drame historique et en vers manque de débouchés ?

Je ne crois pas tant qu'il manque de débouchés, je crois surtout qu'il manque de spectateurs.

Trouvez-vous qu'on décore assez d'auteurs dramatiques?

Comme chevaliers, certainement. Maintenant, comme officiers...?

Connaissez-vous un moyen d'empêcher les femmes de conserver leur chapeau au théâtre?

Je n'en vois qu'un. Déclarer que seules pourront garder leurs chapeaux les femmes âgées de plus de quarante ans.

A vous, quand même,

Georges FEYDEAU.

M. Georges Courteline

n'envoie pas dire leur fait aux directeurs et appuie ses démonstrations d'une opulente érudition.

Mon cher Huret,

Mille pardons d'avoir tant tardé à vous répondre. Je n'étais pas à Paris, en sorte que je ne trouve qu'aujourd'hui votre lettre.

Est-ce que les directeurs de théâtres vont

nous raser encore longtemps ? Ils nous assomment avec leurs revendications. Sous le prétexte — d'ailleurs mensonger — que leur commerce ne bat que d'une aile, ils décrètent l'univers entier d'accusation et portent plainte contre les passants. Un jour, c'est l'Assistance publique qui les ruine; le lendemain, c'est le billet de faveur qui est la cause de leurs désastres; il y a un mois, c'était Montmartre qui leur prenait leur clientèle; aujourd'hui c'est le café-concert dont le « développement » les menace. En vérité, on n'a pas idée de ça. Et puis quoi, le café-concert ? Qu'est-ce qu'il a fait, le café-concert ? Et où est-il le « développement » que ces gens nous signalent du doigt comme une sorte de spectre rouge ? Si vous voulez bien vous reporter aux dernières années de l'Empire, c'est-à-dire à trente ans d'ici, vous constaterez, preuves en main, que Paris comptait, pour le moins, une demi-douzaine de beuglants qui ont aujourd'hui disparu et n'ont pas été remplacés. Vous me direz : « Parisiana. » Bon ! Eh bien ! et la Tertulia ? et les Porcherons ? et le XIXe-Siècle ? Sans parler de l'Eldorado devenu théâtre régulier, de l'Alcazar, qu'on a démoli il y a six semaines, et de l'Horloge, que notre ami Bodinier, si j'en crois une

information récente, se propose de désaffecter au profit des jeunes écrivains dramatiques. Cependant, depuis la guerre, je vois surgir la Renaissance, les Nouveautés, la Comédie-Parisienne, le Nouveau-Théâtre, la Bodinière, est-ce que je sais? Alors quoi? Nous avons cinq théâtres de plus, six cafés-concerts de moins, et c'est le concert qui se développe!... Je vous avoue que je ne comprends pas. Et remarquez que, si j'ai oublié involontairement de mentionner les Bouffes-du-Nord, j'ai fait exprès de ne citer ni le Théâtre libre, ni l'Œuvre, ni les Escholiers, ces maisons n'étant pas ouvertes au public payant et ne créant, dès lors, aucune concurrence aux théâtres à bureaux ouverts.

Tout ça, c'est des bêtises et des mauvaises raisons. A bonne pièce, bonne recette; toute l'affaire est là. Est-ce que *La Douloureuse* de Maurice Donnay n'a pas été une grosse affaire d'argent? *Le Chemineau* de Richepin a-t-il, oui ou non, tenu l'affiche pendant cinq mois? *La Samaritaine*, de Rostand, a-t-elle réalisé près de 70,000 francs en dix représentations à peine? Prenons les choses de moins haut. Est-ce que Michaut a à se plaindre avec *Champignol, La Tortue, L'Hôtel du Libre-Echange* et aussi le

Sursis, qui en est, aujourd'hui, à la 280°? Il faut peut-être que je m'apitoie sur le sort de l'infortuné Rochard qui se fait des rentes avec *Les Deux Gosses*, depuis quelque chose comme deux ans. Et l'excellent Léon Marx, directeur du théâtre Cluny et professeur de pourboires aux cochers, il faut aussi que je verse des larmes sur la misérable condition où l'ont réduit les cabarets de Montmartre et les cafés-concerts du centre? Je vous répète, mon cher Huret, que tout cela est enfantin, et que les directeurs de théâtre sont mal fondés dans leurs plaintes. Si Samuel a 3,500 francs de frais par jour et si Baduel, à la Porte-Saint-Martin, remporte une tape avec *Don César de Bazan* et avec des pièces de Déroulède, j'en suis fâché ; mais ce n'est la faute ni de Reschal, ni d'Yvette, ni du grand Brunin.

Qu'on ne fasse pas de bêtises; on ne sera pas tenté de les faire payer aux autres.

Bien à vous,

G. COURTELINE.

M. Maurice Hennequin.

tout en se plaignant d'une chaleur torride, développe l'anecdote avec agrément :

Spa, 14 août 1897.

Ah ! mon cher Huret, parler théâtre par une torride matinée d'août ! quand tout chante, tout vibre... et que la pêche à la truite vous attend ! c'est à vous envoyer à tous les diables !

Où je passe mes vacances ?

Un peu partout ; à Spa pour le moment. Et si j'ajoutais que par cette température je travaille toute la journée, vous me traiteriez de fichu blagueur... et vous auriez raison ! Je m'amuse donc autant que je peux et je travaille le moins possible : qui n'est pas un peu socialiste à ses heures ?

Hélas ! je songe qu'il me faudra bientôt regagner Paris pour lire aux artistes du Palais-Royal *Les Fêtards* pièce en trois actes et quatre tableaux, écrite en collaboration avec Antony Mars, musique de Victor Roger. Vous parlerai-je aussi d'une comédie dont nous venons,

Georges Duval et moi, de terminer le troisième acte et qui en aura quatre ? de... et de... ? Non ! je ne vous en parlerai pas, car j'ai un principe qui, pour ne pas dater de la Révolution, n'en est pas moins excellent : tant qu'une pièce n'est pas entrée en répétition...

La liberté des cafés-concerts ?

Je trouve que les directeurs ont parfaitement raison de se défendre. Quant à mes arguments, les mêmes que les leurs. Je crois donc inutile d'insister et je passe à la question des chapeaux.

Ah ! ces chapeaux !

Eh bien ! mon cher Huret, tout me porte à croire que nous en souffrirons encore cette année.

Tenez, à propos de cette question, une simple histoire :

C'était à Bruxelles, au Vaudeville, on jouait *Le Paradis*. A l'orchestre se prélassait une grosse dame au chapeau tour-eiffelesque — avez-vous remarqué que les chapeaux de théâtre sont toujours plus grands que les chapeaux de ville ? c'est charmant ! — et derrière la dame un malheureux spectateur se penchait tantôt à droite, tantôt à gauche et finalement ne voyait rien du tout.

A un moment, n'en pouvant plus :

« Madame.

— Monsieur ?

— Votre chapeau m'empêche de voir.

— Désolée ! Que voulez-vous que j'y fasse ?

— Mais... ôtez-le !

— Oter mon chapeau ? Jamais ! »

Il eut beau insister ; la dame était de roc. Alors que fit-il ? Il tira de sa poche — vous savez qu'on fume au Vaudeville — un énorme cigare, l'alluma et se mit à envoyer avec grâce toute la fumée dans la figure de la dame.

« Monsieur !

— Madame ?

— Faites donc attention !

— Votre chapeau, madame !

— Mais vous m'asphyxiez !

— Votre chapeau, madame ! !

— Vous êtes un malappris !

— Votre chapeau, madame ! ! ! »

Et la dame dut s'avouer vaincue : elle ôta son chapeau !

Comme nous ne pouvons, à Paris, opposer le cigare aux chapeaux, pourquoi ne pas prendre un moyen mixte ? interdire le chapeau à l'orchestre et le tolérer au balcon ?

Tel est mon plan.

Si je suis d'avis qu'il est urgent d'ouvrir de nouvelles salles pour créer des débouchés aux drames en vers et historiques ?

Mais n'est-ce pas là le programme de Coquelin à la Porte-Saint-Martin ?

Alors ?

Si je suis pour le retour aux spectacles coupés ?

Oui. Mais le public ?

C'est une erreur, à mon avis, de se baser sur le succès de certaines pièces en un acte dans les petits théâtres à côté pour indiquer un revirement du goût public en ce sens.

Question de milieu.

Comment je pratique la collaboration ?

Question embarrassante et délicate !

> Il y a cent façons
> De couper les joncs...

dit la chanson. Il y a également cent façons de collaborer : cela dépend des collaborateurs.

O joie ! il ne reste plus qu'une question ! Décore-t-on assez de gens de théâtre ?

Mais non... puisque je ne le suis pas !

Excusez le décousu de cette lettre, mon cher Huret, mais encore un coup — comme

dit l'Oncle — la pêche à la truite m'attend.
Bien cordiale poignée de main,

Maurice HENNEQUIN.

M. Albin Valabrègue.

plaisante :

Heiden, le 6 août 1897.

Mon cher confrère,

Vous m'adressez une quinzaine de questions. Heureusement, je suis dans le pays des avalanches :

1° Je passe mes vacances, l'hiver, à Paris ; l'été, je fais comme la nature, je produis. Cette année, délaissant un peu les fleurs... de réthorique et les plates-bandes philosophiques, j'ai particulièrement soigné les vignes qui me donnent ce petit vin clairet, dont les Nouveautés et le Palais-Royal attendent chacun une barrique. Ils l'auront ! Le *Journal des Débats* nous dira si c'est du vin de derrière les *Faguets* ;

2° Je préfère de beaucoup le théâtre au café-

concert, parce que je vais au théâtre gratuitement et qu'au café-concert je paye ma place.

Je ne vois qu'un moyen de ruiner l'industrie des cafés-Yvette : c'est de multiplier les entrées de faveur dans les théâtres ;

3° Le drame historique et en vers ne manque pas de débouchés. Il a :

a) La Comédie-Française ;

b) L'Odéon ;

c) La Porte-Saint-Coquelin ;

d) La Renaissance ;

e) Le Château-d'Eau (qui a joué des vers de M. Jules Barbier).

Donc, si l'on construit de nouvelles salles, je demande qu'elles soient affectées à la représentation d'œuvres lyriques de l'école française, d'œuvres étrangères très profondes. (Il n'y a rien qui fasse faire de l'argent aux vaudevilles comme de multiplier, ailleurs, les spectacles ennuyeux.) ;

4° Les chapeaux de femme se maintiendront encore à l'orchestre, cette année. Mais qu'importe ? Enlevez les chapeaux, il reste les têtes coiffées !... Il faudrait donc n'admettre, à l'orchestre, que de petites femmes chauves !

5° J'ignore complètement ce que voudront, cette année, les abonnés de l'*Œuvre*. Je con-

seille aux auteurs de la maison de nous donner un peu de tout, d'égaler le plus possible Shakespeare, Molière, Victor Hugo, etc., etc., et ce sera très bien ;

6° Il est désirable que les spectacles coupés reviennent à la mode. Voici, pour mon compte, ce que j'ai imaginé : j'ai créé le BAISSER DE RIDEAU, politique, social, littéraire, artistique, religieux, philosophique, scientifique, etc., etc.

J'ai remis à Porel et à Carré un petit acte, modeste et simple, dans lequel je traite, en un quart d'heure, la question de l'*éducation de l'âme,* de beaucoup supérieure à l'instruction actuelle, c'est-à-dire à l'entassement des connaissances humaines dans des cerveaux d'enfants.

Maintenant, voici pourquoi cette innovation doit conquérir Paris, la province et l'étranger : le *baisser de rideau* sera *gratuit* ; il sera donné en supplément de spectacle. (J'espère que le gouvernement n'y verra pas une loterie.)

Si le spectateur s'ennuie, il n'aura rien à réclamer... que son pardessus.

L'heure est venue où le théâtre doit *prouver quelque chose.* Il faut préparer, amorcer, tâter le public, au moyen de petites œuvres d'une

durée de dix à quinze minutes. Si le public accepte et applaudit, on deviendra ambitieux.

On va encore dire que je suis un original, mais je voudrais bien faire comprendre à mes contemporains que tout progrès a sa source dans l'originalité et qu'une chose doit être neuve avant d'être ancienne.

Sur cette conclusion, dédiée à M. La Palisse, je vous ferai observer que j'ai répondu, en six numéros, à vos quinze questions, et je serre vos mains d'inquisiteur.

Albin VALABRÈGUE.

M. Ernest Blum

aussi :

Château de Boisement, 6 août 97.

Mon cher Huret,

Quelques lignes seulement en réponse à vos nombreuses questions ; il fait tellement chaud que, comme dit mon confrère Chose, je vous écris d'une main et transpire de l'autre !

Je me plais à la campagne sans m'y plaire beaucoup ; mais là, au moins, quand il y a un souffle de vent il est pour moi, — il est vrai que lorsqu'il y en a un grand, j'en profite aussi.

Je travaille tant que je peux ! j'accumule vaudevilles, comédies, opérettes et mélodrames ! Mon rêve est d'accaparer tous les théâtres l'hiver prochain et de gagner deux ou trois millions de droits d'auteur.

Vous me demandez si les bouisbouis et les cafés-concerts font du tort aux théâtres : je ne le crois pas ; il me semble qu'il y a à Paris place pour tout le monde au soleil — surtout quand celui-ci ne donne pas.

Vous me demandez également si les femmes doivent retirer leur chapeau au théâtre : ça, oui, par exemple ! je suis pour qu'elles le retirent, et même bien autre chose avec !

Enfin, vous voulez savoir si je suis pour le spectacle qui commence tôt et finit de bonne heure, comme du temps de mon frère Molière? Mon idéal, c'est qu'il n'y ait plus à Paris que des matinées, afin de laisser la soirée libre aux gens qui, à mon salutaire exemple, n'aiment pas à se coucher tard.

Voilà, mon cher Huret. J'oublie peut-être

quelque chose, car je n'ai pas votre lettre sous les yeux. — Je vous ai répondu par sympathie pour vous ; mais là, entre nous deux, qu'est-ce que vous allez bien faire de mes « opinions »? — les vendre à des femmes du monde?

Bien à vous,
Ernest BLUM.

M. Aurélien Scholl

nous en veut de le faire écrire. Qu'il nous pardonne !

Etampes, le 5 août 1897.

Mon cher Huret,

Si je travaille l'été ? Quelquefois, quand un nuage bienfaisant m'en donne le loisir et que, par un jeu de volets, j'ai pu éloigner les mouches et les rendre aux hirondelles et aux fauvettes dont elles relèvent. Mais, par trente degrés de chaleur, je travaille comme la bière, c'est-à-dire que je fermente.

Si je fais du théâtre ? Oui, pour moi. Et je

puis ajouter que mes pièces ont beaucoup de succès, quand je les raconte.

Mon sentiment sur les cafés-concerts est qu'ils font concurrence aux théâtres comme l'avenue de l'Opéra à la rue de la Paix, comme le boulevard Haussmann aux anciens boulevards, comme les établissements de bouillon aux restaurants jadis en vogue.

Si j'ai trouvé un moyen d'empêcher les femmes de garder leur chapeau au théâtre ? Mais certainement : que les hommes en fassent autant. « Otez votre chapeau, j'ôterai le mien. »

Les pièces en un acte vont-elles revenir en vogue ? Oui, si Courteline, Tristan, Bernard, Pierre Veber, Louis Dumur et Jules Renard trouvent des imitateurs, sinon des égaux.

Quand un spectacle coupé aura fourni cinquante bonnes représentations, tous les directeurs y viendront.

Le questionnaire étant épuisé, il ne me reste, mon cher ami, qu'à vous serrer cordialement la main.

<div style="text-align: right;">Aurélien Scholl.</div>

M. Antony Mars

est gai :

<p align="right">Samedi.</p>

Mon cher Huret,

J'ai trouvé votre lettre, hier, en rentrant d'un court voyage à la mer. Est-il encore temps de répondre à vos questions ? Ma foi, au petit bonheur.

Où je passe mes vacances ?

A Montlignon (Seine-et-Oise). Un petit nid de verdure, au pied de la forêt de Montmorency, où il n'y a pas de chemin de fer et presque pas de bicyclistes. Le pays rêvé, quoi !

Un seul voisin : le beau-frère de Paul de Choudens, M. Humbert, un homme charmant, que tous les auteurs et compositeurs connaissent bien. Avec lui, comme guide et compagnon je fais des promenades exquises en forêt, et je vous assure bien que, dans ces moments-là, je ne pense guère à Paris, ni à ses pompes, ni à *mes* œuvres.

Je travaille cependant... — lorsqu'il pleut, par exemple !

A quoi ?

A des vaudevilles.

Pour qui ?

Mais pour les directeurs qui voudront bien m'honorer de leur confiance... et j'espère qu'ils seront beaucoup.

Si je suis d'avis qu'il faut ouvrir des salles supplémentaires pour les Frédégondes de nos jours ?

Sûrement... certainement... tout de suite !... Au bout de huit jours cela ferait un théâtre de plus pour le vaudeville.

Si j'ai trouvé un moyen de faire disparaître les chapeaux de dames de l'orchestre ?

Oui... non... peut-être bien. Voici : chaque dame serait tenue de prendre deux fauteuils, un pour son... usage personnel et l'autre pour son chapeau.

Cela ferait monter les recettes... et ce serait toujours un moyen de lutter contre le tort que nous font les cafés-concerts.

Si je trouve qu'on décore assez d'auteurs dramatiques ?

Non ! non !! non !!! On devrait les décorer tous : je ne le suis pas.

Ne va-t-on pas revenir aux spectacles coupés ?

Je le voudrais bien, mais ce moment est loin

encore. Et cependant, c'est là le vrai motif d'insuccès de bien des vaudevilles. Les auteurs ayant un joli sujet à traiter sont obligés de l'écarteler en trois actes, alors que, bien souvent, ledit sujet n'en comporterait qu'un ou deux au plus. Il faut donc allonger la sauce... et, quelquefois elle ne fait pas passer le poisson. Vous imaginez-vous *Le Roi Candaule, Le Homard, L'Affaire de la rue de Lourcine*, et bien d'autres petits chefs-d'œuvre, en trois actes ?

Et voilà pourtant les bijoux que nous donneraient, sans doute encore, les spectacles coupés !

Ce que je pense de la Duse ?

Ah ! non... pardon... ça ne fait pas partie de votre questionnaire...

Cordiale poignée de main,

<div style="text-align: right">Antony Mars.</div>

M. Paul Ferrier

propose justement le même moyen que M. Feydeau, à dix ans près :

Mon cher Huret,

1° Je suis à Bagnères-de-Luchon, avec Samuel. Nous préparons la reprise du *Carnet du diable*, cherchant un clou pour substituer aux tableaux vivants dont deux années passées ont quelque peu défraîchi l'actualité.

2° En train ? La pièce que nous faisons pour la saison, Blum et moi, musique de Serpette ; directeur : Samuel, déjà nommé. Plaisirs ? Astiquer mon fusil pour l'ouverture de la chasse que j'attends impatiemment, et préparer, avec les Parisiens de Luchon, une fête de charité au bénéfice des inondés de la vallée.

3° Je suis pour beaucoup de libertés : celle des cafés-concerts ne me choque pas exagérément. Je crois bien tout de même que leur... laisser-aller a fait quelque tort à la bonne tenue des théâtres. Mais, quoi ? faut-il pas vivre avec ses microbes ?

4° Oui, je crois qu'on va vers la mise en scène, exactitude, luxe et splendeur à l'occasion. Ne pas s'y tromper d'ailleurs : la mise en scène n'est pas le tableau, c'est le cadre.

5° Si mes pièces ont en province un succès différent qu'à Paris ? J'en ai fait l'expérience, hier. Mme Simon-Girard et Huguenet jouaient

la Dot de Brigitte, au Casino. Après le 1ᵉʳ acte, où ils ne font qu'apparaître, j'entendais dire dans les groupes : « C'est assommant ! » Après le 3ᵉ acte, où on les voit beaucoup, les mêmes groupes disaient : « C'est délicieux ! » Tirez votre conclusion !

6° Quel moyen d'empêcher les femmes de conserver leur chapeau au théâtre ? Un écriteau : « Les dames au-dessus de trente ans sont seules autorisées à conserver leur chapeau sur la tête. »

7° Le marasme de l'opérette n'est pas douteux. L'opérette traverse une période d'attente, je crois. Elle attend : un fils de Meilhac, un fils d'Offenbach, un fils de José Dupuis et une fille d'Hortense Schneider.

8° Y a-t-il moyen de créer de nouveaux débouchés au drame en vers et au drame historique ? — C'est bien possible. S'il n'y avait en souffrance qu'un petit Dumas père et un petit Victor Hugo ça vaudrait la peine !

Et bien affectueusement à vous, mon cher Huret,

Votre tout dévoué,

Paul Ferrier.

M. Henri Chivot.

donne une leçon de critique aux auteurs de sa génération en rendant à la fois justice à la valeur des œuvres passées et aux tendances nouvelles de ses successeurs :

Cher monsieur,

De retour d'un petit voyage, je trouve, en arrivant à Paris, le questionnaire que vous avez bien voulu m'adresser et auquel je m'empresse de répondre.

1° *A quoi employez-vous vos vacances ? Travaillez-vous ? Vous amusez-vous ? Si vous travaillez, à quoi — et pour qui ?*

Je suis vieux, puisque mon premier vaudeville a été joué au Palais-Royal il y a 42 ans. — J'ai beaucoup produit, puisque j'ai fait représenter à Paris 96 pièces, il en résulte que je m'accorde généreusement des loisirs bien mérités. — Je passe l'été au Vésinet — je vous recommande le Vésinet, c'est un endroit charmant — et je m'y donne pour consigne fidèlement observée : me reposer beaucoup, travailler très peu. Conformément à ce programme,

j'écris en ce moment avec une sage lenteur une comédie en 3 actes que j'ai l'intention de présenter aux directeurs du Palais-Royal.

2° *Suivez-vous les théâtres ?*

Je suis avec beaucoup d'intérêt le mouvement théâtral, surtout en ce qui concerne le genre auquel je me suis consacré, c'est-à-dire le vaudeville et l'opérette.

3° *Que pensez-vous de l'évolution présente de ce genre ? A-t-il besoin de se rajeunir ?*

Au début de ma carrière je me suis donné pour modèles Scribe, Labiche et Duvert (on pouvait choisir plus mal) qui apportaient un très grand soin à la charpente de leurs pièces et avaient recours, pour obtenir leurs effets, à de nombreuses préparations. Je suis resté fidèle à ce système et je constate que les vaudevilles et opérettes qui ont le mieux réussi dans ces derniers temps, étaient précisément construits d'après ces principes qu'on est convenu d'appeler le vieux jeu. J'en conclus que le vieux jeu a du bon, mais je reconnais que, pour donner satisfaction aux désirs du public, il est nécessaire, même dans les œuvres légères, de serrer la vérité de plus près et de fouiller davantage les caractères des personnages. L'habileté consisterait peut-être à édifier le

gros œuvre d'après les anciennes traditions, mais à apporter une foule d'idées neuves dans les détails de l'architecture.

4° *Va-t-on vers plus de mise en scène ? Croyez-vous à l'efficacité de la mise en scène, son luxe, son exactitude, pour le succès d'une pièce ?*

Je crois qu'une belle mise en scène complète le succès d'une bonne pièce, mais je ne crois pas que le luxe des décors et des costumes puisse apporter un élément de réussite à un ouvrage dramatique qui n'est pas franchement accepté par le public. Quant à l'exactitude de la mise en scène il m'a toujours semblé que la pousser jusqu'au vrai absolu était d'une utilité des plus contestables. A mon avis, il suffit, grâce à l'art du décorateur, de donner au public l'illusion du vrai.

Cordialement à vous,

Henri CHIVOT.

Le Vésinet, 17 août 1897.

M. Maurice Ordonneau.

Royan, 17 août 1897.

Où je passe mes vacances, mon cher con-

frère ?... A vrai dire, je n'ai pas de vacances, car je commence à travailler au moment où les autres vont se reposer. L'hiver, mes répétitions et les « premières » des autres absorbent la plus grande partie de mon temps. L'été, j'écris mes pièces.

Cette année, j'ai passé le mois de juillet à Vichy ; je suis, en ce moment, à Royan ; en septembre, j'irai rater des perdreaux et des lièvres dans la Charente !

Je m'adonne, depuis deux mois, à ma coupable industrie : je compose des livrets d'opérettes pour les Folies-Dramatiques, la Gaîté et les Bouffes-Parisiens. Voulez-vous des titres ? — *L'Agence Crook and C*; *Les Sœurs Gaudichard* ; *La Maison hantée* ; mes compositeurs ? Victor Roger, pour la première ; Audran, pour la seconde ; Varney, pour la troisième.

Si je me suis, cette année, occupé exclusivement d'opérettes, c'est vous dire que, personnellement, je ne vois pas ce genre aussi démodé qu'on le dit.

Tous les hivers on l'enterre, cette pauvre opérette. Mais il faut croire que l'inhumation est toujours un peu précipitée, car on la voit renaître de ses cendres à chaque saison !

Cette année encore n'a-t-on pas fêté des cen-

tièmes et même des deux centièmes à la Gaîté, aux Variétés, à Cluny et aux Folies ?

La vérité, c'est que l'opérette s'est transformée : elle ne doit plus être le vaudeville, agrémentée de musique nouvelle, ou bien... elle est considérée par le public comme un objet d'un autre âge. La vieille opérette est plus que malade, mais il en est né une autre qui se porte fort bien.

Les cafés-concerts et les « bouisbouis » nuisent-ils aux théâtres en général ? Oui, mais pas autant qu'on le dit (les recettes annuelles des théâtres vont toujours en progressant).

On a prétendu que les concerts devaient leur vogue relative au bon marché de leurs places et à la faculté offerte au spectateur d'y fumer et d'y consommer. A mon avis, leur succès tient encore — et surtout — à une autre cause bien plus simple.

Qu'est-ce qui fait le vide dans les salles de spectacles ? Le « four » ! le terrible « four » proclamé le lendemain de la « première » par toute la presse. Eh bien ! le café-concert n'a jamais de « four » ! Il a même trouvé un moyen infaillible de n'en pas pouvoir éprouver. Il ne donne que des « numéros » qu'il change, du jour au lendemain, s'ils n'ont pas plu à la première

audition qui a lieu, généralement, sans tambour ni trompette. Le public, assuré de ne pas tomber sur un spectacle entièrement mauvais, va voir tel bouiboui pour son « ensemble » et non pour un de ses « numéros ».

Voilà pourquoi le café-concert et le bouiboui qui possèdent une troupe suffisante conservent longtemps leur vogue, alors qu'un théâtre à la mode, faisant le maximum aujourd'hui, tombera demain à 300 fr. avec ses mêmes et excellents artistes, s'il a eu la malchance de tomber sur un « four » !

J'ai vu jouer quelquefois mes pièces en tournée. Les mêmes « effets » se reproduisent à peu près partout — même à l'étranger, dans les traductions.

Tous les publics sont donc à peu près les mêmes pour les pièces « à situations ». Dans les ouvrages « à thèse » ou purement littéraires, il en est tout autrement. Bien des hardiesses et des finesses, applaudies à Paris, restent incomprises d'une certaine partie du public provincial.

Vous me demandez aussi d'émettre mon avis sur la question des chapeaux de dames aux fauteuils d'orchestre ? Je vous dirai tout net que l'on devrait bien laisser tranquilles nos charmantes spectatrices !

Pourquoi confieraient-elles de gracieuses et fragiles coiffures qui sont souvent, à Paris, de véritables objets d'art, à des ouvreuses qui les empilent — n'ayant pas de vestiaires spéciaux — avec les pardessus et les parapluies ?

« Qu'elles partent sans chapeau de chez elles !

— Mais celles qui vont au restaurant ?

— Qu'elles prennent un cabinet particulier !

— Ça ne leur plaît que selon leur cavalier... »

Et puis, il y a aussi les « honnêtes femmes qui vont à pied ». Voulez-vous qu'elles traversent les carrefours avec des plumes et des fleurs dans les cheveux ? Le spectacle serait alors dans la rue — et voilà une concurrence de plus aux théâtres qui se plaignent déjà d'en avoir trop !

Pourquoi, d'ailleurs, la mode des hautes coiffures durerait-elle plus que les autres ? Un peu de patience, messieurs !...

Pour les décorations que l'on accorde aux écrivains dramatiques, il me semble que tout auteur doit désirer très larges — plus larges — les libéralités ministérielles faites à ses confrères — ne serait-ce que dans l'espoir — généralement inavoué — d'attraper, un jour ou l'autre, un petit bout de ce ruban que l'on ne blague qu'à la boutonnière des autres !

Ai-je répondu à toutes vos questions, mon cher confrère ? Oui, je crois.

Je vous autorise à publier l'ouvrage in-octavo que vont former mes réponses. S'il y a deux volumes, vous pourrez ne m'envoyer que le meilleur... le troisième !

Bien cordialement à vous,

Maurice ORDONNEAU.

Villa Bienvenue, Royan-Pontaillac.

M. Henri de Bornier

est à la fois, pour les réformes et pour la tradition :

Bornier, par Aimargues (Gard) 7 août 1897.

Mon cher confrère,

Votre lettre m'arrive à la campagne, et, malgré la chaleur torride qui invite à la paresse, je me fais un plaisir de répondre à votre questionnaire.

Ce que je fais? Je regarde si les nuages qui arrivent de la mer voudront bien crever un

peu sur mes vignes. C'est rare, car les montagnes et le Rhône attirent les nuages, et je ressemble à un poète dramatique qui se demande si un directeur de théâtre voudra bien jouer sa pièce.

Du reste, je connais les deux questions, et si je savais faire des chroniques, je vous en enverrais une, où je démontrerais que viticulteur et auteur dramatique sont deux métiers qui se ressemblent absolument.

Vous me demandez si je trouve qu'il y ait assez de théâtres pour le drame historique et le drame en vers? Certes, non! Et je ne pense pas sans tristesse aux jeunes gens qui ont le courage d'écrire des drames en vers — la malice dit tragédies, dans l'espoir de ridiculiser et de nuire.

Vous qui touchez de très près, et avec une juste sympathie, aux choses du théâtre, savez-vous bien, cependant, qu'il n'est guère de martyre pareil à celui d'un jeune poète que la vipère dramatique a mordu? D'abord tout homme qui fait des pièces, des pièces en vers particulièrement, semble un ennemi pour les autres hommes, sauf quelques honorables exceptions. Pourquoi? Pour une foule de raisons, entre autres parce que les succès de

théâtre, presque toujours, donnent instantanément la richesse et la renommée : de là les envieux. Faites des romans, des volumes de vers, des sonnets, des poèmes épiques, on sourira doucement ou ironiquement, voilà tout ; mais ne tendez pas votre main vers les fruits d'or du théâtre, ou vous aurez tout de suite mille ennemis connus et inconnus. Je pourrais citer tel individu qui passe sa vie à empêcher les autres de faire jouer leurs pièces, c'est son petit plaisir. Et il y réussit par des moyens très ingénieux. Si les poètes qui ont acquis déjà la célébrité trouvent des difficultés pareilles, on peut juger de tous les déboires qui attendent un poète jeune, inconnu et timide. A quelle porte ira-t-il frapper, qui ne soit presque fermée d'avance ?

C'est pour cela qu'il faut un plus grand nombre de théâtres littéraires, de théâtres où l'on joue des drames en vers, afin que les directeurs se fassent concurrence — ce qui ne les empêchera pas de faire fortune, au contraire ! Je réclame mieux encore pour les jeunes auteurs : un Comité de lecture. Non pas seulement des examinateurs qui lisent les manuscrits chez eux, quand il leur plaît, à bâtons rompus, mais, de plus, comme au Théâtre-Français,

un Comité qui entende la pièce lue par l'auteur. Un Comité c'est déjà un public qui juge l'œuvre parlée, tandis qu'un examinateur isolé ne reçoit pas l'impression directe du poète. Ceci demanderait de longs développements, mais je vous en ai dit assez pour attirer l'attention et la bienveillance sur mes jeunes confrères.

Ainsi donc, augmenter le nombre des théâtres littéraires le plus possible, le plus tôt possible! Quant aux acteurs, vous en trouverez, n'en doutez pas: il en est beaucoup de disponibles, et il en viendra des nouveaux, selon les besoins des théâtres futurs.

J'en viens à votre dernière question:

Le vers libre doit-il bientôt faire son entrée dans le drame en vers?

Je suis très loin de blâmer les tentatives et les nouveautés littéraires. Je me rappelle, j'avais alors dix-huit ans, que Viennet, l'auteur de *Clovis* et d'*Arbogaste,* écrivait à une de mes parentes : « Votre neveu réussira peut-être, mais ses vers sont trop pleins *d'impuretés romantiques.* » Je ne peux donc pas à mon tour, m'indigner des impuretés prosodiques de mes jeunes contemporains; je crois même que ces tentatives peuvent amener quelques bons résultats pour la poésie lyrique, comme le

Théâtre libre en a réellement produit pour la comédie et le drame. Mais je ne conseillerai pas l'emploi du vers libre pour le drame, et cela pour une raison fort simple : c'est que le public a dans l'oreille le vers régulier de douze syllabes avec hémistiche ; si vous faites des vers de quatorze ou quinze syllabes sans hémistiche et avec un grand nombre d'hiatus, le public, désorienté, passera son temps à chercher si les vers sont plus ou moins longs et il ne suivra plus la pensée de l'auteur, ce qui est la chose importante. Cette raison seule suffirait, selon moi, à ne pas conseiller aux poètes le vers irrégulier. Du reste, le vers régulier de douze syllabes à rimes suivies n'a pas empêché Corneille, Racine, Victor Hugo, et tant d'autres d'écrire des chefs-d'œuvre pour la scène, et on peut se contenter des libertés rythmiques d'*Hernani* et de *Marion Delorme*.

Voilà, très sommairement, ce que je pense et ce que je devais vous dire dans l'intérêt des nouveaux poètes. Puisque vous m'avez incité à leur donner un conseil, en voici un autre plus important. Je reçois souvent des lettres dont l'auteur me confie qu'il a l'intention de mettre au théâtre tel grand personnage historique ; c'est mal comprendre la mission du

drame moderne. Il ne s'agit pas de faire une pièce sur Charlemagne, César ou Henri IV ; l'essentiel est d'avoir, avant tout, une pensée philosophique, juste et simple, de l'examiner sous toutes ses faces. Quant aux personnages et à l'époque, on les trouvera toujours, ou, plutôt, ils se présenteront d'eux-mêmes. Alors, il faut étudier l'époque et les personnages d'après les documents les plus sérieux et les plus nombreux, en un mot, *vivre dans le milieu*. L'histoire est le naturalisme dramatique.

Vous avez raison, mon cher confrère, de poser publiquement ces questions ; si je vous ai quelque peu aidé à les résoudre, j'en serai très heureux et très flatté.

<div style="text-align:right">Henri de Bornier.</div>

M. Paul Meurice

travaille... pour les autres :

<div style="text-align:right">Veules, 9 août 97.</div>

Mon cher confrère,
Vous me faites d'assez nombreuses questions.

Permettez-moi de ne répondre qu'à quelques-unes.

Si, pendant les vacances, je travaille, ou si je m'amuse?

Je m'amuse — en travaillant. Je vis maintenant fort retiré, fort isolé, et je travaille beaucoup, n'ayant plus que ça à faire.

A quoi je travaille et pour qui?

A plusieurs choses pour plusieurs personnes. Pour mon compte personnel, à un drame en vers et à un livre sur la question sociale (l'objet de votre grande enquête) qui a été la méditation de toute ma vie. Pour Victor Hugo, je rassemble les éléments du tome II de sa *Correspondance,* qui doit paraître en octobre, et d'une nouvelle série de *Choses vues,* qui paraîtra au printemps ; de plus, je mets au point scénique, pour Coquelin, un curieux *mélodrame* de l'auteur d'*Hernani,* qui est la comédie — ou la parodie — la plus amusante du monde. Pour Vacquerie, je prépare une réimpression de *Profils et Grimaces,* et je vais achever l'arrangement, commencé par lui, de son *Tragaldabas.* Vous voyez que j'ai de la besogne.

Vous voulez bien me demander ensuite ce que je pense de l'état actuel du drame. — *A quelle cause j'attribue le ralentissement de sa*

vogue? — Uniquement à la cherté des places, Mais peut-on croire et dire que le drame périclite, quand on voit un artiste tel que Jules Lemaître se laisser tenter par cette admirable forme du théâtre ? Est-ce que Victorien Sardou, est-ce que Jean Richepin ne sont pas dans toute la force du talent? Et voici M. Rostand qui arrive et dont le *Cyrano de Bergerac* sera, je vous le prédis, un des grands succès de cet hiver.

Je vous serre cordialement la main, mon cher confrère,

Paul MEURICE.

M. Edmond Rostand

est lapidaire, comme toujours !

Boissy-Saint-Léger, 16 août 1897.

Mon cher Huret,

Je travaille à terminer le *Cyrano*, que Coquelin va jouer à la Porte-Saint-Martin.

Je ne pense pas que les pièces en vers man-

quent en ce moment de théâtre. Comédie-Française, Renaissance, Porte Saint-Martin, Odéon... N'est-ce pas, grâce à Sarah et à Coquelin, le double de ce que nous avions il y a quelques années ?

Et pour ces théâtres il n'y a déjà pas assez d'artistes sachant dire le vers ; qu'adviendrait-il si de nouvelles scènes se créaient ? Ah ! qu'il serait temps de nommer un poète professeur au Conservatoire !

Quant au vers libre, mon cher Huret, je l'aime. On peut s'en servir au théâtre. Si j'en ai envie je l'essayerai. La seule chose que je ne comprendrais plus, ce serait *le vers libre obligatoire*. Je suis pour le vers libre, et davantage encore pour le poète libre.

Croyez à mes meilleurs sentiments,

Edmond ROSTAND.

M. Alfred Dubout

l'auteur de *Frédégonde*, ne se fatigue pas :

Paris, 16 août 1897.

Indiscret... vous ne le serez jamais, mon cher concitoyen.

Vous me demandez si je travaille ou si je m'amuse ?

Je travaille, donc je m'amuse. A quoi ? — A une pièce. Pour qui ? — Pour... la Critique.

Ce que je dis de sa sévérité à l'égard de *Frédégonde ?* — Qu'elle m'a fait beaucoup d'amis.

Si je pense que le vers libre doit entrer bientôt au théâtre ? — Quand M^me Sarah Bernhardt le voudra.

Et si je crois, enfin, que la création de nouvelles scènes s'impose pour le drame historique ou le drame en vers ?

Ici, je m'arrête, obligé de confesser mon incompétence, et je laisse à de plus autorisés le soin d'apprécier le goût et les besoins du public.

Ce que je sais seulement, c'est que depuis un quart de siècle environ on réclame la création d'une seconde scène à la *Comédie-Française*, afin d'y pouvoir jouer simultanément le drame et la comédie, et que, comme *sœur Anne*, on ne voit rien venir !

Bien cordialement à vous,

Alf. Dubout.

M. Jean Alcard

après avoir agréablement plaisanté les poètes et l'Académie, fait une éloquente théorie du vers dramatique :

La Garde, près Toulon, 12 août 97.

Mon cher confrère,

Il est peut-être un peu cruel de demander à un homme qui, le jour, fait exécuter des terrassements dans son enclos, et la nuit, sous des clairs de lune frais, après les torrides journées d'août, dans le Midi, roule sur une bicyclette avec de bons compagnons, il est peut-être un peu cruel de demander à cet homme-là ce qu'il pense du drame historique en vers.

Je crois que l'Odéon suffit au drame historique qui se cherche et le Théâtre-Français au drame historique qui s'est trouvé (en vers).

Toutefois, je regrette que, à la Comédie-Française, on n'ait pas une scène assez spacieuse pour faire mouvoir de vraies foules.

Je ne crois pas que « le public » ait « besoin »

de drames en vers, ni de poèmes, ni de poésies. Ça lui est égal.

Il y a en France quelques millions de versificateurs. Le dictionnaire des rimes est le livre le plus répandu. Napoléon Landais est aussi connu que Napoléon Ier, et plus populaire.

Tous les collégiens, tous les bureaucrates, tous les caissiers, tous les commis voyageurs et tous les poètes font des vers.

Toutes les femmes lisent les vers qu'on leur adresse et ne lisent que ceux-là. Celles à qui on n'en adresse point, en demandent.

Les albums sont sans nombre, dans l'univers, — comme les sots de l'Ecclésiaste.

Mais personne ne lit « des vers ».

Sully Prudhomme est un quasi-inconnu. C'est pourtant un grand poète, — quoiqu'il soit de l'Académie.

Cependant le vers au théâtre est toléré. C'est qu'il fournit au tragédien des sonorités particulières, bien rythmées comme la respiration même, qui lui permettent d'enfler la voix, — de forcer les effets, de les faire « sonner » démesurément, — comme il sied quand on dit en présence de trois ou de six mille spectateurs ce qui ne s'adresse qu'aux personnages du drame.

Quant aux interprètes suffisants — en trouverait-on si de nouvelles scènes s'ouvraient au drame en vers? Je crois que oui. Ce qui détourne les tragédiens de la tragédie ou du drame historique en vers, c'est la certitude où ils sont de rester inemployés.

Quant au vers libre, il entrera dans le drame en vers triomphalement dès qu'un homme de génie l'aura voulu. Le vers libre permettra, j'imagine, des nouveautés de paroles rimées qui seront les bienvenues pour nos oreilles lasses d'hémistiches tout faits, de tournures prévues. Il permettra, j'espère, une souplesse de naturel qui humanisera et simplifiera la langue poétique dramatique. La difficulté (dès qu'il s'agit de drame historique, non de comédie légère) sera de conserver aux périodes, malgré les brièvetés et les rapidités du vers libre, cette force que leur donne ce qu'on appelle le « grand vers », cet alexandrin dont la puissance propre, dont l'unité même naissent peut-être de ce qu'il est entouré ou précédé de vers tout semblables.

Rien de mystérieux comme les nombres.

Un bel alexandrin marchant à la fin d'une période d'alexandrins et commandant la halte est accompagné d'un effet de majesté tout par-

ticulier. Il y a une force difficile à mesurer. C'est le dernier rang des bataillons carrés bien disciplinés : commandés par Agrippa d'Aubigné ou Corneille, ils sont superbes. Un tas de francs-tireurs ou de vers libres, une armée de volontaires, c'est beau aussi, commandé par Garibaldi.

Les théories se font et se défont d'après les œuvres de génie.

Croyez-moi cordialement à vous,

<div style="text-align:right">Jean AICARD.</div>

M. Eugène Morand

Cher monsieur,

Voici la réponse à quelques-unes des questions que vous me posez. Je souhaite, pour le drame historique et le drame en vers, une transformation absolue, demandant à l'un un plus grand respect et une plus large compréhension de l'histoire, à l'autre une pensée supérieure et un renouvellement de forme auquel se prêtera particulièrement bien le vers libre. Nous tournons la meule d'Hugo depuis trop longtemps.

Pour la mise en scène? Une partie, l'intellectuelle, étant la moelle même de la pièce, j'y veux tous les soins; pour l'autre, la tangible et décorative, comme elle n'est faite que de lamentables, et coûteux pourtant, oripeaux de toile, j'en voudrais le moins possible. D'ailleurs, parviendrait-elle à donner l'apparence de la vérité qu'elle n'en serait que plus fâcheuse, l'illusion parfaite, le « trompe-l'œil », étant de valeur artistique absolument nulle. Le décor doit être dans l'œuvre même. C'est à l'auteur, au poète surtout, à créer par les mots l'ambiance que sa pièce demande. Ceci dit, pour le peu de toile peinte dont on ne pourra pas se passer, j'exigerai que la qualité y supplée à la quantité et que le décor, au lieu d'une méprisable adresse d'exécution, présente, ce qui n'est jamais, un simple et personnel caractère de beauté.

Ce sont là, en littérature et en art, des idées que je suis déjà parvenu à réaliser pour moi dans une certaine mesure; il est possible que les circonstances me permettent de le faire un jour pour les autres.

Recevez, je vous prie, mes meilleurs compliments,

<div style="text-align:right">Eugène Morand.</div>

M. Edmond Haraucourt

*Fort des Poulains, Belle-Isle-en-Mer
(Morbihan), 28 août 1897.*

Mon cher Huret,

Votre lettre m'arrive avec un long retard : elle m'attendait chez moi, tandis que j'étais sanglé sur un lit lointain, pour y réparer les accrocs faits à ma tendre personne par une chute dans les roches de Belle-Isle.

J'ai l'accident chronique, ayant le geste exagéré. Je partage ordinairement mes vacances en deux époques bien distinctes : dans l'une, absolument dénuée de littérature, j'agite mon exubérance, comme une bête lâchée ; dans l'autre, je reste au lit, quinze jours, un mois, bordé de bandelettes, comme une momie, car je finis toujours par me casser quelque chose : ma peau a pris l'habitude des trous, et se résigne, en se recollant.

Mais, fût-ce au lit, je ne travaille pas : la nature et surtout la mer, loin de « m'inspirer » comme disaient nos aïeux, m'écrasent sous le sentiment de nos ridicules aspirations, et ma

faiblesse, en présence de leur force, me rappelle à l'égalité des crabes devant la mer, des crabes, mes frères.

Aussi, je ne saurais guère répondre avec sagesse aux questions que vous me posez.

Je ne vois, d'ici, aucun inconvénient à ce qu'on porte le vers libre au théâtre, puisqu'il y est depuis plusieurs siècles ; cette innovation pourra donc coïncider avec une découverte, bien désirable aussi, et qui passionne de nombreux ingénieurs, découverte d'un fil avec lequel on parviendrait, pense-t-on, à couper le beurre.

Je ne vois non plus aucun inconvénient à la création de théâtres nouveaux, où se jouerait le drame en vers : mais la difficulté, sans doute, est de recueillir les éléments divers qui assureraient le succès de l'entreprise, des tragédiens, un directeur désintéressé, des pièces honorables, mais surtout des bailleurs de fonds et du public ; car ces deux derniers facteurs sont les plus difficiles à rassembler.

Il y aurait pourtant une fortune à faire ! — Un directeur, supérieurement lettré, préparé, par de fortes études, à discerner les choses artistiques de celles qui ne le sont pas, renseigné, si vous voulez, par un Comité, non pas

de comédiens, mais de personnalités compétentes, dramaturges, poètes, romanciers, et qui, systématiquement, énergiquement, sans consentir aucune faveur, sans écouter aucune sympathie, impitoyable, écarterait toute œuvre et tout homme de talent, pour réserver son théâtre aux Médiocres, celui-là répondrait à un besoin, et le public tout entier l'en récompenserait en foule.

Mais, voilà, on n'ose pas ! Les directeurs s'en tiennent aux demi-mesures, recherchent les mauvais auteurs sans aller jusqu'aux pires, demandent les vers plats sans oser les vers faux, les maladroits au lieu des nuls, les amateurs, des hommes, il est vrai, sans dotation naturelle, mais pleins de bon vouloir, qui parfois même exercent fort convenablement un art ou une profession, et qui, dans leur partie, sinon dans la nôtre, ont des notions du bien et du mal, ce qui est déjà trop !

Parlons franc : celui qui réaliserait aujourd'hui le chef-d'œuvre du drame en vers, c'est l'auteur de café-concert.

Mais on ne se risque pas jusqu'à lui. On s'arrête en route. C'est un tort. Il est attendu : c'est le Messie du public moderne.

Me voici au bas de la page et je n'en veux

pas commencer d'autres : je vous serre la main, cordialement,

<div align="right">Edmond HARAUCOURT.</div>

M. Georges Rodenbach

dit ses vérités à la foule :

Mon cher Huret,

Je rentre de voyage et suis bien en retard pour vous envoyer l'avis que vous me demandiez sur quelques questions de théâtre, par exemple le drame historique et le drame en vers. Certes, on ne saurait trop leur ouvrir de nouveaux débouchés. Ils sont la plus haute forme, le grand art en matière dramatique. Mais ce qui manque, me semble-t-il, ce ne sont point les scènes ni les interprètes, puisque le Théâtre-Français, en tous cas, demeure, incomparable.

Ce qui manque, c'est un public. La musique a son auditoire d'initiés : voyez Colonne, voyez Lamoureux. Le grand art dramatique n'a pas le sien : voyez Ibsen, dont aucune pièce ne ferait dix représentations ; voyez *Torquemada,* le

Théâtre en liberté, de Victor Hugo ; ou cette exquise *Florise,* de Banville ; ou cette haute *Abbesse de Jouarre* de Renan, qu'on n'a même jamais jouée. Et tant d'œuvres sans beauté vont à la cinquantième et à la centième, parce qu'elles sont sans beauté ! C'est ce qui faisait dire à Nietzsche : « Succès au théâtre, on descend dans mon estime jusqu'à disparition complète. » Certes, la boutade est exagérée ; mais il est certain que le théâtre, aujourd'hui, *vit du nombre,* le nombre qui est incompétent et sacre le médiocre. Au contraire, l'œuvre d'art n'est accessible qu'à une élite. Que faudrait-il ? Que cette élite fût nombreuse, comme l'élite musicale des concerts du dimanche, qui, elle, ne supporte pas de la musiquette (pas même du Théodore Dubois, qu'elle a sifflé !), mais veut du grand art et du génie. Quand y aura-t-il un public ne voulant aussi que de la vraie littérature ? Alors les belles œuvres, peut-être les chefs-d'œuvre, ne manqueront pas. Car beaucoup, qui s'abstiennent aujourd'hui, s'adonneront au théâtre lorsqu'en travaillant pour un public ils ne devront pas travailler *contre* la beauté.

 Cordialement,
 Georges Rodenbach.

M. Jules Mary.

traite à fond les questions posées :

> La Chevrière, par Azay-le-Rideau
> (Indre-et-Loire),
> 15 août.

Mon cher confrère,

Exécutons-nous !

Où passez-vous vos vacances et comment ? Travaillez-vous pour le théâtre en ce moment ? Pour qui ? Qu'est-ce ?

Vous rappelez-vous le *Lys dans la vallée ?* Eh bien ! j'habite Clochegourde — en réalité La Chevrière — perché en haut des falaises de l'Indre, où Balzac a placé les scènes de son roman. De mon cabinet de travail j'aperçois Saché, sur le coteau de l'autre rive, Saché, où Balzac venait tous les étés passer deux ou trois mois. Tous les vieux qui l'ont connu sont morts, le dernier, — son tailleur — il y a deux ans. Il y a bien, paraît-il, à Pont-de-Ruan, un reste de vieux garçon de moulin qui jetait autrefois l'épervier dans l'Indre pour le grand homme,

mais rien à en tirer : il est sourd comme un pot.

Je pêche, en attendant l'ouverture de la chasse.

J'achève en ce moment le drame que Rochard donnera à l'Ambigu après *La Joueuse d'orgue*. J'ai, d'autre part, à la Porte-Saint-Martin, un drame à grand spectacle dont le titre provisoire est : les *Derniers Bandits*, et qui sera joué aussi dans le courant de la prochaine saison. Enfin, j'ai sur le chantier, vous le savez, *Sébastopol*, mais la pièce, à laquelle j'ai déjà travaillé six mois, ne sera pas faite avant la fin de l'année. Ç'aura été une dure besogne.

Le drame historique est-il mort ? A-t-il besoin de se renouveler ? Comment ?

Rien ne meurt. Le drame historique dort. Un beau jour, il se réveillera, tout frais et gaillard, parce qu'il aura bien dormi. Toutefois la quantité de documents publiés depuis quelques années ouvre une voie nouvelle — celle de l'histoire par les petits côtés, la plus vraie pour le public, celle qu'il comprend le mieux — les autres points de vue, plus généraux — étant du domaine spéculatif et lui échappant presque toujours. Ceux qui font l'histoire s'en rendent-ils bien compte ? Je ne sais pas si cette

voie nouvelle ne serait pas de montrer les tragédies de l'histoire — ou ses comédies — conduites par leurs héros en robe de chambre. Le panache a fait son temps.

Quelle direction prend en ce moment le drame populaire ? En quoi la formule d'il y a 50 ou 60 ans diffère-t-elle de celle d'aujourd'hui ? En un mot, quelle différence y a-t-il entre les vieux mélos qu'on n'ose plus reprendre et les drames que vous avez signés ?

La direction du drame populaire ? Croyez bien, qu'il n'en prend aucune. Le drame, populaire ou non, restera éternellement, en se conformant, pour des menus détails, aux mœurs qui changent. Voilà tout ? Le drame populaire comprend tout — drame et comédie — et c'est une des plus belles expressions de l'art dramatique.

Pas de public, dit-on. Non pas. Point de théâtres, oui, à l'exception de ceux de Rochard et de Lemonnier. Et voilà pourquoi le drame a l'air de languir. On cherche bien à fonder un Théâtre lyrique pour faire concurrence aux cafés-concerts — et personne ne songe au drame qui, sous forme de roman-feuilleton, réunit encore et réunira toujours une clientèle formidable, des millions et des millions de lecteurs. Donnez-

leur des drames à ces millions de lecteurs, ils n'iront plus au café-concert.

La formule ? Mais c'est purement du métier. On n'écrit pas aujourd'hui le dialogue ampoulé, redondant, d'il y a 50 ans. Certaines ficelles — le métier en est plein — sont devenues câbles ; ce sont ces ficelles qui rendent une pièce vieillotte. Le drame doit revenir, et revient, forcément, à une simplicité primitive, en se mêlant à la comédie, au débat des sentiments et des situations, mais pour *aboutir* à la dernière expression de la haine, de la jalousie, de la colère, du mépris, etc. : la comédie reste en chemin ; le drame aboutit toujours. Tous les deux sont dans le vrai.

La différence ? Elle n'est qu'en surface et dans le tour de main. *Roger la Honte*, *Le Régiment*, *Sabre au clair* ont réussi parce qu'ils étaient habillés à la moderne. Nous ne pouvons pas inventer des passions nouvelles, mais on peut varier les manières d'en souffrir : voilà pour le fond. Quant aux détails, ils sont de tous les jours et tout autour de nous. Il n'y a qu'à se baisser pour en prendre.

N'y a-t-il pas de l'exagération dans les mises en scène actuelles ? Un trop grand souci d'exactitude et de luxe dans les toilettes, l'ameuble-

ment, etc. ? Une réaction n'est-elle pas proche en sens contraire ? Le drame populaire peut-il se passer de tant d'exactitude et de minutie ? Où doit-il évoluer vers plus de vérité et de réalité dans la mise en scène ?

Il y a des pièces — et nombreuses — qui n'ont réussi, en ces derniers temps, que par ce souci d'exactitude. Le pli est pris. C'est une loi : il n'y a guère d'amendements possibles. Les meubles peints sur la toile de fond sont devenus ridicules.

Le drame populaire doit évoluer dans le même sens, s'il ne veut pas courir le risque d'être traité de vieux. Et même, un conseil : si vous avez, dans votre pièce, un coin de l'intrigue qui languit, vite, mettez-y un ameublement du plus pur Louis XVI. Le spectateur admire et ne s'aperçoit de rien.

A quoi attribuez-vous le succès des cafés-concerts ? Le public populaire ne va-t-il pas là plus volontiers qu'au théâtre ? Comment l'en détacher ?

J'ai répondu plus haut : donnez-nous des théâtres de drame ! Mais j'ajouterai que les mœurs publiques suivent, au théâtre, un *decrescendo* qui s'observe autre part. Où sont et que deviennent les grands cafés de luxe, main-

tenant? Ils sont devenus brasseries. Où sont et que deviennent les grands cafés de luxe, maintenant? Ils sont devenus brasseries. Où sont les restaurants fins? Ils ont rejoint les écrevisses. Il faut aller aux Nouveautés ou au Palais-Royal pour voir des couples d'amoureux en partie fine dans des cabinets particuliers. Le café-concert est un peu, au théâtre, ce que la brasserie est à l'ancien café.

Excusez la longueur de cette lettre, mon cher Huret, mais c'est votre faute. Vos questions soulèvent des discussions et des théories sans nombre et il faudrait des volumes pour y répondre.

Cordialement à vous,

Jules MARY.

M. Armand Silvestre

le confesse : il est embarrassé.

<div style="text-align:right">Argelès-Gazost (Hautes-Pyrénées), jeudi.</div>

Mon cher confrère,

Vous voulez bien me demander où je passe mes vacances ?

— Comme tous les ans, à Argelès où je trouve la montagne et la tranquillité.

Si je travaille ou si je m'amuse ?

— L'un et l'autre : c'est-à-dire que je ne travaille qu'à des choses qui m'amusent, ou du moins, m'intéressent. Je termine un volume de vers, qui paraîtra en novembre et je retouche un drame que j'ai actuellement en répétitions à la Comédie-Française : *Tristan de Léonois*.

Quant à la troisième question, à savoir si je trouve suffisants les débouchés ouverts au drame historique et au drame en vers, je suis plus embarrassé d'y répondre y étant intéressé.

— Je crois cependant que les dramaturges et les poètes n'auraient pas à se plaindre si l'Odéon faisait son devoir. Mais il en est si loin !

Reste l'emploi du vers libre dans le drame.

— Je suis convaincu qu'il y peut ajouter un aliment musical très intéressant et y rompre la monotonie de la forme. Mais je suis encore intéressé ici, puisque j'ai prêché d'exemple dans *Grisélidis* et continué dans *Tristan*.

Croyez, mon cher confrère, à mes sentiments dévoués.

<div style="text-align:right">Armand SILVESTRE.</div>

LE DÉPART DE RÉJANE

23 septembre 1897.

Réjane a quitté Paris hier, par le train de Bruxelles de 6 h. 22, pour sa longue tournée d'Europe qui ne doit prendre fin qu'en décembre.

Je l'avais vue chez elle, dans l'après-midi, et j'avais un peu causé avec elle de ce long voyage.

« Oh non ! je n'aime pas les départs, disait-elle. Quand je suis pour m'en aller, je voudrais être Anglaise ! Les Anglaises, elles, s'en vont comme ça : *Good bye*, et c'est fini. »

C'est seulement sa seconde tournée hors de France. La première, c'était en Amérique, il y a quatre ans. Mais, cette fois-là, son mari,

M. Porel, et sa fille l'accompagnaient. Alors, aucune tristesse, au contraire, la joie du mouvement, des pays nouveaux, du très lointain, de l'inconnu ! Aujourd'hui, ce n'est plus cela... M. Porel est retenu à Paris par la saison commençante, une besogne infernale ! Par conséquent, sa fille ne peut pas non plus l'accompagner. Que ferait-elle, toute seule, dans les chambres d'hôtel, durant les longues soirées d'hiver ? Aussi, la voilà, la petite, avec sa jolie frimousse, à la fois sérieuse et vive, les yeux rougis, pleins de larmes :

« Ne pleure donc pas ! lui dit sa mère. Ça rougit le nez. »

Le petit garçon de quatre ans, inconscient, esquisse un pas de valse sur le tapis.

« Espèce de gommeux ! » lui lance sa mère.

Porel est là aussi, tout silencieux. Réjane, coiffée d'un joli chapeau de velours écossais, vert et rouge, en costume de voyage, essaye de les égayer un peu. Elle plaisante, avec son diable d'esprit, son esprit de diable plutôt, et je m'aperçois bientôt que je suis seul à en rire...

« Voyons, Bruxelles, c'est un faux départ ! Pour une Parisienne, c'est le bout de la jetée, c'est le coup de mouchoir à tout ce qu'on laisse derrière soi... Puis Copenhague, ça c'est plus

loin. Ibsen doit y venir voir jouer sa *Maison de poupée*. Il paraît qu'il a déjà retenu ses places à l'hôtel et au théâtre. Vous dire que je n'en suis pas fière, ce serait mentir !... Puis, le 9 octobre, à Berlin...

— Vous vous êtes donc décidée à aller à Berlin ?

— Mais, pourquoi pas ? Je vous demande pourquoi il n'y aurait que les artistes qui refuseraient d'aller en Allemagne, quand les auteurs y envoient leurs pièces, les musiciens leur musique, les industriels leurs produits ? C'est idiot, ma parole d'honneur ! Ridicule et bête ! Car, j'ai beau chercher, je ne vois pas ce qui m'empêcherait, en mon âme et conscience, puisque je passe par là, de jouer cinq ou six fois les pièces de mon répertoire devant les Berlinois... Quand ils m'auront applaudie, nous verrons bien s'ils ont du goût !... Et puis vraiment, ajoute Réjane de ce ton de voix grondeur et méprisant qui n'est qu'à elle, la personnalité des comédiens est-elle si importante que nous devions raisonner sur nos déplacements comme pour des voyages diplomatiques ? Je comprendrais, au pis aller — et encore ! — qu'on n'ait pas de goût à aller à Strasbourg ou à Metz, parce qu'enfin il y a là des gens qui, en vous en-

tendant parler français n'auraient pas le cœur à rire, mais à Berlin, voyons, quelle plaisanterie !

— Qu'est-ce que vous leur jouerez aux Berlinois ?

— *Madame Sans-Gêne, Sapho, Maison de Poupée, Froufrou* et le *Demi-Monde*.

— Et vous n'y resterez que six jours ?

— Oui, en passant. On ne dira pas, j'espère, que j'en fais une affaire d'argent ! »

En quittant Berlin, Réjane s'en ira à Dresde. Elle jouera au théâtre de la Cour. Après Dresde, deux jours de voyage à toute vapeur pour entrer en Russie, non par Pétersbourg, comme elle le voulait, mais par Odessa, Kieff, Karkoff et Moscou, pour « raison d'État » ! On sait, en effet, nous l'avons déjà raconté, que l'Empereur étant absent en octobre de sa capitale, et ayant demandé à assister aux représentations de Réjane, il a fallu bouleverser l'itinéraire de fond en comble. L'impresario a passé une semaine dans tous les express imaginables, signant de nouveaux traités, payant des dédits, employant huit jours de fièvre inouïe pour satisfaire au désir impérial qu'avait éveillé, on s'en souvient, la fameuse représentation de *Lolotte*, à Versailles.

A Pétersbourg, les représentations n'iront pas

sans faire beaucoup jaser. Pensez donc! Deux théâtres impériaux s'ouvrant *pour la première fois* à une comédienne étrangère en tournée, sur un signe du maître : le théâtre Alexandre, et surtout le sacro-saint théâtre Michel où jamais, jusqu'à présent, aucune artiste en représentation n'avait posé les pieds!

« Alors, vous devez être ravie à l'idée de ces représentations de Russie?

— Certes! puisque c'est pour aboutir à ces représentations de Saint-Pétersbourg que j'ai consenti à quitter Paris en pleine saison théâtrale, et à faire cette immense promenade à travers l'Europe. J'y retrouverai, plus que partout ailleurs, des figures de connaissance, toute cette sympathique colonie russe, habituée du Vaudeville et que je voyais, si empressée et si cordiale, venir gentiment m'applaudir à chacune de mes créations.

— Qu'est-ce que vous jouerez, devant ce parterre d'Altesses?

— *Ma Cousine* qu'*on* a spécialement demandée... »

S'interrompant, et avec une petite moue attendrie :

« Pauvre Meilhac!... ça lui aurait fait tant plaisir, cette attention-là! Je jouerai, natu-

rellement, *Madame Sans-Gêne*, et même, le dimanche 7, je jouerai, en matinée, *Maison de Poupée*, et le soir, *Madame Sans-Gêne*. Ah! je ne flânerai pas sur les bords de la Néva!

— Et après la Russie?

— Ah! je n'en sais plus rien, avec tous ces bouleversements! Mais, soyez tranquille, vous en serez informé, l'impresario n'y faillira pas... En tout cas, nous pourrons nous revoir dans la première semaine de décembre, voilà qui est sûr. »

J'avais laissé Réjane à ses derniers adieux.

A la gare elle était entourée de sa famille et de quelques intimes seulement, — la troupe étant déjà partie à midi, la devançant à Bruxelles. Ici on n'essayait même plus de rire. On allait se séparer pour deux longs mois, décidément. Réjane monte dans le train ; de la portière du wagon-restaurant, la mère dit une dernière fois adieu aux siens, à sa petite Germaine qui, de ses tendres yeux d'enfant sensible, trempés de larmes, suit le train qui s'ébranle.

Son père l'entraîne doucement par la main.

UN
MARIAGE « BIEN PARISIEN »

2 décembre 1897.

Il s'agit, d'ailleurs, du mariage de deux Américains : M{ll⁰} Sybil Sanderson, Californienne, avec M. Antonio Terry, Cubain. Mais Esclarmonde, Manon, Phryné ont depuis longtemps naturalisé la mariée, et l'écurie de trotteurs de l'époux et son magnifique haras de Vaucresson l'ont indiscutablement baptisé boulevardier. Sans compter le serment qu'il a fait de ne jamais porter de chapeau haut de forme à Paris, ce qui le classe parmi nos originaux de marque.

Quoi qu'il en soit, avec cette réserve américaine bien connue, et cette horreur de la

réclame qui la caractérise, le mariage avait été tenu secret. Sinon le mariage lui-même, dont on parlait depuis si longtemps et sur lequel des paris s'étaient même engagés, du moins la date exacte de la cérémonie : on voulait éviter qu'il en fût parlé... Toutes les précautions avaient été prises pour cela, et nous avons été les seuls à l'annoncer hier matin.

Mlle Sybil Sanderson demeure avenue Malakoff : elle devait donc régulièrement se marier à Saint-Honoré d'Eylau, et la cérémonie a eu lieu dans la chapelle des Sœurs du Saint-Sacrement, sur l'avenue, à quelques pas de son domicile. Au moins la lecture des bans devait-elle avoir lieu au prône, comme il est d'usage? Mais cette lecture n'a pas eu lieu. On a passé par-dessus l'autorité paroissiale, et une dispense a été obtenue de l'archevêché. Pourtant, objectera-t-on, le mariage a été fait par un délégué de la cure paroissiale? Non pas! On a complètement ignoré à Saint-Honoré d'Eylau l'union de la paroissienne, et c'est M. l'abbé Odelin, vicaire général, directeur des œuvres diocésaines, qui a donné le sacrement à la belle Esclarmonde.

Donc, à onze heures cinq minutes, hier ma-

tin, Mⁱˡᵉ Sybil Sanderson, en élégante toilette de ville marron, garnie de fourrure, est sortie de son petit hôtel de l'avenue Malakoff ; rougissante et les yeux baissés, on l'a vue ! Elle était suivie de sa mère, de ses deux sœurs et de M. Terry, accompagné de quelques-uns de ses compatriotes, fortes moustaches noires et teint basané. Des landaus les attendaient qui les conduisirent à la mairie de Passy, où on arriva dix minutes après.

Le docteur Marmottan, maire de Passy, député, attendait le cortège. C'est lui qui lut les articles du Code qui enchaînent les époux. Nous avons pu prendre connaissance de l'acte officiel du mariage qui unit, par des liens légitimes;

M. Antonio-Emmanuel-Eusebio Terry, né à Cieufuegos (île de Cuba), le 14 août 1857.

Et Mⁱˡᵉ Sybil-Swift Sanderson, née à Sacramento, État de Californie (États-Unis), le 7 décembre 1865.

L'acte porte cette mention, qui a son intérêt si l'on sait que la mère du futur a refusé son consentement:

« Lesdits futurs, citoyens des États-Unis, munis de deux certificats de coutume, desquels il résulte qu'ils sont aptes à contracter

20.

mariage sans le consentement de leurs ascendants... »

En effet, la loi américaine stipule qu'il suffit d'un certificat consulaire établissant que les futurs époux sont âgés de plus de vingt et un ans.

Les témoins étaient :

Pour le marié : MM. Maurice Travers, avocat ; Henri Iscovesco, docteur en médecine, chevalier de la Légion d'honneur. Pour la mariée : MM. Henri Howard, artiste peintre, et Auguste Martell.

A la mairie, aucun discours, aucun incident. Les employés remarquent seulement les doigts très chargés de bagues endiamantées des invités, et un imperceptible sourire, vite réprimé, de la mariée, quand M. le maire a prononcé les paroles définitives :

« Au nom de la loi, je vous déclare unis par le mariage. »

A midi dix minutes, les cinq landaus déposaient les mariés et leur cortège au couvent des Sœurs du Saint-Sacrement, avenue Malakoff. Là, aussi, les mesures les plus sévères avaient été prises pour ne pas ébruiter l'événement. C'est dans ce couvent, l'un des plus aristocratiques de Paris, que des dames du monde

font leur retraite. Or, ni les dames pensionnaires, ni les élèves ne savaient ce qui allait se passer. Leur curiosité était éveillée, cependant ! Car les portes de la coquette chapelle étaient restées closes, et on avait pu voir — par hasard — que l'autel et la nef étaient fleuris de chrysanthèmes et d'orchidées.

La messe et la cérémonie furent très courtes, M. l'abbé Odelin prononça un délicat et touchant petit discours dont voici la jolie péroraison :

« Vous, mademoiselle, vous avez trouvé dans l'affection vigilante d'une mère toute dévouée, dans l'affection douce de deux sœurs bien-aimées la sauvegarde de votre cœur. C'était dans la paix d'une famille respectable que vous récoltiez le bonheur que ne vous donnaient pas les applaudissements et les plus beaux triomphes.

» Et, pour que l'union soit complète, pour que l'accord de vos âmes réponde à celui de vos cœurs, vous avez voulu avoir l'unité de croyance comme l'unité d'affection. Vous la demandiez hier à l'Eglise catholique vers laquelle vous vous sentiez depuis longtemps attirée. »

Allusion discrète à l'abjuration du protestan-

tisme que la jolie schismatique anglicane avait prononcée, l'avant-veille, devant M. l'abbé Odelin ravi de la bonne volonté et de la ferveur de sa cathéchumène.

A midi et demi, tout était fini. Un déjeuner intime, servi à l'hôtel de Mme Terry-Sanderson, réunissait une vingtaine de personnes. Et ce matin les deux époux ont dû s'envoler vers les plages méditerranéennes.

On va se demander si la nouvelle épousée a renoncé définitivement au théâtre ? Ce n'est pas probable... Car, il y a quinze jours ou trois semaines au plus, elle se trouvait dans le bureau de M. Carvalho qui lui remettait un engagement en blanc qu'elle promettait de signer bientôt. Son rêve, à ce moment, était de créer à Paris les *Pagliacci* de Leoncavallo.

Elle m'en téléphona elle-même la nouvelle que je publiai le lendemain. Son futur l'accompagnait ce soir-là à l'Opéra-Comique. Elle va donc prendre un semestre de congé, travailler le contre-sol aigu qu'elle donnait dans *Esclarmonde*, il y a six ans, et revenir à Paris, la saison prochaine, pour l'inauguration de la nouvelle salle Favart !

PETITE ENQUÊTE SUR L'OPÉRA-COMIQUE

Au lendemain de la mort du regretté Carvalho, directeur de l'Opéra-Comique, il n'était pas sans intérêt de s'informer près des musiciens dramatiques notables de Paris — ceux d'hier et ceux de demain — de leurs vues sur ce que doivent être les tendances de ce théâtre subventionné.

Nous avons donc adressé à quelques-uns des principaux compositeurs français le questionnaire que voici, auquel ils ont tous répondu avec empressement.

Que doit être l'Opéra-Comique sous la prochaine direction ! Quelle part faudra-t-il faire au répertoire ancien, aux étrangers, aux jeunes musiciens français ?

Croyez-vous que l'Opéra-Comique puisse suffire à la production des compositeurs français ? Un théâtre lyrique d'essai semble-t-il nécessaire ?

Voici les réponses que nous avons reçues :

M. Théodore Dubois
Directeur du Conservatoire

Paris, le 10 janvier 1898.

Monsieur,

Voici les réflexions que me suggèrent les questions auxquelles vous voulez bien me prier de répondre :

L'Opéra-Comique, depuis longtemps, s'est éloigné sensiblement du genre qui lui valut autrefois ses plus brillants succès. Il doit, selon moi, y revenir dans une certaine mesure et accueillir à bras ouverts la comédie lyrique et les ouvrages d'une gaieté spirituelle. — Nous sommes trop enclins actuellement à la mélancolie, et m'est avis que des œuvres de la nature et de la valeur musicale de *Falstaff*, du *Médecin malgré lui*, etc., ne seraient pas pour déplaire. — En un mot, il convient de laisser le drame lyrique à l'Opéra et au Théâtre lyrique dont je parlerai tout à l'heure.

Puis, il faut avoir une excellente troupe *d'ensemble*, capable, sans le secours d'étoiles, d'intéresser toujours le public et de provoquer,

par une interprétation constamment soignée et artistique, de bonnes recettes, indispensables à la bonne gestion d'un théâtre.

On devra remettre en lumière certains ouvrages de la vieille école française, en en faisant un choix judicieux. — On ne devra pas fermer la porte aux étrangers, si leurs ouvrages ont une réelle valeur, mais on l'ouvrira toute grande aux Français, *surtout aux jeunes*, de manière à favoriser l'éclosion de talents originaux et sérieux, qui ne manqueront pas de se révéler, *si on leur en fournit l'occasion*.

Pour cela, il faudra travailler plus qu'on n'a l'habitude de le faire ; de grands efforts et une grande activité seront nécessaires ; on ne se contentera plus, comme on l'a fait jusqu'à présent, de monter un ou deux ouvrages nouveaux par an, mais bien le plus grand nombre possible.

D'autre part, l'Opéra-Comique ne peut suffire à la production des compositeurs français. Qu'on se souvienne des services immenses rendus à notre école par l'ancien Théâtre lyrique, des ouvrages et des compositeurs célèbres qu'il a fait connaître, et qu'on dise ensuite si un théâtre de ce genre est nécessaire ! Il est plus que nécessaire, il est indispensable ! Il faut

que, si un nouveau Gounod, un nouveau Bizet surgissent, pour ne parler que de ceux-là, il faut, dis-je, qu'ils trouvent comme autrefois une scène pour y produire leurs chefs-d'œuvre.

— Aider à la résurrection du Théâtre lyrique est donc un devoir impérieux pour tous ceux qui aiment l'art du théâtre.

Ce ne serait pas selon moi un *théâtre d'essai*, mais bien un théâtre de production active, fécondante, jeune, stimulant l'émulation de l'Opéra-Comique et même de l'Opéra, reprenant les chefs-d'œuvre abandonnés, tâchant d'en produire de nouveaux. Je le voudrais enfin — et ce serait très beau — comme il était jadis. — Est-ce trop demander qu'on nous donne aujourd'hui ce que nous avions il y a quarante ans et plus ?

Veuillez agréer, monsieur, l'assurance de mes sentiments distingués,

Th. Dubois.

M. Massenet

Cher monsieur et ami,

La nomination de M. Albert Carré et les

idées émises par notre nouveau directeur me paraissent répondre parfaitement à votre première question.

J'ajouterai seulement que le rétablissement d'un Théâtre lyrique, dans l'esprit de celui que nous avons connu à l'époque de *La Statue,* de *Faust* et des *Troyens*, serait certainement bien accueilli par le public et par les auteurs.

Alors que ce théâtre existait, il n'entravait nullement la brillante production et les succès du théâtre national de l'Opéra-Comique.

A vous, très cordialement,

MASSENET.

M. Royer

La Favière (Var).

Cher monsieur,

Je reproduis votre questionnaire — et voici mes réponses que je vous prie de vouloir bien insérer textuellement ?

D. — Que doit être l'Opéra-Comique dans la prochaine direction ?

R. — Indépendant de toute attache et de toute influence dont certains compositeurs de ma connaissance auraient vraiment trop à souffrir.

D. — Quelle part faudra-t-il faire aux compositeurs étrangers, au répertoire ancien et aux jeunes musiciens français ?

R. — Une part équitable.

D. — Croyez-vous que l'Opéra-Comique puisse suffire à la production des compositeurs français ?

R. — Non.

D. — Un théâtre lyrique d'essai semble-t-il nécessaire ?

R. — Pourquoi d'essai ? Que le Théâtre lyrique, si jamais on nous le rend, accueille de temps en temps des ouvrages de jeunes compositeurs, rien de mieux. Mais vouloir faire de ce théâtre l'antichambre de l'Opéra ou de l'Opéra-Comique, et pourquoi ? Est-ce que le Théâtre lyrique n'était pas fort au-dessus de ses deux rivaux à l'époque où l'on y représentait *Orphée* et *Obéron*, *Les Noces de Figaro* et *Les Troyens?*

Votre dévoué,

E. REYER.

M. Alfred Bruneau

Ce que doit être l'Opéra-Comique, mon cher Huret? Un théâtre français, tout à fait français. Et, par là, j'entends un théâtre non pas réservé à nos seuls compositeurs, qu'il importe cependant de placer au premier rang, mais mené par un esprit de large et fière générosité française, c'est-à-dire respectueux au même degré de nos vieilles gloires authentiques et des indiscutables gloires universelles ; conservateur du génie national tel que nous le transmettent nos vrais maîtres d'aujourd'hui ; brave, audacieux, aventureux, ouvert à la jeunesse de chez nous, à l'inconnu, à l'espoir, à l'avenir de notre pays, et aimable aussi, par tradition de galanterie, pour les voyageuses originales et belles. Ah ! mon cher Huret, combien je désire que l'Opéra-Comique, qui, vivant de la sorte, n'empêcherait point le Lyrique de renaître, soit ce théâtre si éminemment français, et comme je serai heureux d'honorer en notre journal, la plume à la main, les nobles chefs-d'œuvre du passé et de saluer de mon enthou-

siasme les plus vaillants musiciens de ce temps !

Mille bons souvenirs de votre collaborateur et ami,

<div style="text-align:right">Alfred Bruneau.</div>

M. Gustave Charpentier.

Si l'on considère l'Opéra comme un musée restreint où une demi-douzaine de chefs-d'œuvre sont offerts trois fois la semaine à un public spécial, il ne reste aux musiciens anciens et modernes, français ou étrangers, que le seul Opéra-Comique.

Alors que dix théâtres s'offrent aux littérateurs, les musiciens ont l'unique débouché d'une scène officielle où le Répertoire règne en maître — et doit régner, car supprimer le Répertoire ce serait nier l'immortalité, — où l'étranger impose ses succès — et doit les imposer, car il nous faut les connaître, — où les auteurs nationaux déjà célèbres se disputent le peu de place qui reste.

Si l'Opéra devenait accueillant à la jeune

musique, la situation serait identique, car la musique dramatique subira toujours cette faute énorme des entrepreneurs que, des deux scènes mises à son service, *aucune n'est habitable pour le drame lyrique.* « Quatre-vingts personnes en scène (!) me disait le regretté Carvalho, où voulez-vous que je les mette ? » — « Des actes avec trois personnages, m'objectait M. Gailhard, ce serait ridicule à l'Opéra ! »

La nouvelle scène de la rue Favart étant, paraît-il, *plus petite encore que l'ancienne,* l'avenir du drame musical devient problématique.

Ah ! si nous avions le Lyrique municipal ! mais nous ne l'avons pas.

L'Opéra livré à l'aristocratie ;

L'Opéra-Comique livré aux bourgeois ;

Le peuple livré au café-concert.

Tel est le programme artistique des démocrates de la Ville-Lumière !

Cependant, avec le répertoire limité que lui imposera cette curieuse situation, le directeur de demain pourra faire encore de belles et bonnes choses. Il n'aura, pour cela, qu'à s'inspirer des théâtres étrangers si actifs, si éclectiques, si courageusement artistiques. Sans doute, il contentera difficilement public, musiciens et

actionnaires. Sous l'assaut des manuscrits et des recommandations, il aura de la peine à conserver sa lucidité, son indépendance, mais, s'il devait abandonner une partie de son programme, qu'il n'oublie pas que l'Opéra-Comique doit être, avant tout, le théâtre des jeunes musiciens.

Tant pis pour les œuvres étrangères si Wagner accapare toute la place qu'on voudrait leur réserver !

Tant pis pour l'ancien répertoire qui nous barra trop longtemps la route !

La jeunesse attend enfin un directeur audacieux, un général à batailles! Oui, nous attendons un directeur qui sache utiliser nos forces neuves, nous attendons l'homme qui hospitalisera les musiciens d'avant-garde, de Pierné à Debussy, de Carraud à d'Indy, de Leroux à Erlanger, à Bruneau, nous attendons celui qui accueillera les drames de Descaves, Henri de Régnier, Paul Adam, Verhaeren, La Jeunesse, Saint-Georges de Bouhellier, comme nous attendons la Sarah Bernhardt ou la Duse hardie qui incarnera *La Dame à la faulx* de Saint-Pol-Roux.

La belle aventure d'Edmond Rostand prouve surabondamment que l'heure est aux poètes,

que ces poètes le soient en musique, en peinture, en plastique ou en verbe !

<div style="text-align:right">Gustave CHARPENTIER.</div>

M. André Wormser.

Cher Monsieur Huret,

Je n'ai pas le temps de vous écrire une longue lettre et vous n'auriez sans doute pas la place de l'insérer.

Oui, je suis d'avis qu'il faut jouer beaucoup les compositeurs français !

D'abord et avant tout parce que j'en suis un.

Puis, toute question personnelle mise à part, parce que je connais dans l'école française contemporaine une quantité de talents de premier ordre qu'il est inique et absurde de laisser végéter sans fruit dans l'obscurité.

Une autre raison encore, et qui répond en même temps à vos différentes questions :

Le répertoire, si riche qu'il soit, s'use et mourra d'épuisement entre les mains de directeurs qui l'exploitent sans ménagement.

On sera donc obligé de le rajeunir. Par quoi?

Un ouvrage nouveau, faisant recette, se rencontre-t-il à point nommé au moment même où l'on en a besoin ?

M. de La Palice avait déjà dit de son temps — mais il faut le répéter puisqu'on semble ne l'avoir pas compris — que toutes les pièces ne peuvent pas réussir et qu'il en faut essayer un grand nombre pour qu'une ou deux aient chance de rester au répertoire.

Le jour cependant où les inquiétudes du caissier obligeront les directeurs à renouveler l'affiche, faute d'avoir permis aux auteurs français de prendre sur le public l'action et le crédit qui facilitent la location, comme il faudra bien monter quelque chose, on ira prendre les ouvrages connus là où ils se trouvent et l'heure des étrangers sera venue ; d'abord les plus célèbres et ensuite les autres, qui suivront à la faveur.

Quant à nous, compositeurs, il nous restera une ressource : nous nous ferons critiques dramatiques et nous rédigerons le compte rendu : comme cela, nous ne perdrons pas tout !

Amicalement,

André Wormser.

M. Samuel Rousseau.

Cher monsieur,

« Que doit être l'Opéra-Comique, sous la prochaine direction? » Voilà un paragraphe de votre questionnaire qui me paraît au moins indiscret. Souffrez que je n'y réponde point; d'autant que j'estime bien téméraire d'oser préjuger du sens dans lequel aiguillera l'art musical de demain. Souhaitons simplement qu'un aimable éclectisme soit la principale qualité de notre futur directeur; qu'en son hospitalière maison, toutes les opinions puissent avoir accès : en un mot, souhaitons un directeur qui aide à la production musicale, sans prétendre la diriger.

A votre seconde question, réponse est facile. L'Opéra-Comique ne peut pas proscrire les chefs-d'œuvre de l'ancien répertoire qui firent sa gloire, et quelquefois sa fortune. Il nous doit aussi de tenter d'heureuses incursions dans le domaine lyrique étranger que nous ne *connaissons pas*. Mais l'important, surtout, serait d'ouvrir, et toute grande, la porte aux jeunes musiciens français qui, depuis si long-

temps, attendent sous l'orme ; et me voici, tout naturellement, en face de votre troisième point d'interrogation.

Certes, non, l'Opéra-Comique ne peut pas suffire à la production des compositeurs français. J'en atteste la centaine de drames lyriques qui, à ma connaissance, moisit dans les cartons de nombre de mes collègues. A ce propos, cher monsieur, admirons l'étonnante logique qui consiste à produire à grands frais des compositeurs auxquels, dès que leur talent est reconnu, paraphé, diplômé, on refuse tout moyen de l'utiliser. Un exemple : J'ai eu le prix de Rome en 1878 et c'est seulement cette année qu'à l'Opéra sera jouée ma *Cloche du Rhin*. C'est-à-dire qu'il m'aura fallu vingt ans d'efforts, vingt ans d'enragés piétinements, pour arriver enfin au public.

« Le génie n'est qu'une longue patience », a dit quelqu'un. Parions que ce quelqu'un est un pauvre musicien vierge et martyr.

<div style="text-align:right">Samuel Rousseau.</div>

M. Silver.

L'Opéra n'ayant pas pour mission de faire débuter les jeunes compositeurs (si ce n'est parfois avec un ballet), il ne leur reste donc qu'un théâtre : l'Opéra-Comique.

C'est cet unique théâtre qui est le point de mire de tous les jeunes auteurs, et cet unique théâtre, jusqu'à ce jour, ne les joue pas, ou peu ; de là cette soi-disant décadence de la musique de théâtre en France, actuellement, chez les jeunes.

Le nouvel Opéra-Comique devra donc sortir de sa réserve excessive et ouvrir toutes grandes ses portes à la nouvelle génération ; c'est son devoir vis-à-vis l'art lyrique français.

Jouer les jeunes ne veut pas dire qu'il faille sacrifier nos aînés et le répertoire ancien, loin de là, il s'agit seulement d'augmenter le nombre d'actes à représenter annuellement.

Quant aux musiciens étrangers, leur place n'est pas à l'Opéra-Comique, elle est au Grand Opéra si leur œuvre en est digne, ou au futur Lyrique ; un besoin impérieux s'impose, celui d'avoir un théâtre où l'éclosion des œuvres fran-

çaises ne puisse être retardée par l'audition d'une œuvre étrangère, à moins que la direction de l'Opéra-Comique ne veuille donner cette œuvre étrangère en dehors du nombre d'actes exclusivement réservés aux jeunes qui sont au moins vingt à même de tenir la scène avec leurs œuvres ; or, en admettant que l'on ne puisse donner d'eux que trois ouvrages nouveaux par an (soit, huit à dix actes), il faudrait donc attendre sept ans pour qu'une première série d'auteurs nouveaux soit épuisée, et je fais un chiffre minimum. Un second théâtre est donc nécessaire, le besoin d'un Théâtre lyrique s'impose... mais il est à craindre qu'il continue à s'imposer longtemps encore !

C'est au nouveau directeur qu'il appartiendra d'ouvrir l'ère musicale d'un nouveau siècle.

Je crois la partie belle.

Voici, cher monsieur Huret, ce que j'ai à répondre à vos questions.

Bien cordialement à vous,

<div style="text-align:right">Charles Silver.</div>

M. Camille Erlanger.

D. — Que doit être l'Opéra-Comique sous la prochaine direction ?

R. — Largement ouvert aux idées nouvelles.

D. — Quelle part faudra-t-il faire au répertoire ancien?

R. — Deux représentations par semaine, dont une matinée.

D. — Aux étrangers ?

R. — Rester le plus possible *Théâtre national* de l'Opéra-Comique.

D. — Aux jeunes musiciens français?

R. — Prépondérante !

D. — Croyez-vous que l'Opéra-Comique puisse suffire à la production des compositeurs français ?

R. — Jamais !

D. — Un théâtre lyrique d'essai semble-t-il nécessaire ?

R. — Indispensable et urgent.

<div style="text-align:right">Camille ERLANGER.</div>

8 janvier 1898.

M. Alexandre Georges.

Cher ami,

Vous me demandez ce que doit être l'Opéra-Comique sous la prochaine direction ?

Il me semble qu'il doit être ce qu'il a toujours été, c'est-à-dire un théâtre de demi-caractère.

Sans remonter bien loin, les auteurs joués sur ce théâtre se sont, presque toujours, conformés à ce genre.

Il n'y a guère qu'une dizaine d'années que le drame lyrique y a fait sa première apparition, et encore !... à part, quelques rares exceptions, sont-ce bien des drames lyriques, ces œuvres jouées sur notre deuxième théâtre de musique ?

Pour se différencier des ouvrages du répertoire, il n'y a plus de parlé ; mais le genre est toujours le même. La musique est plus ou moins gaie, spirituelle, sentimentale ou dramatique, selon le tempérament du musicien et la qualité du livret qu'il a eu à traiter, mais les moyens, les procédés, ne changent guère.

Ce que je ne voudrais pas, à l'Opéra-Comique, c'est la légende, avec ses âpretés et ses côtés tragiques, très belle souvent et de haute enver-

gure ; mais aussi, bien plus faite pour un public spécial et un théâtre qui serait, à mon humble avis, le théâtre lyrique.

Ce théâtre lyrique ne serait pas, comme vous voyez, un théâtre d'essai ; au contraire, il serait le théâtre par excellence, où les maîtres étrangers auraient une large part, et où leurs œuvres serviraient de point de comparaison et d'émulation à la belle et nouvelle école française.

A la tête de ce Lyrique, j'y voudrais un maître indépendant, fantaisiste, avec de gros capitaux, et montant à son gré les œuvres qui lui plairaient.

Voici, en toute hâte, ma réponse, et, avec ma plus cordiale poignée de main, je vous remercie, cher ami, de l'honneur que vous me faites, en faisant cas de mon opinion dans cette circonstance.

Votre

Alexandre GEORGES.

15 janvier 1898.

M. Xavier Leroux.

Il est impossible que l'Opéra-Comique reste ce qu'il a été jusqu'à ce jour : un musée où l'on

allait régulièrement et invariablement admirer quatre ou cinq pièces, tout au plus ; une maison où l'on n'avait quelques chances d'être admis que si l'on portait l'habit à palmes vertes ; une sorte de vitrine des boutiques de deux ou trois gros éditeurs dont le jeu est de laisser croire aux directeurs de la province et de l'étranger que rien n'est possible en dehors des œuvres dont le succès, s'étant affirmé malgré leur indifférence, suffit à accroître ou maintenir leur fortune, sans leur faire courir de risques nouveaux.

La nouvelle direction... celle que nous attendons et espérons, est éclairée sur ces points. Elle amènera des idées indépendantes, délivrée, qu'elle doit être, des entraves qui stérilisèrent les dernières années de la direction Léon Carvalho, et qui firent de l'Opéra-Comique le jouet de quelques influences, et de quelques personnalités.

Une grande et intéressante part peut être laissée au répertoire ancien ; mais ici encore la nouvelle direction peut et doit rénover.

Le musicien qui sera le conseil de cette direction trouvera avec nous, et le public avec lui, que le *Tableau parlant* de Grétry vaut *Les Noces de Jeannette*, que *l'Irato* de Méhul est aussi amu-

sant que *Le Chalet*, et qu'une reprise de *Fidelio* vaudra mieux que celle d'une inutile *Fanchonnette*... et qu'on peut rire, être charmé, être ému, en dehors des Adolphe Adam, des Clapisson, dont les vallons helvétiques sont devenus si lamentables, et dont les mélodies sont passées de mode même chez les bourgeois les plus rétrogrades du Marais, qui, faute de mieux, préfèrent maintenant accompagner les balancements de pendule de leurs corps aux accents délirants du café-concert.

Certes, on doit nous faire entendre tout ce que l'étranger produit d'intéressant ; mais je crois qu'on ne doit pas donner le pas aux œuvres étrangères sur les œuvres françaises. Du reste, récapitulons, et voyons à quoi est réduite la question.

Les Lapons, les Turcs, les Kurdes, les Grecs, les Suisses, les Anglais, les Espagnols et les Danois font peu ou pas d'opéras-comique, de drames lyriques.

Les Scandinaves et les Slaves exhalent leurs âmes de musiciens dans d'exquises mélodies, de délicieuse musique de chambre ; chez eux, en dehors de feu Tchaïkowski et de bien plus feu Glinka, il y a peu d'œuvres théâtrales.

Les Roumains ne produisent que des moustaches et des violonistes.

Les Tchèques viennent de lancer un musicien qui fut notre camarade de classe chez notre maître Massenet, où il apprit beaucoup de ce qu'il sait, et qui n'est par conséquent pas une note nouvelle.

Restent les Allemands et les Italiens...

Les Allemands, en dehors de Wagner, c'est Humperdinck, avec *Hantzel et Gretzel*... et puis voilà... Les Italiens, c'est Leoncavallo, avec son *Paillasse*, et Mascagni, avec les rusticaneries qu'il peut lui rester à écouler... Et enfin, c'est surtout le fonds Sonzogno. En somme, on le voit, on peut facilement être très hospitalier pour les étrangers, et avoir encore en réserve des trésors de prodigalités pour les nôtres.

Nulle part ailleurs, à l'heure présente, la production n'est aussi ardente et intéressante qu'en France. Nulle part ne peut se produire l'œuvre nécessaire à alimenter ce théâtre auquel on est convenu d'adjoindre l'épithète de « National », mieux que chez nous, où, si on nous encourage, elle peut surgir pétrie par le génie de notre race.

Beaucoup attendent qui ont travaillé confiants dans un avenir meilleur... Qu'ils ne soient

pas déçus à nouveau !... Et que celui des nôtres qui présidera un peu à nos destinées amène avec lui l'espoir qui soutient, et que son avènement nous ouvre la voie où nous voulons pénétrer à sa suite.

Que serait le Théâtre lyrique d'essai? Un théâtre où l'on jouerait les pièces sans décors, sans costumes, avec un orchestre au rabais, des chœurs lamentables, et des artistes épaves de toutes les troupes?... Un piège où l'on étranglerait impitoyablement des œuvres ayant coûté tant de recherches?... Un gouffre où s'effondreraient tant d'efforts sincères?... Si c'est cela qu'on préconise... Dieu nous en préserve?

Du reste, essayer quoi?... Si les pièces peuvent oui ou non faire de l'argent?... Eh bien! la preuve ne peut pas être faite par ce moyen. Ni *Faust,* ni *Carmen,* ni *Mireille* ne furent des succès à leur apparition, et si leur sort avait dépendu de l'impression produite sur un Théâtre d'essai, ces partitions ne seraient pas aujourd'hui les exemples de *bonnes affaires* qu'on vous cite sans cesse.

Le théâtre de la Monnaie de Bruxelles, dirigé avec une si grande préoccupation d'art, a essayé plusieurs d'entre nous, et moi-même, ma tentative y fut plus qu'heureuse, et j'étais en droit

d'espérer une prompte consécration après cela... Eh bien ! j'attends encore.

Donc, le Théâtre lyrique d'essai n'avancerait rien.

Alors, que l'on nomme vite le directeur qu'on nous promet, et qu'ensuite il refuse ou reçoive nos pièces : mais au moins, qu'il les entende.

<div style="text-align:right">Xavier Leroux.</div>

M. Victorin Joncières.

Mon cher confrère,

Je ne puis que répondre sommairement aux deux questions que vous me posez, me réservant de les traiter plus longuement dans mon prochain feuilleton de la *Liberté*.

La direction de l'Opéra-Comique doit être, avant tout, éclectique et ne s'inféoder à aucune école, à aucune coterie. Tout en suivant la voie du progrès, elle s'efforcera de ne pas rompre avec les traditions que lui impose l'enseigne de la maison.

Le répertoire du vieil opéra-comique français

y a peut-être été trop négligé en ces dernières années, et je voudrais que les ouvrages de Grétry, de Dalayrac, de Monsigny, de Philidor, de Boïeldieu, d'Hérold, d'Auber, d'Halévy et d'Adolphe Adam n'y fussent pas plus abandonnés que ne le sont, à la Comédie-Française, les comédies de Molière, de Regnard, de Musset et de Scribe.

La part faite aux compositeurs vivants, français ou étrangers — peu importe, — ne doit pas être diminuée, mais je ne crois pas que l'Opéra-Comique, étant donné son genre spécial, puisse suffire à la production. Il faut absolument un Théâtre lyrique, où les œuvres à tendances modernes auraient plus de chances de réussir qu'à l'Opéra-Comique.

Je n'en veux pour preuve que les tentatives de drames lyriques, toutes avortées, faites par la dernière direction.

Le Théâtre lyrique serait un véritable théâtre d'avant-garde ; l'Opéra-Comique doit rester un théâtre de tradition.

Recevez, mon cher confrère, l'assurance de mes sentiments les plus sympathiques,

<div style="text-align:right">Victorin JONCIÈRES.</div>

M. Gaston Salvayre.

Tombé en désuétude, le genre éminemment national de l'opéra-comique, « l'Eminemment », comme on dit aujourd'hui volontiers, se compromet dans le voisinage folichon de l'opérette ; désertant son temple, il s'est éparpillé dans les théâtres de genre où il semble avoir trouvé un refuge propice à ses manifestations, d'ailleurs assez restreintes.

« L'Éminemment », délices de nos pères, ne me paraît plus être armé en guerre ; je ne lui connais, en effet, ni auteurs, ni musiciens, ni interprètes, en assez grand nombre du moins, ni d'essence assez subjuguante pour favoriser son développement, voire son alimentation.

Qui donc, comme on chante dans les opéras d'Auber, pourrait lui prédire un destin prospère ?

On le sait, les aspirations des jeunes couches n'ont rien à démêler avec les visées esthétiques chères aux auteurs de *La Dame blanche* ou, même, des *Mousquetaires de la Reine*.

A quoi bon, dès lors, maintenir sur le nouvel

édifice une étiquette que, sans aucun doute, ne saurait justifier le caractère des ouvrages appelés à y être représentés ?... Voyez plutôt la liste de ceux qu'en ces dernières campagnes nous convia à entendre le directeur défunt.

Cela ne veut pas dire que le répertoire de l'Opéra-Comique ne contienne point des œuvres dignes d'être maintenues sur l'affiche, et cela en dépit de l'évolution actuelle... Non, loin de moi telle pensée ! Ces œuvres, chacun les désigne, chacun a leur nom sur le bout des lèvres.

Désireuse de vivre et de prospérer, la direction nouvelle devra donc s'appliquer à faire, dans le vieux répertoire, un choix plein de tact et de discernement, tout en faisant large part aux modernes productions ; étayant, pour ainsi dire, les tentatives des contemporains avec les opéras de nos aînés dont le succès semble le plus légitimement acquis et le plus durable.

Pour cela faire, il faudra que le nouvel impresario s'outille en conséquence (qui veut la fin veut les moyens!). Agrandissement des cadres des chœurs et de l'orchestre ; engagements d'artistes susceptibles, par leurs moyens

vocaux comme par leurs qualités dramatiques, de mettre en relief les ouvrages de nos jeunes maîtres : telles sont les modifications qui s'imposent à la vigilance artistique du nouvel élu.

J'ajouterai que je ne verrais pas sans plaisir, en ce théâtre si parisien, l'organisation d'un sémillant corps de ballet.

Dans un esprit de libéralisme bien compris et s'inspirant du sentiment de générosité chevaleresque qui est le fond de notre race, la nouvelle direction pourrait, de loin en loin, faire une petite place à quelque partition étrangère, surtout lorsque, s'imposant par une valeur indiscutable et par une carrière déjà glorieuse, cette partition mériterait la consécration suprême de notre grand Paris.

Mais avec quelle parcimonie le directeur nouveau ne devra-t-il pas exercer cette manière d'hospitalité !... car il doit — et cela avant tout — donner à la production française toute la satisfaction possible.

Or, je crains fort que notre école nationale, par l'importance de son effort comme par l'intérêt artistique qui s'y rattache, ne permette qu'à de très rares intervalles l'usage d'un procédé marqué, cependant, au coin de notre légendaire courtoisie.

Il ressort, ce me semble, assez clairement de ce qui précède que la création d'une troisième scène lyrique est chose indispensable.

Sur ce théâtre essentiellement combatif, et qui dégagerait l'Opéra et l'Opéra-Comique de trop onéreuses obligations, pourraient se livrer librement les luttes si ardentes, si âpres, si suggestives de l'Art nouveau.

Là pourraient être représentées des œuvres qui, une fois consacrées par le succès, seraient transportées, sans coup férir, sur notre première scène lyrique, ou sur l'autre, selon que le comporterait leur caractère.

<div style="text-align:right">G. Salvayre.</div>

M. Arthur Coquard.

Quelle part faire au répertoire ancien, aux étrangers, aux jeunes musiciens français?

Les *chefs-d'œuvre* du passé doivent garder leur place au répertoire. Qui oserait le contester? Il serait antiartistique et inintelligent de les exclure. La Comédie-Française et l'Odéon n'agissent pas autrement, dans leur domaine

propre. Quant aux étrangers, il serait très étroit de prétendre leur fermer nos théâtres. Notre École nationale ne peut que gagner à les accueillir et le goût du public se perfectionne au contact des œuvres produites chez nos voisins. Mais le directeur d'une scène subventionnée doit être particulièrement prudent à l'endroit des étrangers et n'accepter que des ouvrages d'une valeur incontestable et même supérieure. On lui pardonnera de se tromper sur le mérite d'un compositeur français; mais accueillir un étranger sans talent soulèverait les plus vives réclamations.

La dernière question : celle du Théâtre lyrique, n'est pas nouvelle. Mais les circonstances présentes lui donnent une actualité toute particulière.

Non, certes, l'Opéra-Comique ne saurait suffire à la production des compositeurs français. Considérez le nombre des ouvrages qui ont vu le jour à Bruxelles, à Carlsruhe, à Monte-Carlo, à Lyon, à Angers, à Rouen... et ailleurs; voyez le nombre, plus grand encore, de ceux qui dorment dans les cartons. Plusieurs sont signés de noms consacrés par le succès. On peut affirmer qu'il y a là plus d'une œuvre d'un intérêt très vif. Voilà qui suffit à rendre le Théâtre

lyrique nécessaire. Il faut qu'on mette fin à une situation dont l'École française souffre cruellement depuis vingt ans. Toutes les objections tombent devant ce fait qu'il est *nécessaire*.

Et maintenant, *que doit être l'Opéra-Comique sous la prochaine direction?*

On comprend que son rôle devra être tout différent, suivant que le Théâtre lyrique sera ou non rétabli. Supposez qu'il revive. Ne voyez-vous pas que le plus grand nombre des partitions inédites va s'y diriger et que, dès lors, l'Opéra-Comique sera moins assiégé ? Le nouveau directeur pourra se borner à choisir, dans la production contemporaine, ce qui lui semblera mieux convenir au goût de son public. C'est ainsi qu'à prendre les choses d'un peu haut, la direction de l'Opéra-Comique trouvera son profit à la résurrection du Théâtre lyrique.

<div style="text-align:right;">Arthur Coquard.</div>

M. Georges Marty

Mon cher Huret,

Si vous le voulez bien, je résumerai vos deux premières questions en une seule.

L'Opéra-Comique, sous n'importe quelle direction, aurait dû, et devrait partager équitablement ses spectacles en trois parts :

1° Le répertoire ancien, élagué de certains ouvrages par trop démodés ;

2° Les œuvres modernes françaises des jeunes et des gens arrivés ; j'assimile, bien entendu, au répertoire ancien les œuvres classées des musiciens morts, comme par exemple : *Mireille, Mignon, Carmen, Lakmé,* etc.

Et 3° les ouvrages étrangers choisis *judicieusement* parmi les plus appréciés et sans souci de la nationalité.

Jusqu'à présent, l'Opéra-Comique n'a pas suffi à la production française, c'est incontestable. Combien de compositeurs, déjà vieux à l'heure actuelle, se sont découragés et n'ont plus écrit, parce qu'aucun directeur ne les accueillait !

Il en est de même à présent. — Je pourrais vous en citer plusieurs, des jeunes, qui ont des titres sérieux à invoquer et qui vous diront :

« A quoi bon travailler ? Non seulement on ne nous joue pas, mais on ne veut même pas nous entendre ; et il est bien évident que si l'on ne joue pas ceux que l'on entend *par hasard,* on jouera encore bien moins un auteur sans

audition de son œuvre. — Il est vrai qu'il y a la contre-partie : les amateurs. Eux obtiennent *quelquefois* l'exécution d'un ouvrage, mais *toujours* une audition. — Or, l'audition c'est
» l'espoir ! Et l'espoir pour un jeune musicien,
» si vous saviez quelle grande chose ça peut
» être ! »

Résumé : Opéra-Comique insuffisant jusqu'alors ; Théâtre lyrique absolument nécessaire.

Maintenant, tout dépendra dans l'avenir du nouveau directeur de notre théâtre national.

A vous cordialement,

Georges MARTY.

« LA VILLE MORTE »

AVANT LA PREMIÈRE

21 janvier 1898.

Ce soir, M^{me} Sarah Bernhardt rentre dans la tradition de son talent, en créant à la Renaissance la tragédie de M. Gabriel d'Annunzio, et elle laisse l'inoubliable caraco en cotonnade bleue de la Madeleine des *Mauvais Bergers*, pour reprendre les lignes drapées de ses robes-peplum.

La Ville morte a été composée exprès pour M^{me} Sarah Bernhardt, et ce ne sera pas une des moindres surprises de cette soirée que cette belle langue retentissante et colorée écrite *en français*, sans le secours d'aucun traducteur, par un poète étranger.

L'action se passe en Grèce, à Mycènes. Presque tout le premier acte n'a l'air d'être fait que pour créer l'atmosphère de l'œuvre et de son décor. On se souvient que le principal personnage, Léonard, est un archéologue célèbre, qui vient de découvrir le tombeau des Atrides, au fond de la plaine d'Argos.

Or, il faut savoir que le fait est vrai en soi-même : le savant archéologue allemand Schliemann, qui déterra les ruines de Troie, découvrit, en 1876, le tombeau d'Agamemnon, à Mycènes. La nouvelle en fut portée au monde par une dépêche, restée célèbre, qu'il adressait au roi de Grèce, le 28 novembre de cette même année :

« J'annonce avec une extrême joie à Votre Majesté que j'ai découvert les tombeaux que la tradition dont Pausanias se fait l'écho désignait comme les sépulcres d'Agamemnon, de Cassandre, d'Eurymédon et de leurs compagnons, tous tués pendant le repas par Clytemnestre et son amant Égisthe. J'ai trouvé dans ces sépulcres des trésors immenses qui suffisent à remplir un grand musée qui sera le plus merveilleux du monde et qui, pendant des siècles à venir, attirera en Grèce des milliers d'étrangers... Que Dieu veuille que ces trésors

deviennent la pierre angulaire d'une immense richesse nationale. »

Comme on le verra ce soir, M. d'Annunzio écrit mieux le français que le savant allemand, et l'émotion que Léonard ressent devant sa découverte se traduit en de plus nobles images...

J'ai voulu savoir comment le poète italien avait été amené à débuter au théâtre par cette tragédie moderne au souffle antique. Car la connaissance de la genèse des œuvres aide souvent à les mieux comprendre.

Un ami de M. Gabriel d'Annunzio, qui l'accompagne à Paris, M. Scarfoglio, écrivain napolitain très renommé en Italie, s'est très aimablement prêté à notre curiosité.

Il avait accompagné lui-même son ami dans une croisière qu'il fit, il y a quelques années, dans l'archipel grec, sur le yacht à voiles *Fantasia,* joli et puissant navire bien connu sur les côtes françaises sous le nom de *Henriette* et de *Sainte-Anne*. Ils débarquèrent d'abord à Patras, d'où ils allèrent visiter les ruines d'Olympia. M. d'Annunzio se baigna dans l'Alfée, adora à genoux l'*Hermès*, la seule œuvre authentique de Praxitèle qui nous reste, respira le parfum doux et capiteux des myrtes et des

lauriers-roses sauvages qui remplissent la plaine, et s'en alla, son carnet plein de notes. De Patras, la *Fantasia* le mena, à travers le golfe de Corinthe et la baie de Salona, devant Itea, qui est le port de Delphes, puis ils allèrent mouiller à Kalamaki, l'ancienne *Isthonia*. Quelques heures de chemin de fer les amenaient à Kharvati, petite gare perdue dans la campagne, ou pour mieux dire, dans désert, entre Argos et Nauphé.

C'était un étouffant après-midi du mois d'août. Dans la plaine brûlée, un vent impétueux soulevait des tourbillons de poussière aveuglante. Pour se désaltérer, les voyageurs durent avoir recours au chef de gare, qui se mit lui-même à puiser une eau saumâtre d'un puits creusé au ras du sol.

L'ascension à Mycènes s'effectua sous un soleil torride, au milieu de vignes souffreteuses et rongées par les poussières. En route, d'Annunzio trouva la dépouille d'un serpent et l'enroula autour de son chapeau. En quelques minutes, toute la bande était arrivée à l'acropole de la ville des Atrides, devant la porte des Lions, parmi ces sépulcres béants, dans l'agora circulaire où les vieillards se réunissaient.

Les voyageurs portaient avec eux le livre

du docteur Schliemann, *Micènes,* et suivaient, sur les plans, les traces de ses fouilles. Ils s'essayaient à évoquer l'émotion merveilleuse du savant devant les tombeaux ouverts, au milieu de l'agora circulaire, devant ces cadavres en toilette de parade, recouverts d'or, coiffés de diadèmes d'or, un masque d'or sur la figure, ceinture et baudrier d'or ! Au contact de l'air, ces vestiges s'évanouissent, n'étant pas protégés, comme ceux de Pompéï, par l'épaisse couche des cendres du Vésuve. Et Schliemann, dans le délire de sa découverte, au moment où les corps tombaient en poussière, crut réellement voir les faces d'Atrée, de Clytemnestre, d'Agamemnon, de Cassandre !

Quoi qu'il en soit, il est indiscutable que les sépulcres de Mycènes recélaient des personnes royales, comme il est désormais indiscutable que l'épithète *riche d'or*, attribuée par Homère à Mycènes, était plus que justifiée. Le trésor de Priam, retrouvé par le même Schliemann à Troie, c'était une bagatelle, comparée aux masses d'or des tombeaux de Mycènes.

Il resta ainsi acquis à l'histoire de la Grèce que, plus de deux mille ans avant les époques historiques, une grande civilisation fleurit dans le Péloponèse. Cette civilisation, apportée

par les navigateurs qui s'établirent dans l'île de Cythère (Cerigo) pour la pêche du murex, fit tour à tour la grandeur de Tirynthe, de Mycènes et d'Argos.

Ce pays a été le sol sacré de la tragédie grecque. C'est à la puissance de Mycènes, c'est aux légendes terribles de ses rois, que les tragédiens grecs ont demandé leurs inspirations les plus grandioses. Et c'est naturellement avec une préparation toute tragique, l'esprit hanté de visions tragiques, récitant des pages entières d'Homère et de Thucydide, que M. d'Annunzio et les autres navigateurs de la *Fantasia* visitaient la Ville morte...

Et, des notes prises au cours de cette excursion, au lieu d'un récit de voyage, M. d'Annunzio eut l'idée de faire une tragédie qui aurait ce lieu comme décor, et qui serait traversée du souffle de la fatalité antique qu'il imagine être sortie des ruines avec les miasmes des crimes monstrueux du passé !

On trouvera tout cela dans la pièce de ce soir, de même que les impressions de chaleur étouffante, d'aridité, éprouvées le jour de l'excursion, et aussi le souvenir de l'éblouissement au Musée d'Athènes, devant le trésor des tombeaux de Mycènes.

NOVELLI A PARIS

CONVERSATION AVEC M. JEAN AICARD

8 juin 1898.

C'est ce soir que commence à la Renaissance la série des représentations que vient donner à Paris M. Novelli, le célèbre artiste italien qui passe, comme on sait, à l'heure actuelle, pour le premier comédien de la Péninsule.

Et il commence par *le Père Lebonnard*, de M. Jean Aicard, ce qui donnera à cette première représentation un caractère doublement sensationnel.

Il serait trop long de rappeler ici la douloureuse odyssée de cette pièce célèbre, qui ne fut pourtant jouée qu'une seule fois à Paris!

Mais on peut quand même se rappeler qu'en 1886 elle fut reçue à l'unanimité à la Comédie-Française, qu'elle y fut répétée deux ans plus tard pendant un long mois, et que, finalement, l'auteur, lassé par la mauvaise volonté et la « non-confiance » de M. Got, son interprète principal, dut la retirer.

Reçue alors d'emblée par M. Antoine, directeur du Théâtre libre, elle eut quand même la chance d'être jouée. C'était en 1889. *Le Père Lebonnard*, à cette unique représentation, eut un succès retentissant qu'enregistra dans ce journal Auguste Vitu. Depuis, achetée par un impresario italien, elle fut jouée dans toute l'Italie et dans différentes capitales d'Europe par M. Novelli, avec un succès toujours croissant. C'est, à l'heure qu'il est, l'œuvre de prédilection du célèbre acteur. Il la trouve faite, dit-il, « pour sa peau, pour ses nerfs, son caractère et son cœur ».

Que donnera la représentation de ce soir? Et qu'en adviendra-t-il? L'auteur sacrifié, il y a douze ans, dans de si cruelles conditions, aura-t-il la joie de voir la Comédie-Française lui rouvrir généreusement et équitablement ses portes, en attendant l'*Othello* qui, lui aussi, attend depuis vingt ans?

J'ai eu la chance de pouvoir causer, hier, avec M. Jean Aicard de son œuvre. Je lui ai demandé de vouloir bien raconter, pour nos lecteurs, le sujet de *Papa Lebonnard*, ce qui sera très utile à ceux qui assisteront à la représentation de ce soir, et aussi de me résumer ses impressions sur les trois interprétations qu'il connaît de son œuvre : celle de la Comédie-Française, puisqu'elle y fut répétée durant un mois, celle du Théâtre libre, et enfin celle de M. Novelli.

Et d'abord, voici le sujet de la pièce.

Lebonnard, vieil horloger retiré des affaires, homme en apparence faible, adore sa fille Jeanne, aime son fils Robert et paraît redouter sa femme. Mme Lebonnard, entichée de noblesse, veut marier son fils à la fille d'un marquis, Blanche d'Estrey. Lebonnard entend marier sa fille selon son cœur, à un médecin, le docteur André. Mme Lebonnard, le marquis, sa fille et Robert, se liguent contre le désir du père Lebonnard et de Jeanne. Lebonnard résistera. Il est las des tyrannies querelleuses de sa femme et des impertinences de son fils qui, il le sait, n'est pas son fils...

Le père Lebonnard rappelle le docteur André, que sa femme a congédié ; mais celui-ci,

alors, lui avoue qu'il renonce à la lutte. Il a pour cela une raison grave : né d'un adultère, fils d'une femme dont le divorce fit scandale à Paris, il croit qu'il ne peut être accepté par la famille de Lebonnard, par la future famille de Robert surtout. Lebonnard passera outre. Il lutte pour le bonheur de sa fille et cela lui met au cœur des forces centuplées. « Nous sommes majeurs, ma fille ! » s'écrie-t-il, avec la bonne humeur d'un bon lutteur, et comme — au troisième acte — sa femme le met en présence d'un refus formel, il commence par lui dire ce qui, depuis quinze années, lui gonfle le cœur d'une colère à toute heure contenue : « Vous avez eu un amant ! »

Elle proteste, il s'irrite et la menace... Le fils accourt, prend la défense de sa mère, en termes si injurieux que Lebonnard, exaspéré, affolé, aveuglé de rage, éclate à la fin : « Assez ! tais-toi, bâtard ! » Au quatrième acte, la bonté de Lebonnard triomphe, il se repent d'avoir laissé échapper un mot si terrible. Robert veut partir, s'exiler, aller aux colonies. Lebonnard confesse au marquis son amour invincible, son amour qui résiste à tout, pour le fils ingrat ; il lui dit les gentillesses, les premières caresses de l'enfant, les petits bras autour de son cou,

lorsqu'il aimait l'innocent... *avant de savoir*.

Robert a écouté de loin. Il a entendu.

Saisi de reconnaissance, de vénération, pour la sainteté philosophique de Lebonnard, il s'élance, s'incline, lui baise la main :

« Ah ! monsieur ! s'écrie-t-il.

Et Lebonnard :

« Dites-lui donc de m'appeler son père !

— Vous êtes la bonté même, vous êtes bon, s'écrie le marquis.

— Deux fois peut-être, mais pas trois, dit tout bas Lebonnard en souriant. Il faut être bon, oui, mais pas jusqu'à la bêtise.

— J'ai donc vu, me dit M. Jean Aicard avec une joie tempérée de mélancolie, trois *Père Lebonnard*, et ma pièce n'a eu qu'une seule représentation, et trois répétitions bien différentes se rapprochent dans mon esprit.

» 1° La dernière d'une série, après plus d'un mois, à la Comédie-Française. M. Got, ennuyé, se refusant plus que jamais à comprendre la pièce et le caractère même de Lebonnard, de ce simple ex-ouvrier, un peu philosophe et libre rêveur, qui, aux théories de la victoire nécessaire de la force, dans la lutte pour la vie, oppose le nom du Christ tôt ou tard triomphant par la seule bonté. Got ne veut pas du petit

marteau de l'ouvrier, Got se refuse à dire à ce fils ingrat qui lui a manqué de respect, et qu'il a dû gourmander sévèrement devant tout le monde : « Ah ! je t'ai fait du chagrin ? Pardon, mon petit! » Le principal interprète m'abandonnant, la troupe entière se débande et je sors navré du théâtre, pour n'y plus rentrer durant sept années !

» Puis, c'est la répétition générale chez Antoine. Lui, combatif, heureux de reprendre et d'imposer une pièce que M. Got déclare impossible à mettre à la scène, a tout commandé comme un général ; il a vu du premier coup, pour chacun des acteurs, la place à prendre, le mouvement à exécuter. A côté de lui, Mme Louise France, la vieille nourrice, représente la tendresse naïve et l'absolu dévouement des simples.

» La scène entre eux, à la fin du premier acte, quand il avoue connaître le secret qu'elle sait aussi, émeut jusqu'aux larmes. Mais voici le troisième acte ; il y a du public à cette répétition. La scène principale arrive. Lebonnard est un timide qui veut cacher son secret et qui le cache pendant quinze ans, dans l'intérêt de sa fille. Mais en ceci sa timidité naturelle aide sa volonté. C'est cette timidité touchante

qu'Antoine a développée surtout. Et, quand il lâche, aveugle de colère, le mot terrible : « Assez! tais-toi, bâtard ! », il tourne le dos à son fils et frappe, de la main, sur une table... C'est cette table même qu'il regarde à ce moment. L'effet est instantané. Le mot qui renverse le fils et la mère, derrière Lebonnard, traverse tous les cœurs à la fois, dans le public. Je me rappelle que, assis, dans l'ombre d'une loge, je me levai brusquement, d'un mouvement involontaire, heureux, si heureux d'être — enfin — compris ! Le cri avait porté juste. Il n'y avait plus à douter.

» Et tantôt, à la Renaissance, je viens de voir Novelli. Lui, c'est encore autre chose. Il a développé surtout, dans le personnage, la force qui contient le secret, la volonté. On sent des colères sourdes qui couvent sans cesse, sans cesse près d'éclater. L'effort du personnage est constant. Ses douces malices deviennent des ironies mordantes, pour lui seul, mais mordantes, âpres, cruelles. Il a de vraies rancunes contre tous les pharisiens, ce néochrétien. Il est tout près, à tout moment, à prendre l'un d'eux au collet — son fils, son fils surtout ! Et, en effet, au troisième acte, au lieu de lâcher le mot en détournant ses regards

de l'effet produit, il bondit au contraire sur Robert, et c'est en plein visage, en le tenant par les épaules, qu'il lui crie : « Assez, bâtard ! » Que vous dirai-je ? Depuis que je vais au théâtre, je n'ai rien vu de plus magistralement exécuté que *Lebonnard* par Novelli. Je ne parle pas de mon œuvre ici, bien entendu, mais de l'interprétation d'une œuvre, de la mise en *vie* d'un personnage. Novelli n'a pas mis seulement le texte de *Lebonnard* en italien, mais aussi le personnage, le caractère même. Que vous dire encore ? La troupe est homogène, l'ensemble tout à fait bon. Mme Novelli (Giannini), qui pendant des années a joué la fille de Lebonnard, et qui joue aujourd'hui Mme Lebonnard, est la digne partenaire de son mari. La marque spéciale du jeu de Novelli et de ses acteurs me paraît être le naturel — le naturel infini, pour ainsi dire — sans rien de flottant jamais, et, par conséquent, la modernité même qu'on recherche aujourd'hui. Tout cela est d'un dessin ferme, accusé, net, qu'on sent définitif. Pourquoi ne pas vous dire que je viens de goûter une des plus grandes joies de ma vie littéraire ? Puisse le public donner raison à mon opinion, à mon enthousiasme si vous voulez ! »

JEANNE LUDWIG

23 juin 1898.

On enterrera la dernière Musette de *La Vie de bohème* demain jeudi au cimetière du Père-Lachaise. Il y aura beaucoup de monde à ses obsèques, et on n'y sera pas gai comme à tant de notoires enterrements parisiens, on y verra même, j'en suis sûr, beaucoup de larmes couler. Car c'est le triste privilège de ces créatures délicieuses qui ont tant aimé la vie, et qui nous l'ont fait aimer pour la joie et la grâce dont elles l'ornèrent, de décupler l'horreur de la mort qui les enlève.

Jeanne Ludwig apparaissait sur ces planches de la Comédie-Française, parmi l'artifice et la convention du cadre, comme une fleur de vie,

désirable et charmante. Le naturel et l'enjouement de son ton et de ses manières, elle les portait de la ville à la scène. Et son amour de la vie n'eut d'égal que son amour du théâtre. Jusqu'à son agonie, elle n'a eu que le souci de ce qui s'y passait, et, quand on allait la voir, elle ne parlait jamais d'autre chose.

Depuis bientôt trois ans elle avait quitté la scène. Je l'avais vue la veille de son premier départ pour Beaulieu, où ses médecins l'envoyaient. Ses amis du théâtre et sa sœur, qui la soignait avec un dévouement pieux et tendre, l'entouraient. Ce n'était pas encore Musette[1] et c'était déjà Mimi : elle était pâle, ses grands yeux enfoncés sous une large cernure bleue étaient pleins de mélancolie : par moments elle se croyait perdue ; à d'autres instants, sous la suggestion affectueuse de ses camarades qui exagéraient gentiment leur optimisme, elle se voyait déjà de retour, rejouant sur la scène de ses débuts, guérie, heureuse ! Et alors elle avait hâte de partir bien vite, bien vite, vers le soleil et les plages bleues, sûre de vaincre le mal terrible qui ne devait pas pardonner.

Cette maladie de poitrine, nous avons dit

[1]. Elle recréa en effet le rôle de Musette dans la reprise de *La Vie de Bohême* à la Comédie-Française (saison 1897-1898).

autrefois comment elle en fut atteinte. C'était un soir, après une représentation à la Comédie-Française. Toute brûlante encore de l'ardeur de son jeu, elle avait à peine pris le temps de se démaquiller, et, tentée par la fraîcheur d'une belle nuit, elle avait voulu aller calmer sa fièvre au bois de Boulogne, en victoria !

Depuis, elle passait l'hiver à Beaulieu, l'été à Saint-Germain. Cet été, les médecins l'avaient trouvée trop faible pour quitter Paris. Mais elle n'avait pas connaissance de la gravité de son état. Ses camarades ont beaucoup contribué à la maintenir dans cet état d'illusion et de confiance. Elle recevait constamment leurs visites, et c'était une habitude prise parmi eux, quand le hasard d'une tournée ou d'un congé les conduisait l'hiver dans le Midi, d'aller jusqu'à Beaulieu voir la malade.

On l'avait également maintenue dans l'exercice de tous ses droits de sociétaire, bien qu'on sût qu'elle ne rentrerait jamais au théâtre.

Elle était née en 1867. Elève de Delaunay, et premier prix de comédie au Conservatoire, elle avait débuté, avec succès, à la Comédie-Française, en 1887, dans la Lisette du *Jeu de l'amour et du hasard*, puis dans le rôle d'Agathe des *Folies amoureuses*. En 1888, elle joue *Les*

Brebis de Panurge, de Meilhac, et la voici au premier rang. Dans Zanetto du *Passant*, dans *L'Autographe*, dans *Pépa*, dans Suzanne de Villiers du *Monde où l'on s'ennuie*, dans *Rosalinde* et, en 1892, dans *Les Trois Sultanes*, elle déploie le délicat trésor de ses charmantes qualités qui sont la grâce avenante et familière, la fantaisie naturelle, l'esprit moqueur, pétillant et capricieux !

Enfin, lasse de trois années de repos, reprise de l'insurmontable désir de jouer, elle obtient cet hiver de réapparaître dans la Musette de *La Vie de bohème*, qui sera son dernier rôle ! On l'y a vue, un peu changée, un peu vieillie par ces trois dernières années de terribles luttes contre le mal, mais toujours avec l'irrésistible attrait de son naturel exquis et de sa verve piquante. Je me rappelle quelle pitié me prit, à la première représentation, au moment de la mort de Mimi... Ce n'était pas Marie Leconte que je regardais à ce moment-là, c'était Jeanne Ludwig. Je la savais condamnée à mourir bientôt, et je souffrais réellement, comme le témoin d'un supplice injuste et cruel, à voir la vraie malade assister et prendre part aux péripéties de ce simulacre de mort, la répétition générale de la sienne !

EMMA CALVÉ

29 mai 1899.

La grande artiste qui va débuter ce soir à l'Opéra est de l'admirable lignée qui a donné à l'École de chant français les Falcon, les Marie Cabel et les Miolan-Carvalho.

C'est à présent la plus connue, la plus célèbre de nos artistes à l'étranger. En Amérique, elle est la reine aimée et fêtée. « La Calvé ! la Calvé ! » Quand les Américains ont dit cela, ils ont tout dit. Son nom sur une affiche à New-York ou à Philadelphie, ou à Boston, ou à Chicago, c'est 60.000, c'est 80.000 francs de recettes assurés par soirée. Aussi les *impresarii* l'entourent-ils de leurs soins ! Elle signera demain, si elle le veut, un traité pour soixante

représentations à raison de 10.000 francs l'une. Mais elle hésite à traverser encore l'Océan ; elle a ici sa mère, une admirable paysanne aveyronnaise, et son frère qu'elle adore. Elle a la fortune, elle ne dépend que d'elle-même.

Ce rêve !

Physionomie d'artiste bien curieuse et bien rare par la complexité et l'intensité de sa nature.

Elle est née en Aveyron, dans un village voisin de Milhau. Elle a reçu une éducation religieuse ; elle avait presque la vocation du cloître. A dix-huit ans, elle change. Elle vient à Paris avec le goût du théâtre. Elle travaille un an avec le professeur Puget, puis avec M*me* Marchesi, et se fait engager à la Monnaie de Bruxelles. Victor Maurel la prend au Théâtre-Italien pour lui faire créer *L'Aben Ahmed,* de Théodore Dubois ; elle passe de là à l'Opéra-Comique, où elle crée le *Chevalier Jean,* de Victorin Joncières ; elle y échoue, d'ailleurs. C'est à ce moment qu'elle devient l'élève de M*me* Rosine Laborde qui la fait beaucoup travailler. Elle part alors pour l'Italie, s'y trouve en contact avec de grands artistes, M*me* Eléonora Duse, entre autres ; elle tombe malade, et, tout à coup, son cerveau s'illumine, elle a

compris, elle sera, elle aussi, une véritable artiste. Il faut entendre avec quelle sincérité, quelle modestie charmante et aussi quelle clairvoyance d'esprit elle explique sa transformation :

« Je suis devenue une artiste le jour où j'ai oublié que j'avais une jolie voix pour ne penser qu'à l'expression des musiques que je devais interpréter. Et cela m'est venu soudain, après une convalescence ! Tant que j'étais une belle fille, bien portante, solide, on s'accordait avec raison pour ne me trouver d'autre talent qu'une voix de qualité. Du jour où j'ai souffert, ma sensibilité, sans doute endormie jusque-là, s'est éveillée ; j'ai compris une foule de choses obscures pour moi, et j'ai senti naître en moi le besoin de faire passer dans l'âme des autres l'émotion que la mienne percevait. Je peux même dire que, du même coup, ma *conscience* morale s'éveilla ; je me sentis devenir meilleure. Je pris la notion de certains devoirs qui n'étaient auparavant pour moi que fariboles ! Oui, il m'a semblé que je naissais à l'art en même temps qu'à la souffrance. »

Et, de fait, Emma Calvé commence sa réputation en Italie. Aussitôt rétablie, la voilà qui se fait follement applaudir à la Scala de Mi-

lan, au San-Carlo de Naples, à l'Argentina de Florence. Elle y chante le répertoire français et crée la *Cavalleria Rusticana* et *L'Ami Fritz,* au théâtre Costanzi, de Rome. Dans *Hamlet,* le rôle d'Ophélie lui vaut un triomphe fantastique ; elle en fait une nouvelle création, puissante, farouche, violente, laissant hardiment de côté la tradition pâle, langoureuse, douceâtre de ses devancières.

Depuis, elle est venue à Paris en 1892 pour y créer, à l'Opéra-Comique, *La Cavalleria Rusticana,* puis *La Navarraise*, et y reprendre *Carmen* que personne ne chante comme elle, à présent, en Europe. Elle partit ensuite pour l'Amérique et y retourna trois fois au milieu d'un succès sans cesse grandissant. L'an dernier, elle créait ici cette admirable Sapho, si ardente, si humaine et si belle !

Emma Calvé sort d'une nouvelle et longue maladie. Mais elle est superbement en voix. Rosine Laborde nous disait l'autre soir que jamais son organe n'avait été plus pur, plus souple, plus étendu, plus éclatant. C'est donc une soirée de gala que l'Opéra nous donne ce soir. Emma Calvé va nous révéler cette Ophélie qu'elle a chantée partout, excepté à Paris et à Berlin, partout en Italie, à Saint-Pétersbourg,

à Madrid, à Londres, dans toute l'Amérique.

Et qu'on ne s'attende pas à l'Ophélie avec le sourire figé de la tradition, à l'Ophélie de convention qui vocalise pour le plaisir d'imiter la petite flûte ; Emma Calvé voit une Ophélie passionnée, une grande amoureuse devenue folle par amour, et elle entend donner une « expression » aux vocalises du fameux air, ou même n'en pas donner du tout, si telle est son inspiration. En un mot, elle ne chante pas pour chanter, elle chante pour traduire de l'émotion et en créer.

La critique parisienne est trop éclairée pour faire reproche à une artiste de son interprétation personnelle. Emma Calvé, en artiste de pure sève qu'elle est, ne peut s'intéresser à ses rôles qu'en s'y donnant toute. A vrai dire, elle les plie à sa personnalité plutôt qu'elle ne s'y soumet. Quoique pourtant, pour Ophélie, elle se soit donné la peine de se faire traduire le mot à mot de son rôle dans le texte original ; elle y a découvert, qu'Ophélie, dans sa démence, chantait des chansons de matelot un peu grossières, ce qui l'éloigne passablement du personnage conventionnel et aérien que les précédentes Ophélies nous ont donné.

Elle a même, pour défendre sa conception

du rôle shakspearien, un argument assez curieux. Se trouvant un jour à Milan, au cours d'une de ses tournées italiennes, elle rencontra un aliéniste célèbre qu'elle fit parler sur le cas de la folie d'Hamlet et de sa fiancée.

« Comment la voyez-vous, cette douce fiancée, lui demanda-t-elle.

— Mais... pas forcément douce, du tout, répondit l'illustre aliéniste. Et tenez, si cela vous intéresse, je vais vous conduire à l'asile d'aliénés de Milan où se trouve justement en ce moment une jeune fille, blonde et pâle comme une Anglaise, et qui est devenue folle pour avoir été délaissée par son amant : tout le portrait d'Ophélie ! »

Le savant et l'artiste allèrent, en effet, voir la folle d'amour. Or, la malheureuse avait des violences, des colères, des terreurs surtout, d'un dramatique intense. Emma Calvé emporta de cette visite une impression profonde. Depuis, toujours elle voit la pauvre folle, offrant aux visiteurs tout ce qui lui tombe sous la main pour le retirer soudain avec angoisse. Et, malgré elle, quoi qu'elle fasse, elle ne peut jouer Ophélie sans se revoir dans le préau de l'asile de Milan...

SARAH

15 mars 1900.

Il y a bientôt deux ans, à quelques semaines près, un matin que je déjeunais chez M°° Sarah Bernhardt à peine relevée de la terrible opération qui mit ses jours en danger, elle me proposa d'aller visiter avec elle sa « propriété terrienne » de Neuilly, qu'elle n'avait pas vue depuis longtemps.

Après le déjeuner nous partîmes.

C'était un après-midi d'avril, doux et tiède. Malgré cela, la grande frileuse était, comme toujours, enveloppée de fourrures. Nous arrivâmes à l'ancien parc royal, encore peu habité. Le cab à deux chevaux s'arrêta devant une grille derrière laquelle s'élevait un petit pavillon

solitaire servant de logement au gardien. Nous descendîmes, et nous nous promenâmes à travers des allées contournant une large pelouse et des bouquets de vieux arbres splendides.

Le parc était fleuri de ces admirables lilas dont la couleur et le parfum résument tout le printemps et toute la volupté de vivre. J'abaissais vers ma compagne les branches touffues du lilatier, et elle plongeait voluptueusement sa tête dans la fraîcheur et les parfums.

Nous moissonnâmes, je m'en souviens, des touffes énormes de ces lilas et nous les fîmes porter dans la voiture. Puis, la pluie, une pluie chaude s'étant mise à tomber, nous nous réfugiâmes sous un champignon de chaume garni d'une balustrade faite en arbres bruts, et de bancs rustiques. Et là, devant la verdure neuve et ruisselante, parmi les parfums délicats des fleurs précoces, nous causâmes. Ou plutôt ce fut elle qui parla, avec le plaisir particulier de s'analyser tout haut devant quelqu'un qui sait écouter et comprendre.

Elle me rappela son enfance, ses espiègleries, sa mutinerie, son esprit indépendant et farouche, puis son mysticisme de communiante, sa vocation religieuse... Elle me dit avec quel contre-cœur elle aborda la carrière dramatique.

Jamais elle n'allait au théâtre, elle détestait le spectacle... Puis ce fut l'histoire de ses débuts, de ses tâtonnements, de ses fugues; puis l'aurore de ses succès, sa passion combative s'éveillant aux difficultés, et les orages, éclairs et tonnerres des premières grandes luttes de sa vie, ses lubies, ses folies, le tintamarre universel de sa renommée, le fracas des conflits avant de conquérir son indépendance définitive, enfin le triomphe éclatant de sa liberté...

« La liberté, voyez-vous, s'exclamait-elle, la liberté d'abord, la liberté, toujours !... »

J'entends encore sa voix énergique, sa voix de métal, autoritaire, affirmative :

« *Faire ce qu'on veut !...* »

*
* *

C'était bien le résumé de sa vie et la synthèse de sa nature impatiente de la moindre entrave, qu'elle me donnait ainsi en quatre mots, de son ton despotique, presque farouche.

Elle me communiquait sa fièvre, son inextinguible soif d'indépendance. Et je la regardais, émerveillé, dominé, tyrannisé par la force magnétique que dégageait ce corps d'apparence débile, convalescent et pâli, emmitouflé dans

les fourrures, et dont la fine tête volontaire était coiffée d'ailes de papillon !

Quelques pièces jouées pour la seule beauté et qui ne pouvaient fructifier, sa maladie, avaient mis un peu d'embarras dans ses affaires de directrice.

« Mais baste ! j'en ai vu bien d'autres... Et puis, Rostand va me faire le duc de Reichstadt. Avec cet espoir-là, je suis tranquille. »

Et son rire clair, son rire d'insouciance bohémienne, chassa en un clin d'œil au delà des verdures mouillées à présent baignées de soleil, les soucis provisoires...

Cette admirable énergie, cette incomparable volonté ont donné à Sarah une figure et une destinée presque en dehors de la réalité. Elle n'est plus seulement une artiste dont le génie traducteur s'adapte à toutes les formes de la beauté, elle se présente à son entourage, passionné pour sa nature, et au public, idolâtre de son art, avec la force et l'impersonnalité déconcertantes d'un élément. Et en effet son histoire est unique au monde. La voici au sommet de sa carrière, ayant connu les hauts et les bas de la chance capricieuse, mais familière surtout avec le triomphe, la voici à cinquante ans en possession du plus miraculeux

de ses rôles, apporté sur un plat d'or par un exquis poète qui paraît avoir été créé exprès pour elle !

Quand on commençait à dire que jamais son étoile pâlissante ne retrouverait une Dame aux camélias, une Tosca, une Phèdre, une doña Sol, ou un Hamlet, on la voit soudain se transfigurer comme par magie sous l'uniforme blanc du fils de l'Empereur, de ce duc de Reichstadt, de cet Aiglon dont la France, l'Europe et les deux Amériques attendent déjà impatiemment l'essor.

*
* *

J'ai passé la veillée des armes à côté d'elle. Je ne l'ai pas quittée un instant durant la journée et la soirée d'avant-hier. De trois heures après midi à trois heures du matin, je l'ai vue debout, costumée, souriante, sereine, tour à tour rieuse, réfléchie, grondante, fâchée, câline, lyrique, tremblante d'émotion, une minute affaissée sous l'effort d'une scène capitale, la minute suivante redressée et prête de nouveau au combat...

Ce qui m'a le plus frappé hier dans sa physionomie, moi qui l'ai vue en tant d'occurrences

diverses et opposées, c'est la douceur pacifiée de son regard, c'est l'expression de sérénité tranquille et forte de ses traits, illuminée, de temps en temps, d'une sorte de rayonnement joyeux.

Jamais je ne l'avais vue ainsi.

Dans le décor ravissant et clair de sa loge, située comme on sait dans l'ancien foyer des artistes de l'Opéra-Comique, elle va et vient posément, récitant un instant des vers nouveaux ajoutés par Rostand à son rôle, s'interrompant pour faire rectifier par ses deux caméristes un détail de son costume. Aucune fièvre. L'atmosphère bienfaisante du succès a calmé toute irritation. C'est le camp d'un général d'armée qui doit se battre demain pour la forme, car il ne peut être vaincu.

Elle me demande de dépouiller pour elle son courrier. Il y a là un tas de lettres et de dépêches qu'elle n'a pas le temps de lire. Je les ouvre. Tout le monde veut des places... Députés, académiciens, conseillers municipaux, artistes, journalistes traduisent tous à l'avance l'enthousiasme sécrété au dehors par les murs du théâtre et la hardiesse spéculatoire des marchands de billets. Mais il n'y a plus de places, depuis longtemps.

« Des gens qui ne m'ont pas même écrit depuis vingt ans, d'autres que je ne connais seulement pas, qui me demandent des loges! Il y a de quoi mourir de rire, parole d'honneur! »

Elle ne rit pas d'ailleurs, n'y pensant déjà plus, se regardant dans une glace, arrangeant ses cheveux qu'elle a fait couper courts pour *L'Aiglon*, faisant jouer sa ceinture, bouffer son jabot de dentelles.

Rostand est là aussi, parmi le léger brouhaha des habilleuses, des régisseurs, des amis. Il s'amuse à la regarder, tout prêt à rire, de son rire de collégien. Car quand elle veut, Sarah est d'un comique extraordinaire, par l'outrance de ses images toujours justes et la violence imprévue de ses reparties.

Cette gaieté de Sarah est bien caractéristique de sa force. C'est évidemment un trop-plein de sa sève qui se résout en joie. Elle a des trouvailles, des mimiques, des répliques, une verve, des silences même, qui font irrésistiblement éclater le rire autour d'elle. Elle imite certains de ses amis avec une vérité comique incroyable.

« C'est une source de gaieté continuelle, » me disait Rostand en la regardant.

Il faut l'entendre quelquefois parler à Pitou!

Pitou, c'est son secrétaire depuis plusieurs années. Brave garçon à la figure de comique, très dévoué à la « patronne », un peu rêveur et passionné de littérature dramatique. Pitou est responsable de tout. Quand Sarah a tort, c'est Pitou qui « écope ». Mais ce n'est jamais bien grave. Et Pitou essuie sans émoi les averses de quolibets et de reproches, sachant bien que le soleil n'est jamais long à reparaître.

Car c'est un des phénomènes les plus curieux de ce caractère, que la soudaineté et la succession des impressions. Vous la croyez follement en colère, sa bouche profère abondamment les épithètes de la stupidité : idiot, imbécile, serin, âne ! sa voix monte, s'exaspère ; si une opposition se produit à ce moment, l'orage se déchaîne en tempête. Mais, soudain, une autre pensée traverse sa tête, quelqu'un entre, le téléphone carillonne, c'est fini, le sourire réapparaît sur ses lèvres, elle a tout oublié, et la voilà qui rit elle-même de sa fureur.

Une telle variété, une telle richesse de nature a toujours attiré autour d'elle beaucoup d'amis. Ils viennent près d'elle puiser une force qu'elle est toujours prête à distribuer avec la générosité et l'inconscience d'un élément.

Lorsqu'une première représentation approche, les répétitions durent jusqu'à l'aube. Sur le coup de quatre heures du matin, les jeunes femmes de la troupe sont anéanties, brisées, courbées, les hommes grelottent sous leur pardessus au frisson du petit jour. Mais elle, toujours pareille, plus animée même, plus brillante, a l'air étonnée de la fatigue des autres. Combien de fois n'a-t-elle pas électrisé ainsi de son ardeur la troupe tombant de lassitude !

⁂

Je cause de tout cela avec Rostand, pendant que, le coude appuyé sur un angle de la cheminée de sa loge, elle répète, en les martelant comme pour mieux les fixer dans sa mémoire, les vers des « rajouts » du cinquième acte qu'elle ne sait pas encore bien.

Soudain elle l'appelle. Un vers ne va plus, à la suite d'une coupure. Rostand prend un chiffon de papier, va s'asseoir sur le coin d'une table, déplace les fourchettes et les cuillers du couvert qu'on vient de dresser et se met là à fabriquer la soudure.

Le régisseur vient appeler :

« Quand Madame voudra... Le décor est prêt

— C'est bien. »

Et, la cravache à la main, en bottes vernies et éperonnées, voilà Napoléon II, le sourire de la confiance sur les lèvres, qui monte en scène.

« Jamais, me dit Rostand en la regardant partir, jamais elle n'aura été plus belle. Elle apporte à ce rôle une vie, une jeunesse, un charme, un rayonnement véritablement merveilleux. »

Dans ma mémoire, passe la vision du paysage d'avril, les lilas, les grands arbres, la pluie tiède, et j'entends la voix despotique me répéter à trois reprises :

— *Faire ce qu'on veut !*

RÉJANE

20 mai 1900.

Depuis deux jours, l'éblouissante orgie de lumière qui inonde chaque soir le boulevard s'est augmentée d'un nouveau foyer : à la façade du Vaudeville, on voit fulgurer, puis s'éteindre, puis réapparaître, dans le va-et-vient malicieux qu'on dirait inventé par un enfant ingénieux et taquin, ces deux jolis noms d'une seule et même personne : *Réjane, Madame Sans-Gêne.* Et ces deux noms triomphants qui ont déjà fait ensemble le tour du monde, créent, pour le passant étranger, comme une atmosphère soudaine de gaieté et de sympathie souriante.

C'est que, si Sarah Bernhardt représente, de-

vant l'unanime admiration du monde, la force opprimante et tragique, le lyrisme éperdu et chantant de la poésie universelle, l'émotion héroïque de l'éternel Drame ; si Coquelin peut, dans la même minute, tordre brusquement en grimace émue le rire qui se dessinait sur vos lèvres, s'il vous tient à son gré, par le mystère miraculeux de sa voix, entre l'attendrissement, le rire ou la peur, Réjane résume, à l'heure qu'il est, aux yeux de l'Europe, la fantaisie et l'esprit du génie français, mêlés à l'humanité débordante et à la sincérité de son tempérament d'artiste.

Et alors que M^{me} Sarah Bernhardt, avec *L'Aiglon*, offre au monde entier, qui se presse aux portes de son théâtre, l'une de ses plus belles incarnations ; que Coquelin revivifie, avec le même succès fastueux, le nez lyrique de Cyrano, Réjane devait ressusciter, pour la joie de tous, la figure populaire de la Maréchale de France-blanchisseuse qui a porté son nom aux quatre coins de la terre.

Ces trois succès de trois grands artistes français de ce temps, loin de se nuire, vont réciproquement se servir l'un l'autre pendant les cinq mois que le globe habité passera à Paris.

*
* *

Mais Réjane ce n'est pas seulement Madame Sans-Gêne ! Et il faut espérer que l'alternance des spectacles, dont la mode s'implante peu à peu dans tous les théâtres, permettra aux visiteurs étrangers de s'en rendre compte.

L'étonnante variété de cette nature d'artiste a été rendue par deux portraits fameux : celui de Chartran et celui de Besnard. On ne peut rien rêver de plus dissemblable, on ne peut rien peindre de plus frappant ! Ils sont tous deux, en croquis, dans sa loge, placés face à face. Besnard n'a retenu des traits de son modèle que l'expression énergique et même un peu brutale, sensuelle et populaire, la Réjane du drame de l'Ambigu ou de la comédie réaliste, *La Glu* et *Germinie Lacerteux*. Malgré la robe de soie décolletée et les luxueux atours dont il l'a habillée, Besnard l'a vue avec ses bottines de lasting que Germinie traînait si lamentablement dans les bals de barrière, et ses gants blancs de filoselle que, pour plus de vérité, elle avait empruntés à sa bonne. Et c'est bien elle, admirablement !

Mais elle n'est pas apparue ainsi à Chartran. Il l'a vue en coiffe de dentelle ornée d'un ruban

rose, les cheveux sur les yeux, la bouche spirituelle, avec l'ovale gracieux de sa figure ; il a vu surtout ses yeux extraordinaires et complexes, agiles, veloutés, pervers, à la large paupière voluptueuse, moqueurs, ardents, bavards et rêveurs ! C'est la Réjane du répertoire de Meilhac, de la lignée des comédiennes du dix-huitième siècle, c'est « Ma Cousine » qui se prépare à devenir « Amoureuse ».

Et cette complexité étonnante du tempérament de Réjane se retrouve dans ses origines, dans sa biographie et dans ses goûts d'aujourd'hui. La petite « gosse » qui passait ses soirées au balcon de l'Ambigu en suçant une grosse orange gâtée, qui restait en extase devant la psyché d'Adèle Page et qui en rêvait, des années durant, comme au comble du luxe, cette petite gosse se retrouve dans le portrait de Besnard. Mais la jeune fille du Conservatoire, l'élève préférée de Régnier, qui enleva son premier succès dans *L'Intrigue épistolaire,* puis l'interprète élégante et recherchée des cercles et des salons, l'artiste grandie de *Marquise*, sont toutes vivantes dans la peinture de Chartran !

Même cette apparente contradiction de cette multiple nature, je la retrouvai au Vaudeville le dernier soir qu'elle joua *La Robe rouge.* C'était

Yanetta, la pauvre paysanne basque, coiffée du madras, en corsage de bure, en épais souliers, au milieu de la plus jolie, de la plus vaporeuse loge d'artiste qu'on puisse rêver ! Sur les murs, des tapisseries du dix-huitième siècle, où vivent des bergers exquis et des bergères idéales ; une grande glace triptyque à guirlandes dorées, avec des appliques en fer forgé et peint ; les dessus de porte en feuilles de laurier multicolores, des bois du temps, des panneaux sculptés d'arcs et de flèches, de hautbois et de cornemuses, de tambourins et de catagnettes ; sur une table, *le Triomphe de Bacchus* en biscuit de Sèvres, un service complet de maquillage en vieux saxe, des tabatières, des pendules du temps, des boîtes à pastilles ; un bonheur-du-jour en bois de citronnier, entouré d'une galerie de cuivre ; sur les murs, deux petits tableaux de Watteau de Lille, un Huet charmant, un portrait d'enfant de Lépicier, un dessus de glace du décorateur Eisen, et autour des doubles fenêtres à glaces qui donnent l'illusion d'une enfilade de salons, d'adorables rideaux de soie pâle, gris-vert, aux plis gracieux, bordés de splendides vieilles dentelles ! Sur tout cela une profusion de lampes électriques versant à flots une lumière folle.

Ce goût pour la réalité crue et honnête, ce déguisement de femme du peuple au verbe haut, au ton populaire, à la nature âpre et sauvage, dont la rancune se manifeste à coups de couteau, et cette autre passion pour le bibelot rare, l'arrangement délicat des étoffes, la couleur douce atténuée des tentures et des tapis, pour ces mille riens élégants des arts passés, c'est Besnard et c'est Chartran, — c'est Réjane!

COUPEAU ET GERVAISE
A BELLEVILLE

26 novembre 1900.

Au milieu du concert d'admiration et d'éloges qui récompensa Guitry le lendemain de *L'Assommoir* pour sa belle re-création de Coupeau, l'artiste et ses amis s'étaient surtout montrés surpris d'une critique — heureusement rare — formulée par quelques-uns et qui peut se traduire ainsi : « Guitry n'est pas un ouvrier, c'est un clubman déguisé en plombier... »

Or, l'autre après-midi, me promenant sur le boulevard, je rencontrai Guitry qui se rendait à la Porte-Saint-Martin. Nous reparlâmes de Coupeau. Et il me fit des confidences. Il était allé plusieurs fois à Belleville pendant les ré-

pétitions de *L'Assommoir*. Pour s'entraîner au naturel, ayant revêtu le costume d'ouvrier, il était entré dans les « mannezingues », s'était attablé aux petites tables de fer et accoudé aux zincs des comptoirs.

Même, un jour qu'il passait, avec sa boîte ronde de zingueur sur le dos, un marchand de vins le héla, le fit entrer et lui demanda de faire une réparation pressée. Il examina l'ouvrage à exécuter, réfléchit, se gratta l'oreille, et finalement, « n'ayant pas les outils qu'il fallait », promit de revenir le lendemain matin à six heures, en allant à l'atelier... C'était un triomphe !

« Et tenez, me dit Guitry, je parie avec vous que nous allons passer deux heures ensemble à Belleville et à Ménilmontant, et que nous ne rencontrerons ni un regard étonné, ni l'ombre d'un sourire.

— En costume ?
— En costume.
— Avec Suzanne Desprès ?
— Pardi. »

Nous prenions aussitôt rendez-vous pour le lendemain matin avant l'heure du déjeuner, au carrefour de la rue Oberkampf et du boulevard de Ménilmontant, en plein centre ouvrier.

Le lendemain donc, habillé moi-même en ouvrier fondeur, vareuse de toile bleu déteint, casquette de cycliste, un foulard de coton noué autour du cou, je me fis conduire au lieu du rendez-vous. Comme le cheval de mon fiacre marchait lentement et que j'étais en retard, je passai la tête à la portière pour dire au cocher d'aller un peu plus vite. Je m'attirai cette réponse si flatteuse pour mon déguisement :

« Mon cher ami, le pavé est mauvais sur le boulevard, par ce temps-là..... »

Jamais un cocher ne m'avait parlé avec cette politesse, ni sur ce ton de bienveillance.

Un peu avant la rue Oberkampf, je descendis de voiture et je me mêlai au flot des ouvriers qui quittaient les ateliers pour aller déjeuner. Les deux mains dans les poches, je marchais, très à mon aise, parmi la foule, sur le trottoir étroit. Vite je me sentis en sécurité, malgré mon isolement, débarrassé du souci de paraître, comme allégé d'un fardeau que j'aurais laissé tomber avec mes habillements de ville : singulière sensation de bien-être moral, obscure encore, mais bienfaisante et si nouvelle !

Sur la place, voici Guitry. C'est exactement le Coupeau du 1ᵉʳ acte. Un chapeau de feutre mou, veste et pantalons de velours à côtes, usé,

rapiécé, plein de reflets d'usure. Une ceinture de flanelle rouge entoure sa taille. Sous le gilet entr'ouvert, un foulard de coton serré au cou. Il est chaussé d'épaisses bottines vieilles, mais solides, usées au bout par les agenouillements du plombier à l'ouvrage. Sa moustache tombe sur ses lèvres ; il houle un peu des épaules en marchant, et je ne vois de différence entre lui et les ouvriers qui l'entourent qu'un peu plus de vigueur dans son allure.

La portière d'une voiture s'ouvre de l'autre côté de la place, et voici Suzanne Desprès, la triomphante Gervaise. Elle vient à nous, souriante, de son pas d'anglaise, allongé et glissant. C'est la Gervaise gaie encore, qui n'a pas touché à son livret de caisse d'épargne, confiante dans l'avenir ; ses yeux bleus sourient, sa peau est rose et fraîche dans l'air du matin. Elle est vêtue d'une robe sombre, d'un corsage noir recouvert d'un petit châle noir, la tête encadrée d'une fanchon de tricot noir. Un petit tablier noir à deux poches serre sa taille.

Je la regarde, à côté de Guitry, et c'est tout le poignant drame de Zola qui vit sous mes yeux, comme dans une hallucination.

Ce n'est plus la lumière factice de la rampe, ni le décor en trompe-l'œil, c'est la double vie

de ces deux êtres simples et bons, qui furent si malheureux, dont la détresse me fit autrefois tant pleurer. Durant un instant se mêlent dans mon esprit la fiction et la réalité, le roman et la vie, le drame de Zola. Guitry et Suzanne Desprès, Coupeau et Gervaise, en chair et en os, qu'il me semble reconnaître.

Gaiement, nous allons déjeuner tous les trois, à l'*Escargot d'Or*, un bon petit restaurant populaire que Guitry connaît. On nous offre, comme à des clients qu'on veut faire revenir, les meilleurs plats du jour : des moules marinière et du ragoût d'oie ; après cela une côtelette de mouton au cresson, puis du fromage et des poires, et du café, le tout arrosé de deux bouteilles de chablis, soit trois francs par personne.

Nous sortons sur le boulevard de Ménilmontant. C'est jour de marché. Nous nous promenons au milieu des étals de boucherie, de légumes, de fromages. A regarder ainsi, dans ce milieu, Coupeau et Gervaise, je relis *L'Assommoir!* C'est ici que les critiques qui ont vu en Guitry un clubman déguisé, devraient venir redresser leur jugement ! Suzanne Desprès a pris son bras, et elle a l'air d'être là pour faire ses provisions, avec son homme, la veille de sa

fête ! On leur offre des marchandises au passage. Ils poussent la conscience jusqu'à ne pas même répondre aux avances des marchandes ; ils ont l'air de ne pas les entendre.

Non, Guitry n'a pas l'air d'un déguisé. Il s'aperçoit que ce qui nous différencie peut-être un peu du reste des gens, c'est l'acuité, la vivacité de nos regards. C'est vrai. Aussi, il éteint son œil, le fait moins mobile, moins curieux, la transformation est subite et absolue, et désormais, on ne peut s'y méprendre : c'est Coupeau, indiscutablement !

Je suis là pour constater — et je le constate — que, parmi la foule dont nous faisons partie, de ceux qui vont dans le même sens que nous, de ceux qui nous croisent ou de ceux qui nous regardent passer, personne n'a manifesté un étonnement, personne ne s'est retourné sur Coupeau, comme cela se fût immanquablement produit si Guitry avait eu l'air d'un sportsman maquillé.

Et nous avons continué l'expérience tout l'après-midi. Nous nous sommes promenés curieusement dans ce Paris inconnu du dix-neuvième et du vingtième arrondissement, prenant au hasard les rues et les ruelles, les larges voies et les boulevards, de Ménilmontant à Belleville,

solitaires ou grouillants de monde, pour que la preuve fût décisive.

Une foule de gens du peuple stationnait devant un dépôt d'ouvrage municipal ; on venait là attendre, sans doute, pour se faire embaucher. Nous nous sommes mêlés à cette foule, nous l'avons traversée lentement sans susciter le moindre regard de méfiance ou de curiosité, sans provoquer la plus petite réflexion.

Nous marchons ainsi, en causant et en flânant, jusqu'à la porte de Romainville et au lac Saint-Fargeau, à travers des rues inconnues et pittoresques. Nous nous arrêtons à la devanture des marchands de bric-à-brac et de reconnaissances du Mont-de-Piété. Suzanne Desprès nous fait remarquer, aux étalages, un grand nombre de bagues-alliances. Elle nous dit que, dans tous les quartiers pauvres, c'est la même chose : comme les ouvrières n'ont généralement pas d'autre bijou, c'est leur alliance qu'elles vendent d'abord. Les robes, le linge, la literie ne viennent qu'après...

Suzanne Desprès appelait à elle tous les chiens errants, les flattait, les caressait, les plus sales, les plus laids comme les autres. Ils reconnaissaient vite en elle une amie, et ceux qui n'avaient rien à faire se mettaient à la sui-

vre jusqu'à la prochaine borne. Guitry découvrait des enseignes pittoresques : « Au Perroquet populaire », « Lavatory Club », « Au Chien sauveteur », « Au Lapin Vengeur » et des cadres de photographes populaires, avec des couples de mariés engoncés et roides, des enfants frisés comme des caniches, des hommes et des femmes dans des poses inouïes, aux expressions impossibles de fausse dignité ou de naïve rêverie que le photographe leur fit prendre.

Pour moi je déchiffrais les affiches posées sur les murs : les annonces de quêtes à domicile pour l'hiver de 1900-1901, l'avis de l'arrivée de Krüger à Paris, que de pauvres vieilles femmes lisaient péniblement, de ces pauvres femmes voûtées, pâlies, maigres, au regard vide, si triste... L'arrivée de l'ennemi de l'Angleterre les intéressait donc ?

Deux de ces femmes, assises sur un banc, parlaient. J'entendis l'une dire d'une voix résignée: « Le peu qu'il gagne, il me l'apporte ». Sur le seuil d'une épicerie, une femme criait à un enfant qui tenait un cornet à la main : « Donne ton sou ! » Et Suzanne Desprès, dont l'enfance ne fut pas gâtée, nous raconte que sa mère, chaque dimanche, lui donnait aussi un sou pour son prêt ; mais elle disait à la

petite fille : « Rapporte-moi quelque chose ! »

« Heureusement, ajouta-t-elle, que mon père m'en donnait d'autres, en cachette ! »

Le temps est gris, sans soleil, mais pas trop froid. Les arbres dénudés s'estompent d'un fin voile de brume. Dans les lointains, les maisons, les cheminées, paraissent enveloppées d'une fumée légère. Nous admirons la finesse de cette atmosphère de Paris, ni crue, comme dans le Midi, ni embrouillardée, comme un peu plus haut, dans les pays du Nord, et qui met un mystère délicat autour des plus banales architectures.

Rue de Belleville, au n° 279, accroché à une grille qui sert d'entrée, un écriteau porte : *Logement à louer*.

« Voyons si cela peut faire notre affaire, » dit Guitry pour plaisanter.

Il entre pourtant dans la maison. Nous le suivons. Il demande à la concierge :

« Vous avez un logement à louer ?

— Oui. Au premier, sur la cour.

— Combien ?

— Deux cent quarante francs, et vingt francs de plus avec jardin. Deux pièces.

— Est-ce qu'on peut voir ? »

La brave femme nous mène à l'étage, et frappe à une porte.

« Ah ! il y a du monde ? s'étonne Guitry.

— Mais, oui, jusqu'au terme. »

La porte s'ouvre sur une petite pièce encombrée de linge à l'air, de berceaux et de baquets. Trois femmes sont là, autour d'enfants. Guitry les compte : un, deux, trois, quatre.

« Eh ben ! j'espère que ça ne manque pas, la marmaille, ici ! fait-il.

— Ah, bien sûr, répond l'une des femmes, d'un ton de bonne humeur, ça vient plus vite que des rentes ! »

Le logement se compose de cette pièce où l'on étouffe, et d'une autre petite chambre où se trouve le lit des parents.

Nous redescendons.

« Il y a encore le jardin, dit la concierge.

— Ah oui ! Voyons-le. »

Nous sommes dans un terrain d'une vingtaine de mètres de long sur quatre de large, divisé en une série de petits rectangles séparés par des barrières de bois, qui sont autant de « jardins ». Nous regardons « le nôtre » : un coin de terre que je pourrais recouvrir de mes bras étendus. Pas une herbe. Pas un arbre. Le locataire l'a abandonné sans doute. Il reste debout quelques cerceaux cloués sur des pieux, et qui dressent le squelette d'une gloriette...

Des débris de paille, des loques, de la vaisselle cassée, jonchent le sol.

« Faudra rudement travailler ça, dit Guitry.

— Oh ! bien sûr, » répond la concierge.

Guitry n'a pas voulu avoir dérangé cette brave femme pour rien et lui glisse dans la main une pièce qu'elle veut poliment refuser, mais qu'il lui fait accepter.

Nous redescendons toute la rue de Belleville. Le temps passe et le soir va tomber. Je voudrais bien pourtant voir Gervaise dans un lavoir...

En voici un.

« Entrons, » dit bravement Suzanne Desprès.

Elle y a d'autant plus de mérite, qu'une fois déjà elle y vint seule, et que les femmes l'apostrophèrent vivement : « Qu'est-ce qu'elle veut, celle-là? Elle vient voir comment on lave son linge? » Et des épithètes sans grâce volaient dans l'air autour d'elle.

« Ça ne fait rien, me dit-elle. Allons-y. Entrons tout de go. »

A travers la porte vitrée, j'aperçois le décor de la Porte-Saint-Martin lui-même ! Un plafond de grosses poutres, de larges fenêtres à droite, et des rangs de laveuses penchées sur leur travail, dans une buée lourde chargée d'odeurs âcres

de chlore et d'eau de javelle. Bruits de battoirs, grondements de machines, cris de femmes. Mes yeux et mes oreilles ne distinguent pas autre chose.

Suzanne Desprès, curieusement, regarde de tous côtés... Avec sa fanchon sur la tête, ses deux mains dans les poches de son tablier, sa figure pâlie par le faux jour, c'est Gervaise à en pleurer! Il lui manque son petit paquet de linge, et une place à côté de Mre Boche. On dirait que j'entends Mme Boche l'appeler : « Par ici, ma petite ! »

« C'est là, tenez, dans cette allée où nous sommes que vous vous êtes battue avec la grande Virginie... »

Elle sourit. Et je cherche Andrée Mégard, sa perruque noire, sa toilette canaille, sa beauté provocante, et sa voix acerbe.

Singulier effet d'une imagination qui fut profondément frappée : quelques secondes, ici encore, je crois revivre l'œuvre admirable de Zola, je me figure faire partie du drame, être quelqu'un, je ne sais lequel, des personnages de *L'Assommoir*.

Suzanne Desprès passe devant moi, va rejoindre Guitry, et je la regarde marcher : il me semble que, comme Gervaise, elle boite.

TABLE DES MATIÈRES

	Pages
Réjane racontée par elle-même....................	1
Chez Sarah Bernhardt.............................	91
L'Interdiction de Thermidor.......................	103
Un projet de Révolution au Théatre Français.......	111
Conversation avec Maurice Maeterlinck............	120
Sibyl Sanderson....................................	129
« Le Capitaine Fracasse » (Deux versions d'une même légende)...	135
La mise en scène du « Capitaine Fracasse » (Conversation avec M. Porel)............................	143
La nouvelle « Lysistrata ».........................	153
Comment M. Sardou devint spirite.................	160
« La loi de l'homme » — quelques propos de M. Paul Hervieu...	169
Alfred Bruneau....................................	176
Sarah Bernhardt en guenilles......................	182
La sensibilité des Comédiens......................	188
La Duse...	197
Notes biographiques sur la Duse...................	211
Du Maquillage a la Peinture.......................	216
Madame Duse a l'ambassade d'Italie...............	227
La Duse devant les Comédiens français.............	232

Quelques lettres sur quelques questions. — Lettres d'Alphonse Daudet, Paul Hervieu, Porto-Riche, Alfred Capus, Brieux, Emile Zola, Jules Case, Lucien Descaves, Henri Becque, Marcel Prévost, Romain Coolus, Georges Ancey, Abel Hermant, François de Curel, Henri Lave-

dan, Alexandre Bisson, Léon Gandillot, Georges Feydeau, Georges Courteline, Maurice Hennequin, Albin Valabrègue, Ernest Blum, Aurélien Scholl, Antony Mars, Paul Ferrier, Henri Chivot, Maurice Ordonneau, Henri de Bornier, Paul Meurice, Edmond Rostand, Alfred Dubout, Jean Aicard, Eugène Morand, Edmond Haraucourt, Georges Rodenbach, Jules Mary, Armand Silvestre.. 242

Le départ de Réjane............................... 345

Un Mariage bien parisien........................... 351

Petite enquête sur l'Opéra-Comique. — Opinion de MM. Théodore Dubois, Massenet, Reyer, Alfred Bruneau, Gustave Charpentier, André Wormser, Samuel Rousseau, Silver, Camille Erlanger, Alexandre Georges, Xavier Leroux. Victorin Joncières, Gaston Salvayre, Arthur Coquard, Georges Marty..................... 357

La ville morte..................................... 390

Novelli a Paris — Conversation avec M. Jean Aicard.. 396

Jeanne Ludwig.................................... 404

Emma Calvé...................................... 408

Sarah... 414

Réjane.. 424

Coupeau et Gervaise a Belleville................... 430

Châteauroux. — Imprimerie et Stéréotypie A. MELLOTTÉE

**15, rue Jean-Baptiste Colbert
ZI Caen Nord - BP 6042
14062 CAEN CEDEX
Tél. 31.46.15.00**

RCS Caen B 352491922

Film exécuté en 1993

www.ingramcontent.com/pod-product-compliance
Lightning Source LLC
Chambersburg PA
CBHW051348220526
45469CB00001B/165